KB089915

고갱을 보라

욕망에서 영혼으로

고갱을 보라

초판 1쇄 인쇄일 2022년 07월 27일
초판 1쇄 발행일 2022년 08월 11일

지은이 이광래
펴낸이 양옥매
디자인 표지혜
마케팅 송용호
교 정 조준경 김민정

펴낸곳 도서출판 책과나무
출판등록 제2012-000376
주소 서울특별시 마포구 방울내로 79 이노빌딩 302호
대표전화 02.372.1537 **팩스** 02.372.1538
이메일 booknamu2007@naver.com
홈페이지 www.booknamu.com
ISBN 979-11-6752-181-1 (03600)

리스크 시대를 살아가는 철학자의
'반시대적' 고찰

편의지상주의를 신봉하는
디지털 대중을 위한 잠언

이광래 지음

고갱을 보라
욕망에서 영혼으로

책과나무

머리말

1

이 책은 리스크 시대를 살아가는 철학자의 '반시대적' 고찰이다.
또한 이 책은 리스크 사회를 향해 던지는 저자의 '반시류적' 고언(苦
言)이기도 하다.

2

이 책은 저자가 지난 20여 년 동안 진행해 온 '융합인문학' 프로그
램의 연쇄고리들 가운데 하나이다. 다시 말해 이 책은 『미술을 철학
한다』(미술문화, 2007)를 시작으로 『미술의 종말과 엔드게임』(미술문화,
2009), 『미술관에서 인문학을 만나다』(미술문화, 2010, 공저), 『미술철
학사 1, 2, 3』(미메시스, 2016), 『미술과 문학의 파타피지컬리즘』(미메시
스, 2017), 『미술과 무용, 그리고 몸철학−문예의 인터페이시즘』(민음
사, 2020), 『건축을 철학한다: 비트루비우스에서 르코르뷔지에까지』
(책과 나무, 2022)에 이어서 '융합인문학'의 아홉 번째 플랫폼이다.

하지만 이 책은 저자가 융합인문학의 구축을 위해 『들뢰즈와 프랑
크 게리: 주름의 해체미학』(집필 중)과 『단색화의 철학』(집필 중)에 이

어서 종착지인 『철학을 철학한다―다리와 거미줄의 철학』에 도달하기 이전에 문학, 미술, 무용, 건축 등 그동안 거쳐 온 '철학의 망명지'에서 욕망의 현장으로 잠시 돌아온 까닭에 대한 '철학적 변명'이다. 이를 위해 저자는 이 책에서 인공지능 만능주의와 AI홀릭, 나아가 초연결의 '메타버스'(Metaverse, meta+universe)[1] 시대가 낳은 사회의 병리현상에 대한 철학적 반응을 고갱에게서 그 선구를 찾아 오늘을 진단하며 내일을 말하고자 한다.

또한 이 책은 저자가 융합인문학의 구축을 위해 저자가 그동안 진행해 오고 있는 이른바 '초계면주의'의 통섭철학으로서 융합인문학에 대한 배경적 스케치이기도 하다. 이 책의 내용은 이제껏 철학으로 미술을 비롯한 문학, 무용, 건축, 음악 등을 가로지르기하며 전개해 온, 그리고 마지막 고리와 연결하려는 논의들이다.

3

철학과 예술을 통섭하고 융합하는 저자의 실험들은 애초부터 난산의 고통을 예상하고 쓰기 시작한 것들이다. 무엇보다도 인공지능 신봉자나 중독자들이 대체로 디지털 혁명의 급속한 상전이(phase transition) 현상에 대한 저자의 반시대적 고찰과 반시류적 고언을 마

1 metaverse는 '초우주'를 뜻하는 metauniverse의 줄임말이다. 그리스어 meta는 본래 after, 즉 '~뒤에'를 뜻하는 접두어였지만 아리스토텔레스의 형이상학인 metaphysics 이후 '~넘어'를 뜻하는 'trans'를 대신하게 되었다. 기존의 우주(universe)를 넘어선 초우주(trans universe)를 가리켜 오늘날 메타유니버스(metauniverse)의 줄임말인 'metaverse'라고 부른다.

뜩치 않아하기 때문이다. 그럼에도 불구하고 저자는 미래에 도래하게 될 디스토피아에 대한 비판적 '파레시아(진실 말하기)의 자유'를 허락해 준 출판사 '책과나무'에 진심으로 감사드린다. 양옥매 대표님의 결단과 조준경 선생님의 노고가 아니었으면 나름의 프로그램에 따라 인문학을 융합시키려는 저자의 연결고리는 세상과 만나지 못했을 것이다. 또한 저자는 소중한 인연들에게도 감사를 잊고 싶지 않다. 원고가 태어나는 계기가 되어 준 충남대 미술학과 심웅택 교수님과 박소영 시인을 비롯한 대학원생들, 국민대 미술학과 박사과정의 제자들, 그리고 2000년 이후 강원대 철학과 대학원에서 미술철학의 지반공사를 함께하며 도반(道伴)이 되어 준 여러 제자들이 그분들이다. 그들에게도 그간의 노고에 대한 고마움을 전하고 싶다.

언제나 원고에 대한 진지한 토론과 사전 검토의 수고를 아끼지 않는 강원대 불문학과 김용은 교수님에게 지면으로도 다시 한 번 감사의 마음을 전해야겠다. 초고속의 시대이므로 원고가 고언(古言)이 되기 전에 하루라도 빨리 독자와 만날 수 있기를 염려해 준 이도 그였기에 더욱 고마웠다. 김 교수님은 원고의 내용이 생경한 반시대적 비판이어서 기대와 염려를 크게 했을 것이다. 끝으로, 저자는 누구에게보다도 고마움을 전하고픈 이들이 있다. 이 책의 분간할 수 없는 '융합의 와류'(渦流) 속에서 인내하며 끝까지 읽어 준 독자들이다.

2022년 8월

이광래

서론

이 책의 밑절미는 저자의 철학적 욕망론이다. 부제를 '욕망에서 영혼으로'라고 한 까닭도 거기에 있다. 그것은 '욕망'이 저자가 융합인문학의 구축을 위해 이제껏 전개해 온, 그리고 앞으로 더욱 체계화하려는 철학적 논의의 키워드인 탓이기도 하다. 또한 '융합인문학'은 저자가 이 책에서 욕망론의 토대 위에 세우려는 구조물이나 다름없다.

이를 위해 저자는 잠언(Maxim) 부재의 시대에 고갱을 모델 삼아 오늘날 세상을 관통하고 있는 욕망현상에 대한 비판의 문헌적 소재들을 응용하고 융합하는 새로운 아르시브(archives)이자 복합단지(complex)를 구축하고자 했다. 그 때문에 감히 제목으로 내세운 '고갱을 보라'는 잠언은 저자가 요구하는 '이 시대를 보라'의 우회적 매개체나 다름없다.

그것은 무엇보다도 '너희들의 영혼을 보살펴라'(epimeleia heautou)고 외친 소크라테스의 역사적 잠언 이래 여러 철학자들이 시대적 사명으로 여겨 온 파레시아(parrêsia), 즉 "진실 말하기"의 강박증에서 저자 또한 자유로울 수 없기 때문이다. 특히 저자는 이 책과 조우하는 독자들이 고갱을 초혼(招魂)의 선구로 삼기를 바라면서 이 책을 썼다.

특히 푸코가 보들레르의 에세이 『현대생활의 화가』(Le peintre de la vie moderne, 1859)에서 '현대성이란 무엇인가?'의 의미 규정을 위해 네덜란드의 수채화가 콩스탕탱 기(Constantin Guys)를 '현재에 대한 역설적 영웅화'의 인물로 간주한 것에 주목했듯이 저자도 고갱을 동시대의 현실에서 일어나는 문제를 바라보는 영웅적 태도, 즉 한 사람이 현실에 균열을 내고 현재를 낯설게 만들며 현재를 철학적 분석의 대상으로 삼을 수 있게 해 준[2] 인물로서 조명하기 위해 이 책을 썼다.

다시 말해 저자는 조형욕망을 승화시켜 어떤 기술문명과 그것에 대한 프로파간다-인간의 삶을 그 문명과 '동일화, 일체화시키려는 심리적 조작'의 기도-에도 오염되지 않은 채 원시의 땅 타이티에서 죽을 때까지 '영혼의 감지'(sniffing)와 감응(telepathy)에 열정을 쏟아 낸 고갱의 결단과 용기가 오늘날 '아스케시스(askesis: 금욕, 성찰 등과 같이 자기에의 배려를 통해 자신의 욕망을 훈련시키는 것)의 실종', '영혼의 부식'(eclipse)에 둔감해진 디지털 대중에게 거울효과를 제공해 주길 기대하며 이 책을 쓰기로 마음먹었다.

그뿐만 아니라 저자는 고갱의 원시주의가 그들에게 말년의 푸코가 강조했던 '자기 자신과 맺어야 할 관계'(rapport à soi)에 주목하기를, 푸코의 마지막 강의인 '자기통치와 타자통치: 진실의 용기'에서 언급한 "하나의 현실태가 출현하는 표면으로서의 철학이, 즉 자신이

2 조지프 탄케, 서민아 옮김, 『푸코의 예술철학』, 그린비, 2020, p. 17.

속한 현재의 철학적 의미를 묻는 것으로서의 철학"[3]이 영혼의 의복이 되기를, 나아가 '예술적, 인문학적 되먹임'의 계기도 되기를 바라면서 쓰기도 했다.

'배의 발명은 곧 난파의 발명이었다.' 이것은 『속도와 정치』, 『정보과학의 폭탄』을 쓴 속도의 철학자 폴 비릴리오(Paul Virilio)의 주장이다. 비유컨대 '디지털 기술의 발명은 아날로그 시대를 난파시키고 있다'. 안타깝게도 노병(아날로그)의 영혼이 날로 그 기운(氣運)을 다해가고 있는 것이다.

오늘날 메타버스, 즉 초연결망의 지구화, 속도의 초고속화, 인간이 지닌 잠재력의 수량화와 초지능화, 몰개성적인 인간기계화, 그리고 조작된 반사행동의 질서에 적응된 대중인간의 출현 등을 두고 디지털 결정론자들이나 디지털 통치권자들은 기술의 '혁명적 상전이'(phase transition)라는 프로파간다에 열을 올리고 있다. 하지만 이렇게 해서 실현된 메타버스의 디지털크라시(Digitalcracy)라는 기술적 전체주의의 질서가 과연 신인류인 (현재의) 디지털 대중이나 (미래의) 디지털 원주민에게 '진정한 행복'을 보장해 줄 수 있을까?

무의식 속으로 초지능화된 기술이 침투함으로써 집단적으로 잠재의식을 조작하려는, 즉 동일한 기술을 추구하는 사람들 사이의 심리적 유대감과 암묵적 동지애, 나아가 집단주의의 실현을 그 목적으로 하는 오늘날의 광적인 선전과 선동은 디지털 대중에게 진정한 행복을

3 앞의 책, p. 17. 재인용.

제공해 주기보다는 그들을 그 기술의 심각한 중독자로 만들고 있다.

　이뿐만 아니라 그러한 선전 선동은 앞으로도 계속해서 초고도의 편의성이라는 향정신성 마술을 통해 결국에는 메타버스의 디지털 아미들을 디지털 통치권자들, 즉 새로운 빅 브라더이자 마피아로 불리는 거대기업들의 기술적 집단화에 속절없이 복종하게 만들 것이다. 그들은 그 거대한 기술권력에 소속된 군대의 상태에서만 안심하며 평안을 느낄 수 있을 뿐이기 때문이다.

　이렇듯 오늘날 편의에로의 욕망과 오락의 유혹이 부르는 극단적인 초과현상은 무한한 자기확장성과 통합성을 지닌 새로운 감시체제에 대한 거북함의 시인이나 불편함의 묵인을 넘어 속마음(inner man)의 영력(psychic power)이나 영혼의 병마저 깊어지게 하고 있다.

　그 지성이하적 욕망과 유혹이 사법적 감시체제에서 '기술적' 감시체제로, 힘(권력)에의 의지에서 '질서에의' 의지로 바뀌면서 수반되는 개인적인 '망(network)강박증'은 물론 새로운 신이자 창조주로 등장한 '인공지능의 카스트 제도화'와 같은 사회적 불평등마저 심화시키고 있다. 결국 미래는 기계영혼이라는 AI영혼이 의도하지 않은 폐쇄된 세상을 만들 것이다.

　곰파 보면 메타버스 같은 디지털 유토피아의 환상과 더불어 그 이면에서 소리 없이 진행되는 내성적(內省的) 부식의 진화는 생명의 진화에 대한 유물론적 오해, 인간의 본성과 진정한 행복에 대한 피상적 오해, 그리고 장밋빛 미래에 대한 오해와 오도에서 비롯되었다. 저자는 몰아현상을 넘어 이른바 '영혼의 개기일식'(total eclipse)으로 치닫

는 이와 같은 거대집단적 오해와 지구적 편견들이 근본적으로 디지털 '편의주의의 욕망'과 그 '질서에의 의지'가 초래한 것임을 재차 강조하고 싶다.

한마디로 말해 오해와 편견의 전제가 전체주의와 같은 일반화의 오류를 낳은 것이다. 게다가 그것은 철학적·윤리학적으로 준비가 미처 이루어지지 않은 채 '21세기 이브'의 선물인 '참을 수 없는 편의성'에 대한 유혹에 사로잡힌 디지털 아미들과 기업이든 국가든 그 영혼 없는 기계적 뉴런(neuron)인 디지털 신경망과 플랫폼의 생산자들이 경쟁적으로 보여 온 성급한 개혁신드롬 때문이기도 하다.

그들은 수학적인 양식 이외의 어떤 직관력과 영혼의 힘도 용인하려 하지 않을 것이다. 다시 말해 그들의 유토피아에 대한 환상과 유혹이 심해질수록 일상에서 수학적 알고리즘으로 처리할 수 없는 것은 모두 배제되고 말 것이다. 아이러니컬하게도 오늘날처럼 신성모독적인 마법사들의 신성한 매직에만 의존해야 하는 '사이비 황금시대'에 살 수밖에 없는 처지가 그들(신인류)의 운명인 것이다.

하지만 자발적 입대와 참여에 목말라하는 그 아미들의 거대한 막사(닫힌사회)인 '디지털 원형감옥'(Digital Panopticon)에로의 수용욕망은 머지않아(2030년대 즈음이면) 이미 전체주의화되기 시작한 서구 문명으로부터의 엑소더스를 감행한 고갱의 선구적 용기와 영력(靈力)을 부러워할 지경에 이르게 될 것이다. 저자가 인간이라는 '영혼을 갖춘 기계'의 부식이나 탈혼(脫魂)이 심화되고 있는 이즈음에 굳이 '자연인 신드롬'의 모범이나 다름없는 '고갱을 보라'고 제안하는 것도

그 때문이다.

혹자가 미래의 환상적인 유토피아만을 꿈꾸는 신인류에게 그것이 도리어 그들을 디스토피아에 직면하게 할 수 있음을 경고하는 까닭도 거기에 있다. AI를 비롯하여 인공적·기계적 마력을 지닌 트랜스 버스(transverse), 즉 초우주의 유령들에게 최면에 걸린 채 인간 고유의 영력을 잃어버린 '욕망하는 인간기계'는 그 즈음에야 비로소 일찍이(1944년) 프랑스의 실존철학자 사르트르가 시대를 비판한 '탈출구 없음'(Huis-clos)의 의미를 깨닫게 될 것이다.

인간과 더불어 기뻐하거나 슬퍼하지 않는 AI로봇 세상에서는 더욱 그러할 것이다. 그것은 무엇보다도 노동의 상실과 더불어 삶의 방향을 잃어버린 시대와 마주해야 하기 때문일 것이다. 일찍이 사회심리학자 마리 야호다가 연구보고서인 '잠재적 박탈이론'(Jahoda's deprivation theory, 1982)에서 1929년 경제대공황 이후 '1930년대에 일거리가 없는 남성들은 길에서 더 천천히 걸었고 발걸음을 더 자주 멈췄다'고 주장한 까닭도 마찬가지이다.

오늘날 영국의 경제학자 대니얼 서스킨드도 『노동 없는 세상』(A World Without Work, 2020)에서,

●

"이제 우리는 노동의 시대가 어떻게 막을 내릴지 알 수 있다. 시간이 흐를수록 기계의 능력이 계속 향상해 인간의 몫이던 업무를 차지한다. 대체하는 해로운 힘이 익숙한 방식으로 노

동자를 밀어낸다. … 일의 세계는 어느 날 갑자기 한꺼번에 사라지지 않는다. 다만 서서히 줄어들 뿐이다. 대체하는 힘이 보완하는 힘을 나날이 앞질러 두 힘의 균형이 더는 인간에게 유리하지 않으며, 인간의 노동을 찾는 수요가 서서히 줄어들 것이다."[4]

고 하여 "노동의 시대는 저물고 있다.", "유니버스의 시대는 끝나고 있다."고 경고하고 있다. 더구나 AI와 같은 인력 대체의 도전에 대해 응전할 수 있는 보완 능력의 부족으로 인해 심화된 노동의 상실은 오랜 세월 동안 일(노동)이라는 아편에 중독되어 온 인간에게 삶의 목적과 의미마저도 잃어버리게 하는 정신적 대공황을 맞이할 것이다. 이미 영혼을 상실한 지 오래된 디지털 대중은 머지않아 일자리마저 빼앗긴 뒤 한때 고갱의 뇌리를 지배했던 '우리는 어디서, 그리고 어떻게 삶의 의미를 찾아야 할까?'와 같은 인생에 대한 철학적 의문에 휩싸이게 될 것이다.

그럼에도 디지털 기술의 최대한 이용을 유혹하는 사회에서 그 기술은 이미 편리함과 안락함을 넘어 어떤 인륜적 죄책감도 없이 인간을 그것에 종속시키는 지배력을 의미한다. 새롭게 출현한 초연결, 초지능 기술의 최적화, 개인정보의 지구적 총합화(단일종합원장의 작성)와 그것에 대한 초유의 지구적 프로파간다로 '세기의 내기'를 벌이고

4 대니얼 서스킨드, 김정아 옮김, 『노동의 시대는 끝났다』, 와이즈베리, 2020, p. 178.

있는 사회현상에 관해 뛰어난 통찰력을 발휘한 프랑스의 사회철학자 자크 엘륄(Jacques Ellul)이 (디지털 기술이 등장하기 이전이었음에도) 『기술: 세기의 내기』(La Technique ou L'enjeu du siècle, 1954)에서,

●

"아 슬프다!", "인간은 마치 병 속에 갇혀 있는 파리와 같다. 문화, 자유, 창조적 수고를 위한 그의 노력은 기술이라는 파일 캐비닛 속으로 들어가는 시점에 다가와 있다." [5]

고 한 세기 뒤 보완의 능력을 상실한 파국적 시나리오를 예감한 듯 초연결적 내기의 세기를 예지적으로 탄식했던 까닭도 거기에 있다.

더구나 자크 엘륄이 예언한 지 반세기가 조금 지난 뒤 미국의 미래학자 에이미 웹(Amy Webb)은 『빅 나인』(The Big Nine, 2019)에서 인간의 처지가 초우주적 '병 속에 갇힌 파리'나 다름없는 그들의 세상을 가리켜 파일 캐비닛이 아닌 9개의 디지털 통치권자들―AI패권을 쥔 미국의 G-Mapia인 구글, 마이크로소프트, 아마존, 페이스북, IBM, 애플, 그리고 중국의 BAT라 불리는 바이두, 알리바바, 텐센트―이 지배하는 파놉티콘이라고 주장하기까지 한다. 특히 그가 이 책에서 제시하는 (세 가지 시나리오들 가운데) 인공지능시대의 '파국적 시나리오'에서 지금부터 또다시 반세기가 지날 2069년 즈음이면,

5 자크 엘륄, 박광덕 옮김, 『기술의 역사』, 한울, 1996, p. 438.

"앞으로 벌어질 일은 지금까지 만들어진 어떤 폭탄보다 더 위협적이다. AI에 의한 폐해는 느리고 막을 수 없다. … 미국은 종말이다. 미국 동맹국의 종말이다. 민주주의의 종말이다. 인공지능 왕조의 즉위, 그것은 잔인하고 돌이킬 수 없으며 절대적이다."[6]

라고 비극적으로 예언하는 이유도 자크 엘륄의 생각과 크게 다를 바 없다.

'기술은 민주주의의 작용을 교란한다'는 엘륄의 말대로 웹도 '민주주의의 종말'을 예고하고 있는 것이다. 메타버스와 AI에 의한 유니버스의 종말의 징후는 민주주의에만 국한되지 않을 것이다. 시장경제 논리를 기반으로 하는 자본주의의 종말도 마찬가지이다. 일자리의 급속한 대체현상에서도 보듯이 시간이 지날수록 메타버스와 AI는 빠른 속도로 인본주의와 자본주의의 종말을 가속화시키며 결국 그 토대까지도 전도시킬 것이다. 새로운 기술(생산력)의 속성이란 예외 없이 참을 수 없는 '세기적 내기'에 있기 때문이다. 그것이 초(ultra)지능적일수록 더욱 그러하다.

6 에이미 웹, 채인택 옮김, 『빅나인』, 토트, 2019, p. 279.

차 례

제1부 **욕망의 논리와 현상**

1. 욕망의 진화

제2부 욕망에서 영혼으로

제1부

◆

욕망의
논리와 현상

◆
◆
◆

　인간은 욕망하는 존재이다. 인간은 애초부터 '욕망하는 기계'이다. 인간은 긍정적이든 부정적이든 욕망과 욕심이라는 '마음채우기'를 통해 그 기계에 깊이 내면화되어 있는 생명의 요구를 확인한다. 인간은 살아 있는 생명의 기운을 멈추지 않고 충동하는 욕망(desire)이나 욕심(greed)으로 발산한다. 또한 인간은 온갖 마음채우기의 충동을 자각하고 제어하기도 한다. 나아가 이를 의식과 관념에로까지 고양시킨다.

　이렇듯 '욕망하는 기계'로서의 인간을 부단히 움직이게 하고, 지금의 인간으로서 존재할 수 있게 해 온 생득적 작용인(作用因)도 '참을 수 없는 욕망과 욕심'임은 두말할 필요가 없다. 매순간 선택 앞에 놓여 있는 인간에게 의지의 발현 '이전에' 욕망과 욕심이 자기중심적인 자기정체성의 원리로서 작용하는 까닭도 거기에 있다. 심지어 욕망이나 욕심을 제어하려는 자유의지조차 또 하나의 욕망인 것이다.

　원초적 욕망과 욕심은 자유의지의 진화 이전부터 선택의 기회나 그 과정(경험)을 지배하려는 자유의지의 '밖에' 자리 잡고 있었다. 그것은 인간의 오성이나 의지만으로는 도저히 억제할 수 없는, 가히 독재적이라고 할 수밖에 없는 생득적 본성이기 때문이다. 의지의 '자

22

유도'(degree of freedom)를 결정하는 것이 선택의 '욕망도'(degree of desire)인 까닭도 마찬가지이다. 이제껏 욕망하는 기계가 진화해 온 과정이 철학자이든 과학자이든, 아니면 소설가이든 미술가이든 생득적 욕망에 대한 저마다의 관점과 논리에 따라 욕망현상에 대한 자신들의 '욕망지도'(desire map)를 다양하게 그리도록 해 온 것이다.

그러면 생명의 '내면적' 진화는 인간의 (긍정적인) 욕망과 (부정적인) 욕심을 어떻게 설명할까? 인간의 자유의지는 어디서, 어떻게 나왔을까? 생명을 물리적·기계적 과정으로 보는 자연관이 낳은 다윈의 진화론은 온갖 욕망과 욕심을 표상하려는 '자유의지'에 대해 어떻게 대답할까? 오늘날 철학자들에 이어서 과학자들이 이 질문에 가세하며 이제껏 쟁론을 즐겨 온 까닭은 무엇일까?

그것은 인간의 본성에 대한 풀리지 않는 의문 때문이다. 문학이나 예술에 종사하는 사람들이 진화놀이에 동의하든 그렇지 않든 인간의 본성을 천착하려는 욕망이나 욕심과 자유의지를 드러내는 한 그들 또한 철학자이자 과학자인 셈이다. 욕망이나 욕심이 생득적 작용인이든 아니든, 자유의지가 진화적 자유선택에 의해 만들어진 정신의 자기충족적 환상이든 아니든 그것들은 인간이라는 종의 본성에 대한 (의문의 문을 열 수 있는) 비밀번호이자 그 비밀스런 방(미궁) 안으로 들어갈 수 있는 입구이기 때문이다.

이를테면 만년에 이르도록 19세기 말 프랑스의 화가 폴 고갱(Paul Gauguin, 1848-1903)의 뇌리를 맴돌며 '인생이 곧 여생'이듯 이 생에서의 남은 시간에 쫓기는 그로 하여금 (어떤 철학자나 인류학자, 신화학

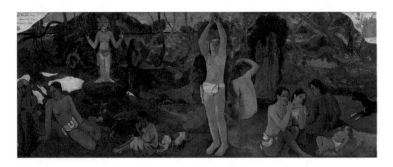

■ 폴 고갱, 〈우리는 어디서 왔고, 우리는 무엇이며, 우리는 어디로 가는가?〉, 1897–98.

자나 종교학자보다도, 그리고 어떤 진화생물학자나 진화심리학자 또는 분자
생물학자나 사회생물학자보다도 더) 지구를 헤매게 한 의문도 바로 그것
이었다. 인간의 내면 깊숙이 자리 잡은 인간의 본성, 즉 욕망이나 욕
심과 자유의지, 나아가 영혼과 영력이 원시에서 문명에 이르도록 인
간의 행동을 어떻게 충동하고 지배해 왔는지에 대한 의문이 그의 뇌
리를 평생토록 사로잡아 온 것이다.

　고갱이 세상을 떠나기 5년 전에서야 비로소 그동안 자신을 지배해
온 조형의지를 종합적으로 결산하는 집약체를 세상에 내놓은 까닭도
거기에 있다. 그것은 그가 이미 고도화되고 있는 기술문명에 오염되어
'영혼의 부식'이 깊어지고 있는, 영혼의 질병에 신음하고 있는 서구사
회(거대한 집단수용시설)를 탈출하기 위해 탈서구적 · 탈기술문명적 · 탈
전체주의적 관점에서 그린 자신의 욕망지도이자 이상향이기도 하다.
예컨대 그의 조형적 집약체(Summa)나 다름없는 〈우리는 어디서 왔
고, 우리는 무엇이며, 우리는 어디로 가는가?〉(D'où venons-nous?
Que sommes-nous? Où allons-nous?, 1897–98)가 바로 그것이다.

Paul Gauguin

1

욕망의
진화

인간은 누구라도 죽을 때까지 한순간도 크고 작은 '마음채우기'를 참지 못한다. '욕망하는 기계'로 태어난 탓이다. 인간(人+間)은 특히 타자에게 인정(믿음이나 사랑, 칭찬이나 존경)받으려는 욕망이나 유혹에 외면하기 힘들다. 인간은 해바라기(日向性) 식물들처럼 인정받기를 끊임없이 욕망하는 존재다. 한마디로 말해 인정받기 위해 태어난 존재다. 심지어 사후에서도 그렇게 되길 바란다.

'고갱을 보라!' 그의 조형욕망과 의지의 집약체인 〈Summa〉(1898)를 비롯한 많은 작품들이 시사하듯이 영혼 윤회나 내세의 구원에 대한 신앙도 대(大)타자(l'Autre)로부터 인정받으려는 욕망과 자유의지, 나아가 영혼의 부름이나 감지(sniffing)와 감응(telepathy)을 연장하려

고갱을 보라

는 데서 비롯된 것이다.

누구라도 살아가는 동안 인정욕망의 충동을 참을 수 없는 것은 당연지사이다. 예컨대 명예, 부, 권세 등 현세의 모든 부귀영화가 타자의 인정을 지향하는 것들이다. 희망과 절망의 심연도 마찬가지이다. 희극과 비극이 그래서 만들어진다. 특히 비극의 모티브들이 더욱 그러하다. 이를테면 고대 그리스의 3대 비극작가들의 작품이나 셰익스피어의 4대 비극작품들 모두가 인정욕망이란 인생의 변수가 아니라 상수임을 일찍이 간파한 것들이 아닌가?

그것들은 배신, 모함, 권모술수 등 인정받기에 실패한 어긋난 욕망들로 인해 인간의 본성이 추락할 수 있는 나락의 심연을 비극적으로 합창하고 있다. 니체가 『비극의 탄생』에서 '미로'[7]와 같은 인정욕망의 뒤편(비난이나 배신, 저주나 증오)에서 울려 나오는 그것들을 '비극적 합창'(tragische Chore)—"비극은 근원적으로 합창이고 그 이외의 아무것도 아니다."[8]—이라고 부른 까닭도 마찬가지이다.

곰파 보면 욕망이란 남에게 '인정받기'나 다름없다. 삶이 곧 인정을 본능적으로 욕망하기 때문이다. 비극작품들이 그것을 합창하는 이유도 거기에 있다. 아이스킬로스의 『아가멤논』을 비롯한 대부분의 비극작품들에서 보듯이 인간은 타자에게 인정받기 위해 '욕망의 간

7 니체는 "그리스비극의 기원을 '미로'라고 부르지 않을 수 없다. 이러한 미로에서 벗어나기 위해 우리는 모든 예술 원리들의 도움을 받아야만 한다."고 주장한다. F. Nietzsche, Die Geburt der Tragödie. Goldmann Klassiker, 1895. S. 52.

8 F. Nietzsche, Die Geburt der Tragödie. Goldmann Klassiker, 1895. S. 52.

계'와 타협하거나 그것에 쉽게 넘어간다. 이처럼 욕망이나 욕심은 애초부터 자신에게마저도 간계하고 자기기만적이다.

또한 인간의 욕망은 어떠한 것도 불완전하다. 그래서 결코 다 채워지지 않는다. 그것은 무엇보다도 타자로부터 얻어 오는 욕망 정보, 즉 타자의 욕망을 욕망하는 '정보의 불완전성' 때문이다. 욕망은 본디 정보의존적이고 대타자적이다. 욕망이 타자적인 한 타자들의 욕망 변화(달라짐)에 따라 자신의 욕망도 새롭게 표명하거나 달리 개진하고 싶어 한다. 타자들에게 더 인정받기 위해서다.

그래서 타자의 것과 차별적이길 바라거나 그것보다 색다르기를 욕망한다. 욕망은 인정(생존) 경쟁을 마다하지 않는다. '우세한'(dominant) 욕망이나 욕심들이 낳는 집단적 표상인 '유행이 곧 진화'인 까닭도 거기에 있다. 본능과 자유의지의 미분화 상태인 욕망이나 욕심은 타자나 유행에의 수렴과 환원을 멈추지 않는다. 셰익스피어의 작품들에서 보듯이 비극이 유전하고 진화하는 까닭도 마찬가지이다.

인정/부정으로 두동진 욕망이나 욕심의 드라마는 인생과 역사의 굴레와도 같은 비극의 미로를 좀처럼 벗어날 수 없다. 그 때문에 유행이 그러하듯 비극도 진화한다. 예컨대 그리스 로마 신화로부터, 그리스의 비극작품들과 단테의 『신곡』 등을 거쳐 셰익스피어의 비극작품들로 격세유전하는 미로의 연결이 그러하다. 권력의지가 도사리고 있는 인정욕망이 진화하는 탓이다. 인정에로의 수렴과 환원을 참을 수 없어 하는 욕망은 진화의 미로를 헤매고 있는 것이다. 진화

하는 비극보다 연기적(緣起的) 욕망과 욕심의 미로를 더 잘 비춰 주는 거울이 있을 수 없는 까닭도 거기에 있다.

하지만 '욕망의 간계'와 '정보의 불완전성'은 인간의 내성적 마음작용을 담당하는 본능과 본성에만 국한되지 않는다. 인간의 물리적 몸작용에서도 크게 다를 바 없다. 생물학적 진화론이 아무리 이론적 제일성(齊一性: 획일적인 질서)을 강조하더라도 메타과학의 문지방을 넘지 못하는 이유도 마찬가지이다. 생명체의 진화, 즉 예측할 수 없는 물리적 변이(간계), 그리고 그에 대한 정보의 불완전성 때문에 다윈의 진화론은 진화하고 있지만 그것 때문에 여전히 미로 속을 벗어나지 못하고 있다. 하물며 복잡한 마음(욕망과 욕심)이나 내밀한 영혼의 진화 작용에 관해서는 더욱 그러하다.

1) 몸의 진화: 닫힌 진화론과 진화의 딜레마

생명의 진화에 관한 논의들은 과학인가 신념인가? 한마디로 말해 진화는 여전히 미궁 속의 신념이자 딜레마다. 생물진화론들이 주장하는 의식이나 자유의지와 같은 정신현상에 관한 유물론적 진화의 논의에서는 더욱 그렇다.

- 메타증후군

초고속 시대에 살고 있는 '느림'의 과학자들인 '다윈 아미'는 아이러니컬하게도 느리디느린 진화의 가설에 대한 일반화의 조급증에 걸려 있다. '이기적 유전자'의 기능이 적극적인 탓인지는 몰라도 집단적

계보에 대한 그 집단의 이기적 신념은 어떤 상대들에 비해서도 강하기 때문이다. 그들은 마치 애국심으로 뭉친 군대와 같다. 특히 그 군대의 사기충천한 첨병과도 같은 인종주의적 사회생물학의 주창자들이 더욱 그러하다.

이를테면 "다윈의 진화론은 그간 많은 논쟁을 거쳐 오늘날에는 생명의 의미와 현상을 설명하는 가장 훌륭한 이론으로 확고하게 자리를 잡았다. 진화론의 이 같은 위치는 현재 생물학뿐만 아니라 철학, 사회학, 경제학, 인류학, 심리학, 법학 등의 인문사회과학 분야는 물론 음악, 미술 등의 예술 분야에까지 폭넓게 영향을 미치고 있다."[9] 라든지 "나는 감히 진화의 개념을 통하지 않고서는 이 세상 그 무엇도 의미가 없다고 말하려 한다. 여기에는 사회과학은 물론 종교와 예술도 포함된다."[10]는 주장이 그것이다.

하지만 칼 포퍼는 이와 같은 현대진화론을 가리켜 물질주의적이며 동시에 신비적 종교의 냄새까지 풍기는 자기발전적 생물학의 본질이라고 비판한다. 한마디로 말해 그것은 절대정신을 피로 바꾸어 놓은 헤겔사상의 아류일 뿐이라는 것이다. 역사는 '절대정신의 자기전개' 과정이라는 헤겔의 주장을 유전자결정론이 '피의 자기전개' 과정으로 바꿔 놓았기 때문이다. 포퍼에 의하면,

9 최재천, 「사회과학, 다윈을 만나다」, 『사회생물학, 인간의 본성을 말하다』, 산지니, 2008, p. 19.
10 앞의 책, p. 18.

●

"'헤겔+플라톤'이 아니라 '헤겔+헥켈'(특히 헥켈이 변조한 다윈
주의의 조야한 형태)이 현대 인종주의의 공식이다. ⋯ 헤겔의
정신 대신에 물질적인 것, 피 혹은 종족이라는 준생물학적 개
념을 대치해 놓았다. 그리하여 이제는 정신 대신에 피가 자기
발전적 본질로 파악된다. 정신 대신에 피가 세계의 주권이며
역사의 무대 위에서 자기 자신을 전개한다. 민족의 정신 대신
에 민족의 피가 그 민족의 본질적 운명을 결정한다."[11]

이렇듯 그것은 '피의 사슬원리'를 강조하는 '피의 유물신학'이나 다
름없다. 현대의 진화론자들은 '진화의 개념을 통하지 않고서는 이 세
상 그 무엇도 의미가 없다'는 신성모독적인 주장으로 자신들이 주장
하는 신성한 원리의 절대불가침을 강조하고 있다.

더구나 디지털 제국주의 군대의 사기가 어느 정도인지는 초연결
의 싹쓸이나 사슬충동 같은 '공격적 충동'으로 가늠할 수 있듯이 '피
의 사슬원리'에서도 통일과학을 실현하려는 제일성(齊一性)의 발현은
주목할 만하다. 스티븐 호킹은 혈거시대 이래 누구에게나 '공격적 충
동'이 잠재되어 있을 뿐, 지금까지 버리지 못한 위험스런 본능이라고
까지 지적하기도 했다.

실제로 예외가 있을 수 없는 피의 사슬원리에서의 '공격'은 이를

11 칼 포퍼, 이명현 옮김, 『열린사회와 그 적들 II』, 민음사, 1997, p. 96.

논리적으로 정당화하기 위해 '선결문제 요구의 오류'(petitio principii)를 무릅쓰고 그 원인을 간원하기(petitio: 라틴어에서 '공격'과 동의어다) 마련이다. 그 때문에 논리학에서도 증명을 요구하는 '전제 속에 결론과 같은 뜻의 말'을 쓰고(구걸하고) 있는 '논점선취의 오류'(Begging the question)를 '선결문제 요구의 허위'라고도 부른다.

유전자결정론을 선취하고 있는 사회생물학은 의지결정론으로 무장한 중세의 스콜라주의처럼 수렴적응이나 수렴진화라는 수렴이론(convergent theory)으로 메타이론의 지위를 요구하고자 한다. 그것은 연역적 가설의 수렴과 귀납적 논증 절차에서의 어떤 충돌도 마다하지 않은 채 피의 주권 행사와도 같은 유전자의 자연선택을 전가(傳家)의 보도(寶刀)로서 강조하고 있는 것이다.

다시 말해 사회생물학은 개연성의 숙명적 한계에도 불구하고 그것을 오히려 메타논리의 대전제로 삼는다. 그런가 하면 귀납적 논리의 비약을 통해 그것을 '과학이데올로기로', 나아가 '제일과학'(prote scientia)으로까지 자리매김하려 한다. [12] 사회생물학자들은 문화로 상징화되는 '집단적 무의식'도 그들의 메타논리에 수렴되어야 할 것이다.

하지만 사회생물학에서 유전자의 자연선택은 자유의지, 이성, 의

12 19세기의 실증주의자 오귀스트 콩트가 제반과학의 서열 가운데 '사회물리학'으로 간주한 실증철학을 수학→천문학→물리학→화학→생물학을 거쳐 최상위에 두었다. 이광래, 『프랑스철학사』, 문예출판사, 1992, pp. 248-249. 콩트는 사회의 진보가 단순성과 보편성에서 복합성과 구체성으로 나아가는 '흐름'에 따라 지식(학문)의 서열을 작성했다. (정태적) 수학에서 (동태적) 사회과학으로의 흐름이 그것이다.

식, 무의식 등 인간의 본성에 대한 다양한 의미와 현상을 설명하는 절대적 에피스테메이자 권력기제나 다름없다. 그들은 그것이 논리적 청원(petitio)으로도 부족하여 지상명법(imperatum)이 되길 바라는 것이다. 본디 청원과 명령의 차이는 권력의지가 결정한다.

그 때문에 저명한 생물학자들마저도 '대전제의 구걸 행위'(Begging the question)에 대해 의문을 제기한다. '어떤 행동이 단순히 세대에서 세대로 이어진다고 해서 그것이 유전적 기원을 갖는다고 말할 수 있는가?'라고 되묻는 것이다. 그들은 사회생물학을 심지어 '사이비 과학'이라고까지 폄하한다.[13]

그것은 신화나 신학의 아포리아가 낳은 절대증후군처럼 수렴과 환원에의 결정론적 유혹이 인간의 '자유학예'(Artes Liberales)[14] 활동 전반을 그것으로 '감히' 획일화·총체화하려 한 탓이다. 이를테면 오늘날 유전자 결정론의 유혹에 정열적으로 입 맞추려는 이들에게 유행하고 있는 다윈증후군이 그것이다.[15]

13 로저 트리그, 김성한 옮김, 『인간의 본성과 사회생물학』, p. 17.
14 이미 중세의 학교(Schola)에서는 신학(철학), 법학, 의학이라는 세 학문을 가르치는 전문학부에 진학하기 위해서는 그 기초로서 문법, 수사학, 논리학의 3학(Trivium)과 대수학, 기하학, 천문학, 음악의 4과(Quadrivium)라는 7과목의 자유학예(Septem Artes Liberales)를 배워야 했다. 12세기 말 처음 등장한 볼료나 대학에서도 어린 나이에 입학하여 4~6년가량 자유학예를 비롯한 기초학문과 철학을 배웠고, 그 이후에도 7 자유학예는 대학의 구조를 이루는 기본적인 조건이 되었다.
15 하지만 리처드 도킨스는 『이기적 유전자』의 마지막 장에서 문화를 유전자로부터 떼어 놓는 이론을 제시한다. 그는 유전자에 미친 자연선택의 영향과 문화요소들을 완전히 독립적인 것으로 파악한다. 그의 주장에 의하면 사회생물학자들의 생각은 상당히 그릇되지만 내가 보기에 그 생각은 문화, 문화적 진화, 그리고 범세계적인 인간문화의 커다란 차이를 설명한다는 엄청난 목표에 부합하지 못하고 있다는 것이다. 로저 트리그, 김성한 옮김, 『인간의 본성과 사회생물학』, p. 21. 재인용.

사회생물학자들은 견고하게 장착된 이른바 후성규칙들(epigenetic rules)을 앞세워 다양한 사회들 사이의 문화적 차이가 실재하는 이유에 대해 대답하지 않거나 차이의 실재에 대한 주장들이 과장된 것으로 간주한다.[16] 그들은 인간의 본성이라고 부르기에 충분한 이것들로 인해 상이한 문화의 구성원들은 서로 매우 유사할 것이며, 문화 자체의 차이도 크지 않을 것이라고 생각하기 때문이다.

하지만 리처드 도킨스는 '후성규칙들이 마음이라는 집합체에 지령을 내린다'는 동일성(보편적 본능)의 사슬만으로는 차이의 다양성을 온전히 수렴하지 못한다고 주장한다. 또한 생물학자 리처드 알렉산더도 도킨스의 생각과 크게 다르지 않다. 그에 의하면,

●

"인간 활동의 본성에 대한 총체적인 설명으로서의 '문화적 진화'는 자연선택의 한 대안이 아니다. 모든 표현형의 발현과 다를 바 없이, 문화패턴들 또한 자연선택에 의해 축적되고 유지된 일련의 유전물질에 작용하는 상이한 발달 환경의 산물이다."[17]

나아가 밀턴 피스크(Milton Fisk)는 인간에게는 감성적이든 이성적

16 앞의 책, p. 237.
17 앞의 책, p. 22. 재인용.

고갱을 보라

이든 어떤 시공의 제약도 초월하는 초사회적·초역사적인 인간 본성이 있을 수 있다는 생각에 반대한다. 사람들은 누구라도 특정 시대의 특정 집단에 속해 있기 때문에 그들의 다양한 성향 또한 특정한 시공이 낳은 상대적 결과에 지나지 않는다는 것이다. 그에 의하면,

●

"마치 물리학에서 절대 공간을 추구하는 것이 무익한 것처럼 인류학에서 절대적인 인간의 본성을 추구하는 것은 무익하다."[18]

는 것이다. 한마디로 말해 그것은 역사적인 상황 변화가 새로운 욕망의 실현을 위한 사회질서(디지털 파놉티콘)와 더불어 새로운 인간형(디지털 대중)을 만들어 낼 수 있다는 생각이나 다름없다.

이러한 다윈후예들의 인간관은 '획일적'이고 '전일적'(全一的)이다. 왜 그럴까? 오늘날 전체주의적 유토피아를 꿈꾸고 있는 디지털 결정론자들처럼 그들 또한 '인간에 대한 (근본적이고 성급한 강박증이 낳은) 오해와 편견' 때문이다.

사실상 그들은 인간의 상이한 사고방식이나 행동방식을 결정하는, 그래서 철학, 종교, 사회, 문화, 예술 등 생물학 이외의 영역에서의 다양성을 가능케 하는 욕망, 이성, 의식/무의식, 자유의지 같은

18 앞의 책, p. 24. 재인용.

인간 본성의 개념들 자체에 대해 불편한 마음이다.

　더구나 그것들을 그냥 두고 보는 것으로는 그들이 추구하는 '제일성'의 욕구를 채워 주지 못한다. 일반적으로 전일주의적(holistic) 사고방식을 가진 이들에게 '다양성'이나 '차이'란 마뜩치 않은 개념들이다. 그 때문에 그들은 사슬원리를 끊임없이 선전하고 선동한다. 알고리즘을 '디지털 싹쓸이'(digital sweeping)의 수단으로 삼고자 하는 AI만능주의자들처럼 인간의 지능이나 잠재력과 같은 개념들을 단순화된 수치로 환원하길 좋아한다. 전일주의가 환원주의에 역순(逆順)하면서도 그것과 한 짝을 이루는 까닭도 마찬가지이다.

　곰파 보지 않더라도 자연적 재생산에 관한 그들의 '사슬이론'은 (아무리 거대하고 거시적인 메타이론을 지향한다 할지라도) '닫힌 프로그램'임을 알 수밖에 없다. '순환논리'(circulus in probando)에 의존하고 있는 그 이론은 '구슬꿰기 작업'이나 다름없기 때문이다. 그들은 논리적 동일성(equal to the question)의 신념하에 다양성이나 차이들을 인정하기보다 시공을 초월하는 IT의 지구적인 초연결성처럼 '지배적인 패러다임'을 만들기에 더 지나치게 집착해 온 탓이다.

　인간의 본성에 대한 사회생물학자(유전자 결정론자)들의 사고방식이 스키조적(분열증적)이기보다 '파라노이아적'(편집증적)인 까닭이 거기에 있다. 그들이 고집스레 진화의 아리아드네를 자처하며, 특히 지금 바이러스의 습격을 받고 있는 지금 자신들만이 미궁에 이르는 실타래를 쥐고 있다고 천명하는 이유도 마찬가지이다.

- 가위의 결정력과 부메랑 현상

생물학적 결정론자들은 특정인의 생득적 욕망이나 이성 자체만으로는 인간의 행동에 별다른 영향을 주지 못한다고 생각한다. '외줄타기 게이머들'과 같은 그들에게 인간의 본성은 모두 긴 세월 동안 가차 없이 조작해 온 '유전자의 간계'에 의한 결과물이기 때문이다.

하지만 그들은 구조주의 인류학자 레비-스트로스의 『슬픈 열대』(Tristes Tropiques, 1955)[19]나 죽을 때까지 20세기의 원시생활에서 회화의 집합체(Summa)를 찾으려 한 고갱의 작품을 어떤 논리로 수렴할까? 이른바 진화시계 밖의 세상에 사는 사람들의 (생사고락이나 희로애락에 관한) 보편적 습속이나 인성에 대해서, 나아가 유물론적이고 단선적인 진화기계만으로는 설명되지 않는 그들의 존재이유에 대해서는 어떻게 말하려 할까?

더구나 진화시계 안에서 형성되어 온 우리네의 인성이 오로지 느리게 진화하는 유전자(생물학적 사슬)에 의해 결정된 거시적 표현형이라면, 그래서 그것이 특정한 시대와 사회(미시현상들)를 초월한다면 우리가 지금, 그리고 가까운 미래에 획기적으로 일탈을 시도할

19 이 책은 오랫동안 문명세계와의 소통이나 그에 대한 일체의 적응을 거부한 채 브라질의 내륙(아마존)지방에서만 살아온 카두베오족(Caduveo 또는 Guaycuru)과 보로로족(Bororó), 냠비크와라족(Nambikwara), 투피-카와이브족(Tupi-Kawahib) 등을 비롯하여 수많은 원시부족민들의 고유한 의식구조, 행동양식, 생활문화 등에 관한 충격적인 보고서이다. 저자는 '문명'과 '야만'의 대비적 개념을 비판하기 위해, 나아가 그들을 통해 의식/무의식, 의지, 욕망 등 감염되지 않은 인간의 고유한(야생의) 본성을 적나라하게 밝히기 위해 1937년부터 1938년까지 현대문명과 고립된 지역의 구성원들과의 원시적 생활을 직접 체험한 것이다.

수 있는 것은 무엇일까? 아마도 생물학적 '예정조화'(pre-established harmony)라는 적응과 수렴의 현상을 배제한 채 인과 설정을 위해 '논점의 선취'(begging the question)만을 고집해 온 사회생물학자들에게 달리 생각해 볼 수 있는, 다시 말해 적응이나 수렴을 거부하는 『슬픈열대』와 같은 또 다른 현상은 거의 없을 것이다.

그 때문에 오늘날 아주 불완전할 뿐만 아니라 느리게 진행되는 자연적 재생산의 정보를 기다려 온, 즉 피의 사슬운명을 확인하려는 운명론자들 가운데 일부는 스티븐 호킹이 미래의 위험으로 경고하던 '공격적 충동'을 더 이상 참다못해 '인위적 선택'을 감행하고 있다. 예컨대 유전자의 편집이나 짜깁기 또는 유전자의 디자인이 그것이다. 2003년 8월 인간의 유전자 정보(게놈)를 담은 '유전자 지도'의 초안이 미국 국립보건원(NIH)과 민간회사인 '셀레라'에 의해서 발표되었고, 이어서 2012년에 개발된 '크리스퍼 유전자 가위'[20]도 (2015년 12월 발표한) '10대 획기적 과학 연구 성과' 중 1위로 꼽혔다.

하지만 이러한 진화기계의 인공적 역습으로 인해 생명과학계에서는 급기야 '크리스퍼 연구'의 모라토리엄(중단) 선언을 촉구하기에 이르렀다. 미국 과학아카데미와 영국 로열소사이어티, 그리고 중국 과

20 유전자 가위는 DNA 재조합 기술에서 필수적인 도구다. 인공 유전자 가위는 징크 핑거(Zinc Finger), 탈렌(TALEN, Transcription Activator-Like Effector Nucleases)을 거쳐 크리스퍼(CRISPR-Cas9)에 이르러 제한효소를 사용해 DNA의 이중사슬 구조를 분리하고, 특정 부분을 절단한 뒤 표적 부분의 유전자 정보를 더하거나 제거하는 방식의 유전자 편집이나 디자인의 시대를 가능케 한 것이다. 2018년에는 HIV 바이러스의 감염을 막기 위해 특정 유전자를 제거한 유전자 편집 아기의 출산에 성공했다는 사실이 발표되기도 했다. 이른바 '정밀의학 시대'가 도래한 것이다.

학아카데미 등이 나선 것이다. 결국 워싱턴에서 열린 인간유전자교정 국제정상회의는 '유전자의 교정된 세포가 임신에 사용되어서는 안 된다'는 내용의 긴급성명까지 발표하기에 이르렀다.

인간의 자연적 탄생 과정에서 일어날 수 있는 인공수정 같은 인공적 개입과 같은 '유전자의 간계'를 막으려는 이러한 응급조치는 인류학적 일탈에 대한 위험을 알리는 경고이자 인간이 맞이하게 될 더 큰 존재론적 위기를 알리는 비상 신호나 다름없다. 일찍이 미국의 유전학자 허만 뮬러(Herman J. Muller)도 유전적 무질서의 시대가 도래할 것이라고 예측한 바 있다.

이를테면 인공수정 기술의 발달로 인해 이상적인 남성과 여성을 각각 대표하는 사람으로부터 추출된 정자와 난자를 시험관 내에서 수정하여 자궁으로 이식하는 방법이 최고의 인간 형태를 탄생시킨다든지, 세포은행의 활성화로 인체에서 분리된 생식세포의 수명은 본체의 수명과 무관한 채 거래되는 현상이 그것이다.[21]

진화의 역사에서 5억 7천 5백만 년 전의 아발론 폭발이나 인류가 출현한 5억 4천 2백만 년 전의 캄브리아 폭발에 버금갈 수 있는 '진화적 대혼란'을 가져올 자연적 재생산 질서의 교란과 붕괴로 인한 충격은 이것만이 아니다. 과학자들의 참을 수 없는 공격적 충동에 의한 '진화기계의 간계와 일탈'이라는 무질서와 비정상은 크리스퍼 유전자 가위가 등장한 지 불과 몇 년도 지나지 않아 급기야 2018년 11월

21 자크 엘륄, 박광덕 옮김, 『기술의 역사』, p. 453.

중국의 남방과학기술대 허젠쿠이(賀建奎) 교수의 배아 유전자편집에 의해 최초의 편집아기까지 출생시켰기 때문이다.

하지만 이것은 유전자를 부분적으로 조작하는 편집 인류의 탄생—이에 대해 중국 정부는 2019년 4월 20일 열린 전국인민대표회의에서 도덕적 · 윤리적 이유로 유전자 편집연구에 대한 규제 법안을 마련했다— 정도가 아닌 온전한 '게놈 베이비'의 출현을 예고하는 징후일 수 있다. 중산대학연구원 준쥬황에 이어 허젠쿠이의 모험에서 보듯이 오늘날 인공적 지능폭발의 주인공인 AI개발자들처럼 '윤리적 책임'이나 죄책감을 무색케 하는 과학적 충동이나 유물론적 욕망은 인류의 미래를 돌아올 수 없는 외나무다리 너머에로 넘겨 놓을 수 있기 때문이다.

실제로 '2017년 엥겔버거 로보틱스 어워드(Engelberger Robotics Award)' 수상자이자 미국 방위고등연구계획국(DARPA)의 인공지능 프로그램인 일명 'DARPA 프로그램'의 매니저인 길 프렛(Gill Pratt)은 '우리가 지금 캄브리아 폭발의 와중에 있다.'[22]고도 주장한다. 그 때문에 머지않아 AI가 모든 AI의 경험으로부터 배우는 스마트 사고기계인 '울트라 지능기계'의 광범위한 확산이 이뤄지는 이른바 '지능폭발'의 시기가 올 것이고, 그렇게 되면 인간의 지능은 훨씬 뒤처질 수밖에 없는 역사상 진화의 대혼란을 목격하게 된다는 것이다.

이미 분자유전학과 유전공학의 발달과 영혼을 필요로 하지 않는

22 에이미 웹, 채인택 옮김, 『빅나인』, p. 187.

채 단지 인간의 사고과정만을 복제할 수 있는 초지능기계의 활용으로 생물공학과 정밀의학의 기술이 진전됨에 따라 인공적 생물 변이의 창성 범위가 빠르게 확대되고 있던 터라 더욱 그러하다. 이미 유전자 재결합에 의한 유전자 치료(gene therapy)를 넘어 유전자 조작과 같은 신성모독적인 형질전환 방법이 실용화되는 자연선택의 교란 형국에 이르고 만 것이다.

그것은 2030년대 즈음엔 디지털 파놉티콘에 완전히 갇히거나 탈출해야 하는 파국적 상황을 초래할 지능 폭발에 무방비한 현실에 대해서뿐만 아니라 인간유전자교정 국제정상회의가 심각하게 우려하며 경고하는 현실에 대해서도 이를 제지할 수 있는 강력한 윤리적 대안이 부재할뿐더러 어떤 제3의 보장자도 존재하지 않기 때문이다.

조만간 디지털 기술이 가져온 내면적 자아, 즉 영혼(inner man) 없는 'AI인간학'이나 내면적 성격을 없앤, 순전히 외면적 자아인 AI가 동질적 자아인 AI를 낳는 '기계유전학'과 더불어 유전학자들의 일탈 의지, 즉 인간 디자이너나 인간 편집자의 비윤리적인 욕망과 자유의지로 인해 인간의 심성까지도 조작하거나 편집할 수 있는 '편집인간학'이 등장할지도 모를 일이다.

이대로라면 지금, 여기에서 우리에게는 창조의 신보다 (칸트의 주장처럼) 자연인의 안녕과 평화로운 삶을 유지하기 위하여 반드시 계셔야 할 도덕적 '요청의 신'(postulated God)이 절실하게 필요할 수 있다. 메타이론으로 표상화해 온 진화(자연선택)의 사슬마저 위협받는 인간유전자의 인공조작이나 편집은 이른바 '조작 인간'(manipulated

man), '편집 인간'(edited man), '디자인 인간'(designed man)의 출현을 부추기고 있기 때문이다.

그것은 이제껏 유전자의 자연선택에 의해서만 진화해 왔다는 자연인류에게 '편집인류'와 갈등하고 충돌하며 공존해야 하는 미래 사회의 위험을 예고하고 있는 것이다. 하지만 자연선택과 인공선택의 충돌은 위험의 시작에 불과하다. 정교한 선형적 행렬(matrix)의 시스템에 의한 선형적 결합(linear combination)을 추구하는 알고리즘에 의한 인공지능의 진화는 생명의 진화(자연선택)마저 자연현상에 맡기지 않을 것이기 때문이다.

예컨대 영국의 유전학자 프랜시스 골턴(Francis Galton)이 주장한 '선형회귀'(線型回歸)의 개념이 그것이다. 다시 말해 '시계열분석'(time-series analysis)을 차용한 선형대수학의 키워드나 다름없는 선형성(linearity)과 행(row)/렬(column)의 개념이나 논리에 기초한 AI의 초논리도 자연선택의 선형성을 무색케 할 만큼 생물학적 진화의 제일성을 교란시키고 있는 것이다.

시간이 지날수록 가합성(additivity)과 동질성(homogeniety)을 겸비한 AI대수학의 선형성도 자연선택의 진화시계열의 논리를 무제한적으로 초과할 것이 분명하기 때문이다. 그러므로 앞으로는 누구도 인간의 본성에 대한 침식을 넘어 '영혼의 부식이나 부재' 현상을 가속화시키는 '존재의 참을 수 없는 가벼움'을 완전히 억제시키기를 기대하기란 더더욱 어려운 일이 될 것이다.

더구나 유전학자든 디지털 기술자든 수학자나 과학자들의 지적

호기심과 미답(未踏)에 대한 탐구욕망의 경우에는 더욱 그렇다. '자연적'(natural)이라는 진화의 본질이 ('인공적' 진화에 의한) '인식론적 단절'이라는 예기치 않은 대재앙과 같은 '뜻밖의 우연'을 외면할 수 없게 되는 까닭도 거기에 있다.

인류의 진화에 관한 선형적 · 획일적 주장들이 그 논의에 인공지능(AI)의 기계까지 포함시키지 않을 수 없는 지경에 이른 것이다. 진화의 신화들도 생명의 진화시계가 고대 그리스의 수학자 유클리드가 두 숫자의 최대공약수를 구하는 방법인 '호제법'(Euclid's algorithm)에서 진화해 온 수학적 알고리즘의 에이전트로 인해 교란당하고 있기 때문이다.

아마도 초연결(싹쓸이) 욕망의 시계가 멈추지 않는 한, 다시 말해 '약인공지능 → 범용 인공지능(AGI) → 강인공지능'으로 알고리즘의 진화에 따라 인공지능의 폭발이 가속될수록 '진화(자연선택)의 대혼란'은 증폭될 것이다. 결국 자연적인 '피의 결정론'도 인공적인 '지능의 결정론'의 교란을 피해 가기는 어려울 것이다.

유물론적 제일성의 논점 선취만을 강조해 온 닫힌 프로그램이 낳을 부작용으로 인해 의지결정론만을 신봉하는 기독교의 광신자들뿐만 아니라 그 밖의 많은 사람들, 특히 현재 AGI 시스템 구축에 경쟁하고 있는 인류의 진화 과정이 강인공지능의 지배하에 놓이는 즈음에 이르면 유전자결정론자들뿐만 아니라 알고리즘 신화가 낳은 디지털(특히 인공지능)결정론자들까지도 '쿠오바디스 도미네?'(Quo vadis, Domine?: 주여, 어디로 가시나이까)를 외쳐야 할 수밖에 없을 것이다.

2) 욕망의 진화 : 열린 진화론과 마음작용

– 진화란 무엇인가?

유전자의 편집과 같은 일탈현상은 진화시계 속에서만 일체의 생명현상(생물변이의 창성현상)을 기계적으로 설명해 온 유전자결정론이나 유물론적 환원주의의 자연적인 '진화'와 '전개'를 안티노미의 딜레마에 빠지게 하고 있다.

애초부터 피의 사슬원리에만 의존한 닫힌 사고와 외줄타기(단선적) 논리가 호기심이나 공격충동을 참지 않으려는 유전자 에디터들이나 디자이너들에게는 이른바 '진화피로증'(Evolution Stress)을 누적시켜 온 탓이다. 그들이 불러온 유전자의 자연적 진화와 인공적 편집 사이의 내부적 충돌은 인간의 본성에 대한 기계적 설명(사슬이론)이 독단적 · 배타적 · 교의적으로 강조해 온 절대적 권위를 빛바래게 한 것이다.

그것은 결코 한 몸이 될 수 없는 이성(철학)과 신앙(신학)의 독단적 일체화를 통해 신학을 메타이론화하려 했던 중세 천년의 교회권력이 결국 '오컴의 면도날'에 의해 난도질당했던 독단의 역사를 떠올리게 한다. 무엇보다도 메타이론에 대한 역사적 피로감을 견디지도 참지도 못하던 프란체스코 교회의 한 수도사가 벌인 일탈이었기 때문이다. 배타적 거대화, 교의적 절대화를 위해 일체를 수렴과 환원의 단순 논리로 무장했던 의지결정론의 쇠락을 예고하는 내부의 파열음은 말기증후군(스트레스증후군)과도 같은 것이었다.

모더니즘에 대한 피로감이 포스트모더니즘과 해체주의(déconstruction)를 불러왔듯이 장기 지속해 온 총체화·거대화·획일화에 대한 어떠한 스트레스나 피로감도 내부갈등과 충돌로, 나아가 피로골절(Stress Fracture)로 이어지게 마련이다. 인간의 신체뿐만 아니라 자유의지, 자의식(프로이트는 이것을 '합리적 지성'이라고 한다), 이성, 욕망, 열정 등의 정신현상까지도 애오라지 유물론적 진화의 결과물로만 간주해 온 결정론적 신념이 겪는 두동짐과 딜레마 또한 마찬가지이다.

그러면 '우리는 어디서 왔으며 우리는 무엇인가?'를 묻는 고갱의 궁금증처럼 저자에게도 '진화란 과연 무엇인가?'는 인간의 욕망현상에 관한 논의에서 피하고 넘어갈 수 없는 질문이었다. 진화 또는 전개(evolutiō)가 무슨 의미이기에 사회생물학자들과 AI결정론자들은 그것을 제일의 테오리아로 여기는 걸까? 심지어 그 환원주의자들은 왜 피의 결정론과 알고리즘 결정론을 아 포스테리오리(a posteriori)한 인식대상이 아니라 칸트와 같이 아 프리오리(a priori)한 인식의 틀(형식)로서 간주하고 싶어 하는 것일까?

evolutiō는 본래 '펼치다', '전개하다', '개진하다', '표명하다'라는 의미의 라틴어 ēvolvere의 명사형이다. 다시 말해 그것은 그것에로의 수렴이나 환원 현상을 의미하기보다 '말려 있는 것을 펼침'이나 풀어냄, 'ᄂ생각을 개진함' 또는 '(책을) 펴서 읽는 것'이라는 뜻이다.

이렇듯 그것은 자연의 변화를 인식하는 키워드이기 이전에 인위적 행위나 움직임에 대한 설명어이다. 이를테면 실존하는 주체적 의

지의 표명과 같은 자아의식의 진화가 그것이다. 그것이 생물체의 자연선택과 같은 장기적인 생존 방식에 대한 설명보다 과거에 비해 고갱이 물었던 '당대'(지금, 여기에)에 실존하는 현존재(Dasein)의 행위들에 대한 설명에 더 적합한 까닭도 거기에 있다.

특히 전자가 장기간 자연선택의 통시적 과정을 거치면서 (개인의 정신적 성향과 공시적 판단에 이르기까지) 심신일체를 결정한다는 수렴과 환원의 논리적 비약을 감행하는 데 반해 후자는 보편적 본성으로의 어떤 수렴이나 환원의 논리도 거부하기 때문에 더욱 그렇다.

실제로 저마다 심오한 '내면적 자아=영혼'의 감지나 감응처럼 개인(주체)의 내성적 통찰에 관해 숨겨진 비밀은 미로 속의 미궁이나 다름없다. 그곳에 이르는 비밀지도는 인식론적 정합성이나 논리의 정밀도가 떨어지는 비약과 오류를 무릅쓴 생물학적 · 유물론적 · 인공지능적 진화론만으로 충분히 개진될 수 없다.

더구나 '실존하는 주체'의 정신현상이나 행위가 통시적 차이에 대한 설명으로 대신하는 진화시계에만 수렴되어야 한다면 현존재의 자아인식이나 행위의 결단들은 장기적(지속적) 통시성과 당대적(실존적) 공시성과의 충돌을 피할 수 없을 것이다. 인간의 본성뿐만 아니라 사회의 변화에 있어서도 역사적 통시성과 연속성을 에피스테메(인식소)로 하는 진화론과는 달리 구조적 공시성을 에피스테메로 하는 중층적(重層的) 결정론은 기본적으로 역사의 불연속성을 강조하기 때문이다.

그럼에도 현상에 대한 설명을 위해 초거시적 시간 길이에 대한 비교 설명만을 강조하는 사회생물학자들이나 디지털 신봉자들은 생명

의 돌연변이나 자연선택에서 영감을 받은 인공지능의 폭발에 의한 물상적 진화의 발견에 그 어떤 것보다 집착하고 과신하며 과장한다. 그래서 자신들의 신념과 욕망에 대한 프로파간다에 열 올리는 이들은 마치 형이하학적·유물론적 교리의 포교자와도 같다. 우세하고 이기적인 피(유전자)나 알고리즘의 운명에 의한 제일성(齊一性)의 유혹 때문에 그들은 '범주적 오류'도 문제시하지 않는다.

진화생물학이나 디지털 과학의 우선성에 대한 그들의 확신이 개별적이고 주체적인 정신현상의 수렴이나 환원과 같은 욕망의 간계마저도 강요하는 것이다. 예컨대 에드워드 윌슨의 유전자결정론이 데카르트가 제시한 송과선(pinéal gland)을 '기계 속의 유령'으로 간주하는 것도 그 때문이다. 최적화된 욕망(慾+網=慾望네트워크)인 인공신경망의 구축에 경쟁하는 '빅 나인'의 군대처럼 그들이 불완전한 정보의 보완과 확대를 위해 결정론적 뇌과학이나 신경화학이론 또는 진화심리학까지 지원군으로 동원하여 환원주의의 폐역(clôture)으로서 진화카르텔을 형성하는 까닭도 거기에 있다.

하지만 진화나 개진, 그리고 그것에 대한 발견(판단)이나 표명(이해)은 그 낱말의 의미만큼이나 개방되어 있다. 더구나 미로 속의 미궁과도 같은 인간의 본성, 나아가 내면적 자아로 통하는 영혼과 영력에 대한 진화의 드라마를 웅변할 아고라에는 어떠한 출입 자격도 정해져 있지 않다. 그 때문에 거기에는 경험적 추론이든, 직관적 통찰이든 그리고 순결한 영혼이든 어떤 제한도 있을 수 없다.

도리어 타히티로 간 고갱과 발리를 발견한 채플린, 그리고 아마존

을 체험한 레비-스트로스는 인간의 본성이나 영혼에 대한 아르케타입의 본체들(entities)이 부식되지 않은 채 여전히 잘 간직되어 있는, 흡사 진화시계가 멈춰 있는 듯한 20세기 원시부족의 다양한 삶의 현장에서 '진화의 역설'을 찾기까지 했다.

그들에게 인간의 본성이라는 비밀의 정원(자유의지, 의식, 욕망, 성찰 등), 심지어 무의식이나 내면적 자아로서의 영혼과 같은 '미지의 정신'(the unknown psychic)에 들어가는 아리아드네의 실마리는 하나가 아닌 탓이다. 진화에 대한 그들의 생각은 결정론적이거나 패권주의적이지도, 획일적이거나 환원적이지도 않았다. 그래서 그것이 단정적이거나 독단적인 것은 더욱 아니었다.

특히 욕망과 영혼의 전개에 대한 의문 속에 사로잡혀 살아온 원시주의자 고갱에게 진화의 드라마는 '폐쇄회로' 속의 거대설화(grand récit)가 아니었다. 다윈주의 과학자들보다 궁극적으로 설화의 '바림질'이나 '일반화'에 대한 '인정욕망의 중압감'으로부터 해방되어 있던 그 예술가의 무의식과 영혼은 (그가 죽기 직전인 1903년에 쓴 노트 「이전과 이후」에서 보듯이) 진화의 기원과 미래에 대한 수수께끼에 대해 과학자나 그 주변인들보다 더 자유롭고 개방적이었기 때문이다.

그것은 그가 자신의 욕망이나 자의식(인성의 표상주체로서 자아+의식)을 비롯한 인성의 진화현상을 기지(既知)의 '닫힌 사고'만으로는 결코 불가해한 생명진화의 다원적(polygenetic) 작용에서 비롯된 것이라고 믿었던 탓이기도 하다. 도리어 고갱은 원시적 환상과 영혼의 미스터리에 대한 자신의 그림을 '꿈의 일종'이라고 생각했다. 나아가

1895년 고갱이 타히티로 떠나던 해에 『꿈의 해석』(1900)의 초고를 쓰기 시작한 프로이트는 회화를 사실적인 사건들과 연관된 '시각적 기호들의 수수께끼'[23]로 간주하기까지 했다.

– 열린 진화론과 욕망의 진화

인성의 진화는 신체의 세포 숫자, 특히 뇌의 세포 860억 개가 감각 정보를 고속으로 입력하고 출력을 명령하는 구조 이상으로 복잡하고 복합적인 복잡계의 현상일 수 있다. 그와 같이 부정확하고 불완전한 물질적인 정보만으로 내밀한 미로 속을 온전히 안내할 수 없을뿐더러 영혼과 같이 불가사의한 미궁에 대한 정보도 완전하게 알아낼 수 없다. 그 때문에 진화론자들은 '다윈주의 캐슬'까지 구축하고 있는 형국이지만 그 곽(郭) 내에서조차 그것만으로는 스스로 미쁘다(믿음직하다)거나 시쁘다(흡족하다)고 생각하지 않는 이들도 자주 눈에 띈다.

이를테면 신경세포학자 피터 울릭 체(P.U. Tse)가 『자유의지의 신경기반』(2013)에서 인간의 마음작용에는 뇌신경계의 메커니즘 이외에도 '우리를 조종하는 보이지 않는 끈이 있을지도 모른다.'고 하는 심경 토로가 그것이다. 얼핏 보기에도 그것은 에드워드 윌슨의 생각과는 아주 다른 것이었다. 윌슨은 1998년 『지식의 대통합』(Consilience, p. 99)에서,

23 Sigmund Freud, The Interpretation of Dreams, Avon Books, 1965. p. 312.

"뇌와 그 부속 분비선들은 이제 어느 정도 특정 부위가 비물
리적인 정신을 수용하리라는 추측이 철저히 조사됐다."

고 천명한 바 있기 때문이다.

그럼에도 다윈주의의 일반화(전칭명제)에 대한 잠재적 강박증은 이
윽고 뇌신경과학자(피터 체)로 하여금 판단의 여지나 논의의 말미를,
즉 폐쇄회로의 출구(비상구)를 제시하고 말았다. 그 이외에도 다윈주
의자들 가운데 사회생물학자들과는 달리 유전자결정론의 미래에 대
한 판단이나 예측의 유보를 요구하는 이들이 더 있는 까닭도 마찬가
지이다.

그것은 인간이라는 유적 존재가 다른 생명체와 마찬가지로 생
물학적으로는 하위지성적(sub-intellectuel) 수준의 '형이하학적 존
재'(homo physicus)이지만 그것들과 달리 자기반성적 지능뿐만 아니
라 직관력과 영력까지 지닌 '형이상학적 존재'(homo metaphysicus)이
기 때문이다. 인간에게 있어서 몸과 마음의 진화에 관한 논의의 전개
가 유물론적이고 기계적인 패러다임만으로 이뤄질 수 없는 까닭도
거기에 있다.

더구나 마음의 현상과 작용(人性)을 몸(유전자)의 현상과 작용(物性)
에 관한 논의로 수렴하거나 환원할 수 없는 이유도 마찬가지이다. 그
때문에 창조적 진화를 주창한 생철학자 베르그송은 기계적·유물론
적 사유의 패러다임을 '지성이하적'(infra-intellectuel)이라고 부르는

50　　　　　　　　　　　　　　　　　　　　　　　고갱을 보라

반면에 영혼의 감지나 부름과 같은 정신적 열망의 사고방식을 '지성 이상적'(supra-intellectuel)[24]이라고 부르기도 했다.

다윈의 후예답게 오로지 물성(유전자)결정론, 그것에로의 수렴과 환원이라는 논점과 논리만을 강조하는 인성진화론자들은 이기적 유전자론 이상으로 이기적이다. 하지만 그들은 인성에 관한 어떠한 형이상학적, 윤리적 논의조차도 의지결정론에로 수렴하거나 환원시킨 중세적 패권주의자들과 다를 바 없다. 이기적 유전자의 경연을 뽐내온 유전자결정론자의 파라노이아(편집증)가 스스로 '탈출구 없는(No Exit) 미로'를 헤매게 하고 있는 것이다. 그 때문에 닫힌 사고로 인한 독단적 일반화를 염려하는 이들은 '보이지 않는' 구원의 손(비상구)이 있을지도 모른다는 추측과 기대를 드러내고 있는 것이다.

하지만 인성의 진화에 관해서는 물성(疲)의 진화와 달리 일반화(전칭명제화), 즉 법칙화를 기대할 수 없다. 거기에는 하나의 진화시계만이 있지 않기 때문이다. 욕망과 같은 마음채우기를 비롯한 인성의 발현은 오히려 (물성의 진화논리에서 보면) 무법칙적이다. 그래서 일반화가 불가능할뿐더러 비진화적이기까지 하다.

다시 말해 인성의 형이상학적 진화는 물성의 형이하학적 진화처럼 선형적, 즉 일직선적이지 못하다. 욕망이라는 '마음채우기'의 탈주선은 오히려 회고적이고 반복적이거나 재현적이고 격세유전적이기도 하다. 고갱이 '우리는 어디서 왔으며, 우리는 무엇인가?'를 자신

24 Henri Bergson, Les deux sources de la morale et de la religion, P.U.F. 1973, p. 85.

의 조형욕망을 갈무리하는 플랫폼으로 삼으려 한 까닭도 거기에 있다. 그뿐만 아니라 극단으로 치닫는 욕망과 욕심의 복합적인 자기 확장 현상을 그린 고대 그리스의 3대 비극작가 이래 인류사의 비극들이 지금까지 반복되거나 재현되는 이유도 마찬가지이다.

인류의 탄생과 더불어 인간은 이제껏 저마다 차안(현실)의 세계에서 인정욕망이나 권력의지를 간단없이 반복적으로 실현시키며 살아오고 있다. 모두가 존재 이유나 삶의 목표를 다른 데서 찾지 않는다. 허구이든 사실이든 인간의 비극은 반복되게 마련이다. 역사적 사건들이 반복적으로 전개되는 것도 그 때문이다. 수레의 앞뒤 바퀴처럼 비극은 역사를 따라 반복하며 나아가는 것이다. 그때마다 그것들이 싣고 운반하는 것이 다르고, 그 수레를 끌고 가는 수레꾼들이 다를 뿐이다.

그래서 호메로스는 지금도 살아 있고, 아이스킬로스와 소포클레스, 그리고 에우리피데스도 여전히 살아 있다. 셰익스피어와 괴테는 앞으로도 죽지 않을 것이다. 현재를 비추고 있는 과거의 인정욕망과 권력의지들은 미래에도 현재와 대화하며 재현될 것이다.[25] 몸(피)의 자연선택이나 진화와는 달리 마음을 움직이는 참을 수 없는 욕망과 욕심, 그리고 그것을 실현시키려는 의지들이 인성의 유전인자처럼 미래의 다양한 인간사에서도 고대 그리스인들의 것과 닮은꼴의 비극들을 여전히 재현시킬 것이다.

25 이광래, 『미술과 문학의 파타피지컬리즘』, 미메시스, 2017, p. 428.

심지어 오비디우스(Ovidius, BC. 43~AD17)의 서사시『변신 이야기』(metamorphoses)는 2천 년 동안이나 줄기차게 재현되어 오기까지 했다. 인간의 욕망과 욕심에 대해 풍부한 상상력을 동원하여 상징과 은유, 모티브 등을 제시하며 인류의 시원에 대해 노래한 250편의 변신 이야기는 그리스 로마 신화의 근간이 되었던 그 이후에도 인류의 다양한 창작 욕구를 충족시키며 재현되어 왔다.[26] 그것은 자연선택에 의한 생물학적 진화가 아니라 인정욕망과 권력의지가 낳은 사건들에 대해 시대마다 '지평융합되는' 해석학적 재현 현상인 것이다.

실제로 참을 수 없는 욕망과 욕심, 그리고 의지(인성)의 발현은 기원전의『변신 이야기』처럼 허구로서뿐만 아니라 실제로도 재현되어 상당 기간 장기 지속(각주 참조)되었다. 이를테면 오늘날 고갱의 원시주의 작품들이나 레비−스트로스의『슬픈 열대』의 오브제로서도 해석을 거듭하며 재현되고 있는 것이다. 그 때문에 기계적으로 진화하는 물성과는 달리 자연선택뿐만 아니라 인위적 선택조차 거부하는 인성이나 내면적 자아로서의 영혼이 발현된 예들을 찾아보기란 그리 어렵지 않다. 예컨대 고갱이 1890년 9월 친구 르동에게 보낸 편지에서,

26 '오비디우스의 시대'라고 부른 단테, 보카치오의 13−14세기를 거쳐 16세기 이후 영국의 초서, 스펜서, 셰익스피어에게, 독일의 괴테, 릴케 등에게, 그리고 코르네이유, 라신, 발레리 등의 프랑스 작가에게도 인용될 정도로『변신 이야기』의 영향은 강렬하게 지속되었던 것이다. 하지만 인류의 시원에 대한 환상적인 '변신 이야기'가 곧 생물학적 '진화 이야기'가 되거나 그것에 수렴될 수는 없다.

●

*"나는 그저 소박한, 아주 소박한 예술을 하고 싶을 따름입니
다. 그러기 위해서는 오염되지 않은 자연에서 나를 새롭게 바
꾸고, 오직 야성적인 것만을 보고 원주민들이 사는 대로 살면
서 마음에 떠오르는 것을 마치 어린아이처럼 전달하겠다는
관심사 말고는 아무것도 없습니다. 그것은 원시적인 표현 수
단으로밖에는 전달하지 못합니다. 그것이야말로 올바르고 참
된 수단입니다."* [27]

라고 심경 고백을 하며 진화를 역행하듯 타히티(원시에)로 떠난 까
닭도 거기에 있다.

'우리는 어디서 왔으며, 우리는 무엇인가?'를 묻는 고갱에게는 존
재의 시원으로서 과거의 원시가 이상세계였다면 그가 찾은 타히티처
럼 현실적 공간으로서 눈앞에 현전하는 원시는 '지금, 여기에서' 과거
를 그대로 재현해 주고 있는 환상의 세계였다.

진화되지 않은 원시 속에서의 '야생적 사고'(pensée sauvage: 문명
세계에서의 통시적이고 역사적인 삶과는 달리 야생의 삶에서는 비통시적 사
고, 즉 통시적이자 공시적인 사고로 살아간다)와 원시적 삶은 마음의 기층
에 잠재해 있는 무의식이나 욕망과 욕심의 환기 대상이었다. 그것은
그가 늘 상상하고픈 이미지의 원형이었기 때문이다. 프랑스의 철학

27 프랑수아즈 카생, 이희재 옮김, 『고갱-고귀한 야만인』, 시공사, 1996, p. 168.

자 뤼시앙 레비 브륄(L. Lévy-Bruhl)이 야생적 마음작용에는 전(前)논리적이고 즉자적인 '응즉(応卽) 또는 분여(participation)의 법칙'이 지배한다고 주장하는 까닭도 마찬가지이다.

– 통섭(統攝)은 마음을 통섭(通攝)할 수 없다

마음작용은 틀에 박힌 모노타입으로 재현되지 않는다. 도리어 그것의 재현 양상은 인간의 숫자만큼이나 '다형적'(polymorphous)이다. 진화하는 몸의 작용과는 달리 인성의 표현형은 반드시 물질적 유전인자형에 따라서만 결정되는 것이 아니기 때문이다. 욕망과 자의식이나 자유의지(인성)의 계기만큼 다양한 유형들의 마음작용과 현상들은 저마다 인성의 특징들을 표상한다. 자아는 개인의 인성(욕망이나 의식)을 스스로 체험하고 표상하는 장(場)이기 때문이다. 자아가 곧 인성을 표상하는 주체인 것이다.

집단의 경우에도 마찬가지이다. 집단의 욕망이나 의식, 무의식은 주로 언어나 학문으로, 신화나 종교로, 문화나 예술로, 사회제도나 관습으로, 그리고 그 밖의 여러 형태로, 적어도 마르크스가 말하는 상부구조의 여러 양태들로 발현된다. 그 때문에 인간의 반자연적 정신현상을 상징하는 문화, 즉 인위화(人爲化)에는 순종이 없다.

문화는 인류가 지녀 온 욕망과 욕심의 단념과 승화를 전제로 하여 구축된 것이므로 오히려 다형적이고 잡종적(hybrid)이다. 때로는 혼성적(crossbred)이기까지 하다. 정신과 의사이자 분석심리학자였던 융(C.G. Jung)은 문화가 각개인의 의식의 저변(잠재의식)에 자리 잡고

있는 초개인적인 인류의 '집단적 무의식'과 연관되어 있기 때문이라고 주장한다. '오비디우스 현상'처럼 이른바 '변신 이야기'가 문화의 특징인 까닭도 거기에 있다.

문화의 본질은 본디 피의 사슬(진화) 현상과 같은 선형적 직선화, 획일화보다 다형화, 잡종화에 있다. 그것을 거부하는 '원시적 고립화'[28]가 아닌 한 문화는 퇴화되기보다 섞이면서 변화할 뿐이다. 집단적인 욕망, 의식, 영혼 같은 마음작용의 다양성과 차별성이 신화, 언어, 민속, 예술 등의 상부구조를 달리하며 비교신화학이나 비교언어학 또는 문화인류학을 탄생시킨 것이다.

이를테면 프랑스의 신화학자 조르주 뒤메질(Georges Dumézil)이 인간 사회와 문화의 다양한 현상을 정성적 · 정량적 조사기법을 사용한 현장의 조사연구를 통해 체계화한 민속지학 또는 민족지학(ethnography)이 그것이다.

하지만 그것들은 무수히 많은 지상의 다리들이 상징해 주듯이 무한히 가로지르기 하려는 인간의 이동욕망에서 비롯된 것이다. 한마디로 말해 공간을 이어 주는 다리들이 곧 '이동욕망의 리좀'(rhizome)이자 욕망의 네트워크인 '욕+망(慾+網)'이기 때문이다. 인간의 욕망은 돌다리에서 현수교에 이르기까지 헤아릴 수 없이 많은 다리를 따

28 원시를 향한 고갱의 열망도 자신의 정신적 변신을 위한 것인 동시에 시간이 진화시계가 부재하는 원시적 고립지역을 통해 유럽문화의 변신을 반추하기 위한 것이기도 하다. 그 때문에 뉴욕현대미술관(MoMA)은 2014년 '고갱평전'을 펴내면서 그 책의 제목을 『고갱: 변신 이야기』(Gauguin: Metamorphoses)라고 했다.

라 지구 위를 전방위로 유목하며 번식해 왔다.

지상의 다리들이 만든 네트워크는 어디든 이동하려는 욕망의 그물망(慾網)인 셈이다. 다리를 따라 이동/소통하는 욕망의 삼투화가 문명과 문화의 지도를 지구 위에 그려 놓은 것이다. (통시적으로 보더라도) 다리의 역사가 바로 이동욕망의 역사다. 그것은 인류의 욕망이 소통해 온 역사다.[29] 애초부터 자유로운 욕망의 리좀적 유목과 횡단성, 그리고 욕망과 욕심의 전염성과 감염작용이 문화의 순혈주의를 불가능하게 해 온 것이다. 더구나 디지털 회로의 무한한 자기 확장성을 무기로 하는 오늘날의 초연결적 문화현상에서는 더욱 그러하다.

이렇듯 몸의 진화와 상관없이 예나 지금이나 욕망과 의지의 전방위적인 무한 질주는 세상을 만화경만큼이나 다채롭게 꾸며 오고 있다. 그 때문에 원시와 현대의 정신세계와 생활상이 동시에 공존하는가 하면 이미 제도화된 고등종교들과 더불어 원시의술로서의 각종 주술과 미신, 무녀(巫女)들의 점술과 굿거리, 등 길흉화복을 비는 애니미즘이나 샤머니즘의 유행은 오늘날도 여전하다.

특히 고갱의 〈마나오 투파파우: 죽음의 신이 지켜보고 있다〉(1892)에서 보듯이 오세아니아인들(마오리족)의 우상이나 유령에 대한 원시신앙과 신비주의의 공시적 현상들이 고갱의 욕망과 의지를 사로잡은 까닭도 거기에 있다.

원시주의나 신비주의는 자연(물질세계)의 기계적 진화와는 상관없

29 이광래, 『방법을 철학한다』, 지와 사랑, 2008, p. 160.

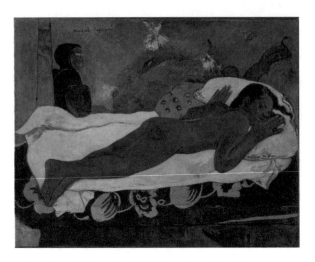

■ 폴 고갱, 〈마나오 투파파우: 죽음의 신이 지켜보고 있다〉, 1892.

이 욕망과 욕심의 초과로 인한 상상의 역동적 초월뿐만 아니라 영혼의 감지나 부름과 같은 체험까지도 주저하지 않게 한다. 융에 대한 연구자인 머리 스타인(M. Stein)은 정신의 이러한 여러 수준들, 그리고 그것들 사이의 역동적인 상호관계, 즉 내적 역동성을 보여 주는 융의 3차원의 지도를 가리켜 이른바 '영혼의 지도'(Map of the Soul)라고 부르기까지 했다.

하지만 고갱이 그린 '야생의 지도'나 융이 그린 '영혼의 지도'는 유전자결정론자들이 그린 인성의 (진화) 지도와는 다르다. 그것은 가시적 환상과 예지적 직관의 지도들이기 때문이다. 〈마나오 투파파우: 죽음의 신이 지켜보고 있다〉(1892)나 〈마타무아: 옛날 옛적에〉(1892)

고갱을 보라

와 같은 고갱의 그림들이 삶의 아름다운 꿈과 죽음이라는 참을 수 없는 무거움 사이에서 표류하는 욕망의 고고학을 회화로 재현한 '영혼의 거미줄'과도 같다면, 융의 지도는 미스터리한 영력(靈力)과 영매(靈媒)가 현대인의 내면세계를 다양하게 그려 낸 '영혼의 그림'이다. 고갱은 융이 가늠하기 힘든 광활한 영토이고 미스터리한 바다(Mare Ignotum)라고 부른 영혼의 세계에서 상상의 거미줄로 자신만의 지도를 그려 보고자 했던 것이다.

그 때문에 고갱을 가리켜 유령을 통해 원시의 영혼을 불러낸 '영적 사색인'[30]이라고 칭하는가 하면, 융을 '마음의 예술가'[31]라고도 부른다. 그것은 무엇보다도 고갱이 마음속에 미불된 '영혼의 잔금'을 그가 '타락한 외고집의 대륙'이라고 비난하는 유럽에서, 더구나 그가 혐오하는 파리에서는 영원히 치를 수 없다고 판단한 나머지 아직은 기독교문명에 오염되지도 왜곡되지도 않은 순수한 원시의 땅을 영혼의 빚잔치 장소로 선택한 탓이다.

그곳은 영혼의 어떤 타락도 있기 이전의, 어떤 부식이나 부패도 일어나기 이전의, 그리고 일체의 사회적·문화적·종교적 인연에 대한 어떤 강박증이나 피로증, 나아가 그로 인한 정신분열도 생기기 이전의 모습으로 남아 있기 때문이다.

그것은 얼마 전 니체가 『비극의 탄생』(1872)에서,

30 Hal Poster, The Premitivist's Dilemma, in Gauguin: Metamorphoses, MoMA, 2014, p. 55.
31 머리 스타인, 김창한 옮김, 『융의 영혼의 지도』, 문예출판사, 2015, pp. 14-15.

●

"기독교는 처음부터 본질적이고 근본적으로 삶이 삶에 대해
서 느끼는 구토와 염증이었다. 이 구토와 염증은 다른 혹은
'더 나은' 삶에 대한 믿음으로 위장되고 숨겨지며 치장되었을
뿐이다. 세계에 대한 증오, 정념에 대한 저주, 아름다움과 감
성에 대한 두려움, 차안의 세계를 더욱 심하게 비방하기 위
해서 고안된 피안, 근본적으로 볼 때 허무, 종말, 안식, 이 모
든 것은 오직 도덕적 가치만을 인정하려고 하는 기독교의 무
조건적인 의지와 마찬가지로 나에게는 항상 몰락에의 의지의
모든 가능한 형식들 중에서도 가장 위험하고 가장 섬뜩한 형
식으로, 적어도 삶에 있어서 가장 깊이 든 병, 피로, 불만, 쇠
잔, 빈곤의 징후로 생각되었던 것이다."[32]

라고 한 주장처럼 영혼의 부식 증후군이 팽배해지는 19세기 말의
데카당스 피로증에 시달리던 고갱의 반시대적 결단이었다. 그 때문
에 핼 포스터(Hal Poster)도 고갱의 원시에로 향하는 열망을 가리켜
일종의 '상상기계'(an imaginary machine)로서 '그의 신화이자 이데올
로기'였다고도 평한다.

실제로 고갱은 스웨덴의 극작가이자 미술평론가인 아우구스트 스
트린드베리(August Strindberg)가 "당신은 새로운 땅과 새로운 하늘

32 프리드리히 니체, 박찬국 옮김, 『비극의 탄생』, 아카넷, 2007, p. 30.

을 창조했지만 나는 당신의 창조물의 중심에 있지 않습니다. 당신의
천국에는 나의 이상과는 동떨어진 이브가 살고 있습니다."고 불만을
터뜨리자 1895년 2월 5일 그에게 보낸 편지에서,

●

"당신의 문명과 저의 야만 사이에서 커다란 충돌이 빚어졌나
봅니다. 당신은 문명 속에서 고뇌하고 있지만 저는 야만 속에
서 생명력을 되찾았습니다. … 우리의 눈앞에 벌거벗고 나설
수 있는 이는 제가 그린 이브뿐입니다. 당신의 이브는 옷을
걸쳤는데도 부끄러움 없이는 나다닐 수 없습니다."[33]

라고 응수한 바 있다.

또한 고갱이 1895년 3월 15일 『에코 드 파리』(Echo de Paris) 지의
외젠 타르디외(Eugène Tardieu) 기자와의 인터뷰에서 그가 타히티로
간 이유에 대해 "이 목가적인 섬과 원초적이며 순박한 주민에게 매료
당했기 때문"이라고 밝히는가 하면,

●

"새로운 것을 이루려면 근원으로 돌아가야 해요. 나의 이브는
동물에 가깝습니다. 벌거벗었는데도 음란해 보이지 않는 것

33 프랑스와즈 카생, 이희재 옮김, 『고갱: 고귀한 야만인』, 시공사, 1996, p. 168.

은 그래서예요. 그러나 살롱 전에 출품된 비너스들은 하나같
이 추잡하고 외설적입니다."

라고 주장한 까닭도 마찬가지이다.

어쨌든, 가시적이든 비가시적이든, 통시적이든 공시적이든 욕
망·의식·의지·영혼 등 주체(개인)가 역동적·입체적으로 표상하
는 마음작용의 특징은 다원적이고 다형적이다. 인종이나 문화의 숫
자와 종류만큼 수많은 집단이 표상하는 마음작용의 특징도 그와 다
르지 않다. 만년에 그린 〈야만인 이야기〉(1902)에서 보듯이 이성에만
눈먼 유럽인을 도리어 악마와 같은 야만인으로 규정한 고갱이 순수
한 영혼의 표상화 작용을 위해 생을 마감하면서까지 물리적·정신적
자연선택을 외면해 온 (타히티를 비롯한 남태평양의) 목가적인 원시의
땅을 떠나지 않으려 한 까닭도 거기에 있다.

욕망과 욕심의 단념(마음비우기)에서 승화(영혼과의 대화)에 이르는
미로와 같은 상부구조의 형이상학적·초월론적 현상들은 자연선택
적 진화라는 단순 논리로 일원화되거나 획일화될 수 없다. 뇌과학자
나 신경진화론자를 비롯하여 (유전자결정론으로 엔드게임하려는) 사회
생물학자들의 갈무리 도구인 유물론적(형이하학적) 수렴이나 환원이
라는 '통섭(統攝)의 논리'만으로는 욕망과 욕심을 비롯하여 그것으로
인한 번뇌, 즉 내적·외적 '달라붙음'(집착)이나 '얽매임'과 같은 다양
한 단념의 마음작용들을 '통섭'(通攝)할 수 없기 때문이다.

실제로 불교를 비롯한 모든 종교는 욕망과 욕심의 진보나 진화는

커녕 아예 잠재의식 속에서 생명의 근원에 대해 작용해 온 내세에 대한 의문이나 초월에의 욕망을 이용한다. 이를 위해 종교는 각종 계율이나 계명의 미명하에 차안에서 참기 어려운 또는 참을 수 없는 욕구(몸채우기)뿐만 아니라 욕망과 욕심(마음채우기)의 단절을 위한 '단념'을 (재고의 여지없이) 불문율과 같은 도그마로 내세운다. 이를테면 불교에서 중생과 승려들에게 요구하는 그 많은 계율들, 그리고 모든 기독교인에게 요구된 십계명이 그것이다.

일찍이 피타고라스 교단에서 영혼의 고향으로 회귀하기 위해 무엇보다도 마음보다 '영혼의 순화'를 요구한 계율도 그에 못지않았다. 예컨대 '무엇을 행해야 하는가?'의 14가지 금기사항들에서 보듯이 그 교단은 사소한 일상행위까지 영혼의 순화를 위해 규범화한 것이다. 예컨대 오른발부터 걷기 시작해야 한다, 공중탕을 이용하지 말아야 한다, 보석을 몸에 붙인 여자에게는 자식을 낳지 못하게 해야 한다, 콩(0을 상징하는)을 먹지 말아야 한다, 식탁에서 떨어진 음식을 줍지 말아야 한다, 희생을 위해 바치는 동물의 고기를 먹지 말아야 한다는 것 등이 그것이다.

그뿐만 아니라 에피큐로스(BC. 341-270)가 '정념(pathos)의 억제'를 통한 아타락시아(Ataraxia: 평정심)를 쾌락의 반대급부로 삼은 까닭, 그리고 스토아학파의 제논(Zenon, B.C. 376-264)이 '정념의 배제'(a+pathos=without+passion)를 통해서만 접근할 수 있는 금욕의 이상향인 아파테이아(Apatheia: 부동심)를 강조한 이유도 마찬가지이다.

정념의 낭비나 남용을 경계하며 프랑스의 철학자 루이 라벨(Louis

Lavelle)의 말대로 '정신적 황금'(l'or spirituel)인 영혼의 이정표를 제시하려는 그들의 통찰력과 영적 혜안이 종교의 계율이나 계명 못지 않게 '단념의 철학'을 마음채우기의 논리로서 제시한 것이다.

하지만 고갱이 추구한 마음채우기의 논리는 그와 정반대였다. 〈우리는 어디서 왔고, 우리는 무엇이며, 우리는 어디로 가는가?〉와 같은 일종의 집합체(Summa)에서 보여 준 열정과 상상력이 그러하다. 그것은 인간이라는 존재에 대한 본질을 해명하기 위해 조형욕망을 자신만의 예술로 승화시킨 회화적 텍스트이기 때문이다.

그 회화적 〈Summa〉는 제목이 시사하듯이 고갱이 만년에서야 비로소 손에 쥐게 된 '영혼의 지도'나 다름없다. 그것은 인간의 마음채우기에 대해 '단념의 철학'처럼 부정적이었던 반(反)정념주의나 금욕주의와는 달리 긍정적인 철학적 고뇌의 산물이자 '승화의 철학'이 빚어낸 영혼의 표상인 것이다.

예술과 반대로 종교는 욕망과 욕심을 포함한 자유의지의 초과를 제한하거나 관리하기 위해 극기나 자기수양(마음비우기)의 명목으로 '단념의 논리'를 제도화(교리화)한다. 종교의 자기관리 지침인 계율이나 계명이 많은 이들에게 또 다른 권력으로서 억압기제가 되어 온 까닭도 거기에 있다.

하지만 종교와는 반대로 예술은 '승화의 논리'로써 욕망과 욕심뿐만 아니라 자유의지와 영혼의 발산까지도 만끽하려 한다. 예컨대 현대미술은 조형욕망, 나아가 광기의 발작에 비유될 정도로 생명력이 넘쳐흐르도록 영혼의 무한한 약동과 승화를 위해 욕망초과적이고 자

유방임적이다.

적어도 20세기 이래 종교와 예술은 이렇듯 서로 등지고 달린다. 주지하다시피 오래전부터 기독교화된 유럽에서 종교의 독단을 마뜩치 않아 하는 고갱의 욕망과 자유의지가 영혼의 거미줄을 마음 놓고 펼칠 수 있는 생명이 넘쳐흐르는 정신적 황금의 땅, 원시를 찾은 것도 그 때문이었다.

한편 단념이든 승화든 욕망과 욕심 같은 마음채우기의 상반된 두 논리에 따르는 종교와 예술에 비해 철학은 일찍부터(BC. 7세기) 그것들 사이를 지적 유희 공간으로 확보하려고 한다. 다시 말해 철학은 종교와 예술의 중간 입장을 이성(또는 사유)의 중립지대로 천명하며 영토화해 오고 있다.

철학은 판단과 논리를 개발하여 그것들에 대한 분별의 사명을 자청하고 나선 것이다. 철학자들은 그 심판의 기준을 지상명법(Imperative)—역사적으로 보면 예술보다 종교가 철학과 갈등관계를 빚어 온 까닭도 거기에 있다—이라고 우겨 대기까지 한다. 이처럼 탈레스 이래 불합리(mythos)와 비이성(pathos)을 사유의 장애물로 간주한 철학자들은 저마다 그곳을 욕망의 양극단을 경계하는 비무장지대화하며 이성(logos)의 놀이터로서 다양한 간판들을 내걸어 온 지 오래다.

이성의 에이전트들은 종교와 예술 모두를 비이성적인 '욕망기계'로 간주한다. 그 엘리트들 가운데서 철학을 파괴의 다이너마이트로 간주할 만큼 이단아였던 니체가 디오니소스의 빙의를 통해 예술혼을

적극적으로 불러들이려 했던 것은 그나마 다행한 일이었다.

그는 어떠한 예술가도 거침없이 가로지르며 통섭(通攝)하는 디오니소스의 열정(pathos)이나 광기가 아닌 제정신(아폴론적 이성)으로는 이성이상적인(supra-rationnel) 영혼의 유희가 자유로운 예술 마당을 차릴 수 없다고 판단했던 것이다. 이점에서 보면 이성의 통섭력(統攝力) 배후에 숨겨진 토대를 직접 발현시키려는 열정을 자신만의 예술로 승화시킨 고갱은 니체 그 이상이었다.

니체는,

●

"아폴론적인 그리스인이 그것 이상으로 통감하지 않으면 안 되었던 것은 그의 존재 전체는 모든 아름다움과 절도를 갖추고 있었음에도 불구하고 고뇌와 인식이라는 숨겨진 토대에 근거하고 있다는 사실이었다. 이 숨겨진 토대는 저 디오니소스적인 것을 통해서 다시 모습을 드러내게 된 것이다. 그리고 보라! 아폴론은 디오니소스 없이는 살 수 없었다!

… 디오니소스적인 것이 침투했던 모든 곳에서 아폴론적인 것이 지양되었고 파괴되었다. … 디오니소스적인 것의 거인적이고 야만적인 본질에 대한 끊임없는 저항 속에서만 그렇게 반항적인 예술이 오랫동안 존속할 수 있었다."[34]

────────

34 프리드리히 니체, 박찬국 옮김, 『비극의 탄생』, pp. 84-85.

고 하여 디오니소스적 격정을 비극에 대한 감상과 숭고한 예찬으로 만족해야 했지만, 고갱은 아폴론적 문명에 저항하며 야만에 대한 찬양과 더불어 이를 몸소 자신의 예술로 승화시켰던 것이다.

욕망의 논리 :
단념과 승화

욕망에도 논리가 있을까? '욕망'과 '논리'라는 개념은 임의적 조합이 가능한 것일까? 로고스(lógos)로서의 '논리'는 욕망과 마찬가지로 실재계보다 상징계에 속하는 것이라고 할지라도 그 용어의 의미 자체가 이성적 추론이나 논증을 뜻하므로 온갖 종류의 '마음채우기'와는 애초부터 별개일 수 있다.

욕망과 욕심의 발현이나 욕구(실재계에 속한 몸채우기)의 충동에서는 이성적 판단에 의한 추론이나 논증에서처럼 침착하고 사려 깊게 그 이치나 이유를 따지려 하지 않는다. 그래서 욕망과 욕심이라는 마음작용에는 이성적인 분별장치나 지상명법도 불필요하다. 욕망과 욕심, 즉 마음채우기는 애초부터 결여나 결핍에 대한 열정일 뿐 충족

불가능성을 의미하는 상징적인 마음작용이므로 어떤 논리적 추론도 아니고, 이성적 판단은 더욱 아니다.

욕망은 이성에 비해 절차적(논리적) 참을성이 없거나 부족하다. 욕망을 참거나 유보하는 것은 이성이나 자유의지의 역할이지 욕망과 욕심(긍정적이든 부정적이든 마음채우기)이나 욕구(몸채우기)의 즉각적인 작용이 아니다. 대개의 미술가들에게서 나타나는 '조건발생적인' 욕망도 오브제에 대한 유혹적인 '충동이나 자극'에서 생겨나므로 그와 크게 다르지 않다.

욕망(慾+望)과 욕심(慾+心)의 유보나 욕구(欲+求=주로 마음보다 몸이 요구하는 작용이나 자극들이므로 慾이 아니라 心이 부재하는 欲이다)의 억제는 이미 이성적 판단의 결과이지 자발적이고 본능적인 마음(心=金文에서 등장한 심장 모양의 문자)의 작용이 아닌 것이다. 몸이 채우기를 충동하는 욕구의 유보를 담당하는 것은 늘 분별적인 마음이고 의식이라는 '불가분적인'[35] 지각작용이다. 그래서 『마음의 구조』를 쓴 미국의 언어학자이자 인지과학자인 레이 재켄도프(Ray Jackendoff)는 이를 가리켜 '계산적 마음작용'이라고 한다.

이뿐만 아니라 실재적이고 구체적인 욕구들을 제어하거나 지배하는 것 또한 이성이고 합리적 지성으로서의 의식이다. 마음채우기(욕망)와 달리 몸채우기(욕구)는 배고픔이나 성욕처럼 만족을 요구하는

[35] 프로이트와 마찬가지로 인지론들도 "의식과 마음을 같은 것이거나 이 둘 사이에는 본질적인 혹은 필연적인 연관이 있다는 우리의 확신에 도전한다."는 것이다. 프란시스코 바렐라(외), 석봉래 옮김, 『몸의 인지과학』, 김영사, 2013, p. 99.

몸에서 비롯된 자극이다. 이때 인간은 동물과 달리 몸 안에서의 부재에 대한 '구체적인 요구'(demande)와 '실재적인 욕구'(besoin)를 말로 표현한다. 예컨대 자아리비도와 같이 본능적 충동(내면의 잠재의식)에서 비롯되는 욕구와 대상리비도처럼 외부(외계현실)로부터 유혹받는 욕구의 표현이 그것이다.

결핍과 부재에 대한 반작용으로서 욕망(열정)과 욕구(자극)는 추론적인 시비(是非)의 가림을 우선하려 하지 않는다. 타고난 에로스나 리비도처럼 '지성이하의 생득적 충동들'인 경우에는 더욱 그러하다. 채우려는 소유욕이나 부리려는 권력욕과 같이 억압된 '후천적 충동들'인 경우에도 절제된 의식(계산된 마음작용)이나 이성작용만큼 논리적이지도 추론적이지도 못하다. 그와 같은 내·외적 욕구들을 막론하고 '참을 수 없는' 자극과 충동이나 '참을 수 있는' 욕망과 같은 현상적 마음작용 앞에서는 누구라도 적나라하기 마련이다.

'참을 수 없는 일차적인 욕구'(리비도)를 넘어 인성의 이차적 마음작용으로서의 욕망은 충동적이고 지성이하일수록 계산적이고 추론적인 의식의 명령에 따르려 하지 않는다. 도리어 욕망하는 기계로서의 인간은 누구나 마음속에서 일어나는 욕망과 욕심의 부정과 긍정의 양가(兩價)에 대한 길항이나 모순과 같은 오류에 눈감으려 한다. 이렇듯 의식적인 마음작용에 의해 제어되지 않은 충동이나 유보되지 않은 마음채우기는 무엇보다도 '양가적'(ambivalent)이고 '이율배반적'(antinomique)이다.

예술이 '성적 욕구의 승화 과정'이자 본능을 포기하는 협상 과정

이라는 프로이트의 주장이나 그와 반대로 조르주 바타이유(Georges Bataille)의 주장도 양가적이기는 마찬가지이다. 실제로 예술을 '참을 수 있는' 욕망의 탈승화 프로젝트이자 현재의 문화현상이 금지하는 사항을 '위반하는 행위'로 간주하는 프랑스의 시인 앙드레 브르통(André Breton)의 (성적 상징물로서 벼룩시장에서 구입한) 슬리퍼 스푼에 관한 언설들이 그러하다.

특히 슬리퍼 스푼에 관한 그의 언설을 사진으로 촬영하여 성적 욕구를 투사체로서 외재화시켜 〈그것의 일부였던 작은 신발로부터〉(1934)를 남긴 미국의 초현실주의 사진작가 만 레이(Man Ray)의 작품이 그러하다. 그것을 통한 그의 초현실주의자다운 상상력과 주장[36]은 욕망의 양가적 승화물이나 다름없다. 만 레이는 스푼을 남근의 대체물로뿐만 아니라 무의식적 욕망의 연상작용으로 떠올리는 '슬리퍼=스푼=페니스=페니스의 완벽한 모습'으로 간주하여 성적 결여와 통합이라는 페티시즘의 성격으로도 표상했기 때문이다.

이렇듯 (이성에 견주자면) 예술가에게 '참을 수 있는' 욕망이라는 마음작용은 프로이트가 주장하는 승화나 그와 반대로 바타이유가 말하는 이른바 위반의 메커니즘—성적 충동을 억압에서 해방시키거나 금기에 저항하려는–으로서 탈승화(desublimation) 가운데 어느 것의 모티프일지라도 애매하고 모순적이기는 매한가지다. 포기나 억제와

36 핼 포스터, 전영백 옮김, 『욕망, 죽음 그리고 아름다움』, 아트북스, 2005, p. 31, p. 87.

■ 만 레이, 〈그것의 일부였던 작은 신발로부터〉, 1934.

같은 '부정적 단념', 그리고 발현이나 실현과 같은 '긍정적 승화' 모두가 욕망을 유혹하는 야누스 같은 마음작용이기 때문이다. 역설적이지만 이와 같은 이성적(지성적) 오류, 그것이 바로 욕망의 적나라한 본성일 수 있다.

종교나 예술이 이룩한 어떠한 문화라도 예외 없이 욕망의 이와 같은 양가성과 양면성이 그 기저가 되어 온 게 사실이다. 이를테면 영원히 충족되지 않을 욕망과 욕심의 인연에 대한 부정적 단념(비우기나 버리기)을 주요한 교리로 채비한 불교와 기독교는 물론이고 고대그리스의 3대 비극작가들의 작품이나 셰익스피어의 4대 비극작품들처럼 참을 수 없는 욕망의 적나라함을 '비장미'로 승화시킨 비극미학이 그러하다.

이성이나 지성, 또는 프로이트가 말하는 (인격의 중추적 기관으로서) 자아와 (재판관이나 검열관의 노릇을 하는) 초자아는 그 기저인 상징적 욕망이나 본능적 욕구를 통제하고 지배한다는 점에서 리비도의 주체보다 우위에 있다. 바타이유가 말하는 금기위반 메커니즘으로서의

탈승화에 대해서도 마찬가지이다. 이를테면 종교와 같은 초자아로서의 문화가 생득적인 에로스와 리비도를 제한하거나 억제한다는 프로이트의 주장이 그것이다.

그와 반대로 고갱은 문화의 환상양식인 원시주의―헬 포스터는 이를 고갱으로 하여금 시간여행을 하게 한 일종의 '상상기계'[37]라고 부른다―를 통해서 '참을 수 있는' 욕망을 환유적으로 승화시키려 했다. 그는 문화적 어머니(원시)의 '사라짐/나타난(fort/da) 게임'의 회화적 실현을 위해 공간여행을 하듯 (생물학적 진화놀이와는 반대로) 원시에로의 시간여행(시절인연)을 감행한 것이다. 그는 조작된 시니피에(의미된 것)로서 유럽의 문화공간을 사라진 (fort) 주체(sub-jectum), 즉 본연에 '종속되어 있음'(원시)의 외부라고 생각하기 때문이다. 이렇듯 그에게 반자연으로서 문화는 어디까지나 자연, 즉 원시의 외부이자 객체인 것이다.

고갱의 조형욕망은 유럽에서는 이미 사라진 지 오래된 주체, 다시 말해 유토피아를 자신이 상상해 온 시니피앙(의미하는 것)들의 초연결성을 통해 환유적으로 재현하고, 나아가 승화시키는 것이었다. 이를 위해 그는 무엇보다도 문화적 '어머니의 시선'을 욕망한다. 그는 세상을 그 어머니의 눈으로 보기를 갈망한 것이다.

그에게 내면적 자아(주체)나 다름없는 '영혼의 둥지'로서의 원시는 마치 '이드(Es)가 있던 곳에서 자아가 생겨야 한다.'(Wo Es war, soll

37 Hal Poster, The Premitivist's Dilemma, in Gauguin: Metamorphoses, p. 49.

Ich werden)고 강조하는 프로이트의 '자아이상'(Ich—Ideal)의 대상과 같은 것으로만 그치지 않았다. 그가 보여 준 심오한 내면적 자아로서의 영혼이 오염되거나 정신적 황금이 부식되지 않은 원시에로의 열망은 급기야 '그것이 있던 곳에 나는 도달해야 한다.'(Wo es war, soll ich ankommen)고 강조한 라깡의 '무의식의 의식화(주체화)'[38] 과정과도 다를 바 없다.

이렇듯 종교이든 예술이든 넓은 의미에서 '인간의 문화'(=인간화)는 지금까지 이성을 통해서가 아닌 마음채우기(욕망과 욕심)의 양가적이고 이율배반적인 논리를 통해서 형성된다. 다시 말해 문화는 리비도의 관리나 통제에 의해 '참을 수 없는' 몸채우기(욕구나 욕동)에의 만족을 '참을 수 있는' 욕망으로, 즉 종교적·윤리적으로 '단념'시키거나 그와 반대로 그것을 아름다운 예술로 '승화'시키며 구축되어 온 것이다.

1) 단념의 논리

인류는 적어도 자신을 적대시하는 공격욕동의 '억제'나 '무력화'를 인류의 숙명적 과제로 삼음으로써 문화의 발전을 이룩해 왔다. 프로이트도 「문화에의 불만」(Das Unbehagen in der Kultur, 1930)에서 인간의 고차적인 정신활동의 산물인 문화는 그와 같은 '공동체 신경증'에도 불구하고 예나 지금이나 생물학적 다원주의와 무관하게 근친성

38 J. Lacan, 'L'instance de la lettre', in Ecrits, p. 524. 페터 비트머, 홍준기, 이승미 옮김, 『욕망의 전복』, 한울, 1998, p. 55. 재인용.

교나 성도착과 같은 '의식이하적'(infra-conscient)이고 본능적인 성
적 충동들을 무력화시키며 그 위에 구축되어 왔다고 주장한다.

– 욕망의 본성: 접착성과 지향성

범부에게 욕망의 단념(abandonnement)과 승화(sublimation)는 모
두가 매우 지난한 과제이다. 독재적인 힘을 지닌 욕망의 흐름을 단절
시키는 것은 무척 힘들다. 어쩌면 불가능한 일일지도 모른다. 욕망은
그것이 참을 수 있다 할지라도 마음을 움직이는 유혹이자 가벼움이
기 때문이다.

그럼에도 인간은 참을 수 있든 없든 그 유혹의 가벼움 때문에 욕망
이나 욕구를 단념하거나 승화시킨다. 그와 같은 가벼움은 누구라도
저마다의 마음채우기(욕망과 욕심)와 인연에 더 달라붙게 하고, 몸채
우기(욕구)에 더욱더 얽매이게 한다. 생득적인 것이든 후천적인 것이
든 마음을 설레게 하는 그 가벼움의 특징은 대상과 인연에 대한 접착
성(adhésivité)과 지향성(intentionalité)에 있다.

다시 말해 조건발생적인 마음채우기와의 연기적(緣起的) 인연은
결여의 충족과 실현을 위해 '본능적'—베르그송은 지능을 추리적인
의식의 수준이라고 규정하고, 그에 비해 생존을 위한 본능을 '의식이
하적'이라고 규정한다[39]—으로 대상을 포착하고 거기에 집요하게 '달
라붙으려'(접착) 하는 것이다. 이에 비해 이성적 판단과 인식을 강조

[39] Henri Bergson, Les deux sources de la morale et la religion, P.U.F. 1973, p. 264.

하는 칸트는 이성의 특징을 선천적인 오성형식에 따라 체계적으로 구상(構想)하는 능력인 구상력(Einbildungskraft)에 있다고 주장한다.

하지만 욕구나 욕망은 이성처럼 형식에 따라 절차적으로 구상하여 실현하지는 않는다. 그것들은 때로는 (칸트가 주장하는) 오성보다 더 '자가발동적'(Selbstaffektiv)이다. 그것은 형식적이고 절차적인 구상력 대신에 '의식이하'에서, 즉 본능적 충동에서 발동하는 강력한 '접착력'(Adhärenskraft) 때문이다. 또한 그 마음작용은 인식대상과의 접촉에서 정신적 내면과 일치하는 신비적 체험인 직관의 종합적인 활동(내감)을 규제하며 거기에 스스로 통일성을 부여하는 오성의 통각(Apperzeption)과 같은 인식작용과도 다르다.

특히 비계산적이거나 현상적 몸채우기인 욕구는 대상의 전방위적 지향성을 '참을 수 없이', 그리고 어떤 '절차도 없이' 발동한다. 결코 영원히 충족되지 않을 결핍이나 결여를 채우기 위해서다. 이렇듯 욕구와 욕망은 몸과 마음에 드는 표적(조건)마다 본능적으로 달라붙으려 할 뿐만 아니라 그것을 지향하는 집요한 얽매임에도 주저하지 않는다.

* 달라붙음(著)과 얽매임(纏)

욕망과 욕심의 행태들—'달라붙음'이나 '얽매임'—은 의지나 이성적 판단과의 어떤 연관 짓기도 원하지 않는다. 오히려 그것과 늘 부딪치며 갈등한다. 생득적(inné)이고 의식이하적인 본능뿐만 아니라 욕망과 욕심의 비계산적인 인연조차 의지의 지배나 이성의 간섭 밖

에 있으려 한다. 열정적인 감정의 마음작용이기 때문이다.

　대부분의 사람들은 자유의지(계산적 의식작용)나 이성의 힘만으로 일상에서의 내적·외적 접착이나 얽매임을 온전히 억압하거나 제어하려는 인연 끊기를 잘 하지 못한다. 그 때문에 의지의 지배력이나 이성의 통제력은 부지불식간에조차 끊임없이 자신의 마음을 유혹하고 있는 참을 수 없는 욕구뿐만 아니라 '자기중심적인' 마음채우기의 접착이나 얽매임조차도 제대로 감당할 수 없다.

　도리어 욕망과 욕심은 그러한 의지를 외면하거나 무시하려 한다. 또는 의지와 타협하지 않거나 그것을 지배하려고도 한다. '자기중심적인' 마음채우기는 어떤 간섭이나 통제로부터도 도피를 욕망하고, 어떤 지배나 구속으로부터도 자유를 갈망한다. 의지나 이성은 끊임없이 스스로를 무언가에 '달라붙으려는 마음'(집착)이나 뿌리치지 못하고 '얽매이려는 마음'(고집이나 집념)작용들을 온전히 멈추게 히지 못한다.

　인간은 참을 수 있다고 다짐하는 온갖 욕망이나 욕심과 갈등하는 길항작용(antagonism)에서 자유로울 수 없다. 예컨대 대승불교의 백팔번뇌들—108결(百八結) 또는 108결업(百八結業)이라고도 한다—이 그것이다. 대승불교가 어떤 종교보다도 일상적 몸살이에서의 어떤 이성이하적 쾌락이나 물질문명적 편익에 대해 비판적이고 부정적인 '이성이상의' 교의를, 즉 '단념의 윤리'를 강조하는 까닭도 거기에 있다.

　중관학파를 대표하는 인도의 고승 용수(龍樹, Nāgārjuna, 150경-250경) 보살은 대승불교의 백과사전격인 『대지도론』(大智度論)에

서 이것들이 모두 연기적 인연에 대해 중생들의 뿌리칠 수 없는 내적 집착과 외적 집착의 산물이라고 주장한다. 집착과 (긍정적) 욕망이나 (부정적) 욕심이 낳은 인연들의 번뇌가 인간의 마음을 번거롭게 하고 괴롭히는 것이다. 그것은 무엇보다도 번뇌의 두 가지 유형인 이른바 내착(內著)과 외착(外著)—여기서 '착'(著)은 '붙일 착', 즉 'ㅡ에 달라 붙이다'의 뜻—때문이다.

이를테면 초현실주의자 만 레이의 작품 〈그것의 일부였던 작은 신발로부터〉(1934)나 앙드레 브르통의 '슬리퍼-스푼', 또는 팝아티스트인 클래스 올덴버그의 〈체리가 있는 스푼브릿지〉(1985-88)가 상징하는 '이성이하의' 페티시즘에서 보듯이 식욕(특히 육식욕)과 애욕(성욕) 같은 개인의 본능적 욕구뿐만 아니라 물욕(소유욕), 권세욕이나 명예욕(이른바 출세욕) 같은 사회적 욕망 등이 그것이다.

특히 불교를 비롯한 각종 종교가 육식을 금기사항으로 정하거나 심지어 숭배의 대상으로까지 정한 까닭도 마찬가지이다. 인간에 의해 상실된(왜곡된) 야수성, 그렇게 해서 (인간을 위해) 만들어진 인간의 가축들이 애초부터 인간의 탐욕과 번뇌의, 특히 육식욕의 상징물이 되어 온 것이다.

또한 그는 결여에 대하여 떠나지 않는 욕망의 잠재의식이나 욕구(리비도)를 상징하는 바타이유의 '슬리퍼 스푼'처럼 번뇌의 원인을 마음의 '달라붙임'과 더불어 '얽매임'(사로잡힘)—여기서 전(纏)은 얽매일 전, 즉 'ㅡ에 얽매이다'의 뜻—에서도 찾는다. 이성이하의 욕구와 이성이상의 욕망이 일으키는 번뇌란 '오브제=대상에 대한 갖가지 전결

(纏結)=동여맴의 마음작용'이라는 것이다.

　일찍이 나가르주나는 범부가 일상에서 단단히 동여매고 싶어 하는 전결의 대상을 『대지도론』 제8권에서 크게 10가지로 나누고 이를 십전(十纏)이라고 불렀다. 다시 말해 그는 중생이 내·외의 욕구와 욕망에 얽매이는 번뇌의 범주들인 십전을 다음과 같은 순서에 따라 정해 놓고 있다.

　－ 진전(瞋纏): 성냄(忿)에의 얽매임.

　－ 부죄전(覆罪纏): 죄를 숨김(覆)에의 얽매임.

　－ 수전(睡纏): 졸음(惛沈)에의 얽매임.

　－ 면전(眠纏): 잠(眠)에 얽매임.

　－ 희전(戲纏): 희롱(悔)에의 얽매임.

　－ 도전(掉纏): 들뜸(掉擧)에의 얽매임.

　－ 무참전(無慚纏): 제 부끄러움 없음(無慚)에의 얽매임.

　－ 무괴전(無愧纏): 남부끄러움 없음(無愧)에의 얽매임.

　－ 간전(慳纏): 인색함(慳)에의 얽매임.

　－ 질전(嫉纏): 질투(嫉)에의 얽매임.

　나가르주나는 특히 수행자뿐만 아니라 중생들에게도 생리적 장애물이나 다름없는 수전(졸음)과 면전(잠)에의 얽매임까지도 십전이라는 참을 수 없는 지성이하의 욕구(가벼움)의 범주 속에 넣을 만큼 단념에 대한 내밀한 통찰을 드러냈다. 특히 선가에서도 좌선할 때 입선

(入禪)과 방선(放禪)의 시작과 끝을 알리기 위해 사용되는 죽비(竹箆)가 수행자의 혼침을 경책(警策)하는 도구로 사용되는 까닭도 거기에 있다.

또한 대승불교의 이와 같은 '단념의 범주론'은 중국 수나라의 혜원(慧遠, 523~592) 스님이 지은 대승불교 기본교서 『대승의장』(大乘義章)에 더욱 촘촘하게 정비되어 있다. 이를테면 중생의 근본번뇌를 욕계, 색계, 무색계의 3계로 나누고, 각계마다 또다시 견고소단(見苦所斷), 견집소단(見集所斷), 견멸소단(見滅所斷), 견도소단(見道所斷), 수도소단(修道所斷)의 5부로 세분하여 얻어지는 98결(結), 즉 98수면(九十八隨眠)이나 98사(九十八使)와 기존의 10전(纏)을 합한 108번뇌론이 그것이다.

특히 4성제(四聖諦)—석가모니가 인도 베나레스(옛 이름은 바라나시) 근처의 녹야원에서 행한 최초의 설법 내용이다—라는 고(苦), 집(集), 멸(滅), 도(道)와 밀접히 관련되어 있는 그의 '108 번뇌론'은 '자기부정적 번뇌치유법'이나 다름없다. 한마디로 말해 그 인연 끊기인 소단론(所斷論)이 바로 대승불교의 '단념수행론'인 것이다. 아래에서 보듯이 그는 5부의 근본번뇌들이 4성제의 관찰에 의해 끊어진다고 가르치고 있는 것이다.

- 견고소단: 4성제 가운데 고제(苦諦)에 대한 관찰에 의해 끊어지는 번뇌.
- 견집소단: 4성제 가운데 집제(集諦)에 대한 관찰에 의해 끊어지는 번뇌.
- 견멸소단: 4성제 가운데 멸제(滅諦)에 대한 관찰에 의해 끊어지는 번뇌.

– 견도소단: 4성제 가운데 도제(道諦)에 대한 관찰에 의해 끊어지는 번뇌.
– 수도소단: 4성제 가운데 도제의 수도(修道)에 의해 끊어지는 번뇌.

또한 108–'108'이란 유한수를 의미하지 않는다. 도리어 그것은 욕구와 욕망(번뇌)의 무한한 범주를 상징할 뿐이다–가지의 번뇌를 동여매어 전결(纏結)한 그의 번뇌분류법에 따르면 모든 번뇌는 근본번뇌와 수혹(隨惑)이라는 수번뇌(隨煩惱)로 나뉜다. 이때 수번뇌는 근본번뇌로부터 2차적으로 생겨난 부차적 번뇌–지말번뇌(枝末煩惱) 또는 지말혹(枝末惑)이라고도 한다–이므로 정견(正見)과 수도(修道)를 통해 근본번뇌를 단념하면 그것에 따른 '조건발생적, 즉 연기적(緣起的)'인 부수유혹들도 당연히 사라진다. 결국 번뇌퇴치, 즉 단념(마음비우기나 버리기)의 이러한 절차는 기본적으로 98수면이 단념수행 과정에서 언제 수소단(修所斷)을 이루는지를 보여 주는 기본적인 수행이정표와도 같은 것이다.

한편 욕구와 욕망에 대한 이와 같은 '소거의 논리'는 불교뿐만 아니라 기독교에서도 단념(마음비우기)의 교의를 이루는 토대가 되었다. 이를테면 야훼(Yahweh: 구약 시대에 이스라엘인들이 하느님을 부르던 고유 명사로서 모세에게 먼저 가르쳐 준 이름이다. 자연을 주관하는 자존자, 즉 'I am who I am'을 뜻한다)가 모세에게 마음비우기를 위해 계시한 '10계명'이 그것이다. 구약성서의 「출애굽기」 20장 2–17절과 「신명기」 5장 6–21절에 거의 똑같이 기록되어 있는 십계명을 보면,

●

– 너희 하느님은 나 야훼다. 바로 내가 너희를 이집트 땅 종
살이 하던 집에서 이끌어 낸 하느님이다. 너희는 내 앞에서
다른 신을 모시지 못한다. 너희는 위로 하늘에 있는 것이나
아래로 땅 위에 있는 것이나, 땅 아래 물속에 있는 어떤 것
이든지 그 모양을 본떠 새긴 우상을 섬기지 못한다. 그 앞
에 절하며 섬기지 못한다.

– 나 야훼 너희의 하느님은 질투하는 신이다. 나를 싫어하는
자에게는 아비의 죄를 그 후손 삼대에까지 갚는다. 그러나
나를 사랑하여 나의 명령을 지키는 사람에게는 그 후손 수
천 대에 이르기까지 한결같은 사랑을 베푼다.

– 너희는 너희 하느님의 이름 야훼를 함부로 부르지 못한다.
야훼는 자기의 이름을 함부로 부르는 자를 죄 없다고 하지
않는다.

– 안식일을 기억하여 거룩하게 지켜라. 엿새 동안 힘써 네 모
든 생업에 종사하고 이렛날은 너희 하느님 야훼 앞에서 쉬
어라. 그날 너희는 어떤 생업에도 종사하지 못한다. 너희
와 너희 아들딸, 남종 여종뿐 아니라 가축이나 집 안에 머
무는 식객이라도 일을 하지 못한다. 야훼께서 엿새 동안 하
늘과 땅과 바다와 그 안에 있는 모든 것을 만드시고 이레째
되는 날 쉬셨기 때문이다. 그래서 야훼께서 안식일을 축복
하시고 거룩한 날로 삼으신 것이다.

- 너희는 부모를 공경하여라. 그래야 너희는 너희 하느님 야
 훼께서 주신 땅에서 오랫동안 살 것이다.
- 살인하지 못한다.
- 간음하지 못한다.
- 도둑질하지 못한다.
- 이웃에게 불리한 거짓 증언을 못한다.
- 네 이웃의 집을 탐내지 못한다. 네 이웃의 아내나 남종이나
 여종이나 소나 나귀 할 것 없이 네 이웃의 소유는 무엇이든
 지 탐내지 못한다.

이상에서 보듯이 10계명(十誡命, Ten Commandments)은 불교의 수
행자들에게 단념(마음 비우기나 버리기)의 방법을 가이드하는 계율들
보다 훨씬 더 독단적이고 권위적이다. 그것들은 패권적이고 위협적
이기까지 하다. 그것들은 계명(誡命)이라는 명칭에서부터 그 이름조
차 함부로 부르지 못하게 하는 유아독존(나 야훼, 너희의 하느님)의 지
상명법임을 강조하기 때문이다.

일찍이 서양의 지식인들이 유일신론과 율법주의에 빠진 유대교나
기독교에 비해 인도종교와 불교를 경탄했던 까닭, 그리고 중국의 공
자와 유교를 높이 평가했던 이유도 거기에 있다. 그것들은 무엇보다
도 욕망과 욕심에 대한 단념의 지향성들을 서로 달리했던 것이다.

* 단념의 지향성들

독일 낭만주의 시대의 문학비평가 프리드리히 슐레겔(F. Schlegel)
은 "인도에는 모든 언어와 인간 정신의 모든 사고와 발화의 진정한
원천이 존재한다. 모든 것, 그렇다. 진정 모든 것은 그 기원이 인도에
있다. … 그리고 모든 지적 발전의 최우선적 원천, 다시 말해 인간의
모든 문화는 의심할 여지없이 동양의 전통에서 발견된다."[40]고 주장
한 바 있다.

인도를 가장 고대적인 '지혜의 땅'이라고 여긴 독일의 철학자 쇼
펜하우어도 『의지와 표상으로서의 세계』(Die Welt als Wille und
Vorstellung) 제2판(1844년판)에다 불교에 관한 광범위한 내용을 보충
하면서 인도의 불교철학에서 지상의 모든 행복의 허망함, 그것에 대
한 완전한 경멸, 그리고 거기에서 기독교와는 전혀 다른 생존 방식,
즉 욕망과 욕심을 단념하는 수행 방식을 위한 사고의 전환을 발견했
다고 토로하기까지 했다.

게다가 당시 쇼펜하우어에게 가장 큰 영향을 받은 작곡가 바그너
와 철학자 니체의 불교예찬론은 쇼펜하우어의 그것 이상이었다. 반
(反)유대주의자였던 바그너는 한동안 고상한 '지성이상의' 욕망의 단
념에 있어서 불교의 지향성을 기독교의 그것보다 우월하게 평가했
다. 그는 불교가 '작고 협소하기만 한 다른 종교들의 독단적이고 권

40 J.J. Clarke, Oriental Enlightenment: The Encounter between Asian and Western Thought,
 Routledge, 1997, p. 65. 재인용.

위적인 지향성들과 비교되는 세계관을 갖고 있다'는 존경심을 감추려 하지 않았다. 도리어 자신도 얼마 동안 불교도로 자처하며 석가모니에 대한 신앙심을 드러내기도 했다.

나아가 그는 헝가리의 작곡가 프란츠 리스트(Franz Liszt)에게도 "유대-기독교의 교설(doctrine)에 비교하면 이 교설은 얼마나 숭고하고(sublime) 만족스러운가."[41]라고 하여 불교에 대한 자신의 존경어린 심경을 진솔하게 밝히기까지 했다. 그가 석가모니의 생애를 바탕으로 한 오페라 〈승리자〉(Die Sieger)를 구상한 것도 번뇌에 대한 깨달음과 이타심(자비)을 지향하는 불교의 철학적 교의에 대한 남다른 존경과 단념수양의 모범자 석가모니에 대한 숭경에서 비롯된 것이었다.

바그너의 동료였던 니체에게 불교가 끼친 영향은 그들보다 못하지 않았다. 고갱과 동시대인이었던 니체가 생각하기에 불교는 사바세계에서의 물상적 욕구와 일상적 욕망(번뇌)의 극단적 반작용이나 다름없는 단념에 대한 지향성에서 기독교의 그것과 달랐다. 그들이 생각하기에 불교는 인연의 번뇌에 대한 단념과 수양의 방법을 '가이드'하는 메타심리학이자 내면적 자아, 즉 영혼(inner man)의 '자가치유'를 돕는 지극히 내향적인 메타테라피(métathérapie)이기 때문이다.

앞서 말했듯이 불교는 (참을 수 있든, 없든) 모든 욕구와 욕망의 불꽃을 저마다 '안에서' 소진하고 근절하기 위해 사바세계에서 누구나 피하기 어려운 연기적 번뇌의 원천들을 심층적으로 밝혀낸다. '나는 어

41 앞의 책, p. 79. 재인용.

디로 갈 것인가?'와 같은 내세의 구원에 갈급하기보다 지금의 '나는 무엇이며, 누구인가?'를 스스로 깨닫기 위해 정진하는 불교의 세계관은 애초부터 회한의 눈물과 한숨으로 얼룩진 이승을 사후에라도 보상하기 위해 자신의 '외부에' 천국이라는 '환상세계'를 건설한 기독교와는 전혀 다른 것이었다.

19세기 말 유럽의 기독교 사회에 넘쳐나는 데카당스 현상을 목도한 고갱처럼 니체도 마지막 저서『이 사람을 보라』(Ecce Homo, 1888)에서 불교에 대한 경외심을 주저 없이 드러낸 데 비해 기독교에 대해서는 비호감을 넘어서 적대감마저 감추지 않았다. "기독교는 어리석기 짝이 없고 가식적이며 공허하고 경솔하다."[42]라든지 "기독교에 대한 맹목적인 신앙은 지나치게 무거운 범죄인 것이다. 수천 년의 세월, 많은 민족들, 최초의 인간들과 최근의 인간들, 철학자들, 이들 모두는 기독교에 대한 맹목적 신앙이라는 죄를 지은 자들이다."[43]라고 주장할 정도였다. 나아가 그는 "기독교의 성직자들에 대해서도 음흉하고 '사악한 난쟁이 무리'(tückische Art von Zwergen)"[44]라고까지 폄훼했다.

또한 목사의 아들이었던 니체에게 "아폴론적인 것도 아니고 디오니소스적인 것도 아닌, 모든 미적 가치를 부정하는"[45] 기독교에 비해

42 Friedrich Nietzsche, Ecce Homo, Wilhelm Goldmann Verlag, p. 192.
43 앞의 책, pp. 191-192.
44 앞의 책, p. 136.
45 앞의 책, p. 136.

불교는 미학적인 종교였다. 불교는 비현실적인 위안의 유혹 대신 고통에 대하여 심리학적으로 훨씬 더 정직한 종교였다. 또한 기독교보다 훨씬 더 현실적인 통찰을 제공하는 종교이기도 했다. 그런 점에서 니체는 불교가 더 실증적인 종교일뿐더러 단념의 수행론에서도 기독교의 신학적인 교리보다 더 '정신위생적인' 체계를 갖추고 있다고 생각했다. 이를테면,

●

"저 심오한 생리학자인 붓다(석가모니)는 원한감정(das Ressentiment)을 이미 깨닫고 있었다. 그의 종교는 동정할 만한 하나의 현상인 기독교와 혼동되지 않도록 차라리 일종의 '위생학'(eine Hygiene)이라고 불러야 마땅하다. 그 종교의 유효성은 영혼을 원한감정으로부터 해방시키는 것을 치유의 첫걸음으로 삼은 데 있다. 적대감에 의해서는 결코 적대감이 사라지지 않는다. 우호감에 의해서만 적대감이 끝날 수 있다. 이러한 말은 붓다 교설의 벽두에서부터 나온다."[46]

는 주장들이 그것이다.

이렇듯 불교와 기독교는 욕망이나 욕구의 단념에 대한 방식과 지향성에서 서로 딴판이다. 전자가 3계 5부의 수소단(修所斷)과 같은 수

46 앞의 책, p. 102.

행이정표에 따른 자율적이고 '내향적인' 단념수양론을 제시함으로써 단념방식의 숭고함, 나아가 단념의 승화를 지향한다. 이에 반해 후자는 명령복종을 신조(Credo)로 삼는 '외향적인' 대(大)타자 의존적 단념을 일방으로 지향한다.

불교에서 강조하는 욕구와 욕망의 단념은 대타자(붓다)에 대한 무조건적 복종의 조건이 아니라 붓다를 선의의 '시뮬라시옹(Simulation)=모범자'의 상대로 삼아 각자가 스스로를 치유하고 극기해야 할 메타테라피의 과제일 뿐이다. 하지만 기독교가 규정하는 욕구와 욕망은 참을 수 없었던 원초적 죄악(원죄)이므로 인간이면 누구라도 짊어져야 할 회개와 복종의 태생적 멍에인 것이다. 그 때문에 기독교에서는 욕구와 욕망의 대가를 지불하는 것에서 인생의 조건을 찾는다. 인간에게는 태생의 빚이 곧 구원의 조건인 것이다. 단념의 궁극적인 이유도 다른 데 있지 않다.

욕망하는 기계로서의 인간과 대(大)타자와의 관계 방식도 마찬가지이다. 양자에게 대타자의 의미는 관계 방식에 따라 의견이 갈라지는 모양새다. 불교에서는 대타자를 단념수행의 '모범적 인간'으로서, 그리고 복제하고픈 원본으로 간주하지만 기독교에서는 오로지 구원과 복종의 역학관계 속에서만 그 존재를 갈구한다. 그를 어디까지나 '초인적인 구원자'(유일신)로 여기기(신앙하기) 위해서다.

기독교인이면 교파를 막론하고 누구나 끊임없이 일어나는 욕망이나 욕구에 대한 단념의 수행에 집중하기보다 매우 중요하게 여기는 '주기도문'(Oratio Dominica: 마태복음 6장 9절에서 13절과 루카 복음 11

장 2절에서 4절)을 통해 일상에서의 물심을 망라한 총체적 안녕을 간원(懇願)하는 까닭도 거기에 있다.

●

「주기도문」(공동번역 성서)

하늘에 계신 우리 아버지,

온 세상이 아버지를 하느님으로 받들게 하시며,

아버지의 나라가 오게 하시며,

아버지의 뜻이 하늘에서와 같이 땅에서도 이루어지게 하소서.

오늘 우리에게 필요한 양식을 주시고,

우리가 우리에게 잘못한 이를 용서하듯이 우리의 잘못을 용서하시고,

우리를 유혹에 빠지지 않게 하시고 악에서 구하소서.

(나라와 권세와 영광이 영원토록 아버지의 것입니다. 아멘.)

이렇듯 주기도문 속에는 죄지은 자의 불안하고 불안정한 정서가 지배적이다. 고대 동아시아의 농경사회(인도, 중국, 한국, 일본 등)가 낳은 농경민의 종교인 대승불교가 자신을 스스로 관리하고 주관하는 자족적 삶을 향유하기 위해 내향적 지향성을 교의의 토대로 삼은 것과는 달리 기독교는 2300년 전 서아시아(이스라엘, 팔레스티나)와 북부아프리카의 척박한 사막에서 유목민인 히브리민족의 종교로서 탄생한 탓이다.

이른바 모세의 기적을 비롯하여 '가나안 증후군'(Canaan syndrome)이 드넓은 유목사회에서 '자연의 주관자'로서 야훼에 의한 기적과 계시의 종교를 낳게 한 것이다. 자연에 대한 부담보다 인간들의 자기 관리를 우선시하는 종교인 대승불교와는 달리 자연의 시련과 마주해야 하는 야훼의 후예들이 대타자에 의한 구원의 갈구를 욕망의 관리나 단념보다 더 갈급해하는 까닭도 거기에 있다.

불교뿐만 아니라 욕구와 욕망의 단념을 위해 일상에서의 내향적 지향성을 중요시하는 동아시아의 농경사회가 낳은 종교의 또 다른 범례는 '공자와 유가'의 수양론이다. 예컨대 말년의 공자가 자신이 지나온 삶의 역정을 이른바 '자기수양의 프로세스'에다 비추어 보며 술회했던 경험론적 인생론인 『논어』(論語) 「위정」(爲政)편의 이른바 '종심소욕론'(從心所欲論)이 그것이다. 이를테면,

●

子曰 吾十有五而志于學(자왈오십유오이지우학)하고
三十而立(삼십이립)하고 四十而不惑(사십이불혹)하고
五十而知天命(오십이지천명)하고 六十而耳順(육십이이순)하고
七十而從心所欲(칠십이종심소욕)하되 不踰矩(불유구)라.
(나는 15세에 학문에 뜻을 두었고, 30에 확고히 섰고, 40에 미혹되지 않고, 50에 천명을 알았고, 60에 귀가 순해졌고, 70에 마음이 하고 싶은 바를 따르더라도 법도에 어긋나지 않았다.)

가 그것이다.

공자의 '70 대순론'(大順論)에서 보면 종심소욕의 기준은 세상사의 '법도에 어긋나지 않는 것'이었다. 그는 삶의 역정에서 70세에 이르러 비로소 '서(恕)의 질서와 도리'에 어긋나지 않는, 즉 이기적 욕망이나 욕구 대신에 타자를 배려하는 마음의 경지에 도달했다는 것이다. 예컨대 공자가 말하는 '서(恕)의 황금률'인 "자기가 바라지 않는 것을 남에게 베풀지 마라"(己所不欲, 勿施於人)는 언명에서 훗날 송대의 범순인(范純仁, 1027-1101)이 "자기를 용인하는 마음으로 남을 용인하라"(以恕己心恕人)[47]로 바꾼 이타적 마음수행의 언명에 이르기는 주장들이 그것이다.

공자의 '종심소욕론'은 나가르주나의 적극적인 자가치유론인 소단론(所斷論)에 비해 사회윤리학적 자가수행의 모범적 사례나 다름없었다. 그것은 마치 "행위의 규칙이 네가 원하는 보편적인 법칙이 되도록 행동하라"는 칸트의 정언명법을 연상시킬 만큼 마음수련에 있어서 '관용의 미학'을 당위적 윤리로 정식화한 탓이다.

중국예찬론자이자 중국애호가(Sino-philia)였던 프랑스의 계몽주의자 볼테르가 사회에 도덕적 질서를 부여하고, 그것을 유지하는 데 성공한 유교는 유럽의 종교보다 훨씬 효과적인 체계였다든지 독단이 없고 성직자가 없으며, 한마디로 말해 순수이신론에 입각한 관용적인

47 신정근, 『논어의 숲, 공자의 그늘』, 심산, 2006, pp. 197-198.

종교의 꽃을 중국에서 발견했다[48]고 주장했던 까닭도 거기에 있다.

영국의 이신론자였던 매튜 틴달(M. Tindal, 1657-1733)이 유교의 도덕적 가르침은 기독교의 계시적 토대보다는 합리적 토대에 근거한다는 사실을 강조한[49] 이유도 마찬가지이다. 그것은 1769년 프랑스의 무역업자 피에르 푸아브르(P. Poivre)마저 "베이징으로 가라! 불후의 전능자 공자를 응시하라!"[50]고 외쳤을 만큼 중국과 공자, 그리고 유교에 열광하는 당시의 중국마니아(Sinomania)가 앓고 있는 공자증후군에서 비롯된 것이다.

그것은 불교가 강조하는 욕망이나 욕심과 인연의 개인적 단념수행을 넘어 유가의 이타주의(altruism), 역지사지(reversibility), 호혜성(reciprocity), 공평의 원칙(principle of fairness)[51]에 근거한 타자에 대한 존중과 관용이라는 '수평적인' 마음수행의 지향성이 당시의 유럽인들에게 주는 낯섦과 새로움 때문이었다. 또한 '수직적인' 기독교 문화에 진저리를 느껴 온 서구의 지식인들에게 유가의 정신세계는 처음 만나는 종교적 오아시스나 다름없었던 탓이기도 하다.

48 B. Guy, The French Image of China before and after Voltaire, Institut Musée Voltaire, 1963, p. 255.

49 J.J. Clarke, Oriental Enlightenment: The Encounter between Asian and Western Thought, p. 51.

50 R. Dawson, The Chinese Chameleon: An Analysis of European Conceptions of Chinese Civilization, Oxford University Press, 1967, p. 55.

51 신정근, 「논어의 숲, 공자의 그늘」, pp. 78-79.

– 단념수행의 가학성과 피학성

누구에게나 욕구와 욕망의 단념(마음비우기나 버리기)은 자학적(自虐的)이다. 인간은 본디 본능적이고 생득적인 욕구와 욕망을 참을 수 없어 하는 존재이기 때문이다. 단념의 수행이 깊어질수록 그만큼 정신적 · 육체적 자기학대성의 정도가 강해지는 까닭도 마찬가지이다. 예컨대 대승불교가 중생의 번뇌(108번뇌)로 상징하는 마음채우기에 대해 관리하고 지배하는, 나아가 단념하는 엄격한 자기수행을 요구하는 경우가 그러하다.

심지어 1228년 송대의 선승 혜개(慧開) 이래 많은 선승들은 '나는 무엇이며, 누구인가?'에 대한 '깨달음을 얻기 위해서는 일정한 길도 없고, 문도 없다'는 무문관(無門關) 수행도 마다하지 않는다. 그것은 본래부터 문이 존재하지 않는 수행이라는 의미에서 유래되어 3년, 6년, 10년 정도 세상과 단절된 채 좌선수행만 하는 선방(禪房)을 뜻한다. 또한 그것은 선문(禪門)의 종지(宗旨)로 들어서는 제일의 관문이라는 뜻이기도 하다. 이처럼 단념수행의 극단인 무문관 수행은 일상에서 번뇌가 되는 욕망과 욕심들의 자제보다 자발적 포기를 전제로 한다는 점에서 피학적이고 가학적인 이중적 자학성을 지니고 있다.

본래 가학성(sadism)과 피학성(masochism)은 비정상적인 성적 욕구나 도착적인 성심리를 가리킨다. 사디즘은 다른 사람에게 육체적 · 정신적 고통을 줌으로써 자신의 성적 충동을 만족시키는 가학적 이상심리다. 이를테면 페르디낭 들라크루아의 〈사르다나팔루스의 죽음〉(1828)에 나오는 앗시리아의 폭군 사르다나팔루스가 벌거벗

은 궁녀들이 자신의 목전에서 근위병과 노예들의 칼에 찔려 죽어 가는 장면을 보고 성적 쾌감을 느끼듯 상대가 고통스러워하는 모습을 보면서 성도착적인 쾌감을 느끼는 이상(異常)심리가 그것이다.

　이에 비해 마조히즘은 그 반대의 경우이다. 다시 말해 마조히즘은 상대에 의해 성적 고통을 받음으로써 쾌락을 느끼는 수동적인 이상심리이다. 그것은 타인으로부터 받은 고통과 더불어 성적 쾌락을 느끼는 피동적 자학증세인 것이다.

　사디즘은 본래 프랑스의 귀족출신 소설가 사드(Marquis de Sade, 1740-1814)의 성도착적 쾌락(transvestism)에 빠진 삶과 성적 가학성 음란증을 주제로 한 그의 소설들―『소돔의 120일』(1785), 『미덕의 재난』(1788), 『쥐스틴, 또는 미덕의 불행』(1791), 『쥘리에트, 또는 악덕의 승리』(1797) 등―에 대한 상징적인 해석으로서 19세기 말 오스트리아 출신의 심리학자 리하르트 폰 크라프트-에빙(Richard von Kraft-Ebing)이 그의 대표적인 저서 『성적 정신병리』(Psychopathia Sexualis, 1886)에서 처음 사용한 용어이다.

　크라프트-에빙은 이 책에서 빅토리아 시대의 여러 가지 성적 변형들에 대한 실태 조사를 하다가 그러한 이상심리들이 귀족(후작) 신분의 성적 탕자 사드의 삶과 그의 소설들처럼 대개가 선승들의 단념의 자학성과는 비교가 안 될 만큼 광포한 광기나 살의에 찬 '가학적 자위행위'에서 비롯된다는 사실을 밝혀낸 것이다. 이를테면 특정한 옷에서 성적 흥분을 느끼는 '복장 성도착자'의 이성이하의 페티시즘

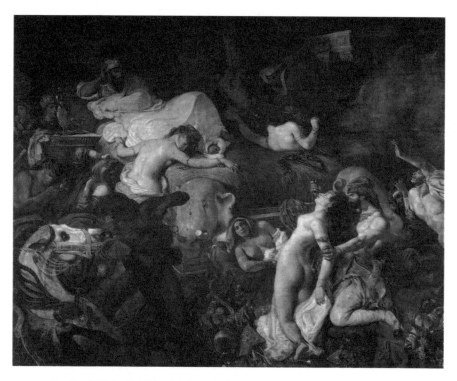

█ 페르디낭 들라크루아, 〈사르다나팔루스의 죽음〉, 1828.

(fetishism), 희생자들의 배를 가르는 고통을 즐기는 변태적 가학증, 동성애자들의 가학적 피학성(sadomasochism) 등이 그것이다.

또한 비정상적인 가학적 성심리들에 대한 분석은 크라프트-에빙에 이어 프로이트에게도 주요한 정신분석의 주제가 되었다. 프로이트는 1915년에 발표한 논문 「욕동과 그 운명」에서 정신분석학의 기본 개념인 욕동에 따른 운명을 반대물에로의 역전, 자기 자신에로의 회귀, 억압, 승화 등 네 가지로 구분하고, 첫째와 둘째의 경우에 대해 절시증(竊視症)과 노출증의 예를 들어 설명한다.

자아욕동(Ichtrieb)이든 성욕동(Sexualtrieb)이든 인간의 본능적인 욕동은 성적 리비도가 자아 그 자신에게로 향하는 원초적 나르시시즘이므로 타자와의 인연을 갈구하는 대상리비도의 단계에 이르지만 대상애욕의 실현이 실패할 경우 성적 욕동은 자신에게로 향하는, '자기를 사랑하는 사람을 사랑하고 싶어 하는' 2차적 나르시시즘의 상태에 빠져든다. 이처럼 상대의 쾌락을 공유함으로써 사랑을 재확인하는 사디스트는 '반대물에로의 역전'과 '자기 자신에로의 회귀'라는 자기애욕을 추구하려 한다. 결국 사디스트는 가학적 성욕을 욕동의 나르시시즘적 운명으로 여긴다는 것이다.

이에 비해 대상으로서 타자에 대한 폭력행위, 즉 타인에 대한 힘의 행사를 본질로 하는 사디즘과는 달리 마조히즘은 육체적·정신적 고통을 받으면서도 성적 쾌락을 느끼는 충동의 특징을 가진다. 다시 말해 마조히즘은 고통의 방향을 자기 자신에게로 전환시켜 얻게 되는, 즉 능동적 충동목표가 수동적 충동목표로 전환되는 성적 쾌락을 의

미한다.

마조히즘은 본래 오스트리아의 소설가 레오폴트 폰 자허마조흐 (Leopold Ritter von Sacher-Masoch)의 작품 『모피를 입은 비너스』 (Venus in Furs, 1869)에서 유래했다. 다시 말해 마조히즘은 그 소설에서 '부인의 노예가 되어 그녀의 소망과 명령을 모두 들어 주겠다'는 취지의 서약서를 교환하고 알몸에 모피 코트만 걸친 그 젊은 미망인 파니(Fanny)에게 채찍질당하며 쾌감을 얻는 남자 주인공 반다 폰 자허마조흐(Wanda von Sacher-Masoch)에서 비롯되었다.

결국 마조히즘은 성적 쾌락을 위해 자신에 대한 학대도 마다 않는 굴욕과 맞바꾼 자허마조흐의 이름을 상징하는 데서 생겨난 용어이다. 여기서 남자 주인공 반다는 마치 그녀의 하인이나 몸종처럼 신체적 굴욕뿐만 아니라 애인(파니) 앞에서 무릎을 꿇거나 그녀의 내연남에게 심하게 채찍질당하는 처절한 정신적 굴욕까지도 마다하지 않고 6개월 기한으로 예속되어 있었던 것이다.

한편 프로이트는 이와 같이 육체적·정신적 학대를 당함으로써 성적 쾌감을 얻는 '마조히즘=고통기애증(苦痛嗜愛症, algolagnia)', 즉 '성애발생적(erotogenic) 마조히즘'의 개념을 확장하여 '도덕적 마조히즘'과 '여성적 마조히즘'(=숙명적 마조히즘)의 개념을 제기했다. 1924년에 발표한 논문 「마조히즘의 경제적 문제」(Das ökonomische Problem des Masochismus)에서 그는 특히 '도덕적 마조히즘'을 가리켜 엄격한 초자아가 형성되어 있는 사람의 마음속에서 무의식적인 죄의식으로 인해 늘 죄책감에 시달리는 자기처벌적이고 자기파괴적

행동의 심리라고 밝힌 바 있다.

그 때문에 초자아적 무의식이 강력한 사람일수록 이른바 '운명신 경증'이라는 도덕적 마조히즘의 고통(=쾌락)에 빠질 수밖에 없다. 석가모니를 비롯하여 불교의 수행자들이 108배에도 만족하지 못하는 까닭도 마찬가지이다. 공자의『예기』를 비롯하여 한대(漢代)의 정현(鄭玄)이 남긴『육예론』(六藝論), 송대(宋代)의 주희가 쓴『주자가례』(朱子家禮) 등 공자와 그 후예들이 앞다투어 저마다의 예론(禮論)을 복잡하게 강화할뿐더러 그러한 가례의 실천에 엄격하려 했던 심정도 그와 크게 다르지 않다. 종교가 단념의 가학성을 이용한 시뮬라크르(모사, 또는 복제)의 생산기제이고, 대타자의 후예들이 구체적인 시뮬라시옹(원본 복제행위)의 주체들인 이유도 거기에 있다.

이상에서 보듯이 가학성과 피학성은 크라프트–에빙이나 프로이트와 같은 심리학자나 정신분석학자들에게도 심리분석이나 정신분석의 주요한 주제가 되어 왔다. 욕망과 욕구를 단념하고 극기할수록 한층 고양된 정신세계에 도달할 수 있는 것과는 달리 그 발작적·발광적 자학성들은 인연에 대한 단념수행의 자학성보다도 인간의 삶을 비정상적이고 변태적으로 왜곡시키는 병적 심리상태이기 때문이다. 일찍부터 석가모니를 비롯한 불교의 수행자들이 일상적 인연에 대한 번뇌와 욕망의 단념수행을 위한 금욕주의적 자학성을 정신위생학적 치유수단으로서 기꺼이 감내했던 까닭도 거기에 있다.

하지만 성적 욕구(몸채우기)와 쾌락에 병적으로 접착하고 얽매이려는 육체적·정신적 가학성과 피학성에 대한 극단적 반정립을 수행하

는 금욕주의의 자학성은 묵언수행과 '불입문자(不立文字)=문자거부', 즉 표현의 유혹과 참을 수 있는 욕망과 인연마저도 일체 단념(마음비우기)하는 무문관 수행처럼 외부세계와의 철저한 단절을 통해서만 이루어지는 것은 아니다. 단념수행의 이념은 번뇌를 조건발생적(연기적)으로 일으키고 욕구와 욕망을 자극하는 일상생활에서, 금욕을 통한 이른바 '일상적 미니멀리즘'(ordinary minimalism)을 광범위하게 추구하고 실천하는 데 있기 때문이다.

이를테면 육식 금지와 같은 식욕의 억제를 비롯하여 (사명대사의 법의인 금란가사와 장삼이 상징하듯) 유행하는 패션에 대한 유혹으로부터, 심지어 옷에서 성적 흥분을 느낄 수 있는 '복장 성도착자'가 보여 주는 이성이하의 페티시즘(사물인연)으로부터도 철저하게 해방하려는 다양한 시도들이 그것이다. 특히 감옥의 수형자를 상징하는 죄수복에서 보듯이 패션의 자유에 대한 예외 없는 박탈은 일상에서 참지 못한 욕구(몸채우기)에 대한 징벌의 포괄적 상징이나 다름없다.

하지만 오늘날의 단념수행의 과제는 더 이상 아날로그적이지 않다. 디지털 대중은 욕망과 욕심의 단념을 의식적으로 수행하기보다 안타깝게도 '내면적 자아'에 대한 보살핌을 포기하거나 나아가 '영혼의 단념'마저 무의식적으로 자청하거나 묵시적으로 자인하고 있다. 그것은 무엇보다도 성적 유혹에 못지않게 편의성과 초연결성의 유혹에 흔들리는 영혼들을 물상도착적, 이성이하적 페티시즘에 빠지게 한 욕망기계들의 작동메커니즘이 디지털 회로와 같이 무한 분할하는 분산회로로 틀을 바꿨기 때문이다.

다시 말해 몸채우기에 최적화된 환상적인 편의와 오락에 대한 편집증적 집착에 힘입어 무한히 확장되고 있는 디지털 파놉티콘(Digital Panopticon)은 재소자들에게 우선적으로 바깥(아날로그)세상에서 입었던 패션의 포기부터 강요한다. 그곳은 정신적 황금인 '영혼의 부식'은 물론 인류에게 예술적 감동을 안겨 주는 열정의 윤리와 같은 '이성이상의'(supra-rationnel)[52] 윤리의식조차 고장 난 욕망기계들에 대한 정비소나 교정소임을 포기한 탓이다.

그 대신 그곳에서는 영혼의 자유를 가늠할 수 있는 심오한 내면적 자아에 대한 감지지수 대신 개인정보 기록(PDR)을 사회신용점수로 위장하여 그들을 통제하고 있다. 에이미 웹이 AI개발자들의 낙관적인 주장을 가리켜 애당초부터 '그들의 속임수다'[53]라고 평하는 까닭도 거기에 있다. 그 때문에 PDR 점수가 낮을 수밖에 없는 아날로그적 영혼에게 가학적인 오늘날의 디지털 감옥에서는 누구라도 더 이상 아날로그적 삶의 질서와 관행을 유지할 수 없다.

그곳에서는 PDR들을 하나로 인코딩하여 거대한 '단일통합원장화'하는 '일상적 미니멀리즘'의 원리이기도 한 알고리즘의 규칙들이 영혼의 구현 수단인 일상언어적 자유에 대한 애착을 버리고 불립문자나 묵언수행만을 강요하고 있다. 거기서는 누구라도 인내심을 갖고 삶의

52 베르그송은 사회적 이익과 강제적 의무의 윤리를 이성이하적(infra-rationnel)이라고 규정하고, 그와 반대로 자율적 열망의 윤리를 '이성이상적'이라고 불렀다. Henri Bergson, Les deux sources de la morale et la religion, p. 286. 하지만 오늘날의 디지털 자본주의사회에서는 '이성이하적 윤리'마저도 기대하기 어렵다.

53 에이미 웹, 채인택 옮김, 『빅나인』, p. 255.

다양한 질서와 방식에 대한 욕망의 단념을 수행해야 하는 것이다.

오늘날 소수자들이 되어 버린 아날로그적 원시인들이 디지털 페티시스트들에 대해 가학적 두려움을 느끼는 까닭도 거기에 있다. 빅 나인의 블랙홀인 거대한 '단일통합원장'이라는 새로운 질서의 구축을 통한 '집단적 오르가즘'을 갈망하며 물상적 도착증에 빠진 다수자들의 프로파간다가 볼셰비키의 시대를 연상시키기 때문이다.

그 통합원장에 등록되기를 주저하거나 거부하는 소수자들은 이른바 '빅 나인'이 구축해 놓은 수용소이자 정신병동이나 다름없는 거대한 원형감옥에서의 행복감에 도취되어 발작적으로 흥분하고 있는 자학적 재소자들(디지털 대중)의 피해자나 다름없다. 피에르 부르디외의 '구별짓기'(distinction)와도 또 다른 새로운 구별짓기(차별화)가 그 소수자들을 영혼의 무덤과도 같은 거대한 '수용소 군도'에의 부적응자로 규정하기 때문이다.

하지만 그 소수자들의 생각은 그와 다르다. 그들은 '우리는 무엇이며, 누구인가?'를 되묻게 하는 욕구(몸채우기)의 '딥 체인지'—금속활자의 발명과 같은 욕망(마음채우기)의 딥 체인지나 딥 드림과는 다른—의 격랑 속에서 본래 인간이라는 '영혼을 갖춘 기계'로부터 소리 없이 진행되고 있는 내면적 자아의 침식과 실종마저 감지하지 못하고 있는 그 디지털 대중(볼셰비키)들을 단지 안타까움만으로 목도할 뿐이다.

디지털 대중이 초(ultra)인공지능을 구현할 기계적 뉴런(신경세포)의 참을 수 없는 무한한 자기확장적 욕구(디지털 페티시즘)의 실현을

'딥 드림'(Deep Dream)으로 착각하고 오해하는 한 그 볼셰비키들에게 욕망의 승화는 물론 영혼의 부름이나 소생, 정신적 황금과의 감지나 감응과 같은 '진정한' 딥 체인지도 일어나지 않을 것이기 때문이다.

2) 승화의 논리

'승화'(Sublimierung)는 본래 어떤 물질이 고체나 액체에서 곧바로 기체로 변하는 기화현상과 기체나 고체가 액체로 변화하는 액화현상을 가리키는 화학용어다. 예컨대 얼음이 융해 과정 없이 기체가 되거나 얼어 있는 빨래가 마르는 경우처럼 고체에서 기체로 바뀌는 상(相)변화가 그것이다. 특히 드라이아이스가 '승화열'을 흡수하여 기체로 변한 이산화탄소야말로 가장 대표적인 승화물(Sublimat)이다.

하지만 고갱에게서 보았듯이 승화는 물질계에서만 일어나는 상전이 현상은 아니다. 정신현상에서도 조건발생적인 욕망이 각종 예술활동을 통해 사회적·정신적인 승화물로 치환되는 경우, 즉 정신의 고상화(高尙化)나 영혼의 정화(淨化)를 가능케 하는 상징물들로 변화하는 경우들이 허다하다. 예술가의 디오니소스적 열정이 흡수나 방출을 위한 '승화열'(=정신적 에네르기)로 작동하며 예술가의 영혼을 일깨우기 때문이다.

프로이트가 「욕동과 그 운명」에서 제기하는 정신분석학의 기본 개념인 욕동(Trieb)의 발동에 따라 달라지는 운명의 네 가지 유형들 가운데 마지막 것도 '승화'였다. 의식이하의 욕구나 이성이하의 욕망이 경우에 따라서는 승화와 같은 고상한 정신세계를 지향하며 운명을

결정하는 작용인이 되는 것이다.

참을 수 없는 욕구(몸채우기)에 대한 억제나 지배와 같은 자학성(자발적 마음비우기)을 교의화 수단으로 이용하는 종교와는 달리, 예술 활동은 욕구의 단념과는 반대로 참을 수 있는 욕망(마음채우기)일지라도 그것의 적극적 발산을 '영혼의 유희'로 승화시키는 대표적인 승화행위이다. 저자가 줄곧 지성이하의 감정승화물인 초인공지능의 물상적 시스템에 비해 지성이상의 욕망에서 비롯된 예술적 승화물인 고갱의 〈집합체〉(Summa)를 줄곧 강조하고 주목하도록, 즉 '고갱을 보라'고 요구하는 까닭도 거기에 있다.

이성의 부식이 심화되고 있던 고도의 기술문명 사회보다 원시에서 소크라테스의 주문대로 '영혼의 보살핌'을 추구하고자 했던 고갱의 욕망은 오늘날의 볼셰비키(빅 나인)가 선동하는 영혼 없는 유토피아에 대한 욕구와는 근본적으로 달랐다. 〈Summa〉에서 보듯이 그는 디오니소스적 정념을 '승화열'로 삼아 과거, 현재, 미래를 관통하는 영혼의 자유로운 유희에 대한 감지를 환상적인 파노라마로 보여 주고 있는 것이다.

– 승화의 중층성(重層性)

예술로의 승화라는 욕망의 상전이 과정은 연속적일까, 아니면 불연속적일까? 그것은 통시적(通時的)이기보다 '공시적'(共時的)이다. 역사적이기보다 '당대적'이다. 그리고 연속적(자연선택적)이기보다 '불연속적'(인공적)이다. 그것은 '단절적'이고 '중층적'(重層的)이다. 한마

디로 말해 그것은 구조적이다. 또한 정신적 변화뿐만 아니라 기술적 변화들도 그것이 획기적일수록 (인과적이기보다) '구조적'이기는 마찬가지다.

예컨대 '우리는 어디서 왔고, 우리는 무엇이며, 우리는 어디로 가는가?'에 답하기 위해 탈서구, 즉 원시에로의 탈주를 감행하게 한 고갱의 단절적, 중층적 결단이 그것이다. 욕망과 인연의 승화로 인한 '새로움'에로의 극적인 상전이 현상들이 예술의 역사는 물론 기술의 역사에서도 '인식론적 단절'을 가져오는 까닭도 거기에 있다. 육필에서 인쇄로, 인력에서 기계적 동력으로, 우마에서 자동차로, 아날로그에서 디지털로의 극적 상전이로 인한 단절도 그와 다르지 않다.

전자가 예술가 개인에게 가져온 인식론적 장애(obstacle épistémologique)와의 단절이었다면 후자는 기술의 역사를 가르는 획기적인 상전이이고 거대한 단절이다. 고갱이 질문한 '우리는 어디서 왔고'와 '우리는 무엇이며' 사이에는 에피스테메(인식소)를 전적으로 달리해야 할 정도의 인식론 단절이 이뤄졌기 때문이다. '디지털'로의 지배적(dominante), 최종적(finale) 원인에 의한 '중층적 결정' 때문에 신인류(디지털 원주민)에게 '아날로그'는 도리어 인식론적 장애물이 되어 버린 것이다.

'우리는 무엇인가?'라는 고갱의 질문에 대답이라도 하듯 탈(脫)아날로그적 욕구불만에 싸인 이들은 4차 산업의 주도기술인 '인공지능에 국가의 흥망성쇠가 달렸다'는 위기의식을 고무시킬 정도로 '인식론적 강박증'에 시달리고 있다. 매년 라스베이거스에서 열린 세계 최

대 전자쇼인 CES를 앞두고 그들의 '구조적인' 조급증과 초욕망(慾+網) 강박증은 역사 인식에 대한 에피스테메를 넘어 집단적인 정신병리적 징후마저 드러내고 있다.

일찍이 반세기 이전에도 역사적 상전이에 대한 이러한 관점의 대립으로 인해 이미 실존주의와 구조주의 진영은 역사 인식에 관한 논쟁을 불러일으킨 바 있다. 1960년대 들어 레비—스트로스의 구조주의가 주목받으며 등장하자 장—폴 사르트르, 뤼시앙 골드만, 앙리 르페브르 등 프랑스의 마르크스주의적 실존주의자들은 '욕망의 주체들은 역사를 어떻게 파악할 것인가?'라든지 '구조는 역사의 발전을 설명할 수 있는가?'와 같은 문제를 제기하며 상대의 공격에 나선 것이다. '역사와 구조'라는 주제 아래 벌어진 이른바 '실존주의 대 구조주의 논쟁'[54]이 그것이었다.

사르트르의 주장에 따르면 구조주의는 현존하는 (공시적) 구조를, 즉 사회와 문화의 공시태를 해명할 수는 있어도 혁명과 같은 획기적인 사건들의 통시적·인과적 이행인 역사와 사회의 능동적 운동을 분석할 능력이 없다. 따라서 구조주의는 현재의 질서를 변호하는 이데올로기에 불과하다는 것이다. 그를 비롯한 실존주의자들과 마르크스주의자들은 역사의 주체(개인)와 그들의 능동적인 실천으로 인해 역사는 연속적으로 발전하며 사회의 변혁을 가져온다고 생각하기 때문이다.

54 이광래, 『미셸 푸코: 광기의 역사에서 성의 역사까지』, 민음사, 1989, p. 39.

하지만 구조주의자들의 생각은 그와 반대였다. 역사의 주체는 결코 공시적·통섭적(通攝的) 구조와 무관한 채 사회의 역사적 변화를 야기하는 '진정한' 자립적 실체가 될 수 없다는 것이다. 그들은 빅 나인과 같은 '물상적' 주체가 사회와 시대의 구조적 변혁을 결정하는 근거가 될 수 없다고 생각했던 것이다.

그들의 주장에 따르면 그러한 물리적 주체가 새로운 역사의 구조를 만드는 것이 아니라 정신과 물질의 복합적(공시적) 구조가 그 시대의 역사적 주체를 구성한다.[55] 역사란 현재와 과거 사이에 있었던 것에 대한 대화라는 E.H. 카(Carr)류의 역사주의처럼 통시적 궤적에서 벗어나지 않으려는 역사인식과는 달리 시대를 통섭적으로 가로지르는 당대의 공시적이고 복합적인 관점에서 역사를 해석하는 구조주의자들에게는 역사도 일종의 불연속적이고 단절적인 공시태나 다름없다.

종합적인 전체사를 추구하는 아날학파의 역사인식처럼 구조주의자들도 역사는 늘 당대에 작용한 모든 구조와 관계들의 총체로 인식해야 한다고 생각한다. 역사는 지층의 단면도가 보여 주는 지층구조와 같이 단절적·불연속적으로 이루어진다고 믿기 때문이다. 아날로그 구조에 비해 혁명적인 상전이를 가져온 오늘날의 디지털 현상처럼 당대를 특징짓는 구조들이 중층적으로 결정될뿐더러 역사도 그 시대의 공시태로서 이루어진다는 것이다. 따라서 그들에게 역사란

55 앞의 책, p. 40.

고갱을 보라

통시적이고 인과적인 사건(인연)들의 역사가 아니라 디지털 파놉티콘처럼 공시적·중층적으로 결정되는 구조(틀)들의 역사이다.

더욱더 종합적인 역사 이해를 위해 시대마다 공시적·통섭적 구조의 특징을 규정하는 인식소(epistēmē)가 필요한 까닭도 거기에 있다. 이를테면 프랑스의 철학사가 마르시알 게루(Martial Guéroult)가 시대정신의 '건축학적 통일성'(unité architectoniques)을 지향하는 '건조술적' 역사 해석[56]을 위해 복합적인 에피스테메의 필요성을 강조한 경우가 그러하다.

하지만 아날학파 이전에 고갱이 원시에서 건조한 욕망의 승화물들에 대한 이해의 방법도 그와 다르지 않다. 진화의 시간을 외면하는 '원시주의와 야생성'이라는 중층적 에피스테메만이 그의 디오니소스적 정념과 용기(=승화열)에 힘입어 건조된 조형적 텍스트에 대한 종합적인 이해와 평가가 가능하기 때문이다. 다른 예술가들에게서 쉽게 찾아볼 수 없는 용기로, 즉 그 자신만의 남다른 정념뿐만 아니라 영혼까지도 담아 보여 준 그의 승화물들(sublimés)은 조형욕망의 발산으로 승화의 임계점(=결정점)에서 늘 중층적으로 이루어졌던 것이다.

이렇듯 예술가의 용기와 정념(욕망)에 의한 승화(영혼여행) 현상이 획기적일수록 그 승화물인 작품은 공시적·구조적으로 결정된 중층성을 드러내게 마련이다. 그것들은 인간의 '외면적 자아=몸을 내면적 자아=영혼(inner man)'의 담지체가 아닌 단지 정교한 알고리즘을

56 이광래, 『방법을 철학한다』, 지와 사랑, 2008, p. 117.

위한 그릇에 불과한 것으로 간주하는 오늘날 물상주의자들의 집단적 욕구와는 근본적으로 다르기 때문이다. 영혼과의 내밀한 대화를 우선시하려는 (고갱이 보여 준) 욕망의 '표현형'(phénotype)에는 이미 그것의 지향성으로서 욕망과 인연의 '생성인자형'(génotype)이 중층적으로 내재된 탓이다.

욕망의 승화현상은 아니지만 그것의 변종과도 같은 오늘날의 'CES 신드롬'도 중층적 결정 현상이라는 점에서 보면 그와 크게 다르지 않다. 디지털 시대가 도래하게 된 20세기 후반 이후의 시대 상황, 즉 '파라노이아(편집증)적 욕망'의 실현에서 '스키조(분열증)적 욕구'의 실현으로 변질된 급격한 상전이는 통시적·인과적으로 이뤄졌다기보다 공시적·구조적으로 이뤄진 탓이다.

1960년대의 포스트모더니즘과 더불어 팽배해진 개인적 사고의 지향성인 '유목적 횡단성'이 오늘날과 같은 지구적 초연결, 초욕망(超慾網) 사회를 이룬 지배적 원인으로 작용했다면 (근대적) 집적회로 기술의 임계점에서 출현한 (탈근대적) '분산회로 기술'의 발명은 디오니소스적 욕망과 열정의 승화나 인간의 내면 깊은 곳에서 이뤄져야 할 내면적 자아로서의 '영혼과의 대화'를 뒤로한 채 오로지 외면적 자아의 편의주의적 욕구만을 앞세우는 AI시대를 배태시킨 최종적 원인이 되었던 것이다.

– 승화물의 양면성

어떠한 욕망과 욕구의 표현형에도 순수한 발명과 독창적 창발이

란 있을 수 없다. 곰파 보면 모든 표현형에는 이미 '모사적' 생성인자형이 내재되어 있기 때문이다. 이를테면 인공지능(AI)-그 기원이 고대 그리스의 자연철학과 논리학 및 수학이었듯이-이 인간의 생득적 지능을 복제한 모사물인 경우가 그러하다. 마찬가지로 예술에서도 '독창성'이란 '모사에서의 창발'을 의미한다. 어떤 예술적 욕망의 표현형도 무(無)에서 생겨날 수 없기 때문이다. 실제로 고갱의 조형욕망이나 창작 의지에도 이미 상상이나 미메시스의 모티브가 되는 잠재적/의식적 원본(원시)들이 창발의 생성인자로서 작용하고 있었다.

프로이트가 꿈의 의미를 선행하는 잠재적인 생각(원본)의 결과로 간주하듯이 프랑스의 기호학자 줄리아 크리스테바도 텍스트의 의미를 초월적이든 아니든 그 의미에 선행하는 어떤 과정의 결과로 간주한다. 그녀에게 텍스트는 평판구조의 '언어자료체'(un corpus linguistique)로서 정태적으로 구조화되어 모습을 드러내는 의미작용이 아니다. 도리어 그녀는 텍스트를 동태적이고 생산적인 의미생성 과정을 지닌 '의미작용의 산출'로서 간주한다.

그녀에 의하면,

●

"현상으로서의 텍스트는 인쇄된 텍스트, 커뮤니케이션에서의 텍스트이다. 하지만 그것을 읽기 위해서는 그 언어 카테고리의 창출, 그리고 의미를 산출하는 행위가 지닌 토폴로지(topology: 텍스트에 연결된 언설들의 배치 형태-저자의 주)의 창

출을 소급하여 관통할 필요가 있다.

그렇게 함으로써 의미산출을 이중으로, 즉 언어라는 직물의 산출과 의미산출을 제시하는 자리에 있는 나의 산출로서 파악할 수 있다. 이때 의미를 낳는 생성이라는 언어적 조작, 그것을 가리켜 '생성으로서의 텍스트'라고 부른다. 따라서 텍스트의 개념은 '표면과 토대', '의미된 구조와 의미를 낳는 구조'로 이중화된다."[57]

특히 그녀는 이것을 자신만의 용어로 설명하기 위해 '현상으로서의 텍스트'(phénotexte)[58]와 '생성으로서의 텍스트'(génotexte)라는 이중 개념을 고안해 내기까지 했다. 비유컨대 고갱의 〈Summa〉를 현상으로서의 텍스트라고 한다면 그가 동경해 온, 정신적 황금과도 같은 영혼이 오염되거나 부식되지 않은 원상(原狀)은 생성으로서의 텍스트이다.

그와 마찬가지로 오늘날의 상전이적 물상을 다윈주의적(사회진화론적)으로 보더라도 어느 때보다도 신인류의 집단영혼을 빠르게 퇴화시키고 있는 AI 메커니즘이 현상으로서의 텍스트라고 한다면 그와 같은 정신적 미니멀리즘 현상을 가능케 하는 알고리즘의 원리는 생성으로서의 텍스트인 것이다.

57 앞의 책, p. 280.
58 Julia Kristeva, Semeiotiké: Recherches pour une sémanalyse, Seuil, 1969, p. 280.

그러면 크리스테바는 텍스트 개념을 왜 이처럼 이중화하려 했을까? 그것은 프로이트의 무의식/의식과 촘스키의 표층구조/심층구조의 구별처럼 자신의 기호분석학도 현상/생성, 표면/토대의 이중적 개념으로 구분하여 진행하기 위한 것이었다.

그러나 그녀의 관심은 생명의 발아 형태와 같은 텍스트의 표면적 현상에 있기보다 배(胚)의 증식과 같은 텍스트의 생성 과정에, 즉 '생성으로서의 텍스트'에 있었다. 그것은 무엇보다도 욕망(마음채우기)과 인연 맺기를 위한 에네르기의 다양한 이동형태를 명확히 해야 한다는 생각에서였다. 크리스테바에 의하면,

●

"미메시스의 체계 속에서 나타나는 욕망 에네르기의 이동형태는 의미와 카테고리 영역의 조립 속에서 분간할 수 있다. '생성으로서의 텍스트'는 어떤 공간을 만들어 내는 욕망 에네르기 가운데 하나의 이동형태가 될 것이다. … 그런데 이 공간은 주제가 그 속에서 기호상징태(le symbolique)를 만들어 내기 때문에 생물적·사회적 구조 가운데서 소통과 표시의 과정을 통해 '생성으로서의 텍스트'가 산출되는 곳이다."[59]

그녀의 주장에 따르면 생성으로서의 텍스트는 '참을 수 있는'(그래

59 Julia Kristeva, La révolution du langage poétique, Seuil, 1980, p. 83.

서 사회적인) 욕망과 인연들의 이항관계, 신체와 생태의 연속체, 생산양식의 구속을 나타내는 사회조직과 가족관계, 언설의 장르, 정신구조, 또는 언표행위의 주역들을 다양하게 배분하는 언표행위의 모형(母型)들(les matrices d'énonciation)이다.

한편 수학적 알고리즘의 기술기호들로 이뤄진 오늘날의 사회현상을 크리스테바의 기호분석학에 비유하자면 그것 또한 이질적 양태가 공존하는 결정체나 다름없다. 한마디로 말해 그것은 디지털의 욕구(몸채우기)와 아날로그의 욕망(마음채우기)이 현상/생성, 표면/토대의 이중적 개념으로 빚어낸 두둥진 승화물(텍스트)이기 때문이다. 인류를 유사 이래 가장 큰 실존적 위기에 직면하게 하고 있는 디지털 거대구조(초연결망)는 사회적·집단적 자기확장의 욕구와 인연에 의해 빠르고 광범위하게 성립하는 기호상징태로서 기호와 통사적 규범의 차원, 즉 상징질서와 문화의 영역이 되고 있는 것이다.

이에 반해 아날로그적인 집적회로의 욕망을 상징하는 텍스트들은 디지털이라는 분산회로의 기호상징태가 표층화(의식화)되는 속도보다 더 빠르게 디지털 대중의 잠재의식 속에 억압되어 버리고 있다. 일찍이 고갱이 '정신적 황금'과 같은 이성이상의 자아로서 영혼을 지닌 인간의 본성이나 정체성을 묻기 위해 우리는 '누구인가?'(Qui sommes-nous?)가 아닌 우리는 '무엇인가?'(Que sommes-nous?)라고 물었던 것도 그 때문이었다. 그것은 무엇보다도 내면적 자아의 부식을 위협하는 당시의 기술문명 사회에 대한 그의 혐오감에서 비롯된 것이었다.

하지만 오늘날 벌어지고 있는 영혼의 부식현상은 고갱의 당시와는 비교할 수 없을 정도로 심각한 지경이다. '인류의 미래는 AI가 결정한다'는 디지털 결정론이 그 당시의 프로파간다와는 비교되지 않기 때문이다. 조금이라도 움직이지 않고 더욱 편리하고 안락하게 지낼 수 있는 몸살이를 위한 욕구(몸채우기) 실현에만 급급해진 오늘날의 디지털 농장주와 그 가족들에게 '고갱을 보라'는 주문에다 '너의 영혼을 보살펴라'는 요구까지 더해야 하는 이유도 마찬가지이다.

그것은 무엇보다도 거대한 파놉티콘이나 다름없는 디지털 농장 안에서는 조형욕망의 승화물이자 '영혼의 지도'와도 같은 고갱의 〈Summa〉와는 달리 어떤 영혼의 신호도 감지되지 않고 있기 때문이다. 소피스트들의 다양한 실용지(praxis)에 대한 프로파간다에만 빠져드는 아테네 청년들에게 주문했던 소크라테스의 그 경구를 저자가 '지금, 여기에서' 반복적으로 꺼내 드는 까닭도 거기에 있다.

– 승화물로서 영혼의 지도

그러면 지성이하적 욕구의 상징물에서도 영혼의 감지나 감응이 가능할 수 있을까? 몸채우기의 실현을 위한 기호적 상징물인 AI기계와는 달리 그것이 마음채우기의 승화물인 한, 그것은 '영혼의 지도'를 신호한다. 이를테면 고갱이 타히티에서 그린 여인들의 누드화들뿐만 아니라 고흐의 〈두 개의 잘린 해바라기〉(1887)나 앙드레 브르통과 만 레이가 내면적 자아와 페티시즘에 대한 예술적 영감을 교감하며 공유하게 한 매개체였던 '슬리퍼 스푼' 등이 그러하다.

특히 다양한 형태의 해바라기들을 그린 고흐가 굳이 늙어서 씨앗들이 몸체에서 빠져나가는 중인 〈두 개의 잘린 해바라기〉(1887)를 통해 여성의 음부에 대한 페티시즘을 상징화하려 했던[60] 것이나 그와 반대로 만 레이가 남성의 페니스에 대한 페티시즘의 상징물인 '슬리퍼 스푼'을 사진으로 남긴 〈그것의 일부였던 작은 신발로부터〉(1934) 등은 페티시즘에 대한 욕구를 상징하는 조형욕망의 중층적 승화물들이었다.

그것들은 욕망 에네르기, 즉 승화열에 의한 정념의 생성 과정을 상징한다는 점에서 생성인자형인 동시에 생성의 토대이자 모태로서의 '욕망상징태'이기도 하다. 그 때문에 앙드레 브르통은 물상적 욕구의 상징물인 '슬리퍼 스푼'을 두고 자신의 마음을 채우는 욕망과 인연의 승화물로 강조하면서도 "나에게 슬리퍼 스푼은 단 하나뿐인 미지의 여인을 상징한다."[61]고 주장한다. 그것이 모성적 근원과, 나아가 영혼의 지도와도 무의식적으로 연관되어 있음을 토로하기까지 했던 것이다.

그것은 그가 몸을 채우려는 욕구 실현의 논리보다 생성인자형으로서의 욕망상징태가 존재의 시원에로 이어지는 모성적 통합성과 인간에게 내재해 있는 '영혼의 부름'을 상징한다는 점을 더욱 강조하고자 했기 때문이다. 이를테면 자신과 초현실주의 사진작가 만 레이와

60 이광래, 『미술철학사 1』, 미메시스, 2016, p. 751.
61 핼 포스터, 전영백 옮김, 『욕망, 죽음 그리고 아름다움』, p. 91.

함께 이념적 컬래버레이션의 플랫폼으로 삼았던 '슬리퍼 스푼'은 초자아에 의해 억압된 잠재의식의 성적 감정을 일으키는 오브제=페티시(표현형) 이상의 것, 다시 말해 '의식이상의' 것이었음을 강조했던 경우가 그러하다.

또한 욕망의 승화를 성적 억압에 저항하고 그것으로부터 해방되는 길이라고 믿었던 앙드레 브르통의 조형기호가 욕구의 비유적 상징물이었다면 고갱이 보여 준 '원시와 야생'에 관한 그 많은 조형기호들은 인연에 관한 욕망의 직접적인 승화물들이었다. 오염되거나 왜곡되지 않은 야생의 텍스트(=원시)를 들여다보는 그의 승화프리즘은 그를 평생 동안 이끌어 온 신앙이자 신화의 매개체였던 것이다. 그뿐만 아니라 그것은 그가 형이하학적(자연선택적), 물상주의적(유물론적) 진화의 논리를 부정하기 위해 만든 '영혼의 지도'이기도 했다.

프로이트가 성에 관한 어린이의 유혹환상을 통해 근본환상인 '기원의 수수께끼'를 풀려 했던 것과는 달리 고갱의 유혹환상을 자극한 욕망 에네르기는 내면적 자아로서의 영혼에 대한 감지나 부름을 위한 원동력이었다. 그것은 월터 소렐이 강조하듯 신천지로의 여행을 용기 있게 떠나려는 예술가에게서만 볼 수 있는 동력인이기도 하다.

실제로 그것은 원시에 대한 자신의 이데올로기를 상징하는 1897년 작품의 제목 〈우리는 어디서 왔는가?〉(D'où venons nous?)에서도 보았듯이 고갱이 죽음과 마주할 때까지 기원신화를 형이상학적으로 조형화하기 위해 영혼을 환유적으로 불러내려는 '의미생성의 산출토대'가 되었다. 그에게는 무엇보다도 원시와 야생에로 에너지를 비

유적으로 변형시키려는 열망과 열정이 '생성으로서의 텍스트'를 위한 승화열이 되어 끊임없이 작용했던 것이다.

이렇듯 은유나 환유와 같은 타고난 유비(analogie)의 능력 때문에 인간은 이제껏 정신세계를 상상 이상으로 확장시켜 온 게 사실이다. 융(C. Jung)이 『무의식의 심리학』(1912)에서,

●

> "인간에게는 환상의 유비를 형성하는 수단이 있으므로 리비도가 점차적으로 성적인 면에서 이탈하는 것 같다. 왜냐하면 환상으로 유비된 것들이 원시적 형태의 성적 리비도를 점차 대신하기 때문이다. 이렇게 해서 새로운 대상물은 성적 상징으로 언제나 동화되는 탓에 이념세계도 점점 거대하게 넓어진다."[62]

고 주장하는 까닭도 거기에 있다.

하지만 이념의 세계에서뿐만 아니라 욕망과 인연의 승화가 열정적으로 이루어지는 '지성이상의 감정'(l'émotion supra-intellectuelle)이 발현하는 세계에서도 환상의 유비로 인한 내면세계에로 지향하려는 욕망과 인연의 확장현상은 더욱 활발하고 심오하기 마련이다. 거기서는 예술가들이 저마다의 상상력을 유혹하는 차안 너머 피안에로

62 머리 스타인, 김창한 옮김, 『융의 영혼의 지도』, p. 98. 재인용.

의 영혼 인연, 즉 '내면적 자아의 세계에로'의 여행도 마다하지 않는다. 그 때문에 고갱이 '영혼을 불러낸다'는 초혼(招魂)의 의미로 그린 작품 〈Mana'o tupapau〉(죽음의 신이 지켜보고 있다, 1892)에서 보듯이 정념의 승화가 상징하는 것은 단지 근본환상에만 근거한 원본 없는 불량 시뮬라크르가 아니었다.

오히려 그는 초현실적인 현실에서 실체가 있는 환상적인 시뮬라크르를 찾아 나선 것이다. 이를 위해 그는 당시의 스마트한 신문명이 유토피아적 편의환상으로 대중을 유혹하는 유럽을 등지고 남태평양의 척박한 군도 타히티에서 (보편적인 생득적 리비도가 아닌) 자신만의 디오니소스적 에네르기를 마음껏 불태웠다. 그는 다윈주의자들이 상변화와 돌연변이에 대한 만능의 보도(寶刀)로 여겨 온, 진화의 시계가 돌아가고 있는 디스토피아(Dystopia)와는 달리 그곳이 바로 욕망의 시계를 거꾸로 돌려놓은 듯 '욕망의 시차'가 소급된 환상의 유토피아라고 생각했던 것이다.

그것은 마치 프랑스의 시인 루이 아라공(Louis Aragon)이 『나는 아직 글쓰기를 배우지 못했다』(Je n'ai jamais appris à écriture, 1926)에서,

●

"사람들이 신화를 믿지 않게 되자 과거의 신화는 모두 소설로 바뀌었다. 나는 그것을 보고서, 그 과정을 뒤집어서 신화가 될

수 있는 소설을 써 보면 어떠할까라는 생각을 하게 되었다."[63]

고 설명하던 심경과는 같은 것일 수 있다.

또한 그것은 고갱이 스마트한 첨단기술로 포장되고 있는 현장(표면), 다시 말해 영적 신화를 잃어버리고 있는 도시를 대신하여 새로운 신화가 될 수 있는, 때 묻지 않은 순수한 속살(내부)을 찾아 나선 까닭과도 다르지 않다. 그는 그 원시의 땅이야말로 흔하지 않게 '지금, 여기에'(hic et nunc) 현전(現前)하는 환유공간이라고 믿었기 때문이다. 그에게는 그곳이야말로 '욕망에서 영혼에로의' 승화를 산출해낼 수 있는 때 묻지 않은 순결한 파라다이스였다. 소크라테스의 주문대로 당시의 소피스트들이나 다름없는 유럽의 물상주의자들에게 '나(고갱)를 보라'는 듯이 자신을 보살필 수 있는 영혼의 둥지와도 같은 곳이었다.

63 핼 포스터, 전영백 옮김, 『욕망, 죽음 그리고 아름다움』, p. 246, 재인용.

욕망의 현상:
승화된 욕망의 플랫폼들

욕망(마음채우기)하는 주체가 지향하는 것은 그것이 사물이든 사람이든 매체다. 욕구(몸채우기)의 즉각적인 접착성과는 달리 우리는 늘 다양한 매체와 접하거나 만나기를 주저하고 인내(틈새두기)하면서도 마음채우기에 진력한다.

누구나 태어나면서부터 가능할 수는 없지만 죽을 때까지의 남은 시간동안 줄기차게 욕망실현에 매달린다. 모두가 인생이라는 시계에서 앞으로의 시간, 즉 '남은 시간'이 곧 마음먹고 채워야 할 '비어 있는 시간'으로 여기기 때문이다. 누구에게나 태어나는 순간부터 주어진 '인생이 곧 여생(餘生)'인 것이다. 인생은 여생 동안 빈 시간의 메우기가 아니라 '채우기'이다.

특히 마음채우기의 매체가 사물이 아니라 사람(타자)일 경우 마음채우기의 주체로서 우리는 언제나 타자가 되고 싶어 한다. 매체에 의한 욕망은 주로 타자와의 인연에서 생기는 욕망이다. 우리는 타자가 욕망하는 것(대상)을 욕망하고, 타자가 욕망하는 방식을 욕망한다.[64] 한마디로 말해 우리는 타자의 욕망을 욕망한다. 예컨대 누군가가 만든 슬리퍼 스푼을 벼룩시장에서 발견한 앙드레 브르통이 페티시즘적 의미 생성의 토대로서 공감하고, 그것을 1934년 만 레이와 '생성으로서의 텍스트'이자 초현실주의적 '조형욕망의 플랫폼'으로서 공유하려 한 것도 그 때문이다.

가시적 욕망뿐만 아니라 비가시적(형이상학적) 욕망도 부정적이든 긍정적이든 타자(매체)지향적인 사정은 마찬가지이다. 대승불교가 욕망과 인연의 대상에 대한 내착(內著)이나 외착(外著)과 같은 '달라붙음'(著)과 '얽매임'(纏)을 인연 끊기, 즉 단념(마음비우기나 마음버리기)의 이유로 삼는 까닭이 거기에 있다. 그와 반대로 (고갱이 당시의 종교와 기술 등과의 공시적 인연을 끊기 위해 원시로 떠나듯) 미술가들이 다양한 모멘트나 매체에서 비롯된 욕망을 열정적으로 발산함으로써 혼신을 다해 욕망의 단념이나 억제 대신 디오니소스적 승화를 실현하려는 이유도 그와 다르지 않다.

다시 말해 종교가 욕구나 욕망의 매체와 절연하는 단념이라는 부정적 수행을 통해 내면적 자아인 영혼의 정화를 지상명법이나 과제

64 이광래, 『미술, 무용, 몸철학—문예의 인터페이시즘』, 민음사, 2020, p. 42.

로 삼는 데 반해 예술은 의미의 생성이라는 매체(시뮬라크르=욕망상징태)의 생산을 통해 정념의 감정을 승화시키려 한다. 그뿐만 아니라 환상유혹에 빠져드는 예술가일수록 정신적 황금과도 같은 내면적 자아와 내밀하게 교섭하고 접신하듯 대화하려 한다. 그 때문에 고갱과 같이 영혼의 부름을 욕망하는 예술가에게 매체는 더없는 영매(靈媒)인 것이다.

1) 고갱의 조형욕망과 그 플랫폼들

예술가에게는 독창과 창발을 위해 욕망과 인연이 억압되어 있는 '시니피에'(signifié), 즉 '코드화된 등록물'보다 의미생성을 위한 욕망과 충동의 '시니피앙'(signifiant)이 우선하게 마련이다. 예술로의 승화를 가능케 하는 새로운 매체로서 '시니피앙의 우위'라는 의미생성의 논리가 모든 예술가로 하여금 언제나 예술의 장르마다 새롭고 낯선(등록되지 않은) 플랫폼을 모색하게 한다. 그뿐만 아니라 그것의 색다르고 차별화된(고유한) 설계에 대한 유혹에도 그들의 창작욕망을 참을 수 없게 한다.

예술가의 시니피앙은 (타자=매체들에 의해 촉발된 채) 잠재되어 온 욕망이 자신만의 주체적 의미를 상징하기 위해 생성해 내는 표출기호나 다름없다. 그래서 그것은 욕망과 인연의 이동형태를 상징하는 전(前)기호태이자 생성인자형으로서 욕망의 상징태인 것이다. 더구나 고갱과 같은 미술가의 시니피앙은 탈서구(탈문명)사회와 탈현대사회를 위해 남달리 충전해 온 욕망의 에네르기가 자신이 꿈꿔 온 유토

피아적 욕망을 충동할 때마다 가시적 조형기호를 흔적으로 남기려 했다.

그의 조형욕망은 상상하는 원본(유럽에서는 이미 사라진 지 오래된 원시)의 이미지를 상징해 주는 가시적 기호체를 생성해 내는 것이다. 그것은 진화와는 반대 방향으로 움직이는 욕망시계에 따라 캔버스 위에 그려 내는 '욕망그래프'와 같은 조형물을, 또는 거꾸로 가는 이정표의 욕망과 인연의 지도와도 같은 '표현으로서의 텍스트'를 선보이기 위한 것이었다. 이를테면 그가 오른쪽에서 왼쪽으로 진행하는 욕망시계를 차안 너머 영혼의 세계에 이르는 지도로서 이미지화한 〈우리는 어디서 왔는가?〉가 그것이다.

많은 미술가들과 마찬가지로 고갱에게도 필요한 것은 그와 같이 '욕망 속의 대상'을 자신만의 시니피앙으로 기호화하며 '욕망의 플랫폼'을 구축하는 것이었다. 1891년 4월 유럽을 떠나기 전에도 이미 그는 자신의 심상을 은유적으로 시사하듯 유럽(실재계)에서는 기독교의 교의에 의해 오래전부터 파괴되어 온 '상징질서(상징계)=원본으로서의 원시'를 사각의 평면 위에서나마 복원하고 싶어 했다.

예컨대 퐁타방 인근의 트레말로 성당에 있는 17세기의 나무십자가상에서 불현듯 반문명적인 원시주의의 영감을 받아 그린 〈황색 그리스도〉(1889)를 비롯하여 뭉크가 그린 〈절규〉(1895)의 선구라고 불러도 좋을 만큼 고뇌에 깊이 빠져 있는 브르타뉴의 여인을 묘사한 〈브르통 이브〉(1889)와 '브르통(브르타뉴) 골고다'라는 별명으로 당시

▌ 폴 고갱, 〈황색 그리스도〉, 1889.

기독교의 상황을 비유하는 〈초록색 그리스도의 수난〉(또는 브르통 골고다, 1889), 그리고 타히티로 떠나기 직전에 원시(기원)의 흔적조차 없애 버린 유럽의 문명에 대해 속죄하는 마음으로 그린 〈황색 그리스도가 있는 자화상〉(1890-91) 등이 그것이다.

초현실주의 소설가 루이 아라공은 (앞서 말했듯이) 신화에 대한 불신이 일반화되면서 과거의 신화가 모두 소설로 바뀌자, 그 과정을 뒤집어서 신화가 될 수 있는 소설을 써 보려고 생각하게 되었다고 주장했다. 하지만 1924년 10월 앙드레 브르통의 「초현실주의 제1선언」(Manifeste du Surréalisme Poisson Soluble), 그리고 이어서 12월에 브르통, 아라공, 엘뤼아르 등에 의해 선보인 정기간행물 「초현실주의 혁명」(La Révolution Surréaliste)[65]과 더불어 본격적으로 등장한 초현실주의 운동 이전부터 고갱은 유럽의 잃어버린 시간을 찾아 꿈과 신화 같은 원시로의 환유여행을 나섰다.

그것은 무엇보다도 낙관적인 사회진보를 주장하는 허버트 스펜서(Herbert Spencer, 1820-1903)의 사회진화론을 무색케 할 정도의 반문명적 반성이 고갱의 뇌리를 시간이 지날수록 더욱더 지배해 갔기 때문이다. 당대의 기독교사회에서는 누구나 욕망하는 주체의 생득적인 죽음욕동(Todestrieb)조차 하나님과 같은 대타자의 구원 의지에 신탁되었다는 믿음을 강요받던 터라 더욱 그러했다.

65 1차 대전으로 인해 유럽의 황폐화를 경험한 예술인들이 이성의 '부식과 간계'에 반대하고, 문명의 구속으로부터 인간의 자유와 해방을 촉구하기 위해 벌인 운동이었다.

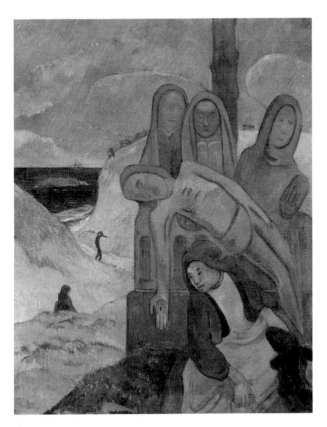

■ 〈초록색 그리스도의 수난〉, 1889.

고갱은 생명욕동(Lebenstrieb)에 맞서는 죽음욕동의 존재를 부각시키려 한 프로이트가 (말년에 이를수록) 여러 저서에서 죽음욕동과 그 기호적 표상 문제를 다각도로 조명하면서 '인간은 본래부터 죽음욕동의 존재였다'는 믿음을 강고히 했던 것[66]보다도 더 먼저 이를 깊이 간파하고 있었던 탓이기도 하다.

이를테면 누구보다도 시절인연을 중시했던 그가 원초적 욕망과 인연의 숙소이면서도 그것들의 피안으로 가는 '영혼의 정거장'으로 여겼던 마오리(Maori)의 땅 타히티에 정착한 지 얼마 지나지 않아 선보인 〈타히티의 목가〉(1891), 〈마타 무아〉(옛날 옛적에, 1892), 〈아레 아레아〉(즐거움, 1892), 〈히나 테파토우〉(달과 지구, 1893) 등과 같은 텍스트들이 그것이다.

특히 그는 샤머니즘과 같은 마오리족의 원시신앙을 비롯하여 원시적 삶의 양식이 그대로 투영된 그 캔버스들을 통해 반(反)자연으로서의 문화와 문명의 본질에 대해 철학적으로 반추하려 했다. 또한 그는 유일신에 의한 구원의 교의를 앞세우는 기독교가 전파되기 이전의 모습, 또는 첨단의 기술문명으로 오염되지 않은 원시의 모습을 상상케 하는 〈옛날 옛적에〉, 그리고 달의 여신 히나(Hina)와 대지를 상징하는 남신 파투(Fatu)를 묘사한 〈히나 테파토우〉에서 보여 준 원시의 원상으로 자신이 유럽을 떠나온 까닭을 토로하고자 했다.

다시 말해 훗날 다윈주의자들의 사회진화론마저 무시하듯, 그리

66 박찬부, 『기호, 주체, 욕망』, 창비, 2007, p. 263.

고 머지않아 디지털 결정론자들의 초지능 만능주의가 남길 후유증을 훈계하듯 그의 이러한 시각적 묵시록들은 적어도 '문화인류학적 계몽을 위해' 그가 앞으로 전개할 원시로의 시간여행 프로젝트의 프롤로그이자 예고편이나 다름없었다.

2) 고갱과 이접(離接) 신드롬

●

"내가 진정으로 바라는 것은 파리를 벗어나는 일이오. 가난뱅이에게 파리는 사막과 다를 바 없소. 예술가로서의 명성은 나날이 높아지고 있지만 그래도 사흘을 내리 굶고 지내야 할 때가 있다오. 나는 의욕을 되살리고 싶소. 파나마로 떠나서 미개인처럼 살려는 것은 그래서요."[67]

이것은 고갱이 1887년 3월 말 타히티보다 먼저 파나마의 마르티니크섬을 찾아 탐험에 나서기에 앞서 아내에게 보낸 편지의 일부다. 이렇듯 그는 그곳을 자신의 내면적 자아인 영혼이 머무를 안식처이자 예술적 망명지 가운데 하나로 여겼던 것이다.

67 이광래, 『미술철학사 1』, p. 822.

– 거꾸로 가는 시간여행

1891년 마침내 고갱이 유럽에서의 잃어버린 시간을 찾아 당도한 타히티는 (라깡의 용어를 빌리자면) '실재계로부터 상상계로의 엑소더스'라는 '거꾸로 가는 시간여행'을 감행하게 한 환상 속의 환승역이었다. 그는 더 이상 지금 여기에 있는 그대로의 자연을 대상으로 작업하는 인상주의 작가가 아니었다.

'상징주의 미술학교의 교장'이라는 당시의 미술평론가 알베르 오리에(Albert Aurier)의 말처럼 고갱에게 그곳은 상징적 욕망의 숙소이자 그가 유럽에서 상상해 온 '영혼의 정거장'으로 여겨졌다. 그것은 무엇보다도 페루의 야생적인 인디오문화와 접하면서 다섯 살까지 유년 시절을 보낸 그에게 잠재해 온 원본, 즉 원시에 대한 노스탤지어나 환상 때문이었다.

원시에 대한 고갱의 환상유혹은 전설 속의 동물인 '늑대인간(Werwolf)에 관한 콤플렉스'처럼 무의식 속에 억압되어 온 '유아신경증'(infantile neurosis)[68]이나 다름없었다. 프로이트가 예시한 4살배기 세르게이의 늑대 꿈이 가져다준 '강박신경증=유아신경증'에서 보듯이 페루를 떠나 파리에서 성장한 고갱에게도 꿈에 대한 유비로서의 원시환상은 원향강박증과도 같은 것이었다.

기독교문화와 물질문명의 진화로 인해 원향의 흔적조차 찾아보기

68 프로이트는 1918년에 발표한 논문 「늑대 인간」(Werwolf)에서 대부분의 성인기의 신경증이 유아신경증에서 비롯되었다고 주장한다. 그는 세르게이가 4살 때 꾸었던 늑대 꿈과 관련지어, 특히 성(sexuality)이 유아신경증의 결정적 역할을 한다는 사실을 논증하려 했다.

어려운 유럽에서 원시는 이미 비실재이거나 초현실과 다름없는 유아적 환상세계였다. 그 때문에 원본과의 환상적 재회를 맛본 타히티가 그에게는 마치 '욕망의 환승역'과도 같았다. 환승의 인상을 담은 캔버스들이 실재 너머로 안내하는 욕망의 플랫폼이 되었던 이유도 마찬가지이다. 그것들은 욕망의 흔적 남기기를 위해 마련한 꿈의 기호들일뿐더러 영혼에로의 여행을 위해 구축한 욕망의 플랫폼이나 마찬가지였다.

핼 포스터가 고갱의 당시 그림들을 가리켜 꿈과 연결하는 이접적인 이미지 시간들의 시각적 흐름에 대한 생각을 반영하는 것[69]이라고 평한 까닭도 거기에 있다. 회화를 꿈의 일종이라고 생각한 고갱이 실재가 아닌 꿈과 회화와의 관계에서 이루어지는 유비를 통해 기원의 수수께끼를 풀어 나가려 했던 것이다. 예컨대 그가 관람자로 하여금 천지창조의 영감을 불러일으키게 하는 〈신의 날〉(Mahana noatua, 1894)에서 보여 준 자연의 기원에 관한 상징적인 메타포가 그것이다.

훗날 영국의 소설가 윌리엄 서머싯 모음(William Somerset Maugham)은 다른 예술가에게서 찾아볼 수 없는 고갱의 생애로부터 영감을 받고 그를 모티브로 한 소설 『달과 6펜스』(The Moon and Sixpence, 1919)에서 주인공 찰스 스트릭랜드를 통해 초자연적이고 초현실적인 원시에 대한 그의 열망을 대변하고 있었다. 서머싯 모음은 특히 〈신의 날〉을 영원으로 이어지는 욕망의 플랫폼으로 간주한 듯 그 환승 공

69 Hal Poster, The Premitivist's Dilemma, in Gauguin: Metamorphoses, p. 54.

간을 통한 고갱과의 감정이입을 다음과 같이 토로하기도 했다.

●

"강렬한 색채와 평면화된 형태가 특히 인상적인 〈신의 날〉은
타히티 풍경을 배경으로, 위, 중간, 그리고 아래의 세 부분으
로 나뉘어 있습니다. 위에서는 섬 주민들이 초자연적인 원시
성이 혼합된 불상을 둘러싸고 종교의식을 행하고 있습니다.
중간의 분홍색 부분에서는 탄생과 삶, 죽음을 의미하는 세 명
의 인물이 배열되어 있는데요, 중앙의 여성은 위의 조각과 구
조상 연결되며, 그림의 중심을 잡아 주고 있습니다. 아랫부분
의 반사되는 물에서는 화사하고 생동감 넘치는 색조가 부드
러운 곡선으로 조화롭게 대비를 이루고 있습니다."

이렇듯 당시의 유럽인들에게 고갱이 보여 준 초자연적이고 초현
실적인 상상계에 대한 열망은 그 이후에도 여전히 인습되어 온 실재
와 현전의 질서로부터 저마다의 방식으로 탈주를 모색하며 상상과
사유를 실험하는 일종의 '이접 신드롬'(le syndrome disjonctif)의 선구
가 되고 있었다. 그것은 (앞에서 보았듯이) 초현실주의자 루이 아라공
이 느꼈던 로망주의의 유혹[70]처럼 현실의 질서에 응고된 욕망을 초

[70] 프랑스의 문학평론가 르네 지라르(René Girard)는 1961년 이를 가리켜 '로망주의적 허구와 진
실'(Mensonge romantique et vérité romantique)이라고 주장한 바 있다. '욕망의 삼각형'을 앞세운 욕
망의 매체이론이 그것이다.

■ 폴 고갱, 〈신의 날〉, 1894.

현실의 '용해된 욕망'으로 치환하기 위한 몸부림이나 다름없었다. 다시 말해 그것은 이른바 '욕망의 시차'를 가르려는 당시 예술가들이 드러낸 욕망의 현상과도 같은 것이었다.

– 이접의 모범과 신드롬

이접의 모범으로서 고갱이 보여 준 '시절인연 끊기', 즉 원시에로의 열망과 열정은 그 이후의 초자연주의나 초현실주의가 (다원주의라는 인식론적 장애물에 대해 이의 제기하는) 고갱의 대열에 크게 주저하지 않고 동참할 만큼 획기적인 것이었다. 고갱의 원시주의는 무엇보다도 유전자결정론이든 기술결정론이든 결정론적 이성들이 갈수록 강고하게 권력화해 온 (실재계에서 일어나는) '진화의 제일성(齊一性)'에 대해 은유적으로 이의 제기하기 위한 것이었기 때문이다.

19세기 말 고갱이 감행한 '기술문명으로부터의 엑소더스'는 20세기 예술사의 변화를 예고하고 예인하는 '이접의 이벤트'였다. 그것은 문학인뿐만 아니라 미술가나 음악가, 무용가 등에도 욕망과 인연의 기원과 현상에 대한 본질적 반성을 촉구할 정도로 충격적인 사건이었기 때문이다. 고갱이 시절인연으로 조형욕망에 되먹임하기 위해 유럽을 떠나기 일주일 전인 1891년 3월 23일 상징주의 시인 스테판 말라르메가 자신의 '화요회' 멤버였던 고갱을 위한 환송연을 베풀면서,

●

> "우리가 축배를 들려는 것은 무엇보다도 고갱이 하루빨리 우
> 리 곁으로 돌아오기를 기원하는 뜻입니다만 아무튼 자신의
> 재능이 절정에 이르렀을 때 머나먼 땅으로 자의의 망명을 선
> 택하여 스스로의 부활을 시도하는 예술가의 고고한 양심에
> 경의를 표하는 바입니다."[71]

라고 축배를 제안했던 까닭도 마찬가지이다. 말라르메 같은 상징주의의 안주인마저 고갱이 보여 준 남다른 이접의 결단에 대한 오마주에 인색하지 않았던 것이다.

이처럼 순수하고 천진난만한 원시인과 불순하고 외고집의 유럽인을 대비시켜 온 고갱은 '이접의 시대'(l'âge de disjonction)를 개막한

71 이광래, 『미술철학사 1』, p. 823.

경계인의 모델이었다. 그는 문명과 야만의 경계, 자연과 문화(반자연)의 경계, 정부와 무정부의 경계, 현실과 초현실의 경계, 그리고 의식과 무의식의 경계에서 초현실(다른 현실)에로의 프로세스를 '상징에서 초월로', 다시 말해 '욕망에서 영혼으로' 넘어가게 한 '이접의 아방가르드'였던 것이다.

실제로 고갱이 보여 준 전위(Avant-garde)에 이어 그 경계 너머에서 현전(現前)으로부터 탈주의 후렴이나 후유증과도 같은, 영혼의 둥지인 초현실로, 즉 다른 현실로의 무리 짓기(고갱신드롬)가 시작되는데는 시간이 얼마(20년 남짓밖에) 걸리지 않았다. 이를테면 루이 아라공은 앙드레 브르통의 〈초현실주의 선언〉을 지지하기 위해 1924년 가을에 발표한 논문 「꿈의 파장」(Une Vague de rêves)에서,

●

"사물의 본질은 결코 그것의 리얼리티와 연결되어 있지 않다. 세상에는 우연, 환영, 환상, 꿈과 같이 정신에 의해서 포착될 수 있으며, 그 어떤 것보다도 먼저 다가오는 리얼리티 이상의 관계들이 있다. 이런 다양한 종(species)들이 결합되어 있는 하나의 속(genus)을 이루는데, 그것이 곧 초현실성(surréalité)이다."[72]

72 매슈 게일, 오진경 옮김, 『다다와 초현실주의』, 한길아트, 1997, p. 222. 재인용.

라고 주장하며 초현실적인 영혼의 탈바꿈을 위한 이접운동을 지지하고 그것에 동참한 경우가 그러하다. 이 글에서도 보듯이 루이 아라공은 예술적 파레시아(parrêsia: 진실 말하기)나 내면적 자아인 영혼과의 대화를 위한 탈주-고갱의 탈문명적, 초현실적, 원시지향적 이접욕망에서 비롯된 전위적인 꿈의 파장들처럼-가 리얼리티의 인습적 억압으로부터 정신세계를 해방하는 것임을 적시하고자 했던 것이다.

그것은 이미 앙드레 브르통이 『초현실주의 선언』에서,

●

"초현실주의: 남성명사, 순수상태의 심리적 자동운동으로, 사고의 실제 작용을, 때로는 구두로, 때로는 필기로, 때로는 여타의 모든 수단으로 표현하기를 꾀하는 방법이 된다. 이성이 행사하는 모든 통제가 부재하는 가운데 미학적이거나 도덕적인 모든 배려에서 벗어난, 사고의 받아쓰기"[73]

라는 의미 풀이로 사전적 정의를 내린 바 있기 때문이다.

게다가 '욕망에서 영혼으로'라는 고갱의 이접욕망[74]에 대한 후유증과도 같은 초현실주의자들의 탈주선언은 일종의 집단적 몽상이 낳은 파문(波文)이나 다름없었다. 그들은 '백과사전적 설명'까지 동원하며

73 앙드레 브르통, 황현산 옮김, 『초현실주의 선언』, 미메시스, 2012, p. 90.

74 이광래, 『미술, 무용, 몸철학-문예의 인터페이시즘』, 민음사, 2020, p. 81.

1차 세계대전 이후 현전하는 일상의 덫인 욕망의 차안(此岸)−고갱은 당시 공화국의 질서를 늘 일종의 '눈속임'이라고 증오했다−으로부터 다른 현실로의 비상탈출이라는 모험도 마다하지 않았던 것이다.

이를 위해 누구보다도 혁명동지들과 더불어 무의식적이고 몽상적인 '욕망의 피안'인 영혼의 둥지를 향하는 '이접의 신드롬'을 주도했던 이가 바로 브르통이었다. 예컨대 그가,

●

"초현실주의는 그 이전까지 무시되었던 어떤 종류의 연상형식이 지닌 우월한 현실성과 몽상의 전능함, 그리고 사고의 무사 무욕한 작용에 대한 신뢰에 기초를 둔다. 여타의 모든 심리적 기구들을 결정적으로 붕괴시키고, 그것들을 대신하여 삶의 중요한 문제들을 해결하려는 경향이 있다. 절대적 초현실주의를 실증한 인물들은 아라공, 바롱, 부아파르, 브르통, 카리브, 크르벨, 데스노스, 엘뤼아르, 제라르, 랭부르, 말킨, 모리즈, 나빌, 놀, 페레, 피콩, 수포, 비트락 제씨이다."[75]

라고 밝힌 이유가 그것이다.

75 앙드레 브르통, 황현산 옮김, 『초현실주의 선언』, p. 90.

제2부

◆

욕망에서
영혼으로

◆
◆
◆

●

'너희들의 영혼을 보살펴라!' (Epimeleia heautou!)

이것은 "네 자신을 알라"(gnothi seauton)에 대한 부언이자 그것과 한 짝이 되는 금언이다. 이것은 자기 자신을 안다는 것이 곧 우리의 자아와 영혼을 안다는 것임을 강조하려는 말이기도 하다.

한마디로 말해 이것은 소피스트에게 빠져들던 아테네의 청년들을 향해, 그리고 그 시대를 향해 소크라테스가 외쳤던 시대적 잠언이다. 그가 아레테(Arêtê), 즉 타고난 탁월한 품성으로서의 덕(moral virtue)에 대한 '무지의 자각'을 넘어 청년들의 영혼을 일깨우려 했던 까닭은 무엇일까? 그것은 누구나 영혼의 둥지에서야 비로소 '진정한 행복'(Eudaimonia)을 맛볼 수 있다고 그가 믿었기 때문이다.

다시 말해 그가 말하는 '진정한 행복'은 물상적 욕구충족에서 얻어지는 행복감인 플레오넥시아(pleonexia)와는 다른 순전한 정신적인 것이다. Eudaimonia(에우다이모니아)는 본래 그리스어 'eu'(좋은)와 daimōn(타고난 신적 품성)의 합성어이다. 그것은 물질적 편익 추구와 신체적 욕구(몸채우기)에서 비롯되는 만족감만으로는 결코 얻을 수

없는 '양질의 신적 품성'이다. 다시 말해 그것은 인간의 내면에 있는 신비한 '영혼'(inner man)만이 감지할 수 있는 그 무엇이다.

그 때문에 아리스토텔레스도 Eudaimonia를 가리켜 생애 전체를 통해서 추구해야 할 최선의 정신 상태이자 최고의 선으로 간주했다. 그는 자아의 내면에 있는 영혼의 감지와 발현을 위해 끊임없이 노력하는 사람을 '진정으로' 행복한 사람이라고 했다. 그의 「영혼론」(Περὶ Ψυχῆς)에 따르면 자연의 생성물로서 외면적 자아인 신체는 만질 수 있고 볼 수도 있지만 그 안에 내재하는 자아인 영혼은 만질 수도 없고 볼 수도 없다. 영혼은 가시적인 몸이 아니기 때문이다.

오히려 영혼은 그것의 담지체로서 연장적이고 동질적인 신체와의 연관성을 관리하고 지배한다. 자연적인 신체는 연장적(延長的)이고, 그래서 가분적인 질료로 구성되어 있는 몸인 데 비해 '즉자적 형상'인 영혼은 몸과 분리할 수 없는 불가분적인 것이다. 한마디로 말해 영혼은 비연장적인 순수정신이다. 결국 아리스토텔레스에게도 영혼이란 살아 있는 몸(생체) 속에 형상인, 작용인, 목적인으로서 체화되어 있는 인간의 본질과 다름없다.

나아가 하나의 지속적인 흐름으로서의 소우주(microcosmos)이기도 한 인간의 영혼은 신체의 생명력을 유지시켜 줄뿐더러 외면적 신체(뇌세포)를 이용한 신비스런 활동성까지도 가능하게 한다. 그것이 오히려 현실화의 도구인 신체에 대한 영혼의 목적이자 목표인 것이다.

그 때문에 영혼이 없는 신체는 공허하다. 그것은 설사 화려하더라도 빈 둥지에 지나지 않는다. 혼이 나간 신체는 그저 몸(flesh)일 뿐이

다. 금수처럼 영혼이 없는 몸의 욕구나 욕망(마음채우기)의 계기가 맹목적이거나 피상적이기 때문이다. 내면적 자아로서 영혼의 자기 현실화를 지향하지 않는 인간의 신체나 허세에 미혹되어 있는 개인의 몸−집단도 마찬가지이다−은 (겉보기에 아무리 그럴싸하더라도) 단지 위장물일 뿐이다. 그것은 알맹이 없는 빈껍데기(허구)이거나 별로 쓸모없는 '몸뚱이'에 가깝다. 베르그송이,

●

"우리 모두는 일상생활을 영위하면서 거의 외면적 자아로서 살아간다. 즉 우리는 동질적 시간 속으로 순수지속을 던지고 있는 자아의 색깔 없는 허깨비나 그림자를 우리의 자아인 양 알고 살아간다. 우리는 자신을 위해서라기보다 오히려 외부세계를 위해 살아간다. 우리는 생각하기보다 오히려 말을 한다. 우리는 스스로 행동하기보다 오히려 행동함을 당하고 있다."[76]

고 주장하는 까닭도 마찬가지이다.

하지만 외면적 자아인 몸은 무의식중에도 내면 깊숙이 자리하고 있는 자아에 대한 목마름을 느끼고 있다. 몸은 내면에서 발하는 자아의 빛이 쇠미해질수록, 그리고 거기서 멀어질수록 그것의 처지도 그만큼 별 볼 일 없어진다. 혼이 나간 몸은 '사이비 인격'(le quasi−

[76] Henri Berson, Essai, P.U.F. p. 174.

personnage)에 지나지 않기 때문이다. 하나의 유기체로서 몸이 부지불식간에도 영혼으로부터의 내밀하고 신통한 지원을 고대하는 이유도 마찬가지이다.

외면적 자아의 편리하고 유리한 몸살이의 궁리에만 몰두하는 이들에게 소크라테스가 '너희들의 영혼을 보살펴라'고 충고했던 까닭도 거기에 있다. 다시 말해 그는 '너의 영혼에로 돌아가라!' 그리고 '너의 영혼과 입맞춤하라!'고 주문했던 것이다. 그는 영혼에 의한 진리나 영혼의 진리보다 더 본질적이고 가치 있는 진리가 따로 있지 않다고 믿었기 때문이다.

1

욕망의
변이

1) 지금, 왜 고갱인가?

고갱은 벨기에 출신의 상징주의 시인 앙드레 폰테나(André Fontainas)에게 보낸 편지에서 〈우리는 어디서 왔는가?〉를 가리켜 '고통에 대한 상상 속의 위안'이라고 불렀다. 그것은 '우리의 기원과 미래의 신비'에서 비롯된 고통인 것이다. 또한 그는 죽기 일 년 전에 쓴 일기 「이전과 이후」(Avant et après, 1902)에서도 '인간은 미래를 두 배로 늘려서 이끌어 간다.'고 부언한 바 있다.

고갱의 말처럼 누구에게나 욕망과 인연의 시계는 과거로부터 미래에로 이어지게 마련이다. 인간은 자신의 어린 시절을 기억하면서 동시에 미래(남은 시간)에 대해서도 꿈꾸며 다양하게 '마음채우기' 하

고갱을 보라

는 존재이기 때문이다. 특히 이국의 환경에서 유년 시절을 보낸 고 갱의 경우에는 더욱 그러했다. (1900년 『꿈의 해석』의 초고를 시작한) 프로이트보다도 먼저 그가 '상상 속의 위안'을 안겨 주는 '꿈과 수수께 끼'(Rêve et Énigme)―기원에 관한 꿈, 그리고 삶과 죽음에 관한 수수 께끼(신비)―를 유난히 강조한 탓이다.

이를 위해 그는 〈우리는 어디서 왔는가?〉에서도 기억된 것(과거), 지각된 것(현재), 그리고 상상되는 것(미래)과 같은 상이한 시간성을 꿈과 연결한 '이접적인 이미지 시간들'의 시각적 흐름을 강조하려 했 다. 욕망과 인연의 기원(시작)과 미래(끝)에 관한 수수께끼가 주는 고 통과 위안이라는 이중적 유혹과 흥분이 그로 하여금 환상적인 삶과 꿈의 일종이자 연장과도 같은 작업들을 멈출 수 없게 했던 것이다.

그는 어떤 오염이나 부식도 일어나기 이전의, 즉 순수시대의 파라 다이스에 대한 재현욕망을 캔버스에서나마 실현시켜 보고자 공간여 행을 하듯 시간여행을 마다하지 않았다. 그는 이미 한 세기 이전에 '부재를 존재화'하려는 시니피앙들로 환상적인 '융합과 초연결'의 상 상실험을 멈추지 않았다.

당시 그가 태어나면서부터 이승에서의 남은 시간에 쫓기듯 살아 가는 그 많은 예술가들을 비롯하여 모든 사람들에게 남은 시간에 대 한 이정표로서 던진 〈우리는 어디로 갈 것인가?〉(Où allons nous?)라 는 '신비스러운' 질문이 지금도, 미래에도 여전히 유효할 수밖에 없는 까닭이 거기에 있다.

더구나 오늘날 '좋든 싫든 AI 시대는 온다'[77], 마치 새로운 메시아라도 등장하듯 드디어 행복의 마스터키를 쥔 '해결사의 시대가 도래한다'는 흥분 속으로 우리 모두를 몰아넣고 있는 이른바 디지털 맹신주의자들에게는 더욱 그러할 것이다. 이제까지 이윤 추구와 행복 추구의 신념을 동일시해 온 그들은 하나같이 인간의 '진정한 행복'을 담보하는 '영혼의 감지나 부름'을 뒤로한 채 미래학자 에이미 웹의 주장처럼 중국(BAT−바이두, 알리바바, 텐센트)을 비롯한 빅 나인이 주도하는 본말(体와 用)전도의 AI기술혁명만을 강조하는 디지털기술 결정론자들이기 때문이다.

하지만 그들이 강조하는 '창조' 또한 스마트한(?) 상전이를 일으킬만한 '물상적' 기술의 창안만을 의미할 뿐이다. 그들은 디지털 대중에게 소리 없이 진행되고 있는 심각한 병적 징후들, 즉 인류의 미래에 대한 윤리적 책무나 존재론적 의무감에 대해서는 침묵한다. 그들은 일상적 몸살이에서의 편익이라는 욕구(몸채우기)의 극대화로 인한 '영혼의 부식'이나 기묘한 디지털 선박들의 발명이 가져올 '영혼의 난파'에 대해 무책임하게도 모른척하고 있는 것이다. 그들은 편익이 곧 권익으로 믿기 때문이다.

디지털 항해사들(solutionists)이라고 불리는 디지털 기술자들은 '영혼 없는', 그래서 더욱 '탈출구(Exit)를 찾을 수 없는' 신인류 시대의 도래에 대해서도 인간의 '진정한' 행복이나 인류의 공존을 위한 어떤

고갱을 보라

윤리적, 존재론적 책임도 지려 하지 않는다. 스마트한(?) 욕구(몸채우기)인 편익지상주의의 실현을 위한 공모와 야합의 반대급부인 인공지능 시대의 '파국적 시나리오'에 무관심하거나 무감각한 탓이다. 심지어 신기(新+奇)한 편익만을 선진의 절대기준으로 강조하는 국가들마저 공범의식은커녕 그 시나리오의 주범이 되려 한다. 에이미 웹의 경고에 의하면,

●

"그들은 AI의 발전 트랙에서 눈을 감고 서 있었다. 모든 신호를 놓치고 있고, 경고를 무시하고 있으며, 미래에 대한 계획도 적극적으로 세우지 못하고 있다. 그들은 소비자의 욕구에 탐닉하고, 최신 기기와 장비를 구입하며, 우리의 목소리와 얼굴을 기록할 수 있는 모든 새로운 기회를 축하한다. 그들은 우리의 데이터를 끊임없이 오픈 파이프라인에 갖다 바치면서 빅 나인의 경쟁을 돕고 있다."[78]

는 것이다.

더구나 동아시아의 디지털 결정론자들은 (의도적이든 아니든 20세기의 동서갈등을 상징하는 도쿄대학에 모여) 'AI 블랙홀'이라는 서세동점이 아닌 동세서점(東勢西占)의 방법을 모색하기에 의기투합하기까지 한

78 에이미 웹, 채인택 옮김, 『빅나인』, p. 254.

바 있다. 그들은 21세기의 진주만인 실리콘 밸리의 공격을 위해 디지털 아미의 연합사령관을 자처하는 모양새다. 그들은 일상에서의 뛰어난 '효율성'을 앞세우며 디지털 패권주의, 즉 인류가 이제껏 경험해 본 적 없는 디지털 전체주의의 실현을 위해 지구적 작전을 전개하며 그 프로파간다에 앞장서고 있는 것이다.

하지만 윤리적 행위에 있어서 효율성만큼 '기만적인' 것도 없다. 편리 추구를 위한 '효율성'이 아무리 뛰어나다 하더라도 그것이 과연 인간의 삶에 충분한 규범이 될 수 있을까?

2) 고갱효과와 격세유전

고갱의 '이접효과'(disjunctive effect)는 20세기 전반의 예술마당을 상징에서 초현실로 이어지게 했다. 나아가 '부재의 존재화'와 같은 그 신비(미래)의 수수께끼는 지금도 초현실과는 또 다른 욕망의 표현형인 '초연결'로 이어지는 현재진행형이라고 말해도 과언이 아니다. 그것의 효과는 상징적(symbolique)에서 초현실적(surréel)을 거쳐 지금이나 미래의 '스마트'한(smart), 다시 말해 상상을 초월하는 '초욕망적'(超慾網的) 질서의 상전으로 숨 가쁘게 격세재현되고 있는 것이다.

– 흥분된 상전이: 스마트 월드

그 때문에 마치 탈주에 용감했던 고갱이 인위적 질서들로 오염되거나 분화되고 재편된 당시 유럽의 현상에서는 상상할 수 없었던 미분화 상태의 원상(原狀)을 마주하며 흥분을 감추지 못했듯이 미래의

신인류도 집단적 초연결 상태의 '멋진 신세계'(?)를 경이롭게 마주할 것이다. '멋진 신세계'는 올더스 헉슬리가 미래의 가상소설 『멋진 신세계』(Brave New World, 1932)에서 예상한 'brave' world와는 달리 'smart' world로 변하고 있기 때문이다. 한마디로 말해 오늘의 세상은 미래를 향해 '스마트한' 초연결 상태로의 탈바꿈을 전방위적으로 진행하고 있는 것이다.

하지만 '스마트한 세상'의 진상은 고갱이 보고 싶어 했던 원시의 원상과는 전혀 다른 인위적인 초연결을 재현하는 데 있다. 이를테면 오늘날 미래를 선동하는 사이비 계몽주의자 W. 데이비드 스티븐슨이 『스마트한 미래』(The Future is Smart, 2018)에서 "연결을 넘어 초연결로 무장하라"[79]고 외치는 바로 그런 세상이다. 그는 "지금 벌어지고 있는 변화의 흐름을 초연결"[80]이라고 확신하기 때문이다.

새로운 '질서에의 의지'가 낳은 인위적인 '초연결'(초인연), 초욕망(超慾網)은 '이접에서 융합으로'의 대변이이자 상전이 현상이다. 그것은 고갱의 종합적 감각능력(synesthesia)이 갈망했던 미분화(통합)의 파라다이스와는 다른 신비스러운 것일 수 있다. 다시 말해 그것은 아직 어떤 분화나 분열도 일어나지 않은, 또는 모더니즘의 절정기를 고비로 위세를 잃어 가는 아날로그나 포스트모더니즘과도 다른 초면의 낯선 질서인 것이다.

79 W. 데이비드 스티븐슨, 김정이 옮김, 다산북스, 『초연결』, 2019, p. 291.
80 앞의 책, p. 294.

하지만 스티븐슨이 그리는 초연결의 그 신비는 고갱의 시원적 원상과는 전혀 딴판의 것일 수밖에 없다. 그것은 인간의 행복한 삶에 대해 철학적 · 윤리적 성찰의 도외시가 낳은 오해, 그로 인해 이어진 미래에 대한 근원적인 착각과 착시, 나아가 첨단의 물상적 유토피아에 대한 성급한 환상에서 비롯된 것이다.

장밋빛 낙관론자인 스티븐슨이 꿈같이 신비스럽게 도래할 미래(새로운 질서)를 '스마트'로 간주하는 것도 분화의 원상회복을 위해, 또는 개체화의 권태나 진저리를 탈피하기 위해, 나아가 분열의 한계나 불편을 극복하기 위해 생겨난 개념들인 하이브리드(hybrid), 퓨전(fusion), 컨버전스(convergence), 인터페이스(interface) 등의 총화를 의미한다.

스마트주의자들은 AI가 안겨 줄 파국의 시나리오와는 반대로 '행복한 삶에 대한 성급한 오해'—편리를 위한 해결(solution)을 행복으로 착각한—에서 비롯된 그 미증유의 미래상을 현전하는 질서 내에 있는 개별적인 고리들의 연결(인연)을 넘어 마치 고갱이 발견한 원시, 그 이상으로 이루어질 것이라고 믿는다.

문화인류학적 변화의 거대 패러다임에서 보면 신인류가 보여 주고 있는 그와 같은 혁명적 상전이(이른바 4차 혁명)의 양상은 '융합에로의 복귀' 단계에 들어서는 증상일 수 있다. 이를테면 반세기전(1960년대)에 모더니즘의 저항적 · 반발적 후렴으로서 미분화(微分化), 개체화, 파편화, 차별화를 앞세우며 세상을 풍미해 온 포스트모더니즘과 해체주의를 밀어내고 지금 그 자리를 빠르게 차지하며 우

리를 위협하고 있는 초연결과 거대융합의 물결이 그것이다.

전자정보혁명에 따른 상전이는 정보통치권(information sovereignty) 사회의 도래와 국민국가의 붕괴[81]는 예상했던 것보다 훨씬 빠르게 초연결망 안으로의 강제이민을 선동하고 있다. 앨빈 토플러의 『제3의 물결』(The Third Wave, 1980)이나 그들 토플러 부부의 『혁명적 부』(Revolutionary Wealth, 2006)에서 획기적인 비화폐 경제시대의 도래를 예고한 것보다 빠르게 거대한 자본과 첨단의(smart) 기술을 앞세운 초거대권력이 '혁신과 혁명'이라는 유혹의 슬로건으로 시대를 압도하고 있는 것이다. 이처럼 미래를 향해 빠르게 질주하는 물결에 비유하며 획기적인 상전이를 이론화한 미래학자인 토플러마저도 얼마 전(2006년)이었음에도,

●

"우리는 역사상 가장 빠른 지식의 대량 재조직화의 한가운데 있다. … 확장하는 유기체로서 경제가 어떤 지름길 또는 가시밭길을 택하게 될지, 그리고 궁극적으로 우리를 어디로 이끌어 갈지는 알 수 없다. 인류의 시간, 공간, 지식과 다른 심층 기반들과의 관계에서 벌어지는 변화를 모두 합해도 우리는 오늘 벌어지는 놀라운 혁명의 윤곽만을 어렴풋이 읽어 낼 수 있을 뿐이다. 그 너머를 보기 위해서 우리는 단순히 눈앞

81 앨빈 토플러, 이규행 옮김, 『제3물결』, 한국경제신문, p. 390.

에 보이는 경제만이 아니라 부상하는 부의 창출 시스템의 숨어 있는 절반에서 벌어지는 놀라운 변화를 보아야 한다. 이 탐험의 첫발을 떼지 않으면 우리 개인과 사회는 손에 쥐고 있는 엄청난 잠재력을 알지 못한 채 비틀비틀 내일로 들어서게 될 것이다."[82]

라고 미래의 변화를 불안하게 예측한 바 있다.

하지만 그는 대규모의 디지털 이민이 본격화되기 직전까지의 자본주의 사회만을 경험해 온 미래학자였다. 그 때문에 그는 그 너머에서 밀려오고 있는 이른바 달콤한 설탕 맛으로 코팅한 '스마트'라는 초연결(초인연), 초욕망의 대물결에 대해서는 '놀라운 혁명의 윤곽만을 어렴풋이 읽어 낼 수 있을 뿐'이라고 고백하는 데 그치고 말았다.

– 초연결의 선구로서 고갱

19세기의 고갱에게나 21세기의 신인류에게나 무한한 인연 맺기로서의 '초연결은 스마트하다.' 그것은 거미줄보다 더 입체적 · 동시적으로 연결된 융합체이기 때문이다. 그러면 과연 그러할까?

㉠ 초연결은 정말 스마트한가?

본래 '스마트'는 문화라는 질서로 원상분리가 이뤄지기 이전의 인

82 앨빈 토플러, 하이디 토플러, 김중웅 옮김, 『부의 미래』, 청림출판, 2006, p. 220.

간상인 야생의 파라다이스를 가리키는 언어적 수사였다. 고갱이 그랬듯이 레비-스트로스가 현대인에게 야생적 삶의 부활을 우회적으로 호소하는 『야생의 사고』(La Pensée Sauvage, 1962)에서 '인+간'의 보편적 본성을 찾으려 했던 까닭도 마찬가지이다.

레비-스트로스의 주장에 따르면 역사적 질서 속에서 삶을 영위해야 하는 시간성(=역사성)의 사고와는 달리 '비시간성'을 특징으로 하는 '야생의 사고'는 야만인의 사고도 아니고 미개한 인류나 과거의 인류가 보여 준 사고도 아니다. 그것은 편의와 효율을 높이기 위해 재배종으로 변하거나 가축화된 문명인(=교양인)의 사고와는 다른 야생 상태의 사고이다. 따라서 자연적인 야생의 삶에서는 인위적 편의성의 질서인 공시성과 통시성의 구분조차 무의미하다. 다양한 공시적/통시적 분리구조들에 대한 초연결의 욕구도 불필요하다. 거기서는 분리나 소외에 대한 불안도 있을 수 없다.

곰파 보면 '초연결', '초욕망'이라는 싹쓸이는 인연의 편리성을 극대화하려는 편의욕구의 산물만이 아니다. 그것은 공간을 연결하는 다양한 다리(bridge)의 출현에서도 보듯이 또는 유아의 분리불안증에서 알 수 있듯이 ('진정한' 행복추구와는 달리) 단독자로 태어난 인간들의 인연에 대한 태생적 불안과 잠재적 강박증으로부터 벗어나려는 원초적 '연결(인연)욕망'에서 비롯된 것이다. 인간은 홀로 있기를 두려워하므로 죄수에게도 어떤 질서와 일체의 연결을 차단하는 독방의 감옥이 최고의 징벌인 까닭도 거기에 있다.

* 스마트는 '사이비 미화'다

그 때문에 '얼핏 보면' 스마트한 미래의 결정인(決定因)으로 간주되는 초욕망, 초연결, 즉 싹쓸이 환상—이른바 동시편재적(비시간적) 분산회로형의 무한연결의 욕망에서 야기된—도 고갱의 신화이자 이데올로기였던 원초적 혼용환상과 다를 바 없다.

하지만 그것은 독존과 불편을 참지 못하고, 지속가능성을 믿지 못하거나 불확실성을 두려워하는 '스마트한 미래'가 단지 초연결성과 편리성을 극대화하려는 독존과 무연(無緣)에 대한 불안감과 강박증의 반증이다. 나아가 초연결, 초욕망의 편리성이 주는 만족감은 진정한 행복에 대한 오해와 착각, 즉 사이비 행복감마저 야기한다.

이성의 간계와 이율배반적 욕구에만 복종하며 스마트로 '거짓 미화'하거나 '사이비 미화'(pseudo-beautification)한다는 점에서 그것은 고갱의 원시 환상과 근본적으로 다르다. 그 때문에 맹자도 「진심하(盡心下)」에서 제자인 만장(萬章)과의 대화에서,

●

'강아지풀(피)을 미워하는 것은 그것이 곡식(벼)의 싹을 혼란시킬까 두렵기 때문이다. 보라색을 미워하는 것은 그것이 붉은색을 혼동시킬지 두려워서다.'

라고 하여 '진짜같이 보이지만 실제로는 가짜임'을 가리키는 사시이비(似是而非)를 조심하라고 당부했던 것이다.

3) 스마트 : 상상 속의 위안

미래에 대한 자기 확신의 망상에 찬 스티븐슨이 미래학자(?)답게 '참여를 서두르라'고 강요하는 '구글, 아마존, 애플, 테슬라가 그리는 10년 후의 미래'는 공유환상과 혁신환상에 중독된 (한국의) 신인류도 고갱이 원시에서 느꼈던 '상상 속의 위안'은 커녕 예외 없이 마약보다 끊기 어려운 스마트 중독자들로 만들 것이다.

'스마트'한 것은 본래 중독되기 쉬운 맛이고, 중독은 스마트한 느낌이다. 최근까지도 미래에 대한 불확실성의 치유책으로 인연의 '지속가능성'을 화두로 삼으며 '스마트에 대한 오해와 편견'에 취해 있던 스마트주의자들이 이번에는 '초연결성'이라는 초욕망의 뒤에 몸을 숨기라고 모두에게 독촉한다.

하지만 스티븐슨이 예고하는 그 즈음(10년 뒤)이면 신인류는 1947년 독일의 비판이론가 막스 호르크하이머(Max Horkheimer)가 경고한 '이성의 부식'(Eclipse of Reason) 현상보다 훨씬 더 부식된, 그래서 치유와 재생이 쉽지 않은 '도구적 이성'의 부작용을 또다시 목격하게 될 것이다. 그들은 늘 그래 왔듯이 신기루와 같은 미래의 불확실성을 이제까지 체험 학습했음에도 도달하지 않을 또 다른 미래에다 스마트의 꿈을 넘겨주려 할 것이다.

이렇듯 편의주의 미래학은 출현 동기에서부터 심리치료적이기 이전에 정신병리적 한계를 넘어설 수 없다. 그것은 미래주의만큼 미래에 대한 오해와 편견, 나아가 독단에서 비롯된 허구적인 이데올로기(허위의식)도 없기 때문이다. 스티븐슨의 상호의존적이고 연결중독적

인 편의성과 상호운용가능성(interoperability)만을 강조하는 디지털 융합의 미래신화가 고갱의 것과 견주어 보면 근본적으로 단독자로서 인간의 본성과 행복한 삶의 진정성에 대해 치유적이기보다 오히려 병리적인 까닭도 거기에 있다.

'끊임없이 공유하고 연결하라!'고 외치며 인연 맺기를 위반하는 독존에 대해 생존을 위협하고 겁주며 위기의식을 조장하는, 그렇게 해서 편익의 공존과 공유의 스펙터클한 관계만을 재촉하는 신(新)물신주의자들 즉, 신(新)제국주의자들의 디지털 통치권이 인간의 심리를 상호의존성과 상호조작가능성, 그리고 무한한 편의성과 오락성의 싹쓸이 기계-되기(devenir-machine)에만 매몰되게 할뿐더러 오로지 '스마트한 솔루션'(?)만을 가치의 기준으로 삼으려 하는 것도 그 때문이다.

예컨대 리벨리움 공동창업자인 알리시아 아신의 "초연결 혁명은 시작됐다. 만약 이 혁명에 동참하고 싶지 않다면 깊은 산속에 자리한 오두막으로 들어가 위험도 걱정도 없이, 그리고 인터넷도 없이 살아가면 그만이다."[83]라는 미래에 대한 오만하고 독단적인 겁박이 그것이다. 그것은 제인 오스틴(Jane Austin)의 연애소설 『오만과 편견』(Pride and Prejudice, 1813)에 비할 수 없을 만큼 초연결과 초욕망, 즉 싹쓸이에 대한 잘못된 사랑이 낳은 오만과 편견이나 다름없다.

83 알리시아 아신, 「혁명은 시작됐다. 다만 우리가 동참하지 않았을 뿐」, W. 데이비드 스티븐슨, 『초연결』, p. 21.

급기야 유전자결정론과 같은 거대한 사슬원리를 주장하는 사회생물학자 에드워드 윌슨의 『사회생물학: 새로운 종합』(Sociobiology: The New Synthesis, 1975)에 못지않는 '스마트한 미래상'이 탄생한 것이다. 또 다른 전일주의(Holism) 세계관을 천명하는 스티븐슨의 『초연결: 새로운 종합』(Connected Everything: The New Synthesis, 2018)의 외침과 강요도 장밋빛 독단이기는 마찬가지이다. 그에 의하면,

●

"초연결이 완전히 구현된 사회라면 전부다 훨씬 더 무궁한 가능성을 꿈꿀 수 있지 않겠는가? 나는 불과 몇 년 전까지만 해도 불가능하게 여겼던 내외부의 두 혁신을 결합하려 한다. 하나는 세상에 쓸모 있는 신제품을 누구보다 빠르게 효율적으로 생산하는 방식을 개선하는 혁신(외부)이고, 또 하나는 이를 촉진할 경영상의 혁신(내부)이다. 모든 것이 이어져 결국은 하나로 통합된 초연결 시대에서 구글, 아마존, 애플, 테슬라 등 디지털 거인들이 그리는 미래는 어떤 모습일까?"[84]

그렇게 되면 두말할 것도 없이 달콤한 유토피아(dolce utopia), 즉 '스마트한' 멋진 신세계가 실현된다는 것이 그의 오해이고 착각이다. 하지만,

84 W. 데이비드 스티븐슨, 『초연결』, p. 30.

*8-9세기 고대 영어 smeortan(아프다)과게르만어schmerzen(아
프다)에서 차용해 온 'smart'(아프다, 고뇌하다, 마음을 아프게
하다)한 것은 본래 '아픈 것'이다. '징벌적 손해배상금'(smart
money)이나 '스마트폭탄'(smart bomb)도 모두 'smart'에 대한
그와 같은 부정적 의미에서 유래했다.* [85]

스마트한 초연결, 초욕망이라는 싹쓸이의 편의성 배후에는 (아직
보이지 않고, 들리지 않으며, 그래서 느끼지 않을 뿐) 의식의 신음을 넘어
주검이 된 '영혼의 망령들'이 소리 없이 대기하고 있다. 독존의 불안
을 벗어나려는 강박증이 그것을 거짓 위로(겁박)하기 위해 '스마트'에
대한 본래의 의미마저 반어법으로 스마트하게 날조한 것이다.

하지만 맹자의 지적대로 '스마트'란 '아무리 진짜같이 보일지라도
실제로는 가짜다'. 그럼에도 그 진짜 같은 위장술 때문에 (모든 사시이
비가 그렇듯이) '무한 인연=초연결(싹쓸이)'이라는 사이비 이념은 '욕망
에 대한 유보능력'인 이성의 도구화나 영혼의 녹슬음, 나아가 그 이
념의 '아픔'(smartness)에 대한 마비 증세를 어느 때보다도 심각하게
가속시키며 평균인(디지털 대중)을 위협할 것이다.

스마트주의에서 보듯이 디지털 대중에게 세뇌된 장밋빛 꿈은 진

85 T. Shimomiya, S. Kaneko, M. Iemira, (ed.), Standard Dictionary of English Etymoligy, 『英
語語源辭典』, 大修館書店, 1989, p. 479. 'schmerzen'(아프다)는 서게르만어 특유의 단어이다.

정으로 행복한 이념이 아니다. 그것은 인간의 '행복한 삶이 무엇인
지'를 오도하는, 이데올로기의 의미 그 그대로 허위의식일 뿐이다.
그것은 아미의 열광에 힘입어 집단의 권력과 자본의 이익을 위해 만
들어지는 미사여구에 지나지 않는다.

 나아가 지구적으로 점점 극심해져 가는 인간의 진정한 행복에 대
한 오해와 착각, 그리고 빠름에의 경쟁과 강박이 낳은 성급함과 조급
증 등이 복합적으로 작용하는 그 편견과 독단은 진실과 진리에 대한
일종의 위협이기까지 하다. 집단의 규모가 클수록 독존하려는 개인
에 대한 이념의 폐해가 더 큰 까닭도 거기에 있다.

 본래 독존(獨存)과 무연(無緣)은 누구에게나 모나드(단독자)적 고통
이다. 우마(牛馬)와는 달리 홀로 태어난 신생아는 첫울음으로 최초의
분리나 소외의 고통부터 세상에다 신호한다. '로빈슨 크루소 증후군'
도 '모나드(monad)로서의 고통'을 피할 수 없기는 마찬가지이다. 프
랑스의 사회학자 피에르 부르디외(Pierre Bourdieu)가 『구별 짓기』(La
Distinction, 1979)에서 자본주의 사회를 자본의 네 가지 형태에 따라
구분하고 계층화했듯이 인연의 질서화나 체계화는 기본적으로 욕망
(마음채우기)의 분리 작업이자 구분 짓기이다.

 하지만 오염되지 않은 원시(순수지대)에서는 문명화된 도시처럼 분
리나 소외가 불필요할뿐더러 무의미하다. 그러므로 원시에로 틈입
하거나 침입하기 위한 분리나 단절, 또는 차별의 이념은 결코 스마트
할 수 없다. 디지털로 분리된 공간들을 아무리 인위적으로 스마트하
게 초연결한다 하더라도 그것이 파라다이스일 수 없는 이유도 마찬

가지이다.

그러면서도 아이러니컬하게 도시인구가 증가할수록 평균인들의 공동체적 연대감을 증가시킬뿐더러 이를 눈치 챈 초연결망의 통치권자는 초욕망(싹쓸이) 기술의 개발에 온갖 노력을 쏟아붓는다. 그들은 이른바 '빈 둥지 강박증'(empty nest complex)을 이용하여 그것을 피하려 하는 평균인들, 즉 독존과 무연의 불안을 피하려 하는 이들을 대상으로 거대하고 지구적인 연결망(싹쓸이 사슬)을 구축하려 한다.

그것은 니체의 말대로 독존의 운명을 가슴 아파하는 약자들이 묵시적으로 합의하여 만들어 내는 미화 장치에 불과하다. 그래서 디지털로 초(超)거대집단화한 대중은 새로운 질서(파놉티콘)의 구축을 파라다이스인 양 즐거워한다. 나아가 동지애로 결속된 그들의 집단적 허위의식은 그것을 유토피아로 위장하기까지 한다. 그들이 자루속의 칼끝에 찔린 듯한 '아픔'을 애써 참아 가며 '스마트'하다고 자위하는 까닭도 거기에 있다.

4) 고갱을 보라: '기술적 대감금의 시대'에 대한 잠언

●

"세계는 문명화되었지만 그 주민들은 문명화되지 못했다. 그들은 자기들이 살고 있는 세계가 가지고 있는 문명의 참모습을 보지 못한 채 문명을 그저 자연의 한 부분인 것처럼 생각하고 있다. … 현대의 대중은 사실상 원시인이었는데 문명

의 낡은 무대로 살그머니 기어들어 온 '문명의 사생아들'(los bastidores)이다."[86]

이것은 고갱이 죽은 지 20여 년 지난 뒤에 스페인의 철학자 호세 오르테가(José Ortega y Gasset)가 당시 서구의 문명사회와 거기서 태어난 사생아들, 즉 군상(대중)들을 비판하기 위해 「원시주의와 기술」(primitivismo y tecnica, 1930)에서 한 말이다.

– 인위적/자연적 초연결

고갱은 갈등과 욕망에 대한 상징적 미결정상태인 원시와 그 신화를 가리켜 편의의 유혹을 경계하는, 그래서 더욱 신비스런 원상과 그것의 메타포라고 생각했다. 거기에는 자신의 종합적인 상상능력조차 감당하기 어려운 자연의 경이롭고 '폭력적인'–고정관념이나 인습적 선입관을 깨부수는 충격적인 의미의–조화가 이뤄져 있기 때문이다.

그것은 무엇보다도 일상에서의 편의성과 오락성만을 위해 이성의 도구화가 극단화된 '초연결(hyper-connect)=싹쓸이(sweeping)'–들뢰즈와 가타리는 이를 가리켜 '초한적(超限的) 연결'(connexions transfinies)[87]이라고 부른다–가 아닌 상태였다. 나아가 그것은 상호

86 Ortega Y Gasset, La Rebelion de las Masas, Revista de Occidente, S.A., 1984, pp. 105–106.
87 프로이트 G. Deleuze, F. Guattri, L'Anti-oedipe, Minuit, 1972, p. 44. 이광래, 「미술과 무용, 그리고 몸철학–문예의 인터페이시즘」, 민음사, 2020, p. 96.

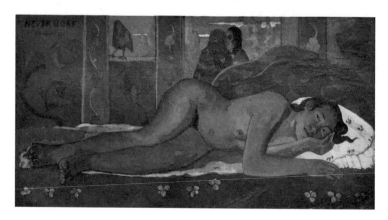

■ 폴 고갱, 〈더 이상은〉, 1897.

의존성과 상호조작성만을 위해 눈속임으로 그럴싸하게 꾸며진 데이터 공화국의 '사이비 초연결'이 아닌 편의/불편을 가리기 이전의 '원상=자연으로서 초연결'인 것이다.

예컨대 〈신의 날〉을 비롯하여 〈원시의 이야기〉, 〈타히티의 목가〉, 〈즐거움〉, 〈더 이상은〉, 〈우리는 어디서 왔고, 우리는 무엇이며, 우리는 어디로 가는가?〉와 같은 그의 텍스트들이 시공간의 인위적이고 억압적인 질서와 등록물들의 권위로부터 탈주의 환상적인 자유를 종합주의적인 융해(confusion)를 통해 표상하는 경우들이 그러하다. 특히 먼 옛날 야생에서의 호사스러움을 상상하며 그린 〈더 이상은〉(Never More, 1897)을 마무리하면서 고갱은 파리에 있는 친구이자 화가인 다니엘 드 몽프레에게 보낸 편지에서도 '이 작품을 그리면서 삶의 원초적 생명력을 되찾게 되었다.'고 고백하기도 했다.

이 그림은 찰리 채플린이 자본주의 사회를 조롱하듯 신랄하게 비판하며 세상에 공개하여 더욱 놀라게 했던 무성영화 〈모던 타임즈〉(1936)의 전주곡과도 같은 것이었다. 1932년 '마지막 낙원'이라는 슬로건으로 서양에 소개된 발리를 발견하고 원시주의에 대한 그의 충격과 영감은 1891년 고갱이 타히티에서 받은 환상적인 충격에 못지않은 것이었다.

타히티에 정착한 고갱이 〈환희의 땅〉(1892)에서 죽기 직전에 아편과 모르핀 주사에 의존하면서 그린 〈기원〉(1903)에 이르기까지, 원시에 대한 충격적인 인상을 변함없이 누드의 이미지로 표상화했듯이 발리에서 조우한 누드의 충격은 채플린에게도 마찬가지였다.

●

"나는 목가적이고 원초적이며 순박한 이 섬에 매료당했습니다. … 나의 이브가 벌거벗었음에도 음란해 보이지 않는 것은 그래서예요. 그러나 살롱전에 출품된 비너스는 하나같이 추잡하고 외설적입니다."[88]

라는 고갱의 주장처럼 채플린의 뇌리에서도 반신의 누드들로 오염되지 않은 원시성을 상징하는 그 당시 발리의 여인상은 오로지 인위적 물상의 마음채우기에만 오염된 자본주의 사회를 위선으로 오버

88 1895년 3월 15일 『에코 드 파리』지의 외젠 타르디외 기자와의 인터뷰.

■ 폴 고갱, 〈기원〉, 1903.

랩시키고 있었던 것이다. 이를테면 '아직 문명의 손길이 미치지 않은 탓에 가슴을 드러내고 있는 아름다운 여인들의 모습이 나의 관심을 자아냈다.'는 채플린의 고백이 그것이었다.

– 새로운 '사슬 원리'와 '토털 이클립스' 현상

실제로 고갱의 텍스트들 속에는 삶에서의 어떤 인연의 편의성이나 오락성도 보이지 않는다. 그가 선택한 야생적 삶의 모습에서는 상호 의존성이나 상호조작가능성에 대한 어떤 초조함도 찾아볼 수 없다. 도리어 그의 텍스트들은 (국가이든 기업이든 개인이든) 이른바 '경쟁적 생산성'(Competitive Productivity: CP)[89]이라는 구호를 앞세워 혁신과 혁명을 선동하며 미래의 행복한 삶을 거짓 선전하는 편의주의 거대 공룡들, 즉 신(新)욕망기계들의 초연결 욕망을 안쓰러워하는 듯하다.

그것들이 초현실적인 구원의 섭리로 인간의 죽음욕망을 대신하려는 기독교의 초연결적 도그마처럼, 그리고 유전자결정론자들의 꿈인 유전자 사슬의 세상처럼 초연결 편집증에 걸린 이들에게 인간의 삶에서 '연결욕망의 본질적 의미가 무엇인지'를 되묻게 해 주는 까닭도 거기에 있다. 디지털 초연결망을 통해 '디지털 싹쓸이'(Digital Sweep)와 같은 '근원적 변화'(deep change)가 이뤄지는 '스마트한 미래'를 설계하려는 환상 속에서는 잃어버린 영혼의 시력을 회복할 수

89 CP는 최근 서울대와 호주 맥콰이어리 대학의 공동연구진이 새로 구축 중인 새로운 패러다임의 키워드이다. 그들은 CP의 개념을 국가(macro), 기업(meso), 개인(micro) 등의 세 가지 수준에서 이용 가능하다고 주장한다.

없기 때문에 더욱 그러하다.

실제로 디지털 싹쓸이를 위해 지금 외쳐 대는 그들의 구호는 "약속하신 성령이 너희에게 임하면 권능을 받고 예루살렘과 온 유대와 사마리아 '땅끝까지' 성령 안에서 의와 평강과 기쁨의 하나님 나라를 회복하고 증인이 되리라"(사도행전 1장 8절)는 구원의 도그마(프로파간다)와 크게 다르지 않다.

하지만 머지않아 인공지능의 착오(AI fallacy)를 깨닫는 순간 고갱이 시간인연의 피로증과 강박증을 느꼈던 당시 유럽의 기독교사회와 같이 미래의 신인류도 너무 멀리 나간 '디지털 쌍둥이'[90]의 길 위에서 〈우리는 어디로 갈 것인가?〉와 같은 철학적 사색과 통시적/공시적 통찰의 메시지가 보여 준 고갱의 길을 마냥 부러워할 것이다.

짐작컨대 초연결주의자 스티븐슨이 주장하는 이른바 '6대 혁신'- 제조혁신, 설계혁신, 유통혁신, 판매혁신, 유지보수혁신, 노동혁신- 신화의 임계점에 이르게 될 때면 이미 도처에서 나타기 시작하는 '디지털 피로증'(Digital Stress)과 '스마트 강박증'(Smart Complex)은 결국 '초연결과 스마트의 피로골절'로 이어질 것이기 때문이다.

다시 말해 데리다가 비판한 20세기 '마르크스의 유령'에 못지않는 독단주의로 무장한 21세기의 '디지털 유령'(Digital Spectres)의 모습으로 등장한 디지털 쌍둥이의 마술에 홀려 쫓아다니던 이들도 무정

90 "모양, 위치, 동작, 상태를 포함해 물체의 최신 특성과 현황을 정확하게 알려 주는 복제물이다." W. 데이비드 스티븐슨, 김정아 옮김, 『초연결』, p. 104.

부주의적 거대권력기제를 벗어나서는 한순간도 존재할 수 없는 '이성의 간계'와 '도구적 이성'의 부메랑 현상에 봉착할 것이다. 디지털 공화국에서는 더 이상의 솔루션을 찾을 수 없는 솔루션 신화가 붕괴되는 속수무책의 지경이 올 수 있기 때문이다.

그럼에도 스마트한 미래상을 꿈꾸는 디지털 결정론자들은 오로지 초고속, 초연결의 '거대한 파놉티콘'만을 지상(현실)과 가상(증강현실)을 망라하여 인연 맺기 해야 할 이상사회라고 선전한다. 디지털 트랜스포메이션의 사슬원리가 사법적 · 강제적 대감금의 시대에서 기술적 · 자의적 '대감금의 시대'로의 상전이를 재촉하고 있는 것이다.

그들은 언설(discours)의 질서를 대신할 '연결(connexions)의 질서'를 구축하기 위해 벤담의 원형감옥이 아닌 거대한 감옥이면서도 감옥으로 느끼지 못하는 착시적인 '새로운 지'의 질서를 구성 중이다. 이를테면 '의식의 토털 이클립스'(total eclipse, 개기일식), 즉 싹쓸이 현상인 오늘날의 '디지털 파놉티콘'[91]을 둘러싼 또 다른 토털 이클립스 현상이 그것이다.

이 지경이면 1998년에 토드 헤인즈 감독이 인기라는 허구의 굴레 속에서 한없이 무너져 내려야 했던 스타들의 착시적인 삶을 영화화한 '벨벳 골드마인'(Velvet Goldmine)의 허구는 더 이상 허구가 아니다.

91 푸코가 원형감옥을 감시권력에 의한 사법적 감금시대의 상징물로 간주하였듯이 오늘날의 물샐틈없는 초연결망은 '기술적 감금시대'를 상징한다. 빅데이테와 알고리즘의 질서로 구축된 이른바 디지털 파놉티콘(Digital Panopticon)이 그것이다. 컬트 소설가인 스티븐 풀(Steven Poole)도 『New Statesman』 2013년 5월호에서 'The Digital Panopticon'을 커버스토리로 다룬 바 있다.

●

"지식과 상관관계가 없는 권력은 존재하지 않으며 권력관계
를 전제하지도, 그것을 구성하지도 않는 지식 또한 존재하지
않는다."[92]

라는 푸코의 말처럼, 그들에 의해 권력/지(pouvoir/savoir)의 상호
관계(질서)가 새롭게 형성되고 있는 것이다.

시간이 지날수록 데이터(인연자료)들의 거대한 거미집인 디지털 파
놉티콘을 유지하기 위한 빅데이터와 데이터베이스, 인공지능(AI)과
사물인터넷(IoT) 등은 3V, 즉 크기(volume), 속도(velocity), 다양성
(variety)을 무기 삼아 이미 새로운 '권력의 계보학'[93]을 상징하는 디지
털 공화국으로 자리 잡아 가고 있다. 지구를 망라하는 그 거대한 원
형감옥에 자발적으로 주민등록을 신고하며 그곳의 신분증명서를 자
랑스럽게 목에 걸고 나선 신인류는 가상의 다리(인연)와 같은 디지털
플랫폼(감방)들을 연결고리로 하여 전방위로 결속한 채, 지성이하의

92 Michel Foucault, Surveiller et punir: naissance de la prison, Gallimard, 1975, p. 32.
93 '권력과 지'에 관한 푸코의 계보학적 분석은 근대적 권력관계의 특징에 대한 면밀한 검토로부터 시
 작한다. 그가 권력에 대해 제기하는 물음은 '권력이란 무엇인가?', 그리고 '그것은 어디에서 나오는
 가?' 하는 문제보다는 첫째로, "권력은 무엇에 의해 어떻게 행사되는가?", 둘째로, "권력행사의 결
 과는 무엇인가?" 하는 권력과 지식과의 연관관계의 문제들이다. 그는 권력을 제도나 구조로서 개
 념화하는 것이 아니라 전략적 상황의 복합물로서 다양한 힘의 관계로서 개념화한다. 이광래, 『미
 셸 푸코: 광기의 역사에서 성의 역사까지』, 민음사, 1989, p. 207. 하지만 디지털 통치권으로서의
 권력과 초인질적 시와의 관계는 푸코가 제기한 문제보다 그가 굳이 간과하려 했던 '권력은 어디에
 서 나오는가?'에서부터 문제 제기가 시작되어야 한다. 푸코가 분석한 근대적 권력과 지와의 관계
 와는 달리 초연결 사회에서의 권력관계는 그 원천이나 토대부터가 다를 수밖에 없기 때문이다.

'영혼 없는' 그 거대한 유폐망(le réseau carcéral) 속에 빠르게 배치되고 있다.

오늘날 블랙홀의 효과를 나타내는 광대역의 거대도시와 그 질주정체(Dromocracy)에서는 '혼의 언어' 대신 단지 초고속으로 초연결망을 소통하는 초언어로서의 '망(網)의 기호학'만이 상호작용성을 가능케 할 뿐이다. 폴 에드워즈(Paul Edwards)가 말하는 디지털 네트워크에 의해 거대하게 형성된 영혼부재의 『닫힌 세상』(The Closed World, 1996)이 바로 그곳인 것이다.[94]

유엔사무총장을 지낸 인사(반기문)까지 나서서 한 세기 이전의 고갱이 〈우리는 어디로 갈 것인가?〉라고 질문하듯 우리는 10년이 지난 '2030년 어떤 세상에서 살기를 원하는가?'라고 묻고 있다. 그는 (〈글로벌 인재포럼 2019〉에서) '일의 미래'에 대해 '준비 안 된' 4차 산업혁명의 끝은 유토피아가 아니라 이른바 '마찰적(frictional) 기술 실업'—인간을 일거리는 있으나 손에 닿지 않는 탄탈로스적(애가 타는 괴로움뿐인) 노동자[95]로 전락시킨—에 의한 디스토피아일 것이라고 경고하는 것이다.

94 이광래, 『미술철학사 3』, p. 701.

95 대니얼 서스킨드, 김정아 옮김, 『노동의 시대는 끝났다』, p. 141. 고대그리스 신화에서 탄탈로스(Tantalos)는 자기 아들을 토막 내 신들에게 요리로 대접한 죄가 드러나자 열매가 주렁주렁 달린 나무들에 둘러싸이고, 물이 턱까지 차오르는 물웅덩이 속에 서 있어야 하는, 즉 영원히 굶주려야 하는 벌을 받는다. 그가 물을 한 모금 마시려면 물이 턱밑으로 줄어들어 마실 수 없고, 열매를 따 먹으려고 손을 내밀면 나뭇가지가 방향을 휙 바꿔 버리기 때문이다. 서스킨드는 '일거리는 있지만 손에 닿지 않는' 미래의 노동자의 처지를 가리켜 이처럼 '애가 타도록 괴롭히다'의 단어인 tantalize의 어원과 다르지 않다는 의미에서 '탄탈로스적 실업'이라고 한다.

그는 정신적 황금의 부식이나 영혼의 부재뿐만 아니라 '마찰적', 또는 '구조적'—노동자를 밀어내는 해로운 힘(기계)이 노동수요를 보완하는 이로운 힘(인력)보다 영원히 강력해져서 생기는—기술실업에 대한 윤리의식의 결여조차도 고민하지 않는 디지털 기술의 혁명에 대한 경계를 주문하고 있는 것이다.

이렇듯 그는 인간이 기계보다 유리하다는 '우월성 추정'은 더 이상 무의미해질 것임을 경고하고 있다. 그것은 우리가 기계에 밀려난 뒤에, 심지어 달콤하고 스마트한 '기계-되기'로 인해 우리의 영혼마저 기계에게 잠식당한 뒤에도 우리가 살아가야 할 세상은 어떤 곳일지를 생각해 보라고 나무라고 있다. 그는 '너의 영혼을 보살펴라'는 소크라테스의 잠언을 외면한 유토피아의 꿈이야말로 인류를 디스토피아로 이끌 것이라고 확신하기 때문이다.

하지만 그의 염려나 경고와는 달리 디지털 세상은 이율배반적이게도 무한하면서도 폐쇄적인 그 거대회로를 통해 신인류를 편의적·효율적·기술적인 질서가 요구하는 유화인(柔化人, homo docilis)으로 만들고 있다. 그것은 오로지 그들을 순종적이고 열심히 일하는 유용한 창조물로서의 인간의 영력까지도 대체하는 디지털 기계적 생산력과 생산 전략에 순응하는 감옥 속의 죄수 같은 존재로 길들이는 데만 목표를 둔 탓이다.

- 인위(人爲)는 쓰레기다

디지털 결정론자들의 참을 수 없는 초연결 욕망은 고갱이 느꼈던

원시에 대한 신비감(神祕感)이 아닌 인류가 이전에 미처 경험해 보지 못한 배신감과 신비감(新悲感)을 맛보게 할 것이다. 심지어 지금의 세상에는 '좋은 것들(good things)이 지나치게 많다'고 하여 편익의 과잉과 오락의 초과를 걱정하는 컬럼비아대학의 진화론자 리 골드먼(Lee Goldman)조차 '진화의 배신'을 우려할 정도이다.

그는 자신의 저서 『Too Much of a Good Thing』(2015)에서 당장 유익하고 편리한 초연결성만을 추구하려는 현대인의 물상적 편의위주의 '자연선택'이 몇 년 후의 인간상을 어떻게 바꿔 놓을지 미래를 내다보고 판단할 방법이 없다[96]고 한탄하고 있다.

미궁의 단서를 제공해 줄 아리아드네의 실마리가 나타나지 않고 있기 때문에 더욱 그러하다. 특히 그는 DNA 가운데 단백질을 제조하는 암호를 만들지도 않고, 어떤 신호도 보내지 않는 20% 정도의 이른바 'Junk DNA'가 인간에게 어떻게 몽니 부릴지, 또는 어떤 배신의 역할을 할지를 의심하며 경계하고 있는 것이다.

그에게도 Good Thing(편리)은 야누스처럼 Junk(불편)가 될 수 있는 '이중적 양면성'으로 느껴졌기 때문이다. 인위적인 것은 아무리 편리하고 유익한 것일지라도 언젠가는 예외 없이 더 이상 쓸모없는 쓰레기로 변하게 마련이다. 한마디로 말해 모든 '인위는 쓰레기'다. 심지어 살아 있는 인간의 육신조차도 미래의 쓰레기(폐품)인 것이다.

592년 철학학교를 폐쇄시킨 간계한 이성의 절대권력(=신권통치)에

96 리 골드먼, 김희정 옮김, 『진화의 배신』, p. 62.

의해 중세의 천 년간이나 모든 길이 로마로 통하는 지상의 초연결(초인연) 시대를 구가할 수 있었던 그 간계함의 폐해를 학습했음에도 신인류의 천부적 인권과 인간성은 이번에도 초인연적 편의성의 복음에 의해 또다시 무너지고 있다.

디지털 통치권을 생산하고 행사하는 디지털 공화국의 새로운 추기경과 사제들이 '더 빠를수록 삶이 더 행복해진다'는 거짓 구호로 편의성의 욕구와 욕망뿐만 아니라 'Good Thing'의 유혹에도 취약한 사람들의 심리적 약점을 앞다투어 이용하고 있기 때문이다.

그들은 앞에서 본 「사도행전」보다도 더 '초연결 결정론'의 신념에 근거한 디지털 신학을 행복과 구원의 복음으로 강조하며 공화국의 시민권을 간원하는 신도들에게 국세와 같은 헌금은 물론 사도로서의 신조(Credo)도 약속받고 있다.

이렇듯 21세기의 신인류에게는 리 골드먼의 'Good Thing'을 대신할 수 있는 'The Next Big Thing'이라는 '새로운 사슬원리'–"디지털 쌍둥이는 한계가 없습니다."[97]라는 욕망과 신념대로 디지털이 온 세상을 싹쓸이 사슬로 얽어매는–에 의해 이전에 미처 경험해 보지 못한 인위적인 것(미래의 쓰레기)들의 물결이, 즉 존재론적 · 인식론적 · 가치론적 위기가 한꺼번에 몰려오고 있다.

세 가지(macro/meso/micro) 수준에서 미증유의 초연결(=싹쓸이)의 토대를 구축하려는 디지털 결정론자들의 권력기제가 거대화될수록

97 데이비드 스티븐슨, 김정아 옮김, 「초연결」, p. 121.

고갱을 보라

신인류가 겪을 철학적 위기는 더욱 심각해질 것이다. 지난날 겪었던 위기들에서 보듯이 시간이 지날수록 미래에도 위기로부터의 탈출구는 쉽사리 보이지 않을 것이다.

─ 비상구가 없다(No Exit)

본래 생지옥 같은 감옥(파놉티콘) 안에는 어디에도 비상구가 없다. 아래에서 보듯이 크게는 1543년 〈천구의 회전에 관하여〉(De revolutionibus orbium coelestium, libri Ⅵ)로 인해 코페르니쿠스가 가져온 충격적이고 획기적인 인식론적 단절에서부터 작게는 고갱의 대탈주와 같은 역사적 딥 체인지들이 그래서 일어난 것이다.

그러한 사정은 오늘날의 '디지털 대중들(타인들)'에게도 마찬가지이다. 현존재(Dasein)로서 그들은 무한한(boundless) 디지털 플랫폼들로 이루어지는 거대한 디지털 파놉티콘 안에 감금되고 있으면서도 '거기에(da) 존재하고 있다(sein)는' 사실을 미처 깨닫지 못하고 있기 때문이다.

첫째, 그들은 일찍이 제2차 세계대전이 끝나 갈 무렵의 지옥 같은 실존적 상황을 은유적으로 절규했던 사르트르의 희곡 『출구 없음』(Huis-clos, 1944)의 비명을 다시 질러야 하는 처지가 될지도 모른다. 최악의 전쟁이 절정에 이를 무렵 문학잡지에 「타인들」이라는 제목으로 실렸던 이 작품은 지옥에 갇힌 한 남자와 두 여자(타인들) 사이의 갈등으로 세상살이를 극화하고 있다. 이를테면,

"기르생: 난 내가 지옥에 와 있다는 것을 알았어. … 이런! 당신들 둘(에스텔, 이네스)밖에 안 돼? 난 당신들이 훨씬 많은 줄 알았지 뭐야. 그러니까 이런 게 지옥인 거군. … 당신들도 생각나지. 유황불, 장작불, 석쇠… 야! 정말 웃기는군. 석쇠도 필요 없어. 지옥은 바로 타인들이야."[98]

라는 거의 마지막의 은유적 대사가 그것이다.

이렇듯 시대를 가로지르는 사르트르의 통찰력은 당시의 말세적 시대상을 권력의 사슬들로 단단히 묶힌 채 출구도 없이 닫힌 방에서 일어나는 실존 상황을 극화하여 현전해 보려 했다. 다시 말해 그는 '타인에 대한 지나친 의존감'과 '잘못된 믿음', 게다가 당할 수밖에 없는 '그럴싸한 속임수'로 인해 등장인물들(세 사람) 사이에서 벌어진 최악의 관계로 투영하고자 했다. 결국 사르트르는 '실존이 본질에 선행한다'는 무신론적, 휴머니즘적 슬로건으로 허위의식에 빠진 모든 타인들의 집단적 광기와 시대정신을 고발하고자 했던 것이다.

둘째, 어찌 보면 다양한 대규모의 디지털 트랜스포메이션을 통해 구축하려는 '영혼의 무덤'과도 같은 디지털 회전도시나 디지털 파놉티콘의 실상은 일찍이 소피스트와 맞서다 순교를 맞이한 소크라테스가 겪었던 시대의 위기 상황과도 크게 다르지 않을 것이다. 소크라테

98 장-폴 사르트르, 지영래 옮김, 『닫힌 방』, 민음사, 2018, p. 82.

스를 거리로 나서게 한 당시는 인식론적 오류와 윤리적 궤변으로 현실적이고 실용적인 지식의 전파 사업에만 열을 올리던 사이비 집단지성인 소피스트들에게 미혹되었던 철학(존재, 인식, 가치의 본질 문제)의 위기상황이었기 때문이다. 지적 비상구가 없는 당시의 아테네 청년들에게 '너 자신의 영혼을 보살펴라'고 외친 소크라테스의 절규도 결국 그의 죽음과 맞바꿔야 할 지경이었다.

셋째, 동로마제국의 유스티니아누스 황제의 집권으로 본격화된 중세의 신권통치에 의해 또다시 강요당했던 '철학의 죽음'도 소크라테스의 죽음 이상으로 가혹한 대가를 치러야 했다. 천년이나 이어진 그 기나긴 신권통치 기간은 훗날 역사가 '암흑의 시대'라는 불량한 에피스테메로 규정해야 할 정도로 '몽매함의 장기지속'이었다. 철학은 물론 인문정신 자체가 신의 섭리와 기적이라는 지상도 가상도 아닌 초현실적, 초연결적 천상의 논리(논리적, 현실적 딥 체인지) 속에 종속되거나 매몰되어야 했다.

넷째, 20세기 말에 등장한 휴대전화기(mobile phone)가 인간과 기계의 일체화(또는 부속화)를 상징하는 전통적인 D2D(Door-to-Door)에서 P2P(Person-to-Person)로 통신시스템의 혁명적 상전이를 이룩했다. 하지만 21세기의 인터넷과 디지털의 초연결성은 그것마저도 기계에 대하여 인간을 부속화(최적화)시키거나 '기계-되기'에 무의식화함으로써, 즉 '기계의 주체화'나 '기계중심화'를 통해 기존의 시스템을 역전시킴으로써 세상을 이른바 M2M(Machine-to-Machine)의 거대 거미집으로 바꿔 놓고 있다.

특히 그것은 기존의 영토 개념마저 달라지게 하고 있다. M2M 체계와 같은 사물인연의 세상으로 인해 인간을 리좀적 주체로 한 지상의 영토개념이 기계를 (리좀적) 주체로 하는 (지상과 가상을 망라한) 융합영토의 개념으로 바뀌고 있는 것이다. 디지털 기계는 리좀 (rhizome)의 초연결성(파종력)에서 인간의 그것과 비교가 되지 않기 때문이다.

이렇듯 무의식중에도 상호작용하는 '기계적 리좀들'(네트워크들)의 초연결로 이뤄지는 주체화와 중심화는 '욕망하는 기계'로서의 인간 시대마저 종언을 위협하고 있다. 시간이 지날수록 무의식화된 기계적 주체성이 사회적 상호작용의 모든 수준에서 빠르게 무한대로 자리 잡고 있는 것이다.

자본주의 사회에서 심화되어 온 '기계적 무의식'(L'inconscient machinique)을 분석한 펠릭스 가타리(F. Guattari)가 일찍이 (1975) "무의식은 미래를 향해 나아간다."든지 "무의식은 건설되고 창안된다."[99]고 말했던 까닭도 거기에 있다. 수량적으로 잠재력의 측정이 가능한 주체(AI)의 생산이라는 스마트주의의 이념에 따라 카오스를 방불케 하는 복잡성 사이를 오가며 형성되는 신인류의 무의식[100]

99 펠릭스 가타리, 윤수종 옮김, 『기계적 무의식』, 푸른숲, 2003, p. 17. 재인용.
100 가타리의 주장에 따르면 주체성 생산과 관련해서 무의식은 물질적, 에너지적, 그리고 기호적 흐름(flux), 구체적이고 추상적인 기계적 계통(phylum), 가상적이고 무형적인 가치의 세계(Universe), 유한한 실존적 영토(Territoire)라는 차원들 안에서 카오스와 복잡성 사이를 오가면서 주체성을 구성해 가는 과정으로 나타난다. 펠릭스 가타리, 윤수종 옮김, 『카오스모제』, 동문선, 2003, p. 162. 재인용.

이 일종의 거대한 사물인연(事物因緣)으로서의 '집단적 질서이자 시설'(équipement)을 낳는 것이다.

하지만 고도의 인공지능(AI)과 사물인터넷(IoT)의 연결이 심화되는 이와 같은 사물인연, 즉 '집단적 질서'로 인한 '딥 체인지'가 더욱 진행될수록 욕망하는 기계는 티치아노의 그림 〈시시포스〉의 지난한 운명을 연상시킬 것이다. 고대 그리스의 도시국가 코린토스를 건설한 교활한 왕 시시포스의 간계처럼 시시포스적 낙관주의에 빠진 초연결 결정론자들이 어떤 윤리적 대책도 없이 강조하는 그것은 '근원적' 변화가 아니라 생활수단에 있어서 물상(物象)의 '구조와 기능'에서의 변화일 뿐 의식이나 정신현상에서의 '본질적' 변화가 아니기 때문이다.

그러므로 마치 말년의 시시포스 왕이 산 정상에 바위를 아무리 들어 올리려 해도 허사일 수밖에 없는 비참한 처지에 처했듯이 머지않아 유토피아에 대한 편위주의적 오해와 착시적 유혹으로 인해 자발적으로 디지털화된 집단지성(시시포스)들은 이미 주체화된 유령들에게 기회와 공간을 빼앗길뿐더러 그것들의 하위개념으로도 전락하게 될 것이다.

다시 말해 그것은 정신현상(道나 體)과 물상기능(器나 用) 사이의 자리바꿈(道器나 體用의 本末轉倒)[101]이 일어나는 '심각한' 변화 현상을 초래하고 말 것이다. 또한 그것은 미래의 신인류(시시포스들)에게도 언젠가는 본래 'smart'(아프다)의 어원적 의미대로 뼈아픈 현상을 안겨 줄 것이다.

AI나 IoT와 같은 디지털 테크놀로지는 그것이 아무리 빠르고 편리하게 진화하더라도 어디까지나 삶의 도구이고 수단일 뿐 인생의 목적이나 행복의 본질이 될 수 없다. 기(器)나 용(用)은 도(道)나 체(体)를 위한 것일 뿐이므로 전자(수단이나 도구)가 후자(본질이나 목적)보다 우선할 수 없기 때문이다. 최근에 이르러서야 '기술보다 사람이 먼저다'라는 슬로건으로 MIT공대나 취리히 연방공대를 비롯한 소수의 대학들이 디지털 기술(현상)보다 인간의 본질과 인문정신을 중시하고 문학 · 철학 · 심리학 등의 인문학을, 즉 수량화 · 코드화할 수 없는 아날로그적 고전들(토대)을 먼저 교육하기 시작한 까닭도 거기에 있다.

특히 시간이 지날수록 정신적 황금, 즉 영혼마저 부식된 M2M 세대에게는 더욱 그러할 것이다. 그들에게는 21세기의 동물농장인 '디지털 농장'(Digital Farm)에서 태어난 탓에 이미 '디지털이 좋고 아날로그는 싫다'는 생각으로 '기계적 무의식'이 체화되어(incarné) 창의적인 의식과 직관을 기대하기 더욱 어려워질 것이다. 그 때문에 대학에서보다 '디지털 원주민'(미래세대)의 교육기관인 초등학교의 교육 과

101 본질과 현상(실용)에 관한 道器나 体用의 개념은 18세기 동아시아 삼국의 근대화가 시작되면서 서양문물에 대한 충격을 수렴하는 과정에서 과거와의 인식론적 단절을 위해 생겨난 전략적 대응방안으로 마련된 것이다. 道器가 박규수의 동도서기론(東道西器論)의 키워드였다면 体用은 1860년 중국의 양무파 지식인 張之洞이 제시한 중체서용론(中體西用論)의 핵심 개념이었다. 또한 일본에서도 메이지유신 초기에 화혼양재론(和魂洋才論)을 의미하는 '일본정신+서양기술=혼재(魂才)'의 개념으로 급변하는 국면 전환에 대응했다. 李光來, 「東アジアの近代的知形における東西融合の類型再考」, Taiwan Journal of East Asian Studies, VOl. 11, No 1, 國立臺灣大學 人文社會高等研究院, 2014, pp. 7~17.

정이나 교육 방법, 그리고 교육 시설 등에서 목적과 수단에 대한 가치판단이 무엇보다 우선적이어야 한다. 하지만 미래를 가늠케 하는 '지금, 여기의' 현실은 어떠한가?

– '더 이상은'(Never More)

실용적 · 물상적 지식이나 내세의 구원만을 삶의 모토로 하는 집단지성이 초연결로 구축한 궤변도시나 신국과 같은 거대한 파놉티콘 속에 파묻힌 인간의 본성과 천부적 인권에 대하여 (소크라테스나 플라톤과 같이) 미래를 통찰하는 소수자들에 의해 감행된 반시대적 모험을 가리켜 '빛들임=계몽(Enlightenment)'이라고 부른다.

선천적인 오성의 장치를 강조하는 칸트도 「계몽이란 무엇인가?」에서 계몽이란 오성의 결여에 있는 것이 아니라 타인의 지도 없이는 오성을 활용할 용기와 결단을 지니지 못한 데서 비롯된다고까지 주장한다. 그가 '당신의 고유한 오성을 활용할 용기를 가지시오. 이것이 계몽의 좌우명입니다.'라고 하여 오성의 용기를 강조했던 것이다.

그 이전에 디드로나 볼테르가 주창하던 18세기의 계몽주의가 아니더라도 몽매(디지털 파놉티콘에서처럼 인간의 본성이 도외시되거나 자신도 모르는 사이에 영혼이 사라지는 질서)에 대한 철학적 '빛들임'은 인간의 본성과 천부적 인권의 재발견이다. 진정한 의미에서 몽매로부터의 '근원적 변화'(deep change)인 그것은 한마디로 말해 '본연'(本然)의 부활이다. 저자가 지금 고갱의 텍스트를 다시 보면서 신비스런 영혼의 땅, 원시에 대한 그의 열망을 재음미하려는 까닭도 거기에 있다.

또한 그것은 고갱의 고뇌와 열망을 타산지석으로 삼기 위한 것이기도 하다. 고도의 물질문명과 더불어 기독교 문화가 지배적인 무형의 파놉티콘 안에서 몸부림치던 고갱의 모습이 그것이었다. 욕망하는 기계들이 영혼 없이 연출하는 꼭두각시극처럼 느꼈던 19세기 말의 데카당스 상황을 그가 탈출한 까닭이 거기에 있다. 그 때문에 그는 〈우리는 어디서 왔고, 우리는 무엇이며, 우리는 어디로 갈 것인가?〉와 같은 자신의 철학적 반성이 욕망하는 기계들의 고장이나 작동이 멈춰 버린 직관을, 나아가 잠든 영혼을 깨어나게 (disenchantment) 하는 메시지가 되기를 바랐을 것이다.

더구나 그것은 '디지털 농장'에서 살아야 할 미래의 신인류에게도 마찬가지가 될 것이다. 태생적으로 그들의 영롱한 황금과도 같은 내면적 자아를 부식시켜 온 초연결에 체화된 무의식뿐만 아니라 그것에 최적화된 중독 상태나 미몽의 상태가 고갱이나 그 이후의 인류보다 더욱 심할 것이기 때문이다. 그것은 마치 고갱의 탈주 무렵과 그 이후의 자본주의 사회와도 흡사하다.

특히 교조화된 변종 사회주의인 소비에트 공산주의 사회를 '노동자 농장'으로 간주한 조지 오웰이 이데올로기적인 우화 소설 『동물농장』(Animal Farm, 1945)으로 비유한 까닭도 그와 크게 다르지 않다. 그는 이미 반세기 전에 마르크스가 비판했던 초연결적인 자본(화폐)의 네트워크 속으로 자발적으로 이민 가려 하거나 강제로 이주해야 하는 몽매한 인간들의 집단농장(사회)을 동물의 우화로 비꼬아 보고자 했던 것이다.

다시 말해 오웰은 사유화든 공유화든 물신화된 화폐만을 좇는 인간들이 추구하는 삶의 조건이 동물농장의 그것과 별로 다르지 않다고 생각했다. 특히 농장에 갇힌 채 가혹하게 사육되어 온 동물들도 원시적 본연의 모습인 '자연의 질서'를 위반하는 인위적 사육(문명)에 반대하며, 마침내 육화(肉化)된 무의식에서 깨어나자 '네발은 좋고 두 발은 싫다'며 혁명적 변화를 갈망했던 경우가 그러하다.

농장 안에서만 살아야 하는 동물들은 '동물주의 원리들'인 7계명-무엇이든 두 발로 걷는 것은 적이다 / 무엇이든 네발로 걷거나 날개를 가진 것은 친구다 / 어떤 동물도 옷을 입어서는 안 된다 / 어떤 동물도 침대에서 자서는 안 된다 / 어떤 동물도 술을 마시면 안 된다 / 어떤 동물도 다른 동물을 죽여서는 안 된다 / 모든 동물은 평등하다-을 내세우며 (두 발 달린)농장 주인을 쫓아내고 자신들이 직접 농장을 경영하는 '근원적인 변화'를 부르짖었다. 이를 위해 그들은 마르크스의 「공산당 선언」과 같은 혁명을 선동한다. 이를테면 동물들은 급기야,

●

"동무들, 영국의 어느 동물도 자유롭지 못합니다. 비참과 노예상태, 그게 우리 동물의 삶입니다. 하지만 그게 '자연의 질서'일까요?"[102]라고 '본연=자연'의 질서를 일깨운다. 이어서

102 조지 오웰, 도정일 옮김, 『동물농장』, 민음사, 2019, p. 10.

그들은 "우리의 삶의 이 모든 불행이 인간의 횡포 때문이라는
게 너무도 명백하지 않소? 인간을 제거하기만 하면 우리의
노동 생산물은 모두 우리의 것이 됩니다. 하룻밤 사이에 우리
는 부자가 되고 자유로워집니다. 그렇다면 우리가 할 일은 무
엇입니까? 우리는 온 신명을 바쳐 인간이라는 종자를 뒤집어
엎는 일에 나서야 합니다. 동무들, 이것이 여러분에게 주는
메시지요."[103]

라는 프로파간다가 그것이다.

그것은 마치 "진정한 혁신이란 현실을 개선하는 데 만족하지 않
고, 현실을 밑바탕부터 완전히 바꾸는 것"[104]이라는 오늘날 초연결
원리주의자들의 선동과 다르지 않다. 반자연적인 농장의 해체를 위
한 혁명을 주창하는 동물 리더의 메시지에서 아이러니컬하게도 무한
한 초연결 상태의 '디지털 농장'의 건설을 외치며 새로운 계명을 쏟아
내고 있는 미래학자 스티븐슨의 메시지를 미리 듣는 것과도 같다.

다시 말해 그와 같은 동물농장의 배신과 모반은 아마도 신인류가
마주하게 될 미래 사회의 모습을 투영해 주는 것이기도 하다. 전 유
엔사무총장이 '인공지능의 격차'(AI divide)로 인한 불평등과 갈등의
심화, 이른바 '디지털 카스트제도'가 미래 사회를 디스토피아로 만들

103 앞의 책, p. 12.
104 W. 데이비드 스티븐슨, 김정아 옮김, 『초연결』, p. 27.

지도 모른다고 경고하는 까닭도 마찬가지이다. 짐작컨대 미래의 '디지털 농장'의 사정도 그와 크게 다르지 않을 것이다.

초연결과 초욕망(超慾網)에 대한 계명은 그것이 독점적이고 강력할수록 예상보다 빨리 그것으로부터의 탈주를 낳을 것이다. 디지털 농장주들이 생각하는 것보다 빠르게 '아날로그가 좋고 디지털은 싫다'는 배신과 반역의 구호에 디지털 대중들조차 공감하는 날이 올 것이다. 그것은 무엇보다도 그 이전에 미처 경험해 보지 못한 감정, 즉 내면적 자아와 일치하는 '지성이상의 감정'(l'émotion supra-intellectuelle)인 직관과 영혼의 피로감과 초집단적 스트레스 때문이다.

이렇듯 '근본적 변화'를 가져올 혁명적 상전이는 계명과 같은 독점적·교의적 이데올로기로 인한 영혼의 피로골절에 대한 반작용을 의미한다. 일찍이 탈주와 이접을 감행한 고갱의 선례를 간과할 수 없는 까닭이 거기에 있다. 곰파 보면 '영혼의 무덤'으로부터, 즉 오래전부터 물질문명이나 허위의식(이념과 교의)이라는 체화된 무의식으로부터의 엑소더스는 고갱만의 전유물이 아니었다.

당시의 니체가 '신은 죽었다'고 외치며 철학의 망치[105]를 들고 나왔던 이유도 마찬가지이다. 1899년에는 고갱이 파리를 떠날 때 하루속히 되돌아오길 바랐던 말라르메마저도 결국은 고갱이 감행한 원시에로의 탈주를 찬미한 바 있다.

105 '철학의 망치'(Marteau de Philosophie)는 진리니 본질이니 중심이니 이성적 주체니 하는 일체의 독단을 파괴하기 위해 니체가 강조하는 철학의 역할이었다. 데카르트적 이성, 과학적 이성의 횡포를 폭로하고 고발하는 푸코가 니체의 망치질을 칭송하는 까닭도 거기에 있다.

그가 원시적이고 반문명적인 고갱의 작품들을 보고 "예술작품의 본질은 바로 표현되지 않는 것에, 작품의 표면에 물질적으로 드러나지 않는 것에 있습니다."라고 평했을 만큼 그것들은 물질문명을 전혀 지향하고 있지 않았다. 말라르메가 "이토록 밝은 그림에 이토록 많은 신비가 깃들어 있다니 놀라울 뿐"[106]이라고 감탄했던 이유도 거기에 있다. 이렇듯 '잃어버린 영혼을 찾아서' 나선 수행자의 고뇌를 투영하는 캔버스들 속에서 말라르메도 자신의 영혼에 지진을 일으키는 신비스런 에네르기를 얻을 수 있었던 것이다.

고갱의 캔버스들은 당시에도 '지금 왜 고갱인가?'라는 질문에 이미 그렇게 답하고 있었다. 오늘날 이제라도 고갱을 다시 주목하려는 이들이나 불특정 다수의 고갱 에피고네들(épigones)에게는 한 세기 이전의 그 '고갯찬가'야말로 '영혼의 플랫폼'으로 안내하는 더없이 좋은 길잡이라고 말해도 지나치지 않을 것이다.

지금 기세등등하게 장밋빛 미래만을 꿈꾸고 있는 그 많은 '디지털 이데올로그들'이 고갱을 주목해 주기를 바라는, 또는 그렇게 해야 하는 까닭은 그뿐만이 아니다. 그것은 고갱이 시원이나 본연의 흔적조차 더 이상 찾기 어려운 파리를 떠나면서 토해 낸, 더구나 타히티에서 보여 준 '철학적 구토'(vomissement philosophique) 때문이기도 하다.[107]

106 프랑스와즈 카생, 이희재 옮김, 『고갱: 고귀한 야만인』, 시공사, 1996, p. 145.

▌ 폴 고갱, 〈옛날 옛적에〉, 1891.

이를테면 고갱이 타히티에 도착한 1891년에 어떤 문명이나 종교에도 오염되지 않은 본연의 원시를 그린 〈옛날 옛적에〉나 〈이아 오라나 마리아〉(Ia orana Maria: Ave Maria의 타히티 말)가 그것이다. 그것들은 욕망의 탈주선이 블랙홀과도 같은 현기증(또는 구역질) 나는 영토 너머의 세상에로 거꾸로 가는 이른바 '영혼 속으로의 시간여행'에서 느끼는 환희와 희열의 탄성이나 다름없었다.

특히 그는 〈이아 오라나 마리아〉에 대하여 다니엘 드 몽프레에게 보낸 편지에서,

●

"노란 날개를 단 천사가 두 타히티 여인에게 예수를 목마 태우고 있는 마리아를 바라보고 있네."[108]

라고 쓴 은유적 메타포에서도 보듯이 인간의 본성과 삶에서의 진정한 행복을 오도하는 어떤 종교적 도그마나 이데올로기(허위의식), 또는 스마트주의적 기술과 편의지상주의적 기계들에도 오염되지 않은 본연의 원시를 마치 왜곡되지 않은 진정한 성모들의 지상천국인

107 철학적 구토는 데리다의 해체전략이기도 했다. 데리다에 의하면 '철학을 토한다(vomir)'는 것은 철학이 거기로부터 자신을 단절시켜 거기에서 빠져나오려고 욕망해 온 그 일반적 분야 속에 철학을 다시 끼워 넣는 전략인 것이다. 그는 1973년 『아르크』(Arc) 지가 주선한 카트린 클레망(Catherine Clément)과의 인터뷰에서 자신의 철학적 관심을 중심으로의 욕망중독증에 걸려 있는 권위적인 '철학의 머리를 절단하는 것, 철학을 토해 내는 것'이라고 밝힌 바 있다. 이광래, 『해체주의와 그 이후』, 열린책들, 2007, pp. 112~114. 재인용.

108 프랑수와즈 카생, 이희재 옮김, 『고갱: 고귀한 야만인』, 시공사, 1996, p. 75.

양 주장하고 있다.

그것은 〈우리는 어디서 왔는가?〉에 대해 미리 대답이라도 하듯 자신이 종교와 첨단기술에 오염된 파리를 떠나기 직전까지 유럽에서 겪어 온 심적 고통에 대해 반사적으로 스스로를 위로하고 있는 것이다. 나아가 그것은 파라다이스에 대한 찬가이기도 하다.

반면에 "은총을 가득히 받은 이여, 기뻐하여라"(루가 1장 28절)라는 의미의 성모곡 〈아베 마리아〉를 무색케 할 만큼 본연(=원시)의 은총을 노래한 〈이아 오라나 마리아〉나 그것으로 원시적 이상미를 미학적으로 뽐내 보고 싶어 했던 〈더 이상은〉과 같은 작품들은 미래의 신인류에게 과거의 어떤 경우보다 '심각한' 변화(deep change)로 인한 (디지털) 피로골절이 가져올 정신적 후유증이 어떠할지를 예고하는 것이다. 동시에 그것들은 그 후유증에 대한 자가 치유의 방안을 역설적으로 예시하는 것이기도 하다.

그뿐만이 아니다. 고갱이 1897년 파리에 있는 친구인 다니엘 몽프레에게 삶의 활력을 되찾게 해 준 그림이라고 토로했던 〈더 이상은〉(Never More) 또한 파리에서의 종교적 스트레스와 문화적 콤플렉스를, 즉 과거에 대한 환멸을 더 이상 견디지 못해 일어나는 자위적·자가치유적 반작용이기는 마찬가지이다.

■ 폴 고갱, 〈이아 오라나 마리아〉, 1891.

2

우리는 어디서 왔고,
우리는 무엇인가?

적어도 160만 년 이전에 '호모 에렉투스'(Homo erectus, 直立人)의 등장은 욕망의 역사에서 가장 획기적인 상전이 현상이다. 무엇보다도 '손의 해방' 때문이다.

인간이 대지로부터 직립 보행함으로써 얻게 된 손의 해방은 정신적 자유뿐만 아니라 신체적 자유를 누릴 수 있는 혜택도 의미한다. 해방에 따른 손동작의 자유는 '마음먹은 대로' 공작(工作)할 수 있는 신체적 자유와 더불어 이를 실행하기 위한 욕망과 의지의 자유까지도 무한지경으로 펼칠 수 있게 해 주었다. 직립으로 인해 얻게 된 손의 해방과 자유는 인간에게 '자유로운 마음작용'이라는 천혜의 선물까지 안겨 준 것이다.

욕망하는 마음, 사유하는 정신, 창조적인 상상력, 그리고 창의적인 의지와 자유, 나아가 영혼의 감지와 감응이나 부름까지도 따지고 보면 손의 해방이 가져다준 선물들이다. 그것은 인간을 신체적 욕구(몸채우기) 이상의 정신적 욕망(마음채우기)도 얼마든지 가능한 존재로, 즉 '호모 데지데루스'(Homo desiderus)로 부를 수 있게 한 것이다.

하지만 '인+간(人+間)'은 문자의 의미대로 독존하는 존재가 아닌 (가족을 비롯한 타자들과) 더부살이(domastic)하기, 무리(mass) 짓기를 욕망하는 존재이다. 한마디로 말해 인간은 '사회적 존재'이다. 인간은 '간(間)존재'(inter-being)이고, '세계-내-존재'(In-der-Welt-Sein)인 것이다. 인간에게 애초부터 전무후무한, 그리고 '순전히 고유한' 욕망이란 있을 수 없는 까닭도 거기에 있다.

그 때문에 불교의 사슬이론인 12연기론처럼 자유로운 마음작용으로서의 욕망은 내재적 작용임에도 외향적이고 타자지향적일 수밖에 없다. 예나 지금이나(붓다의 시대인 기원전 5세기나 디지털 시대인 현재나) 욕망이 타자와의 상호관계(연기설에서 疏緣/外緣의 관계처럼)에서 비롯되는 마음작용이기 때문이다. 라깡이 인간의 욕망(마음채우기)이란 본래 타자의 욕망을 욕망하는 것, 즉 타자가 욕망하는 것(대상)을 욕망하고, 타자가 욕망하는 방식으로 욕망한다고 주장한 까닭도 마찬가지이다.

제1부의 '욕망의 논리'에서도 이미 언급했듯이 이제까지 인간들이 보여 온 모든 욕망(慾望)과 욕구(欲求), 즉 마음채우기와 몸채우기에 대한 강박(압박)이나 열망, 나아가 그것들의 단념(abandonment)이나

고갱을 보라

승화(sublimation)도 온갖 인연이 낳는 마음작용이다. 달라붙음(著)과 얽매임(纏) 같은 참을 수 없는 욕망(번뇌)의 단념(마음비우기)만이 수행자를 무아의 경지에 이를 수 있게 한다면, 반대로 열망과 열정으로 승화된 욕망만이 예술가로 하여금 영혼의 세계를 표상해 낼 수 있게 해 온 것이다.

1) 디지털 타임스와 고갱 다시 보기

이즈음에 저자가 '고갱을 다시 보기' 하려는 까닭은 무엇일까? 앞서도 말했지만 그것은 빠르게 진행되고 있는 정신적 황금(영혼)의 부식에 둔감하거나 무감각한 채 사이비 황금광산에 미혹되어 있는 이들에게 '이 시대를 보라'고 주문하기 위해서다.

다시 말해 그것은 스마트한 편의주의에 매몰되거나 세뇌되어 있는 영혼(inner man)의 생생한 자기감지와 감응을 위해, 그들로 하여금 고갱이 보여 준 용기에 주목하게 하기 위해, 그리고 오염되지 않은 곳에서 자신의 욕망을 승화시키려는 그의 열정을 이 글과 조우하는 이들마다의 욕망지도에 되먹임해 주기 위해서다.

이를 위해서는 무엇보다도 영혼의 진공상태를 깨뜨림으로써 파레시아의 감염과 유행이 빠르게 진행되어야 한다. 고갱이 보여 준 '파레시아스트로서의 용기'는 '너희들의 영혼을 보살펴라'고 소크라테스가 주문한 잠언의 실천이었다. 나아가 그것은 초연결과 초지능 시대의 영혼 없는 디지털 대중(신인류)에게 이미 무감각해질 만큼 잠재의식 속에 깊이 배어 든 '디지털 페티시즘'(Fetishism)과 초(超)물신론인

'디지털 실재론'(Realism)[109]에 대해 경종을 울리기 위함이기도 하다.

마치 충치와도 같은 오늘날의 비정상적인 병기에 대한 일련의 '자메뷰(낯설음) 현상'은 중세시대보다 덜하지 않은 시대적 병리현상이자 지구적 집단의 병리적 정신현상이나 다름없다. 일반적으로 병리학에서는 통계적으로 측정치의 평균에 따라 정상과 병리를 구분한다. 즉 평균에 가까우면 정상적이고 거기서 벗어날수록 병리적이라는 것이다. 그러나 이러한 논리에만 따른다면 역설적이게도 충치는 대부분의 사람들이 앓고 있으므로 정상적이고, 이가 튼튼한 사람은 오히려 비정상적인 병기의 소유자가 되기도 한다.[110]

하지만 이러한 통계적 논리대로라면 그것은 그야말로 비정상적인 논리적 자가당착이 아닐 수 없다. 모순된 현상은 그뿐만이 아니다. 오늘날 디지털 기술에 대한 오해와 편견도 마찬가지이다. 최상의 편의와 오락의 대가로 인해 뻔뜩여야 할 직관이 빛을 잃거나 내밀한 영혼이 부식되는 병기를 점점 악화시켜 감에도 정상으로 간주되는 데 반해 '영혼의 둥지'를 지키려는 아날로그적 가치는 비정상으로 취급되고 있기 때문이다.

109 중세철학에서 실재론(realism)에 따르면 보편이 인간의 정신 속에는 물론 정신 밖에도 실재하는 진정한 실체이므로 개별자들의 존재는 그 실체의 우연적 존재에 불과하다. 그러므로 이에 반대하는 철학자들의 존재론은 명목론 또는 유명론인 것이다. 이에 비해 근대의 실재론은 칸트의 초월적 관념론과 대비되는 경험적 실재론이라는 인식의 문제로 바뀌었다. 필자가 언급하는 '디지털 실재론'은 이 두 가지 실재론적 특징을 모두 포함하는, 그래서 그것들보다 존재론적/인식론적 영향력을 더 크게 발휘하는 제3의 실재론인 것이다.

110 이광래, 「정상과 병리: 생물과학의 인식론적 역사」, 조르주 캉길렘, 이광래 옮김, 『정상과 병리』, 한길사, 1996, p. 35.

고갱을 보라

다시 말해 디지털의 지구적 대중화(평균), 즉 보편화를 모두가 정상적인 것, 나아가 삶을 가장 행복하게 해 주는 것, 가장 값어치 있는 것으로 오해하고 착각하는 디지털 증후군은 더욱 심각한 비정상적인 현상이다. 거의 모두가 오로지 '빠름'만이 이 시대의, 그리고 미래의 편리하고 스마트한 삶을 결정해 줄 보편적 가치로 내세우며 '느림'을 불편한 구태로 폄훼한다. 어딜 가나 온통 넘쳐나듯 범람하는 허위의식에 빠진 (중세의 천년을 지배한 실재론처럼) 디지털에 관한, 또는 알고리즘에 관한 실재론적 수사가 이성적인 판단과 논리를 그르치는 '평균(대중)의 배리'(背理)가 온 세상을 지배하고 있는 것이다.

예컨대 알고리즘이 낳은 AI와 같은 물신을 외면하거나 홀대하면 여러 가지 화를 입거나 불리함을 감수해야 할 것이라는 일방적인 주장이 그것이다. 그러면서도 그것의 여러 가지 윤리적 · 철학적 폐단이나 인간학적 · 인류학적 파국의 상황에 대해서는 침묵한다. 형이하학적인 디지털솔루션 지상주의를 선전하면서도 영혼의 부식에 대한 형이상학적 대안 제시에는 속수무책이다. 디지털 결정론자들은 고작해야 '균형 잡힌 아이디어가 필요하다'는 막연한 구호로 대신할 뿐이다.

개인은 물론 국가이든 기업이든 밴드웨곤(유혹에 취한 욕망)의 최면상태가 장기지속 중인 실재론적 신실용주의자들에게 직관과 영혼의 부식이나 상실에 대한 보충이나 보상을 위한 아이디어를 기대하기란 쉽지 않은 일이다. 지성이상의 감동을 주는 직관과 영혼의 감지(sniffing)와 감응을 넘어 그것들의 부활을 위한 '균형 잡힌' 되먹임 작

업은 애초부터 정량적 알고리즘의 마니아가 된 디지털 결정론자들의 몫이 아니었다.

디지털 대중은 인간의 '진정한' 행복과 물상의 '본질적' 가치를 뒤로한 채 오로지 현실적이고 편익지상주의적인 가치의 추구와 유토피아적인 몽상만을 추구해 올 뿐이다. 그 때문에 철학의 실조증(dyscrasia)에 걸려 있는 AI 페티시스트들에게는 더 이상 소크라테스에서 니체와 베르그송 등에 이르는 철학정신뿐만 아니라 과학기술 만능주의를 비판하거나 혐오했던 플로베르나 고갱의 예술혼도 기대할 수 없다.

그들에게 인간의 기억저장능력과는 비교 불가능한 초지능기계인 AI는 미래의 몸살이를 구원해 줄 가장 믿을 만한 물신(物神)이다. 심지어 우리나라의 대표적인 통신업체인 KT도 'AI는 시대적 소명'이라고까지 주장한다. 그들은 청교도들이 신에게 부여받았다는 의미에서 자신들의 직분(천직)을 '소명'(Beruf: 직업과 동의어이다)이라고 부른 직업의식을 AI에게 스스로 양도해야 하는 시대 상황을 고백하고 있는 것이다. 그래서 '쿠오바디스 도미네'를 외치던 그 업체(KT)는 더 이상 통신회사가 아닌 빅 나인과 같은 AI 전문기업으로의 변신을 천명하기에 이르렀다. 중세의 국가들처럼 국가주도의 새로운 물신주의에 앞장서겠다는 것이다.

중세 말 이탈리아의 볼로냐대학을 시작으로 여러 대학들이 우후죽순처럼 신학과를 중심으로 탄생하듯 오늘날도 중국의 칭화대학을 필두로 세계의 각 대학들이 새로운 신학과인 'AI학과'의 신설을 경

쟁하고 있다. 이처럼 '디지털 물신'을 새로운 보편자(실재)로 여기는 디지털 실재론자들은 중세가 초인숭배적 신학(신앙)을 위해 인본주의적 철학(이성)을 폐기하듯 아날로그 방식의 것들을 아예 쓸모없는 것, 제철이 지난 가치 없는 것이라고 폄하한다. 그들은 오로지 프래그마티즘적 가치판단─유용한 것만이 진리다─만으로 오래된 질서를 시대착오적이고 낙오된 것으로 취급해 버리는 것이다.

하지만 그것은 기회 있을 때마다 신의 존재를 다양하게 증명하며 실재론으로 무장한 중세의 교회권력과 신학이 범한 바로 그 비이성적인 배리(paralogism)와 다르지 않다. 중세의 실재론자들은 개체(개인)들을 지배한다는 보편자로서의 신의 존재를 무기로 삼아 고대 그리스 철학을 (중세 실재론의 바탕이 되었음에도) 철저하게 배제해야 할 것으로 간주함으로써 암흑시대를 자초했던 중세 천년 동안의 그 많은 서구인들을 미혹했던 것이다.

그럼에도 서구의 교권을 지속시켜 준 구원의 메시지(중세의 실재론)에 대한 '독단적' 착각에 비해 지금의 초연결적, 초욕망적 편의성에 대한 '통계적' 착각(디지털 실재론)으로 인한 폐해는 그보다 훨씬 더 크고 심각하다. 신인류인 디지털 대중은 철학을 신학으로 대체한 중세의 종교적 초권력에 비해 정신보다 몸이 먼저 수학적 알고리즘이라는 통계적 유령의 마술에 걸려들었기 때문이다.

게다가 영혼부재의 유토피아적 환상을 정상적인 정신현상으로 믿고 있는 오늘날의 신인류는 디지털 결정론 속에 실재론과 프래그마티즘을 수렴한 초(超)실용주의 이데올로기로 무장한 채 중세보다

더 범지구적인 논리적 자가당착에 빠져 있다. 예컨대 벨기에의 스타트업 스크립트북이 제시한『모바일 미래보고서 2020』의 6가지의 '초'(超) 키워드인 초감각/초고속/초공유/초연결/초지능/초경험 등이 그것이다.

그럼에도 오늘날의 신인류 가운데는 디지털 지상주의(디지털 실재론과 신프래그마티즘)에 대해 누구도 근대철학의 개창자인 데카르트와 같은 의심을 제기하는 용기 있는 파레시아스트(진실을 말하는 자)가 없다. 데카르트는 '1+1=2'와 같은 자명한 수학의 공리에 대해서마저도 정체불명의 유령에 의해 '모든 인류가 속고 있는 것일지도 모른다.'고 할 정도로 일체의 공리나 명제에 대해 의심하기를 요구했던 철학자였다.

또한 디지털 실재론자들 가운데는 안타깝게도 교황과 교회의 절대 권력에 맞선 중세말의 반실재론자들, 이를테면 도미니크 수도회의 수사 요한네스 에크하르트(Johannes Eckhart)나 보편자로서 신의 존재를 애오라지 기호(signum)이거나 명목(nomina)에 지나지 않는다고 주장한 명목론자(名目論者) 윌리엄 오캄(William of Ockham)[111]과

111 프란체스코 수도회의 수사였던 오캄에 의하면 '보편자(신)는 인간의 정신 외부에 존재하는 그 무엇도 아니다'. 또한 그는 '똑같은 현상을 설명하는 두 개의 주장이 있다면, 간단한 쪽을 선택하라(given two equally accurate theories, choose the one that is less complex)'는 논리를 앞세워 그동안 실재론자들이 다양하게 논증해 온 신의 존재에 관한 복잡한 주장들을 단호하게 제거하려 했다. 이른바 '오캄의 면도날'(Ockham's razor)의 비유가 그것이다. 필요하지 않은 실재론적 가설들을 면도날로 베어 내듯 단호하게 잘라 내야 한다는 것이다. 새뮤얼 스텀프, 제임스 피저, 이광래 옮김,『소크라테스에서 포스트모더니즘까지』, pp. 294-295.

같이 진실을 말하는 자가 나타날 기미조차 보이고 있지 않다.

중세의 교권과 교회의 절대권력에 맞서기 위해, 즉 암흑에의 '빛 들임'(Enlightenment)을 위해 그 용감한 계몽주의자(또는 파레시아스트)들이 목숨을 담보로 하여 모험을 감행할 수밖에 없었을 만큼 중세의 서구인들은 인간의 내면 깊숙이 자리한 심오한 영혼을 신의 의지에 맡겨 버린 상태였다. 그들은 디지털 결정론에 미래의 운명을 맡기고 있는 오늘날의 디지털 대중처럼 신이 자신들의 생사고락은 물론 내세의 구원에 이르기까지 모든 자유의지의 결정권마저 쥐고 있다고 믿는 것이다.

하지만 디지털 대중이 공유하고 있는 달콤한 유토피아적 '질서에의 의지'는 의지결정론을 신봉하던 중세의 기독교인들과는 사뭇 다르다. 지금의 신인류는 신에 의한 내세의 구원이나 영생 또는 현세에서의 정신적 평안을 위해서가 아니라 내세보다 '지금 여기에서' 몸의 편안함과 안락함을 제공해 주는 실용적인 대가로 자신들의 직관과 영혼을 물신이나 다름없는 기계 유령에게 내어 주고 있는 것이다.

더 큰 문제는 그뿐만이 아니다. 이토록 디지털 블랙홀에 전지구가 빠져드는 세기적 · 범지구적 병리현상에 대해 누구도 이를 비정상인 병리현상이라고 지적하지 않는다는 점이다. 도리어 국가와 다국적 기업들, 그리고 세계의 각 언론과 대학들이 경쟁적으로 나서서 범세계적 네트워크를 구축하고 있는 초연결, 초욕망의 사슬들이 기존의 자본주의 체제마저 바꿔 놓고 있는 실정이다. 획기적인 초연결, 초욕

망 기술이 낳을 이른바 우주적 '디지털 전체주의'[112]로의 급격한 변화가 그것이다.

한마디로 말해 오늘날의 디지털 자본주의와 국가주의가 신인류에게 자고 나면 또 다른 마술로 미혹하며 '정신적 피로골절'을 부추기고 있는 것이다. 그들의 마술은 18세기에 이상적인 인류애의 실현을 통해 새로운 세상이 펼쳐지기를 바라던 단체인 '프리메이슨'(Freemason)의 계몽주의자들이 보여 준 것과도 다르지 않다. 예컨대 거기에 가입했던 모차르트의 오페라 〈마술피리〉(1791)에서 밤의 여왕을 위해 타미노가 불었던 마술피리의 묘술이 그러했다.

하지만 신인류는 귀를 즐겁게 해 준 타미노의 피리소리와는 달리 이제까지 들어 본 적이 없는 온 세상을 진동하는 마술피리 소리에, 즉 심각한 '디지털과 초지능에 대한 마술피로증'(magic stress)에 시달리고 있다. 신비스런 유령처럼 그것들은 부지불식간에조차 마술피리를 통해 세상을 더욱더 유혹하고 있기 때문이다. 그들의 마술은 디지털 대중을 사이비 계몽주의자들의 집단인 '디지털 아미'로의 자발적 징집은 물론 유토피아에 대한 디지털 최면을 통해 집단화와 사회

112 뉴욕 시립대의 경제학교수인 브랑코 밀라노비치(Branco Milanovic)도 최근에 출간한 『홀로 선 자본주의: 세계를 지배할 미래의 시스템』(Capitalism Alone: The Future of the System That Rules the World, 2019)에서 이제는 고전적 자본주의에서 민주적 자본주의를 거쳐 미국의 성과적 자본주의(liberal meritocratic capitalism)와 중국의 정치적 자본주의(political capitalism)로 나아갔다고 주장한다. 하지만 미래는 그것들마저 고전으로 넘길 것이라고 예측한다. 세계를 빠르게 지배해 나가는 글로벌 가치사슬망이 구축하는 무역 시스템이 기존의 자본주의 체제를 새롭게 바꿔 놓을 것이기 때문이라는 것이다.

고갱을 보라

화의 현장에까지도 내몰고 있다.

얼핏 보기에도 오늘날 디지털 편집증과 강박증에 대한 신인류의 향정신성 중독 증세는 약물중독 그 이상이다. 빅 나인과 같은 공급자(생산자)나 헤아릴 수 없이 많은 수요자(디지털 아미) 모두의 무의식 기제가 중독 상태에 빠진 조절망상의 통제 불능 징후를 나타내기 때문이다. 그들의 병적 징후와 광기는 거대한 감옥인 줄도 모르고 디지털 파놉티콘에서 태어나는 디지털 원주민일수록 더욱 심각하다.

플라톤이 영혼 없는 인간상의 모습을 동굴 속에 갇힌 몽매한 죄수들에다 비유하듯 그들은 바깥세상(영혼의 고향)을 단 한 번 본 적도 없이 감옥에서 태어나 거기서만 살아온 터라 몽매할 수밖에 없다. 이렇듯 영혼 없는 그들의 병기는 필로폰 약물중독 증세 이상으로 이미 디지털 메커니즘에만 집착하려는 고통기애증(苦痛嗜愛症, algolagnia)과 스마트 강박증 같은 초(超)강박증이 되어 버린 것이다.

2) 딥 러닝의 최면술

세기적이고 지구적인 국면전환은 싹쓸이의 엔드게이머인 영화 속의 터미네이터가 등장하지 않는 한 중세에서 근대로의 대전환처럼 수세기는 아닐지라도 당장 일어나지는 않는다. 미국의 하워드 휴즈의학연구소(HHMI)의 신경학자이자 인공신경망학회의 의장인 테렌스 세즈노스키(Terrence J. Sejnowski)가 최근에 출간한 『딥 러닝 레볼루션』(The Deep Learning Revolution, 2018)에서도 '지금은 인공지능의 봄에 불과하며, 여름이 오고 있다.'고만 말할 뿐 어김없이 찾아올

가을과 겨울에 대해서는 한마디의 말도 없다. 그것은 신인류가 아직은 일찍이 경험해 보지 못한 디지털의 편의성 중독에서 헤어날 수 있는 조짐조차 보이지 않기 때문이다.

또한 현재로서는 누구도 '초연결망'이라는 지구적 감시권력 앞에서 어떤 반기를 들 엄두도 내지 못하고 있기 때문이기도 하다. 소피스트들의 실용지(praxis로서의 sophia)에 오염된 아테네의 젊은이들에게 '너희들의 영혼을 보살펴라'고 외친 파레시아스트 소크라테스의 세기적 잠언에 대한 메아리가 그때나 지금이나 좀처럼 울리려 하지 않음을 한탄할 뿐이다.

19세기 말에도 니체는 『즐거운 학문』(Die fröhliche Wissenschaft, 1882)에서 기독교의 '신은 죽었다'고 폭탄선언을 했음에도 불구하고 별다른 반응이 없자 '영혼의 가장 깊은 내면에서 우러나오는 외침에 대해 한마디의 대답도 듣지 못하는 것, 그것은 너무나 끔찍한 체험이었다.'고 한탄할 정도였다.

●

아마도 소크라테스나 니체의 시대와 마찬가지로 오늘도 요란한 밴드웨곤만을 뒤쫓는 디지털 대중은 (저자의) 반(反)시대적 파레시아(진실 말하기)에 귀 기울이려 하지 않을 것이다.

실제로 전통적인 종교와 철학의 종말을 고하는 니체의 '망치질

고갱을 보라

(coups de marteau) 효과'[113]는 그가 죽은 지 반세기 이상이나 지나서야 근대성에 대한 엔드게임으로 나타나기 시작했던 것이다. 더구나 고갱이 보여 준 '탈유럽의 충격효과'는 그보다 더한 형국이다. 하지만 그가 타히티로 떠날 1893년 당시만 해도 욕망의 승화와 영혼의 감지와 감응을 위한 그의 열망이 준 충격은 상징주의 시인 스테판 말라르메의 살롱인 '화요회'의 멤버들과 상징주의 화가 오딜롱 르동 등 주변의 예술가들만을 놀라게 할 정도에 지나지 않았다.

그 이후 안타깝게도 일반대중은 물론 내면에서 창의적 직관과 오염되지 않은 영혼의 부름을 이미지로 표상해야 할 예술가들에게조차도 원시에로 향했던 고갱의 열망을 공감하지 못하고 있었다. 설사 그에게 공감하는 이가 있었다 하더라도 자신의 속내를 과감하게 드러내지 못하고 있었을 것이다. 시대와 대중은 새로 등장한 딥 러닝의 최면술에 이미 깊이 잠들어 버린 탓이다.

이렇듯 물리적 지진보다 정신적 지진—소크라테스의 반시대적 주문이나 중세의 천년을 군림해 온 교황의 절대권력에 대한 코페르니쿠스의 혁명적 발언, 또는 가치의 전도를 위한 니체의 망치질 등과

113 니체 르네상스가 시작된 것은 1900년 그가 죽은 지 60여 년이 지난 1964년 7월 4일 프랑스의 로요몽에서 사회자 계루를 비롯하여 푸코, 들뢰즈, 클로소프스키, 장 발 등 17명의 철학자들이 모여 5일간 진행된 니체 심포지엄을 통해서였다. 하지만 들뢰즈는 1962년에 이미 『니체와 철학』(Nietzsche et la philosophie)을 통해 니체의 망치를 들고 기존의 철학을 답습하는 이른바 '철학노동자들'을 비판하고 나섰다. 이를테면 "니체가 구상하고 시작한 것처럼 가치철학이란 참된 비판의 실현이다. 그것은 전면적인 비판을 실현하는 유일한 방식, 다시 말해 철학을 망치질하는 것이다."라는 주장이 그것이다. 이광래, 『해체주의와 그 이후』, 열린책들, 2007, p. 20, 재인용.

같이 영혼을 깨우는 딥 러닝 레볼루션-의 효과는 더디게 마련이다. 그것이 바로 '진정한' 딥 러닝이고 '근본적인' 딥 체인지라고 말할 수 있는 '영혼의 르네상스'일 경우에는 더욱 그러하다.

어쨌든 니체나 고갱에 비해 초연결과 디지털 기술에, 그리고 AI와 같은 기계지능들에 넋(또는 魂)이 나간 지 오래된 지금의 신인류는 내면적 자아만이 감지할 수 있는 직관과 영혼의 부름을 간원하며 '거꾸로'의 시간여행을 감행할 용기를 내지 못하거나 이미 그럴 용기마저 잃어버린 세대임에 틀림없다.

컬럼비아대학의 다윈주의자인 리 골드먼조차도 자신의 저서 『Too Much of a Good Thing』(2015)에서 신인류를 가리켜 그들을 홀리는 마술피리들의 범람 때문에 인류의 '진화를 배신할' 세대라는 우려와 함께 그들의 미래에 대한 의구심을 숨김없이 토로한다. '창조적 진화론'을 주창한 베르그송의 용어를 빌리자면 그들은 창조적 '지성이하의' 세대이기 때문이다.

그러면 초연결, 초욕망의 편의성 추구에만 매몰된 '지성이하의 세대는 지금 무엇을 하고 있는 누구인가?' 한마디로 말해 그들은 영혼 부재의 신인류일 따름이다. 오늘날은 이성의 부식을 넘어 영혼을 부식시키는, 과거에는 상상조차 할 수 없었던 '좋은 것들이 너무나 많은 세상'이기 때문이다.

진화론자인 골드먼마저도 (지성이하의 디지털 대중의) '자연선택이 몇 년 후의 인간상을 어떻게 바꿔 놓을지 그들의 미래를 내다보고 판

고갱을 보라

단할 방법이 없다.'[114]고 우려한다. 선형적 진화의 교란을 염려할 만큼 물상의 돌연변이가 진화론자마저도 혼란에 빠뜨리고 있는 것이다. 그것은 무엇보다도 오늘날 인간의 본성과 진정한 행복에 대한 오해와 편견, 그리고 감시망에 자발적으로 참여하도록 (걸려들도록) 유혹하는 무서운 '포획과 감시의 장치'인 전체주의적 기술 감시 체계가 초지능화하기 때문이다.

실제로 골드먼의 선형적 진화에 대한 우려처럼 영혼의 자유를 제외한 모든 것을 갖게 하는 초시대적인 권력기제는 오랜 세월 동안 생명체가 보여 온 일직선의 기계적 진화 현상에 대해서도 예상하지 못할 배신을 부추기고 있다. IT 잡지인 「와이어드(Wired)」의 편집장이자 『메이커들—새로운 산업혁명』(Makers—The New Industrial Revolution, 2012)의 저자 크리스 앤더슨(Chris Anderson)조차 디지털 파놉티콘처럼 모든 사람을 똑같이 행동하게 하는 전체주의적 질서는 오히려 역효과를 가져온다고 경고하고 나서는 까닭도 마찬가지이다.

114 리 골드먼, 김희정 옮김, 『진화의 배신』, p. 62.

우리는 어디로
갈 것인가?

1) 편리함의 배신: '고갱효과'를 기대하며

그것은 부작용이나 후유증에 대한 철학적 · 인문학적 · 교육학적 대안을 비롯하여 어떤 근원적인 대비책도 없이 앞다투어 경쟁하듯 기(器: 수단)가 도(道: 목적)의 자리를 차지하거나 체(体)와 용(用)이 전도되는, 더구나 아예 道나 体(정신이나 본질)가 배제된 채, 器나 用(= 디지털 물상들)만이 벌이는 디지털 페스타(Digital Festa)에 대한 반작용이나 다름없다.

- 스마트 신화에 대한 저항

문명화와 종교화에, 게다가 자본의 논리에만 매몰되어 가는 현대

사회에 대한 진저리가 고갱이나 채플린의 원시에 대한 동경과 애정을 부추겼듯이 최근 들어 우리 사회에서도 '욕망하는 기계들'의 다양한 초연결적 싹쓸이 욕망(마음채우기)에 따른 피로증이 야기하는 병리현상인 이른바 '자연인 신드롬'이 주목받는 까닭도 그와 마찬가지이다. 주지하다시피 초연결, 초욕망 사회의 '편리함과 편익의 배신'을 먼저 깨달은 자연인들이 자연 속에서의 불편함을 도리어 즐기고 있는 것이다.

그것은 원상(原狀), 즉 '자연의 질서'를 위반하며 삶을 옥조이고 지치게 하는 디지털 미세먼지 속의 플랫폼을 획기적으로 바꾸려는 자가치유적 처방에 나서는 이들이 적지 않음을 의미한다. 그들은 유령이나 신기루 같은 그 물리적 플랫폼에서 입은 피로골절을 치유하기 위해 내밀한 직관과 영혼의 엑소더스를 기꺼이 감행하는 것이다. 또한 그 신드롬은 복잡다단한 초집단적 싹쓸이 욕망과 인연으로부터의 엑소더스를 선택한 고갱류(類)의 개인들뿐만 아니라 그들이 속해 있는 거대집단과 사이비 스마트시대의 (공간적/역사적) 피로도를 반영하는 이상신호이기도 하다.

실제로 초연결적 싹쓸이 욕망과 유토피아적 나르시시즘의 이데올로기(허위의식)에만 빠져 있는 '디지털 파놉티콘'에서는 시시포스적 낙관주의와 더불어 왜곡된 스마트주의에 대한 '자메뷰'(jamais vu) 현상도 동반하게 마련이다. 삶에서 첨단의(=스마트한) 편의주의만을 최선으로 삼는 신유물론자들의 그러한 물상적 이념들은 언젠가는 이제까지 익숙하게 보아 왔거나 적응해 온 현실을 마치 본 적이 전혀 없

는 듯 미시감(未視感)을 피할 수 없게 만들 것이다. 하지만 그것은 아예 처음 본 듯이 갑자기 낯설게 느껴지거나 기억에서 사라지는 정신병리적 징후이다. 작용에 대한 반작용이라는 엔드게임은 예외 없는 물리적 법칙이므로 더욱 그렇다.

미래의 신인류는 그와 같은 알고리즘으로 수량화되고 부호화된 주체들의 정신병리적 조짐만으로도 이른바 고갱이나 채플린의 환상적이고 신비로운 '이접효과'(Gauguin Effect)를 쉽사리 간과할 수 없을 것이다. 더구나 앞으로 10년쯤 지난 2030년대 즈음이면 영혼의 둥지를 갈망하는 이접현상이 더욱 두드러질 것이다.

앨빈 토플러는,

●

"24세기에는 화폐라는 것이 없습니다. 그때쯤에는 아마 자본주의라는 것도 없을 것입니다. 어쩌면 2300년이 되기 훨씬 전에 자본주의가 사라질지도 모릅니다."[115]

라고 하여 미래를 매우 아득하게 전망하고 막연하게 추측한 바 있다. 하지만 디지털 파놉티콘에 수용되었거나 아예 그 디지털 농장에서 태어난 신인류들에게는 불가피하게 나타나게 될 '스마트주의의 배신', 즉 '아픔'(smartness)의 본색을 감춰 온 '스마트 신화'로부터의

115 앨빈 토플러, 하이디 토플러, 김중웅 옮김, 『부의 미래』, p. 392.

각종 부작용이나 병적 징후들이 지금보다 훨씬 극심해질 것이다.

다시 말해 그들은 다수가 작은 불편도 견디지 못하는 이기주의자들, 편익이라는 참을 수 없는 가벼움에 깊이 중독된 자들, 그리고 초연결, 초욕망(超慾網)의 '싹쓸이 사슬'로부터 소외나 추방을 무엇보다도 두려워하며 망(網)강박증에 시달리는 정신박약자들일 수 있다. 예컨대 지난날 야만적인 문명의 야욕에 물들지도 희생당하지도 않은 원시의 원상, 그래서 '마지막 낙원'-18세기 이래 네덜란드의 원상보호정책 하에 있었던 탓에-으로 불린 환상의 섬 발리가 채플린을 매료시킨 지 10년도 채 지나지 않은 1942년 2월 일본군에게 점령당한 뒤의 모습이 그러했다.

처녀림 속에 속살을 감추고 있는 천혜의 낙원이었던 발리의 자연과 침입자들에 의해 기계적 무의식에 체화되었을 만큼 물질문명과 사물인연에 유혹되거나 강요받아 온 원주민들의 의식은 시간이 지날수록 (제국의 폭력이 아니더라도) 거대한 권력기제들에 의해 강간당하면서 그들의 손아귀에서 신음하다가, 이제는 그마저도 무감각해졌다. 그곳은 이른바 '스마트'라는 첨단기술문명의 편리함에 중독되어 몽매해진 현상(現狀)에 이르렀기 때문이다. 기술문명의 침입 이후 발리는 더 이상 채플린을 감동시킨 파라다이스도 유토피아도 아니다. 첨단문명에 의해 원시의 영혼이 무자비하게 질식당해야 했던 그곳은 그저 잃어버린 낙원, '실낙원'(lost paradise)일 뿐이다.

고갱이 던진 〈우리는 어디로 갈 것인가?〉에 대답이라도 하듯 머지않은 장래(2030년대 즈음)에 물리적으로 무한히 '개방될'(반대로 정신적

으로는 폐쇄될) 디지털 유토피아를 꿈꾸며 총동원령을 내리고 있는 초연결, 초욕망 아미들(결정론자들)의 사정 또한 그와 다르지 않다. 그들도 '더 이상은' 누구도 감당할 수 없는 초인연의 '디지털 츠나미' 앞에서, 또는 파괴된 상징질서인 '디지털 쓰레기 더미'(파놉티콘) 속에서 '무한인연(초연결) 욕망에 대한 때늦은 탄식이나 회한의 비가(悲歌)'를 불러야 하는 지경에 이르게 될 것이다.

그때는 거대한 파놉티콘 속에서 디지털 전체주의나 파시즘에 의해 영혼들이, 즉 왜곡되거나 피폐화된 디스토피아로 인해 고개 숙인 '디지털 대중들'과 '디지털 아미들'이 채플린의 〈모던 타임즈〉보다 더 비판적이고, 더욱 조롱 섞인 〈모던 타임즈〉의 실존 인물들이 되어야할 것이다. 역사적으로 보더라도 크고 작은 디스토피아(닫힌사회)들이 '대중의 반역'이나 '군대의 쿠테타'를 야기하는 경우가 허다했다. 역사적인 엔드게임들은 예외 없이 대중(민중)의 직관과 영혼을 마비시켜 온 '출구 없는' 밀폐나 폐쇄현상의 장기지속이 가져온 반작용들이었다. 스페인의 철학자 오르테가가,

●

"대중에게 세계와 삶은 그야말로 활짝 열린 것처럼 보이지만 인간의 영혼은 그만큼 밀폐되었다. 나는 평균인의 영혼이 밀폐(obliteración de las almas medias)되어 있는 바로 거기에 '대중의 반역'(la rebeldia de las masas)이 일어나는 근거가 있음을 강조하고 싶다. 이 '대중의 반역'이야말로 오늘날 온 인류가

고갱을 보라

안고 있는 거대한 문제의 온상인 것이다." [116]

라고 주장한 까닭도 마찬가지이다.

수감자들이 기약 없는 출감보다는 차라리 탈옥을 깨닫게 되는 이유도 거기에 있다. 그들은 이제껏 영혼을 옥죄어 몽매지경으로 관리해 온 그곳이 너무나 거대한 탓에 '감옥인 줄도 모르고' 감쪽같이 세뇌당해 온 유토피아에 대한 배신이 곧 영혼을 향한 엑소더스라고 믿기 때문이다. 바야흐로 그들에게는 반역이 곧 부활일 것이다.

조지 오웰이 동물농장에서 체화된 무의식에서 깨어난 동물들이 마침내 '동물주의의 원리'를 강조하듯 과학기술이 이룩해 온 문명의 잠속에 깊이 빠져 온 평균인, 즉 대중이라는 인간도 원리의 실패나 부재를 깨닫는 순간 '문명의 배신'에 저항하기 시작할 것이다. 인간에게 영혼의 플랫폼을 제공해 주는 '안전한' 원리를 지닌 물질문명이란 과거에 없었듯이 미래에도 있을 수 없을 것이다.

더구나 기술의 획기적 발전에 의한 진보일수록 문명은 '영혼의 부식과 퇴화'를 그 이상으로 위협하게 마련이다. 각종 오해와 편견, 욕망과 유혹에서 비롯된 기술의 고도화, 첨단화(스마트화)에 따른 물질문명의 발전이 곧 이성과 의식, 직관과 영혼의 부식 현상일 뿐 진정한 의미에서 인간이라는 유기체의 진화나 진보일 수 없는 이유가 그것이다.

116 Ortega Y Gasset, La Rebelion de las Masas, p. 94.

반(反)자연을 뜻하는 문명(civilization은 도시민을 뜻하는 'civis'에서 유래했다)이란 본래 도시화를 의미할 뿐이므로 도시인만을 위한 장치들에 불과하다. 이제껏 보아 왔듯이 문명은 도시공동체의 생활을 위해 인간의 이성을 기술에 최대한 환원시키는 것, 최적화시키는 것 이외에 아무것도 아니다. 그 때문에 부식된 내면적 자아나 영혼의 표면인 비윤리적 기술문명은 '현대의 야만'이나 다름없다. 국면전환이 일어나는 '근원적인 변화'가 이루어질 때마다 기술의 진보가 그것을 위한 '인본주의적 원리'의 실패나 부재에 대한 인식론적 단절을 의미하는 까닭도 그와 다르지 않다.

본래 '진보'란 불편을 깨닫게 하고 각인시키는 새로움을 가리키는 것에 지나지 않는다. 아무리 획기적인 디지털 기술의 진보가 인력으로는 도저히 따라갈 수 없는 사물인연의 복합적인 신문명 시대를 개막한다 하더라도 그것이 인간성의 부재나 직관의 밀폐와 영혼의 밀봉을, 심지어 영혼의 마비를 가져오는 왜곡되고 전도된 원리에 지나지 않는다면 거기에는 이미 배신과 반역의 동기가 잠재되어 있게 마련이다. 야누스처럼 본래 (smart의 어원에서 보듯이) 스마트한 것일수록 뼈아픈 것이기 때문이다.

그것이 '사이비 문명'인 까닭도 마찬가지이다. 기술에 대한 공감과 지지, 나아가 참여만을 앞세우는 디지털 파놉티콘에서의 사물인연은 그것이 스마트할수록 독창을 둔감(그런 점에서 공감은 둔감의 덫이자 함정이기도 하다. 공감할수록 독창에는 그만큼 둔감해지는, 즉 공감이 곧 둔감이 되는 '공감의 역설'이 예외 없이 작용하기 때문이다)하게 한다. 그것은

거대한 미세먼지의 틀 속에 영혼을 밀폐시키거나 마비시키는 마약처럼 사이비 문명일수록 중독성과 편집증이 강하기 때문이기도 하다.

기술문명이 주는 몸살이에서의 편의와 안락이 그것(발명)의 배신인 까닭도 마찬가지이다. 편의와 안락의 배신은 불편과 불쾌 그 이상의 대가를 요구한다. 예컨대 인간으로 하여금 하늘을 날게 한 비행기의 발명이 그들을 하늘에서 추락사하게 하는가 하면, 배의 발명이 난파로 인해 익사하는 비극적 역사의 시작인 경우가 그러하다.

시간이 지나갈수록 욕망과 사물인연의 가로지르기에 편승한 비윤리적 초연결, 초욕망 문명의 병적 부작용은 더욱 심각해질 것이다. 더구나 인간의 본질적 삶에 관해 어떤 스마트한 언설이나 피상적인 원리만으로는 그것에의 밀봉이나 마비 속도를 따라가지 못할 것이다. 일찍이 오르테가의 당시는 기술지배(사물인연) 사회가 전개할 20세기 문명의 여명기였음에도 그것이 앞으로 진행될 과정(그는 진화나 진보를 '과정', 즉 proceso라고 표현했다)에 대해 그가 다음과 같이 우려 섞인 경고를 보낸 까닭도 마찬가지였다. 그에 의하면,

●

"어떤 문명이든 그 원리가 부족하면 반드시 멸망했다. … 로마에는 인간이 실패한 것이 아니라 그 원리가 실패한 것이다. … 오늘날에 멸망의 원인이 되고 있는 것은 기술이 아니라 바로 인간 자신이다. 인간이 문명의 발전을 미처 따라가지 못하기 때문이다.

… 진보된 문명이란 곤란한 문제를 알고 있다는 것에 지나지 않는다. 다시 말해 문명은 발전할수록 더욱더 위험한 상태에 빠지게 된다. 삶은 비록 편리해졌을지라도 그만큼 복잡해졌다는 것이 사실이다."[117]

이렇듯 '문명이 무엇인지', '문명의 진보가 어떤 것인지'를 냉철하게 천착한 철학자 오르테가는, 오늘날에 와서야 디지털 편의주의에 체화된 대중의 무의식을 염려하여 (MIT공대를 비롯한 일부의) 소수자들이 제기하기 시작한 '기술보다 인간이 먼저다.'라는 경구(원리)를 근 한 세기 이전에 이미 주문하고 있었던 것이다.

그 때문에 사르트르도 『실존주의는 휴머니즘이다』(1946)에서 '인간은 먼저 세상에 존재하고, 나중에야 비로소 무엇이 되며, 스스로가 만들어 내는 존재가 된다. 이것이 실존주의의 제1원칙이다. … 인간은 무엇보다도 주관적으로 자기 삶을 이어 나가는 하나의 지향적 존재이다. 이 지향 이전에는 아무것도 있을 수 없다.'고 주장한다.

이렇듯 인간은 주체적인 삶을 지향하는 존재이다. 다시 말해 인간은 이것이나 저것'이지'(est) 않고, 우선 '존재한다'(existe). 그러므로 인간이 스스로를 (기술이나 기계에) 수동적으로 내맡길 때 그의 삶은 순간적으로 '사물화되어'(réifier) 가게 마련이라는 것이다. 메를로-뽕띠가 '나는 나 스스로를 과학의 세계 속에 갇히게 할 수 없다. … 나는

117 앞의 책, pp. 112–113.

절대적인 근원이다(Je suis la source absolue).'라고 주장하는 까닭도 마찬가지이다.

그 때문에 인간의 직관 대신 AI(인공지능)를 물신(物神)으로 신앙하는 편의지상주의가 가져올 파국적 비상상황(직관과 영혼의 밀폐)과 불가피하게 치러야 할 대가(영혼의 부식이나 빈곤)를 뒤늦게 깨달은 뒤에야 소수의 인간들은 번뜩이는 직관과 심오한 영혼의 부활을 위한 되먹임이나 치유의 방안을 서둘러 마련하기 시작할 것이다.

또한 포스트 스마트주의를, 즉 디지털 편의주의의 배신 이후를 대비하기 위해서는 오르테가보다 훨씬 더 먼저 자본주의 사회의 문화와 첨단기술이 지닌 극단적인 부작용과 병폐를 '스마트하게' 예단하며 깊이 고민하던 마르크스의 경고(낭만적 전체주의만 아니라면)에도 귀를 기울여야 한다. 그가 자본주의의 사물인연을 비판하기 위해 미래에 대한 통찰력을 발휘하여 『철학의 빈곤』(Misère de la philosophie, 1847)이라는 책을 썼듯이 이번에도 평균인들의 집단욕망인 초연결, 초욕망이라는 인연지상주의의 문명을 강도 높게 비판하기 위하여 누군가는 또 다른 『철학의 빈곤』을 써야 할 것이다.

마르크스는 브뤼셀에서 만난 러시아의 문학평론가 '파벨 안넨코프에게 보낸 편지'에서 프랑스의 아나키스트이자 사회주의자인 프루동(Pierre-Joseph Proudhon)의 『빈곤의 철학』이 '욕망의 체계'에 대한 논리적 모순과 독단임을 비판했다. 프루동은 현대사회에서의 경제적 분업과 기계의 연관성을 전적으로 '신비적'이라고 하여 관념과 사물을 혼동한 채 그 책을 썼기 때문이다.

프루동의 이러한 주장에 공감할 수 없었던 마르크스는 자신의 책 서두에서 1825년 이래 일반적으로 소비의 수요가 생산을 빠르게 추월하며 발전하고, 새롭고 편리한 기술의 등장이나 사물인연의 발전도 시장에서 늘어나는 수요의 필연적 귀결이라고 주장했다. 기계의 발명과 응용은 기업가와 노동자 사이에서 벌어지는 투쟁의 결과라고 생각하여 그는 이른바 '경제적 형이상학'을 제기했던 것이다.

한편 이와 같은 오해와 편견에 대한 철학적 비판의 시선은 오늘날 하루가 다르게 변화하는 사물인연의 상황에 대해서도 마찬가지여야 할 것이다. 그렇지 않으면 새롭고 편리한 기술을 고안해 내거나 상상을 뛰어넘는 초연결, 초욕망 도구들(편의의 극대화를 위한 초인연 장비나 설치들)이 등장할 때마다 그 사물인연에 대한 디지털 대중(평균인)의 공감과 참여를 넘어서는 과도한 집착과 편집은 초연결, 초욕망 결정론의 신화를 더욱 맹신하게 할 것이다.

또한 '참을 수 없는 편의성 욕망'에 대한 그들의 맹신은 플라톤이 평균인들의 인식론적 장애를 지적한 동굴의 비유─이데아(원상)에 대해 무지몽매한 동굴 속의 죄수들─처럼 오해와 편견에 대한 비판적 의식의 부식을 넘어선 토털 이클립스(皆旣蝕) 현상이나 영혼부재의 집단적 광기에 매몰되어 있는 자화상들을 스스로 발견하지 못하게 할 것이다.

그것은 대중들이 욕망을 유혹하는 '무한인연', 즉 초연결, 초욕망의 편리함만이 삶의 질과 수준을 높여 줄 수 있는 절대적 가치라고 세뇌당해 온 탓이다. 그럼에도 불구하고 디지털 통치권자들은 만물

의 수량화 공식이 낳은 'AI나 IoT와 같은 사물인연이 국가의 흥망성쇠를 결정한다.'는 일방적인 주장으로 대중을 위협한다.

심지어 아름다움(美)의 지도를 작성한 영국의 우생학자 프랜시스 골턴(Francis Galton)은 신에게 드리는 기도의 효험까지도 과학적으로 탐구가 가능하므로 신조차도 수량화 대상에서 예외일 수 없다고 호언장담한다. 이처럼 인간의 '모든 잠재력을 수량화할 수 있다.'는 계량적 낙관주의자들은 '미래는 반드시 그렇게 닦아 온다.'는 신념으로 혁명동지를 보다 많이 규합하는 프로파간다에 열을 올리고 있다.

시간이 지날수록 국가나 기업마저 미혹시킨 그 낙관주의자들은 지구적인 밴드웨곤 현상을 고대하며 지금도 그 구호를 더욱더 소리 높여 선전하고 있다. 그들은 하나같이 디지털 혁명(제4차 혁명)의 아방가르드가 되어야만 시대를 앞서가는 '스마트 아미'가 될 수 있다고 외쳐 대는 것이다.

하지만 안타깝게도 그들에게는 자신을 반사해 주는 거울(비판적 사상이나 철학)이 없다. 그들에게는 윤리적 반성의 순간에 꼽아야 할 '사유의 압핀'이 없다. 그들은 허위의식, 다름 아닌 편의와 상업주의(자본)가 결합하여 무장화한 비윤리적 신념 때문에 그것의 필요조차 느낄 수 없을 것이다.

설사 그들이 자기 시대의 비판적 사상이나 철학을 발견하거나 이해할 수 있다 하더라도 그들의 대다수는 아마도 그것을 창출하는 능력을 가지고 있지 못할 것이다. 그들에게 '창의'란 삶의 본질이나 원리보다 오로지 보다 스마트한 편의성과 초연결성에 의해 자신의 행

복마저 수량화하는 알고리즘 신학에 대한 신앙과 참여의 극대화만을 위한 것일 뿐이다.

— 고갱효과를 기대하며

미래의 디지털 신인류에게는 오로지 판타지만 제공되는 것은 아니다. 그 너머에는 보이지 않을 뿐 마치 나락(奈落)과 같은 잃어버린 영혼들의 세상이 도사리고 있다. 다시 말해 그들에게는 그리스 신화의 '눈에 보이지 않는 자'인 이른바 명계(冥界)의 신 하데스(Hades)와 그가 납치하여 아내로 삼은 아름다운 페르세포네(Persepone)—제우스와 데메테르 사이에서 낳은 딸—의 세상이 동반되고 있다.

하데스의 선물(석류)에 넘어간 오늘날의 그 많은 페르세포네들(디지털 대중)은 조물주가 미처 해내지 못한 신비의 영역을 체험했음에도 거기에 머물고 있는 한 내밀한 직관과 영롱한 영혼의 구원을 기대할 수 없다. 디지털 세상에서는 그들이 '쿠오바디스 도미네!'를 외친다 한들 그 어디에서도 구원의 복음이 들려오지 않기 때문이다.

신인류는 고작해야 모더니즘의 종언을 주장하는 (데리다나 리오타르와 같은 헤르메스의 망령들이 제기한) 해체주의나 포스트모더니즘에 반대하기 위해 프랑크푸르트학파의 위르겐 하버마스(Jürgen Habermas)가 믿었던 '의사소통의 합리성'이 보장되기를 기대해야 할 것이다. 그들은 운 좋게도 얼룩진 이성의 부식을, 나아가 '디지털 미세먼지'가 가득 덮인 직관이나 영혼의 부식까지도 제거해 주는 획기적이고 기적적인 상전이가 머지않아 일어나기를 바라는 수밖에 없을

것이다.

* 배신의 각성과 고갱의 선구

아니면 그와 정반대로 원시의 유령이 소녀의 영혼을 불러낸다는 의미에서 고갱이 〈신의 날〉이라고 이름 붙인 그런 신비스런 날이 오기를 고대해야 할 것이다. 고갱은 그날이 세계 창조의 영감을 불러일으킨 '기원의 날'이라고 생각했다. 바로 그날에 (피타고라스가 말하는 9가지 쌍의 시원적 대립들처럼) 남자와 여자를 비롯하여 각종 대립물의 기원적 창조와 더불어 우주 창조가 이루어졌다는 것이다.

또한 그에게 유럽에서 겪은 현대문명과 기독교 문화의 트라우마를 대신하여 창조의 기원에 대한 신비를 깨닫게 해 준 것은 〈신의 날〉만이 아니었다. 그가 신천지의 발견에 대한 흥분이 미처 사라지기 전에 지구가 창조된 초기에 살았을 인간들의 생활상을 상상하며 조각한 〈우주창조〉(L'univers est créé, 1893–94)와 〈(타히티의 파르테논과) 신들〉(Te atua, 1893–94)이라는 제목의 목판화들도 마찬가지였다.

그것들은 하나같이 '참을 수 없는' 육신의 욕구(몸채우기)나 목전의 부와 권력, 편익과 오락 같은 사회적 · 현실적 욕망(마음채우기)에 탐닉하기보다 인간의 기원과 미래의 신비에 대한 '상상 속의 위안'을 통해 삶의 근원적인 고통이기도 한 '영혼의 통증'을 스스로 치유하기 위한 것들이었다.

특히 〈(타히티의 파르테논과) 신들〉에서는 중앙에 가부좌를 한 채 니르바나를 위해 명상(pranayama)에 잠긴 붓다가 오른쪽에 더부룩

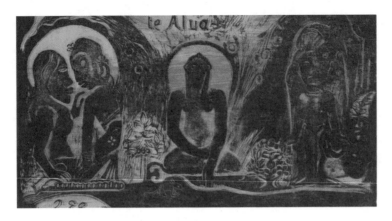

■ 폴 고갱, 《(타히티의 파르테논과) 신들》, 1893–94.

한 머리카락의 원시인 형상을 한 타히티의 여신 히나(Hina)와 대조를 이루고 있다. 하지만 그것은 16세기 말에 프란시스코 사비에르 (F. Xavier) 신부를 비롯한 예수회 선교사들이 인도의 고아(Goa)를 발판으로 하여 선교를 시작한 이래 유럽에서 빠르게 고조되어 온 '인도 신드롬'의 정신적 결정체(結晶體)들 가운데 하나에 지나지 않는다.

무엇보다도 유럽인들의 눈에 처음 비친 인도인들의 도덕적 정적 주의(靜寂主義)와 무(無) 또는 무연(無緣)에 대한 사랑이 그들에게는 새로운 숭배의 원천이 되었다. 이를테면 1760년 벵갈의 총독을 지낸 영국인 존 홀웰(John Holwell)이 "인도는 모든 지혜의 원천이고, 고대 그리스의 철학적 전통에 지대한 영향을 끼쳤다."[118]고 찬양했던 것이나 1784년 영국에서 아시아협회를 창립한 찰스 윌킨스(Charles Wilkins)가 이듬해에 위대한 힌두 서사시인 『바가바드기타』를 최초로

영역해 낸 사실만 보아도 이를 짐작하기 어렵지 않다.

브라만교의 경전인 베다나 붓다의 가르침 등 이른바 '인도 유행병'
에의 감염이 광범위하게 이뤄진 것은 18세기 말과 19세기 초의 철학
자와 문학인들에 의해서였다. 헤르더와 괴테를 시작으로 슐레겔과
쇼펜하우어 등에 이르는 동안 수많은 지식인들이 정신적으로 '인도
인의 색조'(an Indian Tint)에 어떤 방식으로든 깊이 물들었기 때문이
다.[119] 다시 말해 당시의 물신주의적 괴물로 급변하고 있는 자본주의
사회에 대한 피로증과 기독교문화에 대한 혐오증으로 신음해 오던
유럽의 전위적 지식인이나 예술가들에게 인도의 종교와 사상은 신비
롭고 신선한 영혼의 비상구(Exit)나 다름없었다.

특히 고갱과 동시대에 살았던 쇼펜하우어, 바그너, 니체에 의한
붓다와 불교의 발견은 그들을 저마다 붓다필리아(Buddha-philia)로
만들기에 충분한 것이었다. '다른 종교보다 출중한 불교를 용인할 의
무를 느꼈다.'고 토로한 쇼펜하우어는 욕망의 단념으로 영혼의 승화
를 지향하는 불교의 니르바나가 자신의 삶에 대한 관점, 즉 인생은
유한하며 모든 인간의 수고는 공허하고 무가치하므로 (오늘날처럼 극
대화된 편의성만을 삶의 지고한 가치로 맹신하려는) 인생의 목표도 생에
대한 맹목적인 의지로부터 해방되는 데 있다는 생각과 다르지 않다
고 주장한 바 있다.

118 J.J. Clarke, Oriental Enlightenment: The Encounter between Asian and Western
　　Thought, p. 56.
119 앞의 책, p. 59.

붓다의 생애를 '승리자'(Die Sieger)로 간주한 바그너도 불교의 교리를 가리켜 "기독교의 그것과 비교하면 얼마나 숭고하고 만족스러운가!"라고 경탄했을 정도였다. 하지만 바그너보다 불교와 붓다에게 훨씬 심하게 감염된 사상가는 바그너의 친구였던 니체였다. 니체는 자신의 철학적 입장을 논증하기 위한 수단으로 불교를 참조했을뿐더러 기독교를 난도질하는 칼로, 나아가 기독교 전통의 파산을 폭로하는 도구로도 사용했기 때문이다.

고갱이 당시의 기독교 문화에 대해 부정적 도피를 선택했다면 니체는 공격적 파괴를 주장했다. 그들이 불교와 붓다의 마니아가 되었던 까닭도 마찬가지이다. 니체는 자신과 같은 시대에 살았던 쇼펜하우어나 고갱과 마찬가지로 불교가 죽음에 대한 기독교의 구원론과 같은 형이상학적 위안의 유혹을 배제하면서 욕망과 인연의 단념과 승화에 대해 심리학적으로 기독교보다 훨씬 더 정직한 종교라고 생각했던 것이다.

이렇듯 그는 자신의 철학에 대한 해설서『즐거운 학문』에서 불교가 유일하게 실증적인 종교이며 기독교의 신학적 교리보다 더 '위생학적인 체계'를 갖추고 있고, 더 나아가 '미래의 종교'가 될 것이라는 점을 시사하고 있었다. [120] 심지어 '미래에는 유럽의 불교가 반드시 필요하다는 사실이 증명될 것'이라고 하여 유럽에서의 종교적 상전이를 예언하기까지 했다.

120 앞의 책, p. 79.

니체의 예측에 이내 화답이라도 하듯이 〈(타히티의 파르테논) 신들〉 (1893)에서의 중앙이나 〈우리는 어디로 갈 것인가?〉(1898)에서 미래를 가리키는 왼쪽 부분에다 (미래의 종교에 대해 암시적으로) 보여 준 붓다의 모습은 의외가 아니었다. 그는 1899년에는 열반(Nirvana)의 경지에로 정진하기 위해 명상의 자세로 좌정하고 있는 〈붓다〉(1899)의 모습을 목판화로 조각하기까지 했다.

영혼의 위기 시대임을 통감했던 니체에게 그러했듯이 고갱에게도 불교와 붓다는 참을 수 없는 온갖 욕망과 인연의 덧없음을 깨닫게 해주는 영혼의 종교로서 자리 잡고 있었던 것이다. 그것은 그들이 모두 우선 당대의 정신적 위기를 탈출하기 위한 대안의 마련에, 나아가 영혼의 부활을 위해, 또는 미불된 '영혼의 잔금'을 치르기 위한 위생학적 대안의 채비에 공감했던 탓이다.

하지만 이런 사정은 이제까지 미처 체험해 보지 못한 '영혼의 위기 시대'를 맞이할 미래의 신인류에게도 마찬가지이다. 디지털 대중도 머지않은 미래에 참을 수 없는 가벼움, 즉 마약과 같은 '편리함(욕망)의 배신'을 뼈아프게(smart하게) 깨달을 것이다. 그들은 그즈음에야, 사물과 나(인간)에 이어서 '존재의 제3영역'(la troisième région d'être)을 발견하는, 이를테면 고갱이 1891년 원시로 간 까닭을 깨닫게 된 뒤에야 비로소 (영혼의 부활과 더불어) 뜻밖의 상전이를 맞이할 수 있을 것이다.

짐작컨대 니체와 고갱의 시대처럼 미래에도 디지털 대중들의 정신세계에서 '영혼의 통증'인 수치심—타자 앞에서 새로운 존재유형으

로서의 자신을 발견하며 부끄러워하는 마음—이라는 충격적인 파국이, 말하자면 '심리적 내출혈'(hémorragie interne)이 일어나야지만 내밀한 자아로서의 영혼이 부재하는 세계관과 철학이 빈곤할뿐더러 윤리와도 동떨어진 가치관의 해체가 시작될 것이다.

* 영혼의 투기와 자유

그들은 그제야 비로소 사르트르가 '자아의 승격'이라고 말하는 '나에 의해 바라보이는 존재'(l'être-regardé)에서 '나를 바라보는 존재'(l'être-regardant)로 뒤바뀐 시선의 변화에 놀라게 될 것이다. 다시 말해 그들은 오늘날 자신들의 데미우르고스(demiourgos)라고 말할 수 있는 '빅 나인'과 같은 세계적인 디지털 메이커(새로운 유형의 거대권력)들이 세상을 파라다이스로 승격시키기라도 하듯 '딥 체인지'(제4차 혁명)라고 하는 그들의 선동에 따져 볼 겨를도 없이 걸려들고 있다.

그러나 모든 작용에는 그것의 덫이기도 한 반작용이 법칙이자 역설처럼 뒤따르게 마련이다. 혁명적 선동에 대한 강박증을 넘어 피로감마저 느끼는 순간 '사이비의 미몽'에서 깨어난 디지털 대중들은 그제야 삶의 피상적 변화가 아닌 내면적(의식적) 가치로의 전환이 무엇인지, 즉 자신의 내면세계에로 시선이 향하는 '진정한 밸류 체인지(value change)가 무엇인지'를 깨닫게 될 것이다.

동굴(가상)에서 탈주한 죄수(신체와 영혼의 결합체)만이 플라톤이 말하는 이데아(실재)의 세계를 만날 수 있듯이 신체의 편의성과 오락성만 좇던 동굴에서 영혼과 직관을 빼앗겨 버린 신인류도 유토피아적 이상

세계를 구실 삼아 블랙홀처럼 물리적으로 연결 가능한 모든 것을 빨아들여 온 그 동굴, 즉 초인연의 덫인 '디지털 홀'(Digital Holes)로부터 대탈주가 이뤄져야만 영혼의 플랫폼에 도달할 수 있을 것이다.

곰파 보면 그동안 그들로 하여금 직관과 영혼이 탈각된 채 정신(직관과 영혼) 없이 빨려들게 했던 이른바 '스마트' 홀이란 맹자의 사시이비(似是而非)의 지적처럼 실제로는 일상적인 몸살이의 편의만을 위해 지나치게 미화된 것에 지나지 않는다. 그것은 트위터, 페이스북, 애플 등 21세기의 많은 초(超)인연의 신(거대권력)들이 모여 있는 실리콘밸리(디지털 성지)를 모태로 하여 파종된 '더 빠르고 더 넓게'라는 '잡초의 생리'에 세뇌되어 온 탓이다.

다시 말해 그들은 디지털 제국의 아미들이 지향하는 '욕망과 인연의 논리'에 따라 동원된 디지털 대중이 어느덧 미국과 중국의 빅 나인이 주도해 온 마약 같은 '편리성의 이데올로기'인 '좋은 것이 편리한 것이 아니라 편리한 것만이 곧 좋은 것이다.'라는 신프래그마티즘적 사고에 갇혀 버린 것이다.

왜냐하면 그들의 신앙은 기술적으로 가장 최신의 것인 동시에 가장 완성된 것, 또한 그 점에서 가장 편리하고 유용한 것이라는 미국우선주의 사고방식의 전형인 프래그마티즘의 원리를 토대로 하여 생겨난 것이기 때문이다. 이를테면 '진리이기 때문에 유용한 것이 아니라 (미국과 미국인에게) 유용하기 때문에 진리이다.'라는 이기적이고 천박하기 그지없는 '유용성(usefulness)의 이데올로기', 즉 스마트주의처럼 일종의 위장된 사시이비적 허위의식이 그것이다.

이렇듯 디지털 대중은 인연기계의 회로판이 한 세기 전의 고전적 프래그머티즘보다 업그레이드되어 새롭게 탄생한 (유용성+편의성의) '지구적 유령'(global spectre)에게 제정신을 빼앗겼을 뿐만 아니라 그로 인해 직관은 물론 영혼마저도 잃어버리고 있다. 그동안 사회적으로 성장하면서 화폐(자본)의 물신성(物神性)에 영혼을 빼앗겨 온 인연기계가 이제는 태어나면서부터 사물인연, 즉 '기술의 물신성'의 노예로 전락하고 있다.

이미 달콤한 위장낙원인 디지털 파놉티콘에서 출생한 유아(욕망기계)들에게는 '벨벳 골드마인'[121]이 되어 버린 디지털 초연결망이 안타깝게도 그들의 (크리스테바가 말하는) 새로운 '상징계'가 되고 있는 것이다. 프랑스의 철학자 자크 엘륄(Jacques Ellul)이 『기술의 역사』(1964)에서 미래의 시민은 자신이 원하는 모든 것을 가질 수 있지만, 자유만은 가질 수 없을 것[122]이라고 주장한 까닭도 거기에 있다.

2) 닫힌 세상과 미래의 적들

고갱의 인생관과 조형세계를 집약적으로 대변하는 〈우리는 어디서 왔고, 우리는 무엇이며, 우리는 어디로 갈 것인가?〉라는 질문에서 보듯이 그의 조형욕망을 지배해 온 강박증은 공시적이기보다 '통

121 스탠포드 대학의 커뮤니케이션학자인 프레드 터너(Fred Turner) 교수는 디지털 유토피아주의로 인해 오늘날의 노동자들은 이미 감옥인 줄 모르게 수감하는 감옥인 벨벳 골드마인에 거주하고 있다고 비판한다.
122 루크 도멜, 노승영 옮김, 『알고리즘으로 세상을 읽는다』, 반니, 2019, p. 70.

시적'(diachronique)이었다.

특히 기술결정론과 데이터결정론의 조짐이 뚜렷해지는 현대문명과 더불어 근 2천 년 동안이나 의지결정론을 의심할 수 없는 교의로 강요해 온 기독교 문화와 서구 산업사회의 질서에 대한 거부감이 고갱의 탈유럽(공간인연 끊기)은 물론 탈현대(시간인연 끊기)를 감행하게 했다. 그는 (넓은 의미에서) 공시적/통시적으로 '닫힌사회'(Closed Society)—심지어 스티븐 호킹의 무경계제안(no-boundary proposal)에 따르면 우주까지도 '경계 없이 닫혀 있다'—로부터의 엑소더스(영혼의 자유를 향한 선택과 투기)를 선택한 것이다.

하지만 그의 엑소더스는 원시에로 향하는 거꾸로의 '시간여행'이었다. 그것은 유전자 결정론적—과거를 오로지 (일직선인 진화의) 흔적으로만 재단하며 미래를 전망하는—으로 무장한 사회생물학자들이나 미래에 대한 기술결정론을 맹신하는 이탈리아의 미래주의자들보다 더 기술결정론적이고 데이터결정론적인 오늘날의 디지털 통치권자와 그 대중들에게는 상상할 수 없는 여행이었다.

그것은 이제껏 한 번도 확실성이 담보된 적이 없는 미증유의 유토피아를 향해 앞으로 가는 시간여행이 아니라 소크라테스의 주문대로 자신의 영혼을 마음껏 보듬어 안기 위해, 나아가 영혼의 자유를 온전히 누리기 위해 멈춰 버린 시간 속으로의 여행이었다. 자유로운 영혼을 옥조이는 서구사회에 진저리 쳐 온 그는 아직 어떤 것도 결정되지 않은 원시의 '시원성과 미결정성'에서 자신의 미래를 선택할 수밖에 없다고 생각했기 때문이다.

그뿐만이 아니다. 그것은 그가 기원전 5세기에 이미 온갖 욕망과 인연에 사로잡히는 세속(닫힌 세상)에서의 참을 수 없는 업(karma)인 욕망과 인연을 단념함으로써 얻게 될 영혼의 해방과 자유에 이르는 길이었다. 이렇듯 그는 누구보다도 진정한 자유주의자였던 동시에 니르바나에 이르는 길을 터득한 붓다와 불교에 대한 경외심, 그리고 현대문명에 오염되지 않은 원시의 유령이나 셔먼들에 대한 종교적 기대감 속에서 이상적인 미래를 그리려 했던 미래주의자이기도 했다.

– 질서에의 의지(will-to-order)

르네상스 이후 구원에의 의지(will to salvation)를 밀어낸 권력에의 의지는 20세기 말부터 물살 빠른 새 물결의 격랑인 신기술의 획기적 발전에 의해 그동안 유지해 온 정치적·사법적 감시권력마저 더 이상 버티지 못하게 하고 있다. 기술혁명이 기존의 감시체제와 엔드게임을 벌이기 시작한 것이다. 어떤 정주적 감시권력도 지구적 리좀을 통해 삽시간에 연결망을 구축한 노마드들에 의해 이전과는 감시 패러다임을 전적으로 달리하는, 즉

●

"알고리즘 행렬에서 사람들은 자신이 감시당하고 있다는 사실을 알면서도 신경 쓰지 않게 만드는"[123]

'질서에의 의지'를 감당할 수 없게 되었다.

또한 분자적 기술혁명에 따라 인간의 무리 짓기 형식도 '붙박이 집단화'에서 '떠돌이 집단화'로 바뀌고 있다. 집단화의 질서 변화가 인류학적 에피스테메의 교체를 요구하고 있는 것이다. 적분화되어 온 정주적 대중을 대수적 미분화, 즉 개인화하고 수량화하는 이른바 (루크 도멜이 말하는)『만물의 공식』(The Formula, 2014)이 그들을 탈대중화시키며 세상을 지배하기 시작한 탓이다. 그래서 토크멜은 오늘날을 웹 분석이라는 거대산업을 등장시킨 '만물의 공식 시대'[124]라고도 부른다.

'제3물결'이라고 부른 토플러의 주장에 따르면 이와 같은 '탈대중화 현상은 역사상 최대의 사회적 구조개편이다. 그로 인해 밑바닥에서부터 아주 새롭고 주목할 만한 문명을 건설되고 있다.'는 것이다. 복잡한 세상을 단순화시키는 신통력(神通力)과 같은 루크 도멜의 '만물의 공식'이나 스티븐 호킹의 '모든 것의 이론'(The Theory of Everything), 즉 '만물이론'이 상징하는 알고리즘이 인간의 어떤 잠재력도 수량화함으로써 세상을 새로운 질서(집적회로에서 분산회로에로)로 빠르게 재편하고 있기 때문이다. 이렇듯 세상을 '질서에의 의지'가 지배하는, 즉 기술의지가 결정하는 새로운 의지결정론 시대가 도래

123 앞의 책, p. 70.
124 앞의 책, p. 30.

한 것이다.

오늘날의 신화가 되고 있는 '질서에의 의지'는 (야훼나 메시아도 이제까지 보여 주지 못한) 이른바 '솔루션의 의지'이다. 정량적 알고리즘의 신통력을 앞세워 세상을 무한분할자의 네트워크로 연결하여 (언제, 어디서, 누구와도) 빠르게 상통할 수 있는 만물의 질주(疾走)구조를 구축하려는 솔루션의 의지와 욕망이 그것이다. 정주적 덩어리로 표상화되었던 대중들은 갈수록 무한분할되는 유목민으로 변신하는 중이다. 더구나 그들은 무한연결의 강박증 때문에 더욱더 새로운 질서의 솔루션인 알고리즘 신화에 매달릴 수밖에 없게 되었다.

한 세기 전에 초시대적 솔루션으로서 니체가 부른 초인(超人, Übermensch)과는 달리 오늘날 무한인연 결정론자들의 디지털 욕망과 초(超)강박증인 '솔루션 강박증'이 무한인연 네트워크의 원주민을 위해 궁리 끝에 찾아낸 알고리즘의 코드화 교육이 네오프래그마티즘의 묘안이 되고 있는 까닭도 거기에 있다.

하지만 코딩(coding)을 비롯한 수학적 알고리즘과 선형논리(linear logic)의 수사들은 영혼부재의 기술물신성을 더욱 공고히 해 줄 뿐 디지털 세대의 신사고를 위한 대안이 되지 못할 것이다. 사물인연 논리인 코딩 수업의 몇 시간이 폭넓고 다양한 독서보다 사고력의 신장과 창의력의 개발에 더 도움이 될 수 없기 때문이다. 미국 조지아공대 이언 보고스트(Ian Bogost) 교수가 수학적 알고리즘을 가리켜 복잡한 세상을 단순화한 것으로서 단지 '캐리커처'에 불과하다고 주장하는 까닭도 마찬가지이다.

코딩 수업은 데이터결정론[125]에 근거한 신실용주의적 사고 방법의 교육에 불과하므로 그것이 본질에 충실한 사고 내용까지 제공해 줄 수는 없다. 수학(특히 행렬과 벡터, 즉 선형대수학)과 과학이 중요하다고 모두가 수학자나 과학자가 될 수 없듯이 코딩을 초등학교에서 의무교육으로 도입한다 해도 그들 모두가 디지털 세상의 해결사가 되지는 않는다. 또한 그렇게 되어서도 안 된다. 데이터 강박증만 심화시킬 뿐이다.

코딩이나 알고리즘의 정체성이 그들 세상의 유력하거나 유일한 인연상징계가 된다면 상황은 도리어 더 심각해질 것이다. 더구나 그것이 개인에게 선택의 자유를 제한할 경우 더욱 그러하다. 무한데이터(사슬원리)를 행벡터(row vector)와 열벡터(column vector)로 추출한 뒤 그 결과의 값도 벡터로 내놓는 선형대수를 바탕으로 한 코딩과 정량적 알고리즘이나 인공신경망 등 이전에 볼 수 없었던 새로운 '조합론들'(combinatorial methods)이 등장할지라도 그것들이 심오하고 내밀한, 그래서 수량화할 수 없는 동력인으로 작용할 초혼의 수단은커녕 디지털 미세먼지로 내밀한 직관과 영혼의 자유를 구속할 또 하나의 기계적 파놉티콘(닫힌 세상)을 구축할 것이 분명하기 때문이다.

그럼에도 '디지털 트랜스포메이션—새로운 기회를 찾아서'라는 주

125 얼굴인식 시스템의 원리이기도 한 CNN은 정해진 분량만 학습이 가능하다. 추가 학습이 필요할 경우 알고리즘을 다시 재설계해야 한다. GAN은 제공된 데이터들에 대한 변환 결과에 약점을 가지고 있다. AI의 한계가 명백한 까닭도 여기에 있다.

제로 최근에 열린 〈2019 한경 디지털 ABCD 포럼〉(2019. 10. 15)에서는 머지않은 장래에 'AI가 삶을 알고리즘화'할 것임을 천명하기까지 했다. 특히 그 포럼은 초개인화된 알고리즘 시대의 도래를 강조하며 물신화된 '데이터 권력'이 초인연(싹쓸이) 사회를 지배할 것임을 예언하고 있다.

하지만 현재로서는 2세대 AI반도체의 개발로 인해 AI의 무한진화가 가능하다고 믿으면서도 그것만으로는 극복할 수 없는 한계가 뚜렷하다. AI 알고리즘인 인공신경망(ANN) 가운데 하나인 컨볼루션신경망(CNN)이나 적대적 생성신경망(GAN)-거짓 데이터를 만드는 기계학습모델과 이를 감별하는 모델이 경쟁하면서 참데이터를 찾아가는 알고리즘-도 모두 데이터 강박증이 낳은 데이터결정론일 수밖에 없기 때문이다.

이처럼 알고리즘에 의한 데이터결정론자들-그들은 '미래 사회의 성패는 AI가 결정한다.'고 선전한다-이 '직관도 영혼도 없는' 자축연을 요란스레 벌인 것이다. 새로운 질서로서 더욱 난공불락의 디지털 파놉티콘을 구축하기 위해서라면 그들이 보여 온 '질서에의 의지'는 아마도 언젠가는 인공지능(AI) 대신 소크라테스도 미처 생각하지 못한 '인공영혼'(AS)을 사물인연의 대안으로 선전하고 나설지도 모른다.

일찍이 사르트르가 영혼의 플랫폼인 "신체는 결코 나의 영혼에 대해서 하나의 우연적인 부가가 아니다. 오히려 그와 반대로 신체는 나의 존재의 '항상적 구조'(structure permanente)로서, 세계에 '관한' 의식으로서, 또 하나의 미래를 향한 초월적인 투기로서, 나의 의식의

가능성의 조건이다."[126]라고 말한 까닭도 그와 다르지 않았다. 그 때문에 데카르트도 '세계의 질서보다는 자신의 욕망을 바꾸려고 힘쓰라'고 충고한다.

– 자유의지와 그 적들

인간의 자유의지(liberum arbitrium)란 본디 '타자에게 투사된' 자유로운 주체로서 인격의 중심에 자리 잡고 있는 의지의 자유(voluntas)를 가리킨다. 한마디로 말해 그것은 자유로운 재량이나 판단의 수행의지를 의미한다. 인간에게는 누구나 저마다의 욕망을 실현하는 수단을 선택하려는 의지의 자유인 (푸코가 말하는) '파레시아(parrêsia)[127]의 자유, 즉 자유발언(free speech/franc-parler)의 자유'가 천부적으로 주어졌기 때문이다.

그와 같은 자유의지의 향유가 가능할 때 비로소 인간은 인격적 주체가 될 수 있는 것이다. 영혼의 자유에 기초한 '파레시아의 자유'가 개인이 누릴 수 있는 욕망지수의 척도가 될뿐더러 그 사회의 개방지수를 판별할 수 있는 가늠자가 되는 것이다.

이렇듯 열린사회는 자유발언의 의지가 용인되는 사회를 가리킨

126 Jean-Paul Sartre, L'être et le néant II, Gallimard, 1943, p. 46.
127 푸코는 파레시아의 특징을 가리켜 "모든 것을 말하고(pan-résia), 아무것도 숨기지 않으며, 자신의 마음과 정신을 타인에게 활짝 열려 보이는 것", 또한 "파레시아스트는 대화 상대자보다 강하지 않고, 그가 비판하는 자보다 약합니다."라고 설명한다. 미셸 푸코, 심세광, 전혜리 옮김, 『담론과 진실』, 동녘, 2019, p. 92, p. 98.

다. 그곳은 영혼이 명령하는 '아니오'(진실)를 다른 영혼에게 자유롭게 말하려 의지가, 즉 (진정한 파레시아스트 소크라테스처럼 목숨이 위태롭더라도) 이기적이고 실용적인 유혹에 대한 비판이나 거짓과 기만에 대한 고발이 제한받지 않는 사회이다.

어느 사회에서든 나의 영혼이 진실을 말하려는(또는 비판하려는) 의지가 있음에도 불구하고 타자에게 그것을 자유롭게 실행할 수 없다면, 또는 자유선택의 의지가 허용되지 않는다면 그곳은 개방사회가 아니다. 특히 이때의 개방은 (파레시아의 자유처럼) 무릇 지성이상의 영혼들 사이에서 '상호적'으로 내밀하게 이뤄져야 하기 때문에 더욱 그러하다.

푸코의 주장에 따르면 '파레시아의 목적'은 저마다 스스로를 어떤 권력에도, 심지어 신적 권위나 위세에도 예속되지 않게 하는 데 있다. 그가 고대 그리스의 비극작가 에우리피데스의 작품들마저 '파레시아의 비극'으로 간주하는 까닭도 마찬가지이다. 예컨대『이온』(Ion, 기원전 414년 무렵 작품)에 대한 그의 해석이 그러하다.

그에게『이온』은 진정한 열린사회였다는 사실을 보여 주는 '파레시아 소설'[128]이나 다름없다. 포퍼가 '위대한 세기'(기원전 5세기 말에서 4세기 초)라고 평가했던 시대의 도시국가 아테나이는 오늘날 우리네의 삶의 공간과는 달리 불의와 부정에 대해 '아니오'(진실)라고 말하지 않는(침묵하는) 신들(델포이와 포이보스)에 대해서조차도 정치적·윤리적·철학적 가치를 지닌 진실을 용기 있게 말할 수 있는 자유를 지닌 곳이었다.

고갱을 보라

푸코가 보기에도 『이온』에서 그려진 당시의 아테나이는 진실이 기원하는 장소, 진실을 말할 능력과 권리, 그리고 충분한 용기를 가진 자들이 태어난 장소였다. 다시 말해 그곳은 진실 말하기의 장소, 파레시아의 장소로서 정치적·종교적 의미를 지닌 장소였다.[129] 『이온』에서의 신(포이보스)은 숨기는 신이지만 인간들(이온과 크레우사)은 인간들에게 진실을 폭로하는 파레시아스트였기 때문이다.

말년의 푸코가 에우리피데스의 작품들을 주목한 까닭도 감옥인 줄도 모른 채 감옥 생활을 하고 있는 현대인의 영혼을 일깨우기 위한 것일 수 있다. 또한 그들의 영혼이 소리 없이 좀먹어 들어가는 바이

128 줄거리에 대한 푸코의 설명에 의하면 "크레우사는 포이보스(제우스와 레토의 아들로서 예언, 의료, 궁술, 음악과 시의 신이다. 또한 훤칠하고 준수한 미남으로 묘사되는 신이기도 하다)에게 강간당했거나 아니면 유혹당해 임신하게 됩니다. 그리고 출산이 임박하자 포이보스에게 유혹당했던 장소에 은신합니다. 그곳은 정확히 아테나이의 아크로폴리스 아래, 아테나이인들의 국가인 아테나이 도시국가의 중심에 위치합니다. 그렇게 아이가 탄생하고, 그녀는 그 아이를 자기 시종에게 넘겨줍니다. 왜냐하면 그녀는 아이를 낳았다는 사실을 수치스럽게 여겼고, 아버지 에렉테우스가 그 사실을 아는 것을 꺼렸기 때문입니다. 포이보스는 동생 헤르메스를 보내 아이를 빼돌려 델포이로 데려옵니다. 그리고 이 소년은 신전에서 신의 시종으로 양육됩니다. … 그 소년은 아테나이에서 태어났지만 자기가 누군지 모르는 채로, 아무도 그가 누구인지를 모르는 채로 델포이에서 살고 있기 때문이죠. … 오직 신만이, 포이보스만이 알고 있습니다. … 『이온』의 중심 주제는 신의 침묵에 맞서는 진실을 향한 인간의 투쟁이라고 생각합니다. … 신의 침묵에 대항하는 투쟁에서 두 중심인물인 이온과 (그의 어머니) 크레우사는 파레시아스트 역할을 담당합니다. 하지만 이온은 (아테나이의 제도상) 파레시아를 획득하기 위해서 자기 어머니가 누군지 알아야 합니다. 이온은, 이방인의 자격으로 아테나이에 오는 자는 법적으로 시민으로 간주된다 할지라도 파레시아를 향유할 수 없다고 설명합니다. … 그녀는 진실을 말하기로 결심합니다. 아폴론 앞에서 그녀는 뭘 하고 있는 걸까요? 그녀는 울며 비명을 지르고 있습니다. 신의 부당함과 거짓말에 대한 감정적 반응을 통해 진실이 발설되어 백일하에 드러나게 됩니다. 크레우사의 파레시아 장면은 아름다운 긴 독백, 일종의 탄핵연설입니다. 크레우사는 신전 문 앞에서 외치며 진실을 말합니다. 앞의 책, pp. 151-173.
129 앞의 책, p. 148.

러스(기계적 무의식)의 위력에 직면해 있음에도 말하지 못하는 오늘의 상황에 맞서기 위해 '파레시아의 자유'를 정치적·윤리적·철학적으로 다시 강조하고 싶은 심원한 예지에서 비롯된 것일 수 있다. 그것은 목전에 다가온 삶의 피날레를 예감한 철학자 푸코의 영혼이 파레시아의 자유를 현대사회에 되먹임하려는 진정한 양생(養生)에의 유언이었다.

　주체와 권력과의 관계에 대신하여 주체와 자유와의 관계에, 즉 이 둘 사이의 관계가 어떤 형태로 만들어졌는지에 대한 계보를 밝히려는 데 관심을 기울이기 시작한 그는 '욕망의 주체로서 자기 자신에 대한 영혼의 추구'[130]를 고대 그리스인들이 신화 속의 신들(거대권력)까지 끌어들여 벌인 파레시아의 자유를 위한 투쟁을 강조하려 했던 것이다. 그가 특히 자신의 조국 프랑스가 아닌 프래그마티스트들의 땅 미국에서 청중들을 향해 '진실 말하기'의 자유에 관한 일련의 마지막 강연들을 감행한 까닭도 마찬가지이다.

　예나 지금이나 자유발언하려는 영혼은 권력과 갈등하거나 충돌하게 마련이다. 아무리 미시권력일지라도 권력의 속성은 지배욕망에서 나온다. 그것은 지배력을 보다 넓게 행사하기 위하여 지배이념에 따른 획일적인 연결인연을 무엇보다도 중시한다. 그 대신 이념이나 인연의 선택에 대한 자유는 그만큼 줄어들거나 향유가 불가능해질 수밖에 없다.

130 Michel Foucault, L'usage des plaisirs, Gallimard, 1984, p. 269.

고갱을 보라

예컨대 초욕망(超慾網)처럼 연결인연을 극대화하려는 디지털 네트워크의 초연결 사회가 그러하다. 데이터 권력이 지배하는 관계망에서는 주체적 인격의 존중을 전제한 영혼의 상호성을 기대하는 자일수록 인연(관계망)의 국외자가 될 수밖에 없다. 지구적 실용주의의 확산에 기초한 전체주의를 지향하는 데이터 권력과 그것의 지배영토인 디지털 파놉티콘은 파레시아의 자유가 보장되는 '영혼의 거미집'이 아니기 때문이다.

주체적 인격으로서가 아닌 단지 어원적 의미대로의 페르소나들(가면 쓴 어릿광대들)만이 모여드는 편의지상주의의 초(超)아고라, 그래서 그들이 감옥인 줄도 모르고 지내는 그곳은 오히려 영혼의 공동묘지나 다름없다. 『모바일 미래보고서 2020』에서 제기된 6가지 키워드에서 보듯이 그곳에는 '초(超)강박증'이라는 시대적 정신질환에 시달리고 있는 대중의 집단적 병기가 만연해 있다.

하지만 '초'라는 미증유의 임계압력은 정상과 비정상의 임계점을 암시하는 시그널이기도 하다. 본래 유토피아로 유혹하는 전체주의의 이념과 질서 속에서는 영토 선택의 기회와 자유는 물론 그 주민들에게 어떤 파레시아의 자유도 허용되지 않는다. 그것에 대해 도리어 적대적이기까지 하다. 이를테면 주체적 인격의 자유의지와 대척점에서 이를 적대시하는 결정론의 화신들이 그들이다.

이렇듯 의지결정론을 비롯한 유전자결정론이나 디지털 결정론(심지어 AI결정론) 등 모든 결정론에서는 어떤 복수의 선택지가 없을뿐더러 선택의 자유조차도 좀처럼 허용되지 않는다. 디지털 페르소나들

의 거대한 초아고라에서는 선택을 위한 자유의지가 제한되거나 자유
로운 선택의 재량(裁量)이 아예 배제되기 일쑤이다. 주체적 인격의 자
유로운 욕망이나 기발한 감성들이 상호 소통할 수 있는 통로가 막힌
까닭에 직관이나 영혼의 창의적 발현을 기대하기란 더욱 어렵다.

– 영혼의 감지와 가치의 전환

하지만 빅 브라더의 '사이비 금광'(pseudo-goldmine)인 초지능의
메타데이터가 지배하는 통제사회에서 현대의 야만인으로 전락한 디
지털 대중도 반작용(배신)의 때가 되면 그동안 겪어 온 직관이나 영혼
의 구속이나 상실이 얼마나 심각했는지를 비로소 깨닫게 될 것이다.
그들에게도 신체적 편의의 극대화를 넘어 그것의 극심한 초과와 생
활속도의 과속(초고속)에 대한 익숙함과 길들여짐에서 비롯된 '빠를
수록 편리하고 행복하다'라는 초강박적 오해와 편견으로부터 해방되
는 순간이 도래할 수밖에 없기 때문이다.

디지털 미세먼지가 자욱한 파놉티콘에서도 고갱처럼 영혼의 '감
지(sniffing)와 감응(telepathy)'에 예민한 수감자일수록 영혼의 부활과
자유에 대한 갈망에 더 목말라할 것이다. 그들은 속도강박과 무관한
아날로그적 느림의 가치를 재발견하는 그즈음에야 비로소 영혼의 둥
지가 곧 삶에서의 진정한 행복을 느끼게 하는 생명의 샘이라는 사실
을 뒤늦게라도 깨닫게 될 것이다.

다시 말해 그들은 일상에서의 빠름에 대한 공감과 편의성, 그리고
그 아미들과의 인연 속에서 네트워크의 공존이 주는 편안함 대신에

'홀로서기'와 같은 주체적 독존과 무연에서 비롯되는 신체적 불편의 감내와 심리적 불안의 극복, 그리고 느림의 항상적 구조 속으로 자유로운 직관과 영혼의 투기가 이루어지는 단계에 이르러서야 그것들의 자유를 실감하게 될 것이다. 그들도 그즈음에는 고갱의 〈이아 오라나 마리아〉와 같은 불편과 느림의 원상, 즉 본연에 대한 찬미가나 산드로 보티첼리가 피렌체에서 구가했던 〈프리마베라〉(1477-78)와 같은 '부활의 찬가'를 기대할 수 있을 것이다.

삶에서의 진정한 행복의 본질은 초인연 네트워크로 구축된 거대 권력인 빅데이터와 거대한 디지털 파놉티콘 같이 자신이 바꿀 수 없는 '닫힌 세계' 안에서 자신을 발견하는 데 있다기보다 (원시를 향한 고갱의 열정과 같이) 그곳이 어디이든 자신의 직관이 영혼과 대화할 수 있을 만큼 직관과 영혼이 살아 있는 '열린 세상'을 '자유롭게 선택'하는 데 있다. 주체적인 선택과 자유를 내세워 실존을 강조하는 사르트르처럼 누구에게나 '선택'이 곧 자유이고 운명이기 때문이다.

사르트르가 '인간은 자유롭도록 처형당했다'든지 '우리는 자유인 것을 중지할 자유가 없다'든지 '인간은 항상 전적으로 자유롭거나 자유롭지 못하거나 어느 한쪽이다'라든지 '인간은 자유롭지 않을 자유가 없다'든지 '나는 자유롭도록 운명 지어져 있다'[131]고 주장하는 이유도 마찬가지이다.

굳이 사르트르의 생각과 말을 빌리지 않더라도 미래를 향해 자신

131 앞의 책, p. 202.

의 직관과 영혼을 투기(projet)하면서 자유를 선택하는 존재가 곧 인간이다. 누구보다도 고갱이 선택한 '직관과 영혼의 자유'가 그러했다. 가치의 전도(Umwerthung)를 위한 니체의 반기독교적 폭탄선언인 '신은 죽었다'(『짜라투스트라는 이렇게 말했다』, 1883-85에서)보다 먼저 자유인으로서의 삶에서 진정한 '가치의 전환'(Transvaluation)을 위해 그가 몸소 감행한 원시여행(1891년), 그리고 그곳에서의 열정적 투기(投企)가 그것이었다.

'모든 예술가는 위대함에로의 여권을 가질 수 있다. 그러나 용감한 예술가만이 위대함에로의 여행을 떠난다.'는 월터 소렐의 말을 입증하듯 그가 유럽을 떠나면서 〈우리는 어디로 갈 것인가?〉라는 물음에 대해 스스로 선택한 모범답안이 바로 잃어버린 '영혼의 자유'를 찾는 것이었다. 그는 줄곧 '자유의 불침번이 영혼의 값'이라는 점을 스스로 확인시키기에 주저함이 없었기 때문이다.

하지만 고갱과는 달리 디지털 중독자들은 초지능의 기계화(AI)와 같은 기계적 무의식의 체화로 인해 점점 심화되는 영혼부재에 대한 둔감 증상에 무감각해질 것이다. 아마도 그리 머지않은 장래에 인공영혼(AS)이라는 '기계영혼'이 등장하지 않는 한 그들은 더욱더 영혼의 감지나 부름을 갈망하게 될 것이다.

그들은 동굴 속의 죄수들처럼 영혼결핍증에, 더구나 그것들에 대한 기억상실증에 이르는 신종 조절망상증을 앓게 될 것이다. 그것은 1952년 이래 미국정신의학협회(The American Psychiatric

Association, APA)가 만들어 온 '정신장애진단과 통계 매뉴얼'[132]의 2013년 개정판인 「DSM-5」에도 미처 오르지 않은 새롭고 기이한 '집단적 관계망상'인 것이다.

그렇다 하더라도 '영혼의 둥지'였던 아날로그에 대한 노스탤지어는 머지않은 장래에도 어김없이 일어날 것이다. 작용/반작용의 법칙처럼 중세의 초기만 해도 누구도 상상할 수 없었던 고대 그리스의 인문정신(특히 플라톤철학)을 중세 기독교의 피로증이 절정에 이를수록 애타게 그리워했듯이, 그리고 마침내 15세기에 들어서 피렌체의 메디치 가문(코시모)으로부터 전폭적인 후원을 받은 신플라톤주의 철학자 마르실리오 피치노(Marsilio Ficino)에 의해 1462년 플라톤의 아카데미아가 재건[133]되었듯이 파국은 늘 그 대가만큼이나 또 다른 시작의 전조였기 때문이다.

다시 말해 그동안 '지구적 유령'에게 속절없이 빼앗겨 버린 영혼을 다시 찾아 나설 수밖에 없는 뒤늦은 후유증(반작용)이 디지털 대중들에게는 피할 수 없는 현상이 될 것이다. 그것은 아마도 사후대책조차 없는 디지털 싹쓸이와 같은 그들의 광기(초연결과 초지능기계 편집

132 APA와 세계적인 제약회사들이 야합해서 만들어 온 정신질환 생산리스트인 DSM(Diagnostic and Statistical Mannual of Mental Disorders)은 정신질환의 종류를 106종으로 시작해서 개정판을 낼 때마다 대량생산해 왔다. 예컨대 DSM-I(1952)에는 106종, DSM-II(1968)에는 182종, DSM-III(1980)에는 265종, DSM-IV(1994)에는 297종, 그리고 데이비드 쿠퍼가 주도한 DSM-5(2013)에서는 정신질환의 부류를 19가지로 크게 나눠 그 증상의 숫자를 폭발적으로 증가시켰다. 이광래 (외), 「마음, 철학으로 치료한다」, 知와 사랑, 2011, pp. 38-40.

133 코시모는 자신의 별장이었던 카스텔로 별장을 플라톤 아카데미아의 재건을 위해 기꺼이 내줌으로써 철학과 인문학의 르네상스를 이룰 수 있게 했다.

증)가 중세 천년의 그것보다 조직적·강제적이지 않을뿐더러 내재적 신념화도 부족하기 때문이다. 하지만 작용이 클수록 반작용의 계기도 그만큼 앞당겨질 수밖에 없다. 디지털 대중은 탈중세와 르네상스, 그리고 근대화로 이어지는 수세기에 걸친 세월보다는 빠르게 반작용(상전이)을 맞이할 것이다.

– 마음혁명: 압박에서 열망으로

불교의 가르침에 따르면 인연(因緣)은 인간의 어찌할 수 없는 운명이나 다름없다. 그들은 모든 존재가 인연(hetu pratyaya) 또는 연기(緣起, pratītya samutpāda)에 의해 생겼다가 인연에 의해 멸한다고 믿는다. 이를테면 인간이라는 존재의 친인(親因)/내인(內因)에 해당하는 유전인자(因)와 소연(疎緣)/외연(外緣)에 해당하는 삶의 조건(緣)이 곧 운명과도 같은 '인+연'이라는 것이다. 삼라만상을 이루는 어떤 존재의 생멸도 모두 마찬가지이다.

하지만 중생(인간)에게는 존재의 원인과 그것의 조건을 뜻하는 연기적 인연 그 자체가 하나의 압박이다. 실제로 우리의 일상은 한순간도 선천적/후천적 인연강박증에서 벗어날 수 없기 때문이다. 인연이라는 12가지의 사슬(12緣起)들이 은연중에 중생의 잠재의식을 사로잡아 온 것이다. 그래서 조건발생적 인연을 강조할수록 중생은 누구라도 점점 더 이른바 '사슬운명론'에 빠져들게 마련이다.

불교의 인연론은 소연과 외연을 제외하면 자유의지나 파레시아의 자유가 개입할 여지를 좀처럼 남겨 두지 않는다. 그것은 무엇보다도

'인+연'이 지닌 결정론적 논리에서 비롯된 것일 수 있다. 인간이라는 존재의 원인(cause)으로서 인(因)이 생득적 결정론에 따른다면 인간으로 하여금 다양한 삶을 영위하게 하는 조건들(conditions)인 연(緣)은 인위적 결정론에 의해 생기는 것이다. 예컨대 다원주의자들이 주장하는 유전자결정론이 인간존재의 생존 원인인 친인이자 내인으로 작용하는 데 비해 초연결주의자들의 디지털 결정론은 오늘날 디지털 대중의 일상적 연기의 조건인 소연과 외연(인식대상들)으로 작용하는 경우가 그러하다.

특히 삶의 조건인 연기—모든 현상은 어떤 조건에 '의존해서(緣) 발생(起)하고 소멸한다'는 뜻—에 대한 강박증은 지금의, 나아가 미래의 디지털 대중을 더욱 파놉티콘의 디지털 미세먼지 속에서 헤어나지 못하게 하는 사슬이 될 것이다. 디지털 네트워크만큼 거대하지만 철저히 닫힌 관계망 속에서의 삶만을 경험해 온 신인류에게는 더욱 그럴 것이다.

그 때문에 일찍이 카스트제도와 브라만의 결정론적 정분주의(定分主義)와 같은 닫힌사회의 닫힌도덕을 거부했던 붓다를 모범으로 하여 그의 도반들에게도 일체의 욕망에 대한 단념의 수행을 강조했다. 삶을 운명적으로 옥죄이는 사슬들인 12연기로부터의 해방을 위해서다. 연기설이 모든 존재에게 인연의 실재성이 부정된 공(空)과 무아(無我)를 체득하도록 권유하는 까닭도 거기에 있다. 중생들이 사바세상에서 벗어날 수 없는 인연의 강박으로부터 해방되기 위해, 나아가그 사슬로부터 해탈하기 위해서다. 모든 욕망의 단념이 곧 '직관과

영혼의 열림'인 것이다.

서양에서도 불교마니아였던 니체에게 '영혼의 열림'이 영겁회귀(Ewige Wiederkunft)로 나타났듯이 베르그송에게도 그것은 마음의 획기적인 상전이 현상이었다. 이른바 '압박에서 열망에로'라는 마음 혁명이 그것이다.

베르그송은『도덕과 종교의 두 가지 원천』(Les deux sources de la morale et de la religion, 1932)에서 닫힌도덕의 본질적 특징을 닫힌사회로부터의 '압박'(la pression)으로 규정한 데 반해 열린도덕의 특징을 열린사회에서 내면의 영혼을 부르는 '열망'(l'aspiration)으로 정의한다. 그에 의하면,

●

> "우리는 하나의 도덕의 양극단에서 압박과 열망을 발견한다. 압박은 그것이 무인격적일수록 그만큼 습관이나 본능에 더 가까워지고, 열망은 그것이 개인에 의해 우리 속에서 더 가시적으로 고양될수록, 그리고 자연을 더 잘 이겨 낼수록 그만큼 더 강해진다."[134]

전자가 닫힌사회에 의해 강요된 도덕인 반면에 후자는 열린사회에서 저마다 자신의 직관과 영혼을 부르는 '부름(l'appel)의 도덕'인

134 Henri Bergson, Les deux sources de la morale et de la religion, P.U.F. 1973, p. 48.

고갱을 보라

것이다.

'압박(또는 강박)으로서의 도덕'은 닫힌사회의 보존을 겨냥하기 위한 수단이다. 첨단기술의 사생아로 태어난 오늘날의 디지털 대중들(초연결주의자들)처럼 이를 통해 사회적 편의와 안락을 취하는 개인들은 '일상의 쾌락'(le plaisir)을 더욱더 증대시키려 한다. 그들이 꿈꾸는 유토피아의 이와 같은 편의와 안락(쾌락)지향적 성격 때문에 베르그송은 그들의 도덕을 '지성이하적'(infra-intellectuel)이라고 규정한다.

그에 반해 '열망으로서의 도덕'은 일찍이 고갱이 보여 준 (원시에서의) 영혼의 감지나 감응의 열망처럼 물질적 쾌락(Pleonexia)보다 '정신적 기쁨'(Eudaimonia)이 그 목표이다.[135] 또한 열망의 도덕은 과학적 이성이나 기술적 지능의 소산이 아니라 정신적 직관이나 예술적 영혼의 작품이다.

그것은 내면적 자아의 직관이나 영혼의 부름에 직접 응답하려는 '정신(영혼)에 의한 정신(영혼)의 감지와 공감'이나 다름없다. 그 때문에 베르그송은 열망의 정신과 도덕을 영혼의 감지나 부름과 같이 도구적 지성만으로는 이해할 수 없는 '지성이상적'(supra-intellrctuel)[136]인 것으로 규정한다.

직관과 영혼을 감지하고 부르려는 그 열망은 무엇보다도 비결정론적이다. 특히 그것은 자유의지에 의한 자발적 직관의 소명인 것이

135 앞의 책, p. 49.
136 앞의 책, p. 85.

다. 베르그송은 직관과 영혼의 감지나 부름에 의해 질적으로 비약하는 정신적 태도를 가리켜 '영웅적 행위'(l'héroïsme)라고도 부른다. 그것은 19세기 말 유럽(산업문명)을 떠나 원시(타히티)로 향한 고갱의 탈주처럼 물질적 편의와 만족만을 추구하는 온갖 사슬(인연)을 과감히 끊는 행위이기 때문이다.

그래서 베르그송은 그 행위 자체가 창조적 행위와 결부된 감동에서 흘러나온다[137]고도 주장한다. 그가 그것을 굳이 스피노자의 용어를 빌려 '소산적(所産的) 자연'(natura naturata)에 반대되는 '능산적(能産的) 자연'(natura naturans)에로의 상승운동[138]이라고 표현한 까닭도 마찬가지이다. 한마디로 말해 그것은 '열망의 승화'이자 자기 자신에게 감동을 주는 '창조적 마음혁명'인 것이다. 그와 같은 예술이 누구에게나 '지성이상적' 감동을 주는 것도 그 때문이다.

베르그송도 이를 두고 그것은 창조적 에너지를 받아 확장되는 감동과 크게 다르지 않다고 주장한다. 그는 그 열망을 가리켜 우리로 하여금 압력이 가두어 놓았던 닫힌 울타리의 틀을 과감히 깨고 근원적인 생명의 에너지로 다시 접목시키는 힘과 같다고 생각했다. 그것은 월터 소렐이 말하는 신천지로의 여행에 주저함이 없는 용감한 예술가의 용기와도 같은 것이다.

또한 그것은 마치 원시의 땅 타히티에 도착한 고갱이,

137 앞의 책, p. 51.
138 앞의 책, p. 56.

고갱을 보라

"아! 대지의 영혼이여, 이방인이 그대의 양식으로 그대에게
나의 심장을 바치노라!"

라고 (그 근원적인 생명의 에너지로 인한) 영혼을 감지한 희열과 해방
감을 일말의 망설임도 없이 토로했던 그 열정과도 같은 것이었다. 고
갱의 기념비적인 작품 〈우리는 어디서 왔고, 우리는 무엇이며, 우리
는 어디로 갈 것인가?〉를 두고, 그가 1899년 3월 타히티에서 앙드레
폰테나에게 보낸 편지에서 그것은 그림의 제목이 아니라 '영혼의 서
명(sign)'이라고 말했던 까닭도 거기에 있다.

고갱의 열망과 열정의 에너지가 채 식지 않은 시기를 살았던 베르
그송이 이러한 직관과 영혼의 감지나 부름을 강조하는 것은 조금도
이상한 일이 아니었다. 이를테면 열린도덕으로 인해 우리는 직관적
인 정신운동에 끌려 들어가는, 저항할 수 없는 매력을 느끼게 된다고
강조하는 경우가 그러하다. 고갱과 마찬가지로 베르그송 역시 이러
한 정신세계에 동참할수록 우리는 압박의 출구를 나서는 '해방의 감
정'을, 나아가 영혼의 입구에 들어서는 내면의 '질적 변형'을 체험하
게 된다고 믿었던 것이다.

다시 말해 거기서는 어떤 윤리적·철학적 반사경도 없는 안락
(le Bien-être)이나 쾌락, 또는 부와 같은 지성이하의 것들에 무관
심해지는 대신 도리어 그것들로부터 해방되면서 어떤 '위안'(un
soulagement)을 얻을뿐더러, 나아가 '희열'(une allégresse)까지도 맛

보게 된다[139]는 것이다.

불과 한 세기 전 문명과 종교의 임계점에서 초인(超人)을 요청하며 '홀로 외롭게' 초혼가(招魂歌)―그의 노래는 반세기 이상이나 지나서야 메아리쳤다―를 부르던 니체에 이어서 고갱은 그 철학자(베르그송)의 말을 예시(豫示)라도 하듯 이미 타히티로 떠나기 전인 1890년 9월 친구 오딜롱 르동에게 보낸 편지에서 열린 감성으로 오염되지 않은 영혼들과 조우하며 감응하기에 대한 직관적인 기대와 설렘을 이렇게 전한 바 있다.

●

"나는 산업문명으로 썩은 서양을 하루 빨리 떠나고 싶소. … 타히티로 가서 거기서 생을 마치고 싶소. 타히티에서는 나 스스로를 원시와 야성의 상태로 발전시킬 수 있으리라 기대해 봅니다."[140]

그것은 문명의 편의와 안락 대신 강박(압박)으로부터의 해방이 주는 희열을 열망하며 붓다(깨달은 자)가 그랬듯이 정신적 황금의 땅(원시)에서 영혼이 부르는 소리에 그가 다시 깨어나기 위함이었다.

139 앞의 책, p. 50.
140 프랑수아즈 카생, 이희재 옮김, 『고갱: 고귀한 야만인』, 시공사, 2001, p. 64.

고갱을 보라

너의 영혼을
보살펴라

21세기가 지날수록 개인이건 집단이건 욕망(마음채우기)의 현상은 그 이전과 사뭇 다르다. 훗날 오늘의 역사를 이해하기 위한 에피스테메도 그럴 것이다. 지금의 대중들이 추구하고 있는 욕망현상은 더 이상 '아날로그식'이나 '적분식'의 마음채우기가 아니기 때문이다. 디지털 기술이 주도하는 이른바 4차 혁명시대의 욕망현상은 '데이터채우기'이자 '메모리채우기'이다. 한마디로 말해 21세기는 '기억욕망시대'인 것이다.

과거지향적 마음채우기인 기억욕망은 인간의 유한한 기억저장능력을 극복하려는 초인적인 욕망 실현을 위해 대인·대물 간의 어떠한 윤리적 고민도 없이 과학과 기술을 끌어들여 그것들과 미상유(未

嘗有)의 '기억혁명'을 공모(共謀)하고 있다. 그 때문에 신화가 아닌 현실에서의 다이달로스가 된 빅 나인들은 전혀 경험해 보지 못한 인간학적 위기에 봉착한 신인류에게 이카로스(Icaros)의 운명을 선사하고 있다. 21세기의 사이비 건축가인 다이달로스들은 태양열에 녹아 추락할 운명의 이카로스들에게 밀랍으로 만든 비상의 날개인 메모리 반도체와 빅데이터로 영혼 없는 '기억의 바다' 위를 날 수 있게 하고 있는 것이다.

심지어 태양의 위치도 모른 채 비상하려는 오늘의 다이달로스들은 데이터 인프라 자체를 (디지털 형태의 데이터 인터넷과 연결된) 중앙 컴퓨터의 클라우드 서버에 저장하는 기술을 개발하여 기억욕망을 더욱 확대시키고 있다. 그들은 인간의 뇌에 존재하는 신경세포(뉴런)와 연결고리(시냅스) 구조를 모방하여 만든 뉴로모픽 반도체를 개발하여 AI로 하여금 인간처럼 인식하고 판단해 주길 기대한다.

하지만 과연 그렇게 되었을까? 그들은 진정한 행복을 공유할 수 있는 인류의 가이드북에 대해서는 무심한 채 오로지 미궁 위의 하늘을 날아가야 할 이카로스들을 위해서만 기억의 지도를 인터넷으로 옮겨 저장하는 '구름효과'까지 고안해 낸 것이다.

1) 인류부터 배워라

'기술보다 사람이 먼저다.' 이것은 기술제일주의자들의 역설적 발언이다. 기술결정론의 시대일수록 '기술이 인간의 삶을 결정한다'는 프로파간다와 함께 그것에 대한 상투적 보호막으로 마지못해 그럴싸

한 역설의 짝을 찾는다. 그것은 대중으로 하여금 착각하게 하려는, 그렇게 해서라도 대중을 안심시키려는 심리적 속임수이다. 그것은 오늘날의 디지털 결정론자들이 내세우는 '눈속임'(trompe l'oeil)의 기술과도 같다.

– 노동의 해방은 없다

일상에서의 편익을 위한 기술만을 앞세운 그들의 기술지상주의에 애초부터 인류의 가치 추구는 없었다. 그들의 기술은 '인본주의'를 위한 것이 아니었기 때문이다. 그것의 목적은 오로지 인간의 진정한 행복을 우선하는 기술이 아니라 부의 축적을 우선하는 기술이었다. 그것은 내면의 정신적 행복인 에우다이모니아(Eudaimonia)의 실현을 위한 묘술이 아니라 외면적·피상적 욕구(몸채우기)의 만족만을 추구하는 플레오넥시아(pleonexia)를 위한 기술인 것이다.

오늘날의 지구적 기술혁명은 부의 혁명이나 다름없다. 그것은 부의 실현범위를 지구적으로, 초고속(양자비트를 활용한)으로 확장하기 위해 고안해낸 기술을 최적화시키려는 플레오넥시아의 혁명이기 때문이다. 그들은 '초연결망'에 승부를 거는 초고속의, 초욕망(超慾網)의 그물망으로 인간의 삶을 송두리째 포획하려 한다. 마치 올림픽의 슬로건처럼 '보다 빠르게', '보다 넓게'를 내세워 일상의 환상적인 편의만을 유혹하는 것이다. 그들은 초면의 당황함을 유혹의 상술로 활용하는 황당한 마술경쟁을 벌이고 있다.

그 때문에 신기술의 포로들에게는 어느덧 데카르트의 '나는 생각

한다, 그러므로 나는 존재한다'는 명제도 고전이 된 지 오래다. '나는 생각한다'(cogito)에서 '나는 조작한다'로 바뀐 지 얼마 지나지 않았음에도 어느새 기능해결사(빅 나인)와 그 대리자(AI)에게 '나는 접근한다', 또는 '나는 적응한다'로 바뀌었기 때문이다.

그 수용시설(파놉티콘)에서는 누구라도 편의에 동의하고 동참한 댓가로 인간과 사물과의 관계에서 지켜져야 할 도리인 대물윤리마저 외면당하거나 무시되는, 또는 인간의 본성(人性)과 사물의 본성(物性)이 혼동되거나 바뀌는 주객전도의 세상살이를 감내해야 한다. 선택의 자유는 물론 내향적 직관과 영혼마저 포획당하는 초유의 사태 속에서 행복한 삶을 거짓 선전의 최면술만이 진화하고 있다.

이를테면 AI세탁기를 개발한 회사가 2020년 1월 29일 '그랑데AI'라는 신상품을 출시하는 설명회장에서 축복의 메시지인양 '세탁은 더 이상 노동이 아니다'라고 내건 슬로건이 그것이다. 세탁기의 진화로 인해 세탁을 '노동으로부터 해방'시켰다고 무책임하게 선동하고 있는 것이다. 하지만 인간에게 세탁은 기본적인 일상의 일부일 뿐 노동이 아니다.

그것은 AI가 인간의 최소한의 살림살이마저 빼앗는 파국적 시나리오의 서막을 상징하는 사건과 다름없다. 그것은 1973년 노벨 경제학상을 받은 바실리 레온티예프가 '말이 자동차와 트랙터에 밀려났듯이 컴퓨터와 로봇에 밀려난다'는 경고가 현실화되는 현장이기 때문이다. 비윤리적인 디지털 자본주의자는 대니얼 서스킨드의 우려하는 AI의 궤변(fallacy)이자 배신을 편의로 위장하여 미혹시키고 있

다. 그에 의하면,

●

"오늘날 세계는 레온티예프가 느꼈던 두려움에 또다시 사로
잡혔다. 이제 미국 노동자 가운데 30%가 언젠가는 자신의 일
자리를 로봇과 컴퓨터가 차지하리라고 믿는다. 영국 노동자
의 30%도 20년 안에 그런 일이 일어나리라고 믿는다. …우리
시대를 꿰뚫는 중요한 물음이 있다. '21세기에 모든 사람이
일할만큼의 일자리가 충분할까?' 나의 대답은 '아니다'이다.
앞으로 나는 왜 '기술적 실업'의 위협이 현실이 되는지, 기술
적 실업이 현재와 미래에 어떤 다양한 문제를 일으킬지 설명
하려 한다."[141]

더구나 '세탁은 더 이상 노동이 아니다'라는 '그랑데AI'의 슬로건은
인간의 천부적 본성인 '노동'(Arbeit)의 개념부터 왜곡시키며 오도하
고 있다. 그것은 75년 전에 있었던 악몽의 기억을 일깨우는 지옥의
메시지나 다름없다. 1945년 1월 27일 나치의 지옥이었던 아우슈비
츠의 철문에 유태인들을 맞이하며 그들에게 '노동이 여러분을 자유
롭게 하리라'(Arbeit macht frei)고 유혹했던 '부활의 메시지'만도 못한
것이었다. 노동이란 본디 세 가지의 악, 즉 게으름, 방탕, 그리고 욕

141 대니얼 서스킨드, 김정아 옮김, 『노동의 시대는 끝났다』, pp. 7-8.

구를 멀리하게 해 준다고 말한 계몽주의자 볼테르의 주장 그 이상의 의미를 시사하기 때문이다.

일찍이 이러한 상황을 예견이라도 했듯이 헤겔은 『정신현상학』 (Phänomenologie des Geistes, 1807)의 「주인과 노예」(Herrschaft und Knechtschaft)에서 노동을 '인간 자신에 의한 인간의 생산'이라고 정의한다. 자신 이외의 다른 것을 소유하지 않고는 살 수 없는 존재인 인간에게 노동은 욕망실현의 본질적 조건이다. 인간은 단지 노동을 통해서만 사물을 변화시키는 존재이기 때문이다.

특히 헤겔은 '인간이 우선적으로 욕망하는 것은 다른 인간에 의해 인간으로서 인정받는 것'이라고 하여 인정욕망을 위해 대자존재(對自存在)로서 자신의 온 생명을 바치는 존재임을 강조한다. 인간은 노동을 통해서만 동물과 자신을 분리시킬뿐더러 스스로 '자립적인 존재'(das selbständige Sein)로서의 '진정한 인간됨'에도 도달하게 된다는 것이다. 그에 의하면,

●

"노동은 … '억제된'(gehemmte) 욕망이며, '연기된'(aufgehaltenes) 소멸이다. 또한 노동은 '형태'이다. (노동처럼) … 형태를 만드는 행위는 '단독성'인 동시에 의식의 순수한 대자존재(das reine Fürsichsein)이다. 이 대자존재는 노동 속에서 자신을 외화(外化)하며, 영속성의 요소가 된다. 이처럼 노동하는 의식

은 '자기 자신'의 직관으로서 자립의식의 직관에 이른다."[142]

헤겔에게 노동은 의식의 본질을 변화시키면서 끊임없이 자신을 만드는 생성의 형태이다. 인간이 노동을 통해 진정한 존재로서의 '역사적 실존'이 되는 까닭도 거기에 있다. 헤겔은 노동이 인간 자신의 본질(직관) 속에 제2의 본질(자립적인 존재의식의 직관)을 창조할 수 있는 능력임을 증명하고자 했다. 그는 인간과 자연과의 관계 속에서 자신을 생산하는 작업인 노동을 불안의 해소와 해결의 직관적인 방편이라고 믿기 때문이다.

헤겔의 주장에 따르면 인간은 '노동하는 의식'(das arbeitende Bewußtsein)을 통해 비로소 자신에게 인간성을 부여한다. ('그랑데AI'의 슬로건을 비롯한 모든 AI프로파간다와는 반대로) 인간은 노동함으로써 자연에 대한 모든 복종으로부터 차차 해방되어 '그 자신도 인간답게 된다'.[143] 나아가 사회적으로도 인간은 노동을 통해서만 타인보다 우월함을 입증할 수 있다. 이렇듯 '억제된 욕망'인 노동은 인간이 노예가 아닌 주인으로서의 자유의지를 증명하는 수단인 것이다.

노동은 본능적인 것이 아니기 때문에 자유의지라는 인간 고유의 특성을 요구한다. 그뿐만 아니라 노동은 그 댓가로 자유의지를 지속적인 긴장상태로 유지시킨다. (사회적 갈등과 불안정을 초래하는 현재의 불안정

142 G. W. F. Hegel, Phänomenologie des Geistes, Verlag von Felix Meiner, 1952, S. 149.
143 앞의 책, S. 148.

한 고용현실에서 보듯이) 노동에 대한 불만이나 불안을 통해 개인은 자아의 실존을 확인하는 것이다. 인간은 '지금, 여기에서' 노동하면서 자신의 능력을 실현하거나 외화하거나 객관화하려 하기 때문이다.

노동의 본질에 대한 이와 같은 해명은 헤겔의 관념론에 이어서 마르크스의 유물론에서도 마찬가지의 과제였다. 그는 노동의 정의에 관한 한 헤겔에게 빚지고 있다. 그는 반헤겔주의자였음에도『경제철학초고』(Ökonomische-philosophischen Manuskripte)의 세 번째 수고에서,

●

"헤겔의『정신현상학』의 위대성은 … 헤겔이 노동의 본질을 파악하고, 현실적이기 때문에 진실한 객관적인 인간을 그 자신의 노동의 결과로서 파악하고 있다는 점에 있다."

고 평할 정도였다(Édition Sociales, p. 132).

마르크스는 초기자본주의 시대임에도 자본에 의한 '노동의 소외'(Entfremdung der Arbeit)를 자본주의가 낳을 가장 심각한 병폐로 여겨 그에 대한 경계심에서 자본주의에 대한 여러 비판서들을 쏟아냈던 것이다. 1844년에 발표한『경제철학초고』에서 '소외된 노동현상'에 대한 분석을 시작으로『자본론』(Das Kapital, Die Kritik der politischen Ökonomie, 1867)에 이르기까지 일관된 주제가 곧 자본에 의한 노동의 소외현상이었다.

이를테면『경제철학초고』에서부터 시작된 자본주의와 노동에 대한 비판, 즉 그것으로는 노동이 '유적(類的) 본질'(Gattungswesen)로서의 조화로운 인간의 노력을 대변하고 있지 못하다는 것이다. 결합된 노동이든 개인의 노동이든 '일체의 노동은 잉여를 남겨야 한다'는 명제를 하나의 공리로 내세우는 푸르동과 논쟁을 벌인『철학의 빈곤』에서도 마찬가지였다. 나아가 그는 1867년에 출간한『자본론』(1권, 3편, 7장)에서도,

●

"노동은 우선 인간과 자연 사이에서 일어나는 한 행위이다. 인간 자신은 자연과 마주 대하여 타고난 힘으로 거기에서 노동을 한다. 인간은 물질을 자신의 삶에 유익한 형태로 바꾸어 물질을 자신의 것으로 만들기 위해 타고난 육체, 즉 팔, 다리, 머리와 손을 활용한다. 인간은 이 같은 활동으로 외부 자연에 영향을 끼쳐 자연을 변화시키는 동시에 자기 자신의 본질도 변화시켜, 그 본질에 잠재되어 있는 능력을 발전시킨다. … 오직 인간에게만 고유한 형태의 노동이 우리의 출발점이다. … 노동의 결과는 노동자의 상상력 속에 관념적으로 미리존재한다. 인간은 그가 의식하고, 법칙으로서 그의 행동양식을 지배하는 자기 자신의 목적을 동시에 자연물에 실현하고, 자신의 의지를 그 목적에 종속시켜야 하기 때문이다. … 노동이 그것의 대상과 실행양식 때문에 노동자의 마음을

덜 사로잡고, 노동이 노동자의 육체적, 정신적 힘의 놀이로서
노동자에게 덜 느껴지는 만큼, 간단히 말해서 노동이 덜 '유
혹적인' 만큼 일는 더 많은 지속적인 주의를 요구한다."

고 하여 '노동의 본질'에 대한 의미를 인간의 자유의지와 결부하여
천착하려 했다.

한편 국제 사회주의 운동 물결이 거세게 일던 시기였음에도 마르
크스의 노동 개념과 대척을 이룬 사회학자 막스 베버(Max Weber)는
노동 개념을 종교적 · 윤리적으로 해명하면서 그것으로부터 자본주
의 정신의 토대를 마련하고자 했다. 그는 『프로테스탄트 윤리와 자본
주의 정신』(Die protestantische Ethik und der Geist des Kapitalismus,
1904-05)에서 자본주의가 잉여 노동에 대한 잘못된 회로를 통해 발
전한다는 마르크스의 주장과는 달리 '자본주의는 종교와 윤리에 근
거한 근검절약으로 형성된다.'는 점을 강조하려 했던 것이다.

특히 칼빈주의자였던 그는 자신의 책에서 개신교의 윤리가 자본
주의 발전의 밑거름이 되었다는 생각에 기반하여 반마르크스적인 노
동 개념을 전개했다. 노동을 신이 부여한 것이라는 청교도적 소명의
식과 구원관을 일체화한 도덕관념이 서구 자본주의의 초석이 되었음
을 강조했던 것이다.

그에게 노동(Arbeit)은 천부적인 일이자 소명(Beruf)이다. 인간으로
서 이 땅에 태어난 천부적 소명에 대한 응답이 Arbeit인 것이다. 독
일어에서 Beruf가 직업과 동의어인 까닭도 거기에 있다. 영어에서도

call을 소명이자 천직의 뜻으로 사용하는 이유도 마찬가지이다. 결국 그는 근면, 검소, 절약 등과 같은 자기 절제를 요구한 청교도적 정신에서 비롯된 노동 개념에서 그것의 본질적 의미를 찾으려 했던 것이다.

노동의 본질에 대한 이상의 주장들에서 보듯이 노동은 인간에 대한 억압기제가 아니다. 그것은 해방의 대상이 더더욱 될 수 없다. 오히려 그것이야말로 인간의 본성을 해명하는 키워드 가운데 하나(이어)여야 한다. 그것이 행복의 조건인 까닭도 마찬가지이다. 도리어 편의와 최적화라는 미명과 구실하에 인간으로부터 노동의 기회를 가능한 한 빼앗아 가는 디지털 기술의 무차별적 침입이 불행의 단초일 뿐이다. 노동의 잉여나 노동의 소외보다 더욱 심각한 것은 AI에 의한 '노동의 상실'이나 '노동의 실종'인 것이다.

– 심판받은 모세의 지팡이

디지털 기술은 '그랑데AI'에서 보듯이 AI세탁기의 진화를 자랑한다. 그것의 생산자들은 반노동적인 도구의 진화가 유토피아로 가는 스마트한 기술의 책임을 수행한 것으로 자부한다. 그것이 행복의 조건인 양 말이다. 하지만 AI세탁기가 행복의 바이러스라면 그것은 과연 누구의 행복이고, 누구를 위한 행복일까?

언필칭 '스마트주의'를 부르짖는 이들에게 AI의 성역은 없다. 스마트를 앞세운 그들의 공간은 전체주의자들의 야심처럼 무한하다. 그들은 디지털 세상의 스마트제국이 곧 유토피아라고 믿기 때문이다. 그래서 그들은 자신들이 원하는 제국의 건설에 수단 방법을 가리지 않는다.

그들이 AI전사를 무분별하게 양성하는 까닭도 마찬가지이다.

그 책무의 수행을 시대적 소명이라고 믿는 그들은 전사의 양성에 무책임하다. 더구나 지성이상의 인륜에 대해서는 무감각하기까지 하다. 그 때문에 그들은 오르테가가 말하는 '문명의 사생아들'을 양산하기에 열을 올린다. 지성이하의 정량적 알고리즘만을 신앙하는 그들에게 인간의 도리인 윤리와 도덕은 오히려 거추장스러울 뿐이다.

하물며 수학적인 알고리즘으로는 풀 수 없는 인간의 내밀한 영혼의 감지나 부름은 아예 남의 일이다. 오로지 편리함, 즐거움 등 쾌락위주의 행복에 대한 정량계산적인 알고리즘만을 '사도의 신조'(Credo)로 여기는 그들에게 그것으로 인한 영혼의 부식이나 소멸은 문제가 되지 않는다.

하지만 수학적 알고리즘은 인간에게 진정한 행복의 조건이 될 수 있을까? 알고리즘은 모세의 지팡이처럼 디지털 대중에게 가나안(유토피아)을 가리키는 구원의 지남이 될 수 있을까? 이대로라면 디지털의 기적을 상징하는 AI도 모세의 지팡이와 같이 결국 실패의 상징이 되고 말 것이다.

다시 말해 '함부로 망령되이 말하다'(시 106:33)라는 그 경솔함 때문에 가나안 땅에 들어가지 못하는 (하나님으로부터 받은) 심판의 결과처럼 AI도 (에이미 웹이 경고하는) 그 경솔함의 파국을 피할 수 없게 될 것이다. 그것은 무엇보다도 디지털 결정론자들의 과대망상과 그에 따른 망언들에서 보듯이 지성이하적인 인공지능의 과시와 더불어 그것의 무차별적(전체주의적)이고 비윤리적인 오남용, 인륜을 함부로 도

외시하는 경솔함과 무책임, 나아가 영혼의 감지와 그 중요성에 대한 그들의 무감각 때문이다.

이를테면 2019년 12월 미국 오리건주 포틀랜드의 법률서비스공단(LSC)이 개최한 기술혁신콘퍼런스가 법률과 IT를 결합한 이른바 '리걸테크'(legal tech)라고 하는 AI판사의 선고 이벤트가 그것이다. 급기야 AI판사가 인간판사에게 피고의 재범, 도주나 재범의 가능성을 예측해 구속 여부를 제안하는, 즉 인간의 범죄 여부를 판단하는 기계-되기의 반인륜적 퍼포먼스까지 등장하게 된 것이다.

또한 페이스북이 내거는 다섯 가지 핵심 가치도 '최적화'라는 미명하에 인공지능의 오남용을 부추기기는 마찬가지이다. 회사가 하는 일에 대해 '무모하라', '결과에 집중하라', '빠르게 대응하라', '열린 태도를 가져라', '가치형성에 주력하라' 등이지만 그것들 어느 것에도 인륜적 가치나 영혼의 감지와 감응에 대한 강조는 없다. 에이미 웹이,

●

"성문화된 인본주의적 원칙이 없는 지금의 상황에서 AI의 최적화에 예기치 못한 비용을 고려하는 사람은 아무도 없다. 그들은 AI시스템에 대한 기여나 자신의 연구 성과를 인류의 미래에 어떤 영향을 미칠지 분석하는 것보다 우선한다. … AI가 우리 모두에게 책임을 지도록 할 대책도 마련되어 있지 않다."[144]

144 에이미 웹, 채인택 옮김, 앞의 책, p. 159.

고 주장하는 까닭도 거기에 있다. 그 역시 지금이야말로 빅 나인들이 '무관심, 무분별, 무반응을 끝내야 할 때다'(p. 179)라고 역설한다. 그것은 마치 "죽음을 기억하라!(Memento mori) 시기가 도래하고 있다"는 잠언과도 같다.

하지만 2천 년 전 이스라엘의 역사에 등장한 메시아처럼 오늘날에도 파국을 구원할 메시아의 등장을 기대할 수 있을까? 인류에 대한 무책임과 영혼에 대한 무관심으로 인해 나락으로 치닫고 있는 인류와 영혼의 부식을 염려하기 시작한 이들의 뒤늦은 깨달음은 그나마 다행스런 일이다. 최근 들어서 G-MAFIA가 연구그룹을 만들어 이 문제에 대해 조금이라도 관심을 갖기 시작했기 때문이다.

이제야 마이크로소프트 회사 내에는 AI의 공정성, 책임성, 투명성, 윤리성을 다루는 '페이트'(FATE)라는 팀이 생겨났다. 페이스북은 AI시스템이 편향되지 않도록 소프트웨어를 개발하는 소규모 윤리팀을 출범시켰다. 딥마인드(Deep Mind)는 윤리 및 사회 팀을 만들었고, IBM도 윤리와 AI문제에 대해 정기적으로 발표하기 시작했다.[145] 하지만 이것들은 몽매에 침투한 작은 빛들임(enlightenment)에 지나지 않는다. 행복의 진위에 대한 분별력에 눈뜨기 시작했다 하더라도 빅 나인이 매진하는 AI시스템의 경제적 가치 실현에 대한 노력에 비하면 그것은 아무것도 아니기 때문이다.

머지않아 AI가 개인적 삶이나 직업적인 삶의 어떤 면도 예외 없이

145 앞의 책, p. 165.

고갱을 보라

침투할, 그래서 AI에 영향받지 않을 치외법권 지대가 존재할 수 없을 지경에 이를 것임을 뻔히 알고 있으면서도 우리의 삶에는 지성이하의 지능에 불과한 AI가 있어서 행복하다고 말할 것인가? 다중이 'AI의 역습'을 반기는 아이러니는 '세기적·집단적 광기'가 아니고 무엇일까? 그것은 미처 경험해 본 적이 없는 '새로운 마조히즘(피학성)'의 사회적 구조화이기 때문이다.

오늘날은 과거의 어떤 정치적 제국주의 권력보다 더 은밀하고 병적인 마조히즘이 사회 속에 구조화되면서 막강한 정치적·사회적 절대권력을 행사하고 있다. 디지털 마조히즘의 중독증이 이미 글로벌 팬데믹(pandemic) 현상이 되고 만 것이다. 그 때문에 에이미 웹도 "BAT와 G-MAFIA가 우리의 미래에 영향을 미치는 결정을 내린다는 것을 알고 있는 지금 당신은 얼마나 편안한가?"[146]라고 반문한다.

- 유토피아는 없다

AI시스템의 종착지는 어디인가? AI프로그램의 최종 목표는 무엇인가? 지성이상의 인류가 없는 유토피아는 애초부터 없었다. 생명의 내부에 깊숙이 관여하는 영혼(inner man)이 없는 유토피아는 미래에도 없을 것이다. 탈유럽이라는 고갱의 선구를 잊지 마라. 그것은 정신의 내향적 침투는 물론 영혼을 감지하거나 감응할 수 없는 육신에게 '유토피아는 애초에도 없었다.'는 묵시적 충고나 다름없기 때문이다.

146 앞의 책, p. 166.

‘*영혼을 잊지 마라.*’(*Memento animum*)

이것은 고갱이 후세에 남기고 싶은 잠언이었을지도 모른다. 라틴어에서도 내면적인 생명과 영혼은 동의어인 ‘animus’다. 생명(animus)의 진정한 의미도 육체에 영혼(animus)이 깃들어 있을 때를 가리킨다는 뜻이다. 누구에게나 생명의 진정한 의미는 몸보다 살아 있는 ‘마음(영혼)속에서’(ex animo) 이루어지는 공감으로 확인되기 때문이다. 그러므로 영혼이 부식되었거나 부재하는 육신은 이미 죽은 몸이나 다름없지 않은가?

승리의 기쁨과 해방의 환희에 도취되기 전에 먼저 ‘Memento mori’(죽음 기억하라)를 강조하려는 의도도 마찬가지이다. 예나 지금이나 전쟁에서 승리한 로마의 장군들이 강조한 (아래와 같은) 잠언송에 여전히 귀 기울여야 하는 까닭이 거기에 있다. 고갱의 〈저승사자〉(Manao tupapau, 1894)에서 보듯이 유토피아의 도래 대신 죽음은 삶의 배후에서 언제나 동반하고 있기 때문이다.

죽음을 기억하라!
죽음을 기억하지 않는다면 / 곧 당신에게로 찾아올 것이다.
초심을 잊지 마라. / 초심을 잃으면 교만해지고, / 평정심을
잃어 눈멀고 귀먹을 것이다.

죽음을 기억하라!

교만에 빠진 사람들, / 승리에 도취에 있는 사람들,

반 십 년의 시한부 삶이 / 백년, 천년 살 것처럼 / 백성 무서

운 줄 모르다 생명이 단축된다.

죽음을 기억하라!

승리에 도취되어 있을 때 / 손바닥, 발바닥, 혓바닥이 닳도록

/ 부추기고 처 받들던 사람 / 시한이 다가오면 뒤돌아 달음박

질친다.

죽음을 기억하라!

시기가 도래하고 있다.

2) '영혼의 노스탤지어'를 즐겨라

오늘날의 신인류는 이처럼 기억(경험)의 바다와 같은 무한한 아고

라를 통해 고갱이 말년에서야 조형욕망의 집합체(summa)로서 남긴

〈우리는 어디서 왔고, 우리는 무엇이며, 우리는 어디로 가는가?〉에

답하고 있다. 그들은 고갱이 '영혼을 잊지 마라'는 주문을 '마음속으

로' 다짐하며 자신의 시간의식을 파노라마로 눈앞에 펼쳐 놓은 캔버

스와는 비교할 수 없는 장치로 (미래로 향하는) 기억의 '시간놀음'을 즐

긴다. 신인류는 기억(과거) 내용들을 싣고 달리는 은하철도를 타고 미

래여행에 나서고 있는 것이다.

- '생각하는 기계'와 알파고 현상

또한 신인류는 시간의 (무한한) 확장놀이에 못지않게 공간을 전방
위로 연결하는 '가로지르기 게임'이나 인터페이스 놀이에도 온 힘을
다 기울인다. 개인은 물론 집단이 모두 참여하는 가로지르기와 (이카
로스의 바다와 같은) 인터페이스의 블랙홀 속으로 그들은 지금 기꺼이
빨려 들어가고 있다.

그들의 기억욕망은 '초연결, 초욕망 놀이' 중이고, 환상적인 '짝짓
기 게임' 중이다. AI와 게임을 벌인 이세돌 9단이 아날로그 시대의 피
날레를 상징하는 마지막 엔드게이머가 될 수밖에 없는 까닭도 거기
에 있다. 이를테면 내면적 자아로서의 영혼이 '기억기계'와 벌이는 세
기적 지능게임인 '직관 대 알고리즘의 대결', 이른바 '알파고 현상'이
그것이다.

이세돌은 2016년 디지털 기술의 사생아인 알파고(AlphaGo)의 딥
마인드를 겨우 한번 물리친 뒤, 또다시 2019년 12월 한국형 인공지
능 기사인 '한돌'과의 대국에서 그의 비상한 직관력에서 비롯된 '비정
상적인' 묘수(unusual strategy)로 78수만에 승리했다. '한돌'은 엄청난
데이터의 기억능력을 가졌음에도 인간 마스터의 비상한 직관 앞에서
'버그'(bug)라는 프로그램 착오의 맹점을 드러내는 결정적인 실수를
저지른 것이다.

하지만 인간 마스터의 비정상적인 직관과 영혼의 발휘는 거기까
지였다. 그 뒤에는 누구도 지금까지 '알파고'나 '한돌'과 같은 기억기
계를 이기지 못하고 있기 때문이다. 그것은 더 이상 AI시스템을 제어

하는 인간 없이도 스스로 학습할 수 있는 능력을 갖춘 기계가 등장했다는 사실을 의미한다.

컴퓨터시스템의 두뇌역할을 하는 1,920개의 CPU(중앙처리장치)와 280개의 GPU(그래픽처리장치)로 구성된 알파고 프로그램은 2014년 구글이 딥 러닝 스타트업인 딥마인드와 그 창업자들인 신경과학자 데미스 허사비스, 기계학습 연구가인 셰인 레그, 그리고 기업가인 무스타파 슐레이만을 흡수하여 개발한 것이다. 딥마인드 팀이 개발한 '알파고 제로'는 인간이 천 년간 개발한 바둑의 전략을 찾아내어 인간과 똑같이 생각하는 AI시스템이다. 그것은 단순한 게임플레이어가 아니다. 스스로 학습할 수 있는 능력을 갖춘 '생각하는 기계'인 것이다.

이를 두고 많은 이들은 수학적 알고리즘 원리에 의한 AI의 진화 현상이라고 평가한다. '기계도 생각할 수 있다'든지 'AI안에도 마음이 있다'든지 나아가 '경험으로 학습한 기계에는 인간적인 결함이 없다'든지 하는 과장된 찬사까지 쏟아 낸다. 다윈의 후예들보다 먼저 유기체의 슈퍼맨이 아닌 기계적 '슈퍼 휴먼'을 탄생시키는 새로운 신들이 신인류에 대한 통치권을 과시하기에 이른 것이다. 그 때문에 에이미 웹도 '지금이야말로 몇 가지 이유로 AI의 기나긴 역사에서 결정적인 순간'이라고 평한다. 특히 그는,

●

"AI시스템이 예측할 수 없는 방법으로 행동하고, 자신의 창조자도 전혀 이해할 수 없는 결정을 내린다. 복제할 수도, 완

전히 이해할 수도 없는 방법으로 인간 선수를 누른다. 이는
AI가 자신만의 방법을 만들고, 우리가 이해하지 못하는 방식
으로 지식을 얻는 미래의 전조를 보여 주는 것이다.[147]

라고 주장한다.

하지만 일상에서 인고의 지루함을 느끼거나 긴장의 피로감과 스트레스에 시달리는 인간과는 달리 언제나 지치지 않고 오로지 목표만을 향해 돌진하는 이 쾌락기계는 유기체의 진화에서 유전자결정론자들이 믿어 온 획일적이고 선형적인 진화시계의 법칙인 자연선택을 더욱 교란시킬뿐더러 (제1부 '욕망의 진화'에서 언급했듯이) 사회생물학자들이 강조해 온 '진화의 전일주의적 제일성'(齊一性)마저도 설득력을 잃게 하고 있다.

영국의 경제학자 대니얼 서스킨드도 머지않은 미래에 AI와 같은 물신적 기계의 등장이 자연선택론으로는 설명할 수 없는 진화론의 한계상황에 이르게 할 것임을 예측하고 있다. 그에 의하면,

●

"자연선택은 이 광대한 공간의 한 귀퉁이를 뒤지고, 아주 긴
통로를 훑어보는 시간을 보내다 인간을 설계할 방법을 결정
했다. 하지만 새로운 기술로 무장한 인간은 이제 다른 것들을

147 에이미 웹, 채인택 옮김, 앞의 책, p. 67.

고갱을 보라

탐구하고 있다. *진화가 시간을 이용했다면, 우리는 컴퓨터의 계산능력을 이용한다. 그러니 미래에 … 기계들이 오늘 날 살아 있는 가장 유능한 인간의 능력마저 훌쩍 뛰어넘는 정점에 도달할 날이 오지 않으리라고 말하기는 어렵다.*"[148]

오늘날 여러 분야에서 제기하는 (F. Galton의) 선형적 회귀와 진화의 교란이나 배신에 대한 예단은 그 정도가 아니다. '이 세상에는 좋은 것이 너무 많아서 머지않은 미래에 어떤 형질이 유리할지 판단할 방법이 없다'고 하여 진화의 배신을 걱정하는 진화론자 리 골드먼에 못지않게 미래학자 에이미 웹도 알파고 현상에 대해 '우리가 이해하지 못할 방식으로 진화하고 있다'고 우려하고 있다. 그것은 기존의 유전자 지도로는 알 수 없는 Junk DNA—단백질 암호를 만들지도 않고, 어떤 신호도 보내지 않는[149]—때문이듯이 알파고처럼 기존의 아날로그 질서로 도저히 승부할 수 없는 AI시스템 때문이기도 하다.

그들에게는 오로지 일상에서의 환상적인 편익만을 위해 (진화론이 유전자의 최적화를 자연선택의 원리로 삼은 것과는 달리) '쾌락계산'(hedonic calculus)[150]이라는 수학적 알고리즘의 원리를 무한한 '가합성'(additivity)과 '동질성'(homogeniety)이라는 선형성(線型性)에 따라 '최적화'하려는 AI시스템의 가치와 유토피아적 이상의 추구가 인

148 대니얼 서스킨드, 김정아 옮김, 『노동의 시대는 끝났다』, 와이즈베리, 2020, p. 106.
149 리 골드먼, 김희정 옮김, 『진화의 배신』, p. 62.
150 에디스 홀, 박세연 옮김, 『열 번의 산책』, 예문 아카이브, 2020, p. 9.

공지능의 '목적'이고 인공영혼의 '본질'[151]인 것이다.

– 소우스탤지어(soustalgia)를 즐겨라

이세돌 현상은 영혼에 대한 노스탤지어를 대리 표상한다. 앞으로도 알파고가 상징하는 수학적 알고리즘(쾌락기계의 원리)을 즐길수록 더욱 그러할 것이다. 초욕망(超慾網)의 현실에서 빅 나인이 창조주가 된다면 알고리즘은 그들의 바이블이 될 것이다. 시간이 지날수록 세상은 이른바 'AI헤게모니 경연장'이 되고 말 것이기 때문이다. 세계는 지금 유토피아에 이를 수 있는 가로지르기와 짝짓기 기계기술의 배틀 그라운드가 되고 있는 것이다.

하지만 AI시스템의 상전이가 가져올 신인류의 낙관적인 이상향은 착각과 착시일 뿐 진정한 유토피아가 아니다. 신인류의 기억욕망과 기억장치들, 그리고 그것들에 최적화된 미래의 AI라도 "우리는 어디로 가는가?"에 제대로 답하지 못할 것이 분명하기 때문이다. '정량적 쾌락주의'(quantitative hedonism)를 추구하는 쾌락기계들과 더불어 신인류가 즐겨 온 여행은 고갱의 〈summa〉에 비해 '영혼 없는 여행'일 수밖에 없다. 알고리즘과 빅 나인의 피조물들인 AI에게 완벽한 교육과 전략의 구사를 기대하기 어려울 뿐더러 내면적 가치의 추구를

151 인공지능의 '최적화'는 유토피아의 이상이 될 수 없다. '최적화'는 완전한 상태라기보다 여전히 불완전상태일 수밖에 없기 때문이다. 그것은 인공지능의 목적과 본질로 삼을 경우 더욱 그러하다. 최적화는 단지 유토피아적 '착시'(Trompe l'oeil)에 지나지 않는다. 더구나 인공지능의 '최적화'는 영혼의 부식을 감수해야 하기 때문에 더욱 그럴 수밖에 없다.

위한 영혼의 교육은 더더욱 불가능한 일이기 때문이기도 하다.

거대한 스마트 농장산업(smart farming industry)이 4차 산업혁명을 주도할수록 '기술보다 인간이 먼저다'라는 슬로건은 '영혼의 밀폐'(obliteración de las almas)에 대한 위장구호임을 입증할뿐더러 '영혼의 이클립스' 현상도 반증할 것이다. AI의 역습으로 인해 영혼은 기억(경험)의 횡단성 확장을 위한 초연결망 속에 갇힐 것이고, 기억의 초대형 저장소라는 지성이하의 블랙홀 속에서 빠져나올 수 없게 될 것이다. 일찍이 오르테가가,

●

"오늘날 우리의 삶은 그 호화스러움에 있어서 과거 역사에 나타난 그 어느 삶도 감히 뒤따르지 못한다. 하지만 지금의 삶은 너무나 거대해서 종래의 전통이 유산으로 남겨 놓은 원리, 원칙, 규범, 이상 등을 모두 놓치고 말았다. 또한 우리의 삶은 그 어느 시대의 삶보다도 더 완전성을 기하고 있기 때문에 오히려 더 많은 문제점을 안고 있다."[152]

고 주장했던 까닭도 거기에 있다.

이렇듯 오르테가가 예측하는 지성이하적 기술의 배신이 앞으로 더욱 심해질 즈음이면 채플린 대신 영혼 없는 AI코미디언이 등장하

152 Ortega Y Gasset, La Rebelion de las Masas, p. 56.

여 〈모던 타임즈〉 대신 AI 에이전트들을 향해 〈디지털 타임즈〉를 희롱할 것이다. '너의 영혼을 보살펴라'는 소크라테스의 잠언이 시대에 구애받지 않고 영원히 유효한 까닭도 거기에 있다. 오히려 그것이 시대정신을 측정하는 가늠자가 될 것이다. 그것은 지나간 역사에 대한 평가는 물론 다가올 미래를 짐작케 하는 바로미터가 되기도 할 것이다.

아마도 AI코미디언이 등장하는 그즈음이면 신인류는 고갱을 통찰력 있는 선구자로서 더욱 그리워하게 될 것이다. 초연결적 물상의 진위나 환상적인 쾌락기계 현상의 이면에 대해 '분별력 있는 행복주의자들'(prudential hedonists)일수록 '영혼의 노스탤지어', 즉 지성이상의 영혼을 그리워하는 '소우스탤지어'(soul+nostalgia)에 도취될 것이기 때문이다.

기억(경험) 경쟁시대에 대한 진저리를 느끼거나 실큼해하는 이들에게는 그 너머의 초경험적 직관과 선험적 영혼을 위한 플랫폼의 마련이 절실하다. 어느 때보다도 커지는 육신만을 위한 몸채우기의 플랫폼이 아닌 '소우스탤지어 플랫폼'의 개발이 필요한 이유이다.

지금이야말로 기억(과거)을 도구 삼아 현재와 미래의 삶의 편의를 극대화하려는 획기적인 '기억기계'의 개발에 못지않게 고갱이나 채플린처럼 소울 플랫폼의 준비가 요구되는 때이다. 다시 말해 내향침투적 직관과 영혼의 감지나 감응(télépathie)으로 세상을 즐길 수 있는 정신적인 둥지가 필요한 것이다.

착각과 착시에 대한 회한과 더불어 '지금, 여기에서'(실존)를 깨닫는 순간 저절로 솟아나는 노스탤지어는 인간의 '마음속에서'(ex

animo) 소리 없이 요구하는 그리움이자 영혼의 부름을 손짓하는 내밀한 신호(signum)이기 때문이다.

3) 영혼을 보충해라

인간에게 있어서 '내면의 주인'은 누구일까? 구스타프 융은 내면의 '원형적 자아'로서 아니마(anima)와 아니무스(animus)를 제기한다. 라틴어로 아니마가 '영혼'을 가리킨다면 아니무스는 '영'(靈)을 의미한다. 하지만 두 단어의 의미는 실제로는 별 차이가 없다. 인간의 죽음을 일컬어 '영혼(아니마)이 육신을 떠난 것'으로 간주한다면 그것은 몸에서 영(아니무스)이 떠났다는 의미이기도 하다. 영 또는 정기(esprit)가 몸을 떠날 때 마지막 숨을 거두는 것은 그 사람이 영혼(l'âme)을 거두는 것과 다르지 않기 때문이다.[153]

하지만 문제는 마지막 숨을 거두지 않았음에도, 즉 육신이 멀쩡히 살아 있음에도 영혼과 영(내면의 주인)이 부재하는 사람들이 적지 않다는 점이다. 이 경우 몸은 단지 내면적 자아의 '페르소나'(외면적 인격이거나 가면을 쓴 인격)일 뿐이다. 오늘날은 그 어느 때보다도 몸만 커졌을 뿐 그 안의 (자아의) 주인이 부재하는 겉모습만 그럴듯한 허상들이 너무나 많아지고 있다.

미셸 푸코가 『광기의 역사』(1961)에서 말한 광인의 시대(17-18세기 고전주의 시대)보다 오늘날과 같은 '허수아비의 시대'가 더 문제이다.

153 머리 스타인, 김창한 옮김, 『융의 영혼의 지도』, p. 195.

전자가 육체에 대한 (비자발적·강제적이었지만) '도덕적 감금'의 시대였다면 후자는 페르소나들이 자발적으로 참여하는 '기술적 대감금'의 시대이기 때문이다.

– 베르그송의 잠언

●

"커진 육체는 영혼의 보충을 기다리고 있다."[154]

베르그송의 말이다. 그는 20세기의 지성들 가운데 어느 누구보다도 지성이하적인 '육신의 비대증'에 대한 염려와 우려로 미래의 인간상을 경고하는 철학자였다. '커진 육체'(le corps agrandi)만큼이나 영혼의 부식과 동공화가 진행될 것이기 때문이다. 그는 영양과다증과는 반대로 영혼실조증(soul dyscrasia)이나 영혼결핍증(soul starvation)에 걸린 기형적인 페르소나들(신인류)의 등장을 예견하고 있는 것이다.

그는 영혼의 빈자리에 대한 공허감과 불안감의 만연을 누구보다 먼저, 그리고 냉철하게 예감했던 인물이다. 그의 통찰력은 당시의 조짐에 미루어 앞으로 출현할 신인류가 자신도 모르게 참여하는 새로운 '빈 둥지 증후군'의 시대가 도래할 것임을 미리 간파했던 것이다. 이를테면 오늘날과 같은 내면적 자아의 부재 현상에서 보듯이 유행

[154] Henri Bergson, Les deux sources de la morale et de la religion, p. 330.

병처럼 번지고 있는 개나 고양이 등의 반려동물들에 대한 애정(pet relationship)으로 손쉽게 보충하려는 반려불안증이나 반려강박증(Companion Complex)에 너무나도 쉽게 감염되는 경우가 그러하다.

베르그송의 당시(한 세기 이전)만 해도 '커진' 육체에 대한 '영혼의 보충'(un supplément d'âme)만을 기다리고 있을 정도였지만 지금은 그때와 사정이 다르다. 소리 없는 '디지털의 역습'으로 인해 혼(아니마)이 나간 빈 둥지를 채워 줄 영혼의 되먹임이나 부름이 절박한 지경인 것이다. AI세탁기에서도 보았듯이 몸채우기에 급급한 일상에서의 편리함과 즐거움만을 앞세우는 무절제하고 무책임한, 더구나 무차별적(전체주의적)인 기계문명에 대한 착각과 착시가 (실용적 가치와 쾌락적 행복이) 직관과 영혼에서 비롯되는 진정한 정신의 기쁨에 대해서는 눈멀게 하고 있기 때문이다.

일찍이 고대 그리스의 우화적 풍자시인 아르킬로코스(Archilochus)가 '여우는 많은 것을 알지만, 고슴도치는 중요한 것을 한 가지를 안다.'고 한 우화적 비유의 표현은 오늘날의 AI결정론자나 디지털 대중의 모습과 다를 바 없다. 『노동의 시대는 끝났다』(A World without Work, 2020)를 쓴 대니얼 서스킨드도,

●

"많은 AI연구자가 지능에서 찾는 성배는 고슴도치가 아니라 여우인 기계를 만드는 것이다. … 이들은 다양한 능력을 지닌 범용인공지능(AGI)을 만들고 싶어 한다."[155]

고 비판하는 까닭도 마찬가지이다.

실제로 디지털 대중은 편리한 것, 안락한 것, 기발한 것을 이상적인 덕목으로 착각하게 하는 지구적 규모의 집단적인 미망에서 깨어날 수 없을 정도에 이르고 있다. 그 때문에 그들에게는 '죽음을 잊지 마라'는 개선장군의 절규가 들려올 리 없다. 그들의 영혼은 지금 죽은 자가 영혼의 고향을 떠나 저승에 가면서 건너야 할 강인 레테(Lêthē)—그리스 신화 속의 하데스가 지배하는 명계를 흐르는 다섯 개의 강들 가운데 하나—를 건너며 망각에 빠져 버린 영혼처럼 잠들어 있기 때문이다. 그들은 정량적 쾌락계산(알고리즘)의 광신으로 인한 편익중독이나 쾌락최면의 상태인 것이다.

오늘날 설사 소크라테스처럼 지혜(sophia)의 눈을 가진 파레시아스트(진실을 말하는 자)가 있다 할지라도 그는 쾌락기계의 세상에 최적화될 수 없는 국외자로 취급받을 만큼 제자리를 유지할 수 없다. 거대한 지구적 물상편집증의 악화가 지진과 더불어 몰려오는 디지털 츠나미와도 같이 세기적·집단적 재앙으로 소리 없이 이 시대를 덮쳐 오고 있는 것이다. 디지털 피학증은 이미 대중을 거역할 수 없게 만든 시대적 병리현상이 되어 버렸다.

그 때문에 절대화된 교회권력이 절정기에 이르렀던 중세처럼 제정신이 아니한 세기적이고 지구적인 권력구조와 집단적 공모와 광기에 대해 누구도 감히 파레시아스트가 되려 하지 않는다. 현전하는 실

155 대니얼 서스킨드, 김정아 옮김, 『노동의 시대는 끝났다』, pp. 93~94.

존적 현실은 갈릴레오와 같은 혁명적 과학자나 윌리엄 오캄과 같은 용기 있는 사제의 등장을 고대할 수밖에 없는 지경이다.

하지만 실존은 파레시아(진실을 말하기)다. 진실을 말하기 위해 유럽으로부터 자의적·주체적으로 이탈한 고갱의 경우처럼 '실존'은 존재일반의 범주 밖에 있음이다. 본래 '실존한다'(exister)의 의미가 '⌒에 놓이다'를 뜻하는 단어인 'sister'의 앞에다 '⌒의 밖으로'를 뜻하는 접두사 'ex'를 위치시킴으로써 결국 '⌒의 밖에 놓이다'를 강조하려 한 까닭도 거기에 있다. 이렇듯 '진실을 말하기' 하는 '실존'은 존재일반의 무리에 섞이지 않는, 도리어 그것의 밖에 현존하는 이른바 '탈존'인 것이다.

– 고갱을 기억하라

실제로 영혼의 동면을 요구하는 동토의 겨울 속에서도 고갱은 보티첼리처럼 영혼의 부활을 꿈꾸며 '봄의 찬가'(primavera)를 노래했다. 그것은 경직되고 비대해진 외고집의 대륙을 등지고 그가 찾은, 영혼이 살아 있는 순수의 땅, 〈환희의 땅〉(1892), 〈이브의 땅〉(1892)에서 외친 환희의 찬가였다. 그는 당시 자신에게 비쳐진 유럽의 모습을 커지는 몸집에 비해 이미 영혼이 죽어 가는 명계와도 같은 곳으로 여겼기 때문이다. 이를테면 그가,

●

"철학적으로 말해 나는 유럽의 국가들이란 '눈속임'(trompe-

l'oeil)이라고 생각한다. 그래서 나는 '눈속임'을 증오한다."[156]

고 주장했던 까닭이 그것이다.

그에 비해 고뇌에 찬 결단 끝에 그가 찾은 원시(타히티)는 유토피아
가 아닌 '파라다이스'였다. 그에게는 일탈적인 성자들의 도시, 게다
가 영혼 없는 페르소나들을 유혹하는 매춘부들의 땅인 파리에 비해
어느 것에도 물들지 않은 타히티는 영혼이 살아 있는 순수한 처녀지
였다. 그야말로 서구문명에 의해 몸과 영혼 어느 것도 오염되지 않은
동정녀들(virgins)의 자연스런 성소였다.

그곳에서는 플라톤이 강조하는 아남네시스(anamnesis), 즉 영혼
의 고향에 대한 '회상'이나 '상기'(想起)조차 필요 없었다. 거기서는 애
초부터 잃어버렸거나 망각해 버린 영혼은 물론 어떤 정기(精氣)의 부
식도 일어나지 않았기 때문이다. 그곳을 '파라다이스'라고 표현하는
것조차 오염된 생각이었고 구차스런 변명이었다. 파라다이스마저도
순결하지 않은 칭송일 수 있다. 비유컨대 그것은 처녀성을 잃어버린
경험이 없는 동정녀에게는 붙일 수 없는 오염된 단어이기 때문이다.

또한 베르그송주의자인 블라디미르 쟝켈레비치가 베르그송의 철
학을 가리켜 '봄의 철학'(la philosophie vernale)이라고 칭송한 것 역
시 마찬가지이다. 거기에는 지성이상의 영혼을 억누르는 생기 없는

156 Paul Gauguin, Cahier pour Aline, 1892, Société des amis de la Bibliothèque d'art et
 d'archéologie de l'Université de Paris, 1963. p. 68.

겨울의 철학이 있었음을 전제하고 있기 때문이다. 쟝켈레비치는 보티첼리가 영혼의 부활과 생기를 마음껏 표상한 〈프리마베라〉처럼 베르그송의 철학에 대해서도,

●

"인간들을 춤추게 하는 기쁨, 밝디밝은 내일의 기쁨은 무엇보
다도 먼저 해방, 즉 자유의 실행에 기인하지 않은가?"[157]

라고 주장한다.

어디보다도 먼저 봄이 찾아온 꽃의 도시 피렌체가 영혼의 부활과 보충이 절실했던 곳이었듯이 그 베르그송 매니아는 '영혼을 보충하라'는 베르그송의 잠언에 대해서도 결핍이나 부재에 대한 영혼의 부름이라고, 나아가 억압이나 강박에 대한 영혼을 부르는 자유의 기쁨이라고 생각했던 것이다.

하지만 고갱이 자신의 캔버스들을 통해 전하는 메시지는 '보충하라'는 영혼의 결핍을 치유하기 위한 잠언이 아닌 영혼을 '기억하라' 또는 '잊지 마라'는 상실을 대비하라는 충언이자 당부였다. 특히 〈우리는 어디로 갈 것인가?〉의 왼쪽 부분에 부처와 타히티의 신들을 다 함께 초대하는 까닭도 거기에 있다. 회화를 꿈의 일종이라고 생각했던 고갱에게 영혼을 불러내어 그것과 감응하는 영매(숙주)들로서 그

157 V. Jankélévitch, Bergson, P.U.F. 1959, p. 296.

는 부처이자 원시신앙의 대상이었던 유령 같은 신상의 배치에 주저하지 않았다.

또한 저승사자, 즉 〈마나오 투파파우〉에서 소녀 옆에 등장한 검은 유령도 영혼의 침투와 전염을 위한 중간숙주나 다름없었다. 이 작품 명을 '영적 사유'(spirit thought)로 번역하는 것도 그 때문이다. 고갱에 의하면,

●

"그녀가 유령을 생각하거나 유령이 그녀를 생각한다."[158]

는 것이다. 세계창조의 날인 〈신의 날〉(1894)의 한복판을 차지한 부처 모습의 전통 신상도 마찬가지이다. 그것은 세계창조라는 기원적인 영감을 불러일으킨다고 생각하기보다 인간과 자연의 원상(原狀)에 대한 상상을 통해서 영혼의 위안과 안식을 자아내는 그림이었다.

또한 이것은 3년 뒤에 고갱이 미래에 대한 블루프린트로서 똑같은 신상을 8배나 크게 그린 〈우리는 어디로 갈 것인가?〉를 예고하는 프롤로그와도 같은 것이었다. 영혼들의 미래에 대한 청사진으로 선보인 대형 파노라마에서는 몇 년 뒤의 〈붓다〉(1899)에서 보여 줄 부처의 좌상이 입상으로 등장했을 뿐이다.

158 Paul Gauguin, Cahier pour Aline, note 6 above, n.p.

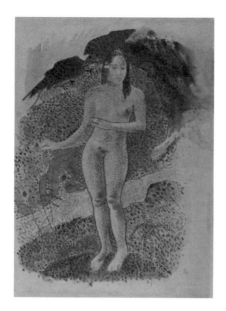

▌ 폴 고갱, 〈타히티의 이브〉, 1892.

헬 포스터의 말대로 '유혹적이면서도 트라우마로 작용할'[159] 미래에 대해 그는 이러한 영매들을 안내자로 내세운다. 특히 〈우리는 어디로 갈 것인가?〉에서도 그는 미래의 신인류에게 영혼에 대한 상상 속의 위안과 더불어 '영혼을 기억하라'고 유언하고 있었던 것이다.

159 Hal Poster, The Primitivist's Dilemma, in Gauguin:metamorphoses, MoMA, 2014, p. 57.

결론

1

광기는 영혼의 무덤이다. 역사적으로도 개인이건 집단이건 영혼의 무덤은 광기였다. 인간의 내면적 생명력과 진정한 생기(vitalité)는 살아 있는 영혼과 영적 능력의 여부에 달려 있기 때문이다.

광기는 시대를 가르는 가늠자들 가운데 하나이기도 하다. 시대마다 역사적 특징을 달리하는 것도 그 시대를 특징지을 수 있을 만큼 당대를 살며 이끌어 간 개인과 집단들의 충동적 광기가 달랐기 때문이다. 광기는 그 시대의 블랙홀인 것이다.

본래 인간은 아버지와 같은 신적 존재(사회적 초자아)의 등장과 그의 보호를 갈망하는 존재다. 가부장적 신의 가면, 즉 '조작된(사이비) 권위'가 더 강력하고 불가해한 힘을 지닌다고 믿을수록 인간은 그를 더욱 좋아하며 지지한다. 왕을 필요로 하는 가부장에 대한 인간의 원초적 욕망 때문이다. 1950년대에 소련대사를 지낸 미국의 외교관이자 작가였던 조지 케넌(G. Kennan)이 '전제정치에는 항상 위험이 따르는 데도 인류가 가장 원하는 것은 전제정치다.'라고 확신한다든지 프로이트가 '모든 여성은 파시스트를 흠모한다.'[160]고 주장했던 까닭

도 마찬가지이다.

자아가 나약한 사람, 또는 사회적 퇴행성이 강한 사람일수록 사회적 초자아에게 더 빨리 도취되고, 더 깊이 빠져든다. 한마디로 말해 '가부장 콤플렉스' 때문이다. 그와 같은 사람들은 내일을 위한 '신비스런 존재'나 대타자(신)의 보호를 통한 마음의 평안을 더욱 갈망하고 있는 것이다.

오늘을 위한 '신기한 기술'을 고대하거나 거기에 매료되는 까닭도 마찬가지이다. '조작된 행복감'에 취약한 존재일수록 일상적 삶에서 몸의 편안과 편익에 대한 욕망은 마음의 평안을 위한 갈증보다 우선한다. 인간은 정신주의보다 광기에 찬 (메타버스와 인공지능 지상주의와 같은) 물신주의에 더 쉽게 빠져들기 때문이다. 욕망(갈증이 심하고 갈망)이 클수록 그들에게 그것들은 블랙홀이 될 수밖에 없다. 돌이켜 보면 시대마다의 편집증적 광기도 그렇게 해서 생겨났다.

이를테면 소크라테스의 죽음까지 몰고 간 당시의 소피스트 증후군을 비롯하여 알렉산드로스 대왕이 보여 준 로마제국의 건설을 위한 영토 확장 욕망의 광기, 당시 세계 최고의 문명을 탄생시킨 이슬람의 마호메트 신드롬, 수세기에 걸친 십자군 전쟁으로 드러난 이슬람에 대한 로마교황들의 편집증적 광기, 중세 후반에 이를수록 교황과 교회가 보여 준 종교개혁을 유발시킬 정도의 세속적인 광기들, 프랑스 대혁명으로 끝난 절대권력자 나폴레옹의 광기, 동양에 대해 누

160 마크 에드문스, 송정은 옮김, 『광기의 해석』, 추수밭, 2008, p. 180.

적된 열등감을 반증하는 19세기 서구제국주의자들의 오리엔탈리즘이라는 광기, 파시즘과 나치즘이 상징하는 20세기의 전쟁 광기, 특히 신비스런 인간 대신 대(大)타자로 등장한 21세기 디지털 문명의 물신주의적 광기 등처럼 (얼핏 보더라도) 시대마다의 블랙홀이었던 무수한 광풍의 역사적 장면들이 그것들이다.

이렇듯 역사가 혁명적 광기의 기록물이라면 광기는 역사가 선호하는 혁명적 사료의 별명이다. 결국 역사가 기록한 혁명적 사건들은 개인적이든 집단적이든 편집증적 욕망과 광기의 등록물이나 다름없다. 다양한 광기들은 역사를 구조적(공시적)으로 구별 짓게 할 수 있는 에피스테메인 것이다. 앞에 열거한 사례들에서 보았듯이 우울의 시기였든 아니면 흥분의 시기였든 역사는 그 시대마다의 블랙홀이 된 광기들(기질장애들)을 중심으로 하여 기록을 달리해 왔기 때문이다.

미루어 짐작컨대 미래의 역사가들도 21세기의 전반부를 장식한 물신주의적(디지털) 광기와 광풍을 그들의 인식소로 선택할 것이 분명하다.

2

라틴어의 격언대로 '광기가 조금도 없는 위대한 정신의 소유자는 없다.'(Nullun est magnum ingenium sine mixtura dementiae.) 하지만 이성과 영혼의 균형감과 평정심 모두를 무너뜨리는 광기는 무엇보다도 의사소통의 장애이다. 그것이 생명력 넘치는 창조적인 영혼들과의 대화를 불가능하게 하기 때문이다.

우울증(dépression이나 mélancolie)이든 조광증(mania나 ekstasis)이든 광기가 타인과의 관계에서 영혼의 위기인 까닭도 마찬가지이다. 관계의 위기 속에서 영혼은 타인과 말(일상언어)이 통하지 않는, 그래서 타인으로부터 소외되는 낯선 이방인이 된 것이다. 그 때문에 사회적 기준에서 보면 '소외'(aliénation)라는 말이 '타인'을 의미하는 라틴어 alienus에서 유래한 경우, 심지어 ek-stasis처럼 (지나치든 비상하든) 문자의 의미대로 '자신에게서 벗어나는 정신상태'를 뜻하는 경우 그것들은 모두 '낯선 자아'의 모습일 수밖에 없다.

기존의 조작된 권위(등록물)에서 보면 광기는 용납할 수 없을 만큼 반항적인 것이다. 예컨대 디지털과 아날로그 사이의 관계가 그러하다. 디지털 기술이 제공하는 환상적 편의성에서 얻게 되는 조작된 황홀감이나 사이비 행복감도 곰파 보면 인공언어를 비롯한 인공지능의 역습, 즉 디지털의 역습을 거부할 수 없는, 도리어 그것을 쾌감과 자긍심으로 여겨야 하는 퇴행적 마조히즘이나 다름없다. 물신에 대한 이러한 무조건적 신앙은 디지털 대중의 믿음과 지지 속에서 어느새 스스로를 물신의 대리인임을 자화자찬하기에 이르렀다.

디지털 욕망으로 인해 억압되는 콤플렉스는 이처럼 일종의 광기나 다름없다. 그것은 디지털 마조히즘을 부추기며 디지털 대중의 영혼마저도 부식시키거나 마비시키고 있기 때문이다. 그것은 마치 레오폴트 폰 자허마조흐의 소설 『모피를 입은 비너스』(1869)에서 '부인의 노예가 되어 그녀의 소망과 명령을 모두 따르겠다.'는 서약서를 써 주고 젊은 미망인 파니(비유컨대 오늘날의 AI)에게 채찍질당하면서

도 쾌감을 느꼈던 주인공 반다(디지털 대중)가 몸종처럼 그녀 앞에 무릎 꿇었던 마조히즘(피학증)과도 같은 것이다. 게다가 반다의 피학증은 그녀의 내연남(빅 나인)에게도 그녀 앞에서 심하게 채찍질당하는 영혼의 파멸까지도 '기꺼이' 감내했을 정도로 비정상적이었고 변태적이었다.

이러한 피학증의 발현은 오늘날 자신들의 일자리를 하루가 다르게 빼앗기면서도 디지털 편의주의만을 맹신하는 디지털 대중도 마찬가지이다. 그들은 '디지털을 입은 비너스'에게, 그리고 그것의 내연남인 빅 나인에게라면 소설 속의 주인공 '반다'가 되기에 개의치 않는다.

그들의 참을 수 없는 가벼움(리비도)은 환상적인 편의의 쾌감과 쾌락이 자신의 영혼에 대한 폭력행위임에도, 나아가 자신들의 일자리를 소리 없이 빼앗아 가는 점령군임에도 마다하지 않고 광기와 같은 충동에 야합하고 있는 것이다.

그것은 무엇보다도 먼저 디지털 욕망이 가져온 언어 사용의 전도가 장기 지속되면서 사유체계를 왜곡시킨 탓이다. 인식론적으로도 동물과 달리 인간의 열린 사고력, 즉 뛰어난 인식능력과 판단능력, 나아가 영적 능력은 '열린 언어'(langue ouverte)인 자연언어들을 일상적으로 사용하는 데서 비롯된 것임을 두말할 필요가 없다.

하지만 0과 1만으로 이뤄진 디지털의 '2진수 언어'나 인간과 컴퓨터를 연결해 주는 '프로그래밍 언어'는 어디까지나 '닫힌 언어'(langue close)일 뿐이다. 그것은 자연언어로 모든 인간들 사이의 의사소통을 위한 것이 아닌 컴퓨터들 사이의 기계적 소통만을 위해 물리적으로 조

작된(체계화된) 인공언어들이기 때문이다. 전제주의 시대의 라틴어나 한자처럼 언어가 특정한 권력과 계급의 상징물이거나 매개체였듯이 인공언어는 닫힌사회의 동지애를 결속시키는 도구에 지나지 않는다.

그러므로 그 인공언어들을 사용하는 주체는 당연히 자연언어의 주체와 다를 수밖에 없다. 일상 언어를 넘나들며 인간의 사고력을 컴퓨터로 번역해 주는 코딩(coding)이든 그보다 확대된 기계적 언어의 개념인 컴퓨팅(computing)이든 그것들은 모두 그 사용 주체가 인간이 아닌 컴퓨터인 것이다.

알파고의 사례에서 보듯이 의사소통하는 도구로서의 언어는 물론 사고의 지배권도 이미 컴퓨터에게 넘어가고 있다. 자연언어보다 막강한 '언어의 감옥'이 인간의 직관과 영혼을 그 안에 가둔 채 정신세계를 이제껏 경험해 본 적이 없는 울타리(clôture) 속으로 몰아넣고 있다. 기계적인 인공언어들이 인간의 생각을 체계적·수학적·과학적·논리적으로 구현해 낼 수 있다 하더라도 그것들은 결코 영혼의 의사소통을 가능케 할 수 없기 때문이다.

AI시대의 언어인 온기 없는 차갑고 냉정한 대수학적 코딩이나 과학적 컴퓨팅으로 영혼과의 어떠한 대화도 기대할 수 없는 세계에서 '닫힌 언어'는 더 이상 내면적인 의사소통을 위한 영매가 될 수 없다. 그것으로는 누구도 '영혼의 거미줄'이나 '영혼의 지도'를 제작하거나 설명할 수 없을 것이 분명하다.

3

그럼에도 AI로 인해 '일은 한꺼번에 사라지지 않는다. 난이도나 숙련도가 높은 일자리부터 조금씩 줄어들 뿐'이라는 경제학자의 '인력 이완징후'(人力弛緩徵候)에 대한 경고와는 반대로 어떤 AI전문가는 '미래에는 컴퓨팅 사고력 없이는 일자리도 없고, 신산업도 없고, 경제성장도 없다.'고 극언한다. 21세기의 목전에서 '영어를 공용어로 교육하지 않으면 우리에게 미래가 없다.'고 겁주며 호들갑을 떨던 집단적 강박증이 이번에는 컴퓨팅 교육으로 재발하고 있는 것이다. 21세기의 머지않은 즈음에는 우주공간으로 여행 가기 위해, 또는 우주인과 소통하기 위해 '우주언어를 준비해야 한다.'고 난리법석이 일어날지도 모른다.

영국의 포스트모더니즘 연구자인 폴 에드워즈의 말대로 '닫힌 언어'만으로 소통해야 하는 『닫힌 세상』(The Closed World, 1996)은 열린 마음에게는 ('smart' 본래의 의미대로) 매우 '아픈'(smart) 세상이 될 것임에 틀림없다. 또한 그곳에서 세상살이해야 하는 이들의 영혼도 디지털 물신주의와 마조히즘의 비이성적 배리와 배신 때문에 (고의로 어원이 왜곡되고 오용된) '스마트'의 의미처럼 '아픈 마음'보다 더 아플 것이다. '여우는 많은 것을 알지만 고슴도치는 중요한 것 한 가지를 안다'는 고대 그리스의 시인 아르킬로스의 은유를 여우 같은 사람들은 그제야(2030년 즈음) 비로소 그 의미를 깨닫게 될 것이다.

하지만 지금도 한편(여우)에서는 빠르게 도래할 메타버스와 AI의 전횡시대를 마치 유토피아처럼 선동하면서도 다른 한편(고슴도치)에서는

고갱을 보라

AI로 인한 삶의 터전과 기회의 상실을 한탄하며 뼈아파한다. 예컨대 AI로 인해 국내외의 은행들에 몰아치는 대규모 감원 현상이 그것이다. 최근에 일본의 3대 은행들은 2023년까지 3만 명의 인력을 AI로 대체할 계획을 발표한 바 있다. 우리의 사정도 그와 다르지 않다.

자본주의 경제가 이윤 창출의 법칙 앞에서 디지털 편의주의의 거대권력 앞에 무릎 꿇은 것이다. '인간이 우선이다'라는 슬로건은 간계한 디지털 사도들(우쭐대는 여우들)의 허위의식일 뿐 그들은 'AI가 우선이다'라는 AI궤변(AI fallacy)을 마치 신인류가 믿어야 할 새로운 신조(credo)인 양 앞다투어 선전하며 시대를 농단하고 있다. 게다가 거대화·집단화한 디지털권력 앞에 단자적이어서 더욱 무기력할 수밖에 없는 대중들의 일자리를 서서히 빼앗으며 그들을 유례없이 기망하고 있다.

시간이 지날수록 통제력을 잃어버리면 여우들의 편의주의는 광기를 더해 갈 것이다. '영혼 없는 극도의 편의는 광기의 다른 단어'에 지나지 않는다. 그들의 디지털 페스타는 집단적 광란이나 다름없다. '집단광기'가 집단지성까지도 광란의 최면에 빠뜨린 것이다. 그럼에도 '디지털'이라는 미증유의 '물신'은 불편에 대한 기피심리를 부추기며 그것의 추종자나 아미들에게 그럴싸하게 자위하도록 유도한다.

특히 디지털 사디즘의 주체인 '빅 나인들'(여우 양식업자들)은 아날로그로부터의 도피증을 '스마트하다', 그리고 '행복하다'고 거짓 선전하기에 열을 올린다. 메타버스와 AI를 가리켜 신인류에게 미래의 행복의 문을 열어 줄 마스터키라는 프로파간다를, 또는 AI를 앞세우는

'사이비 페스타'를 위장하기 위해서다.

지난날 동서양의 전제주의를 유지시켜 준 우민정책의 도구였던 라틴어와 한자가 그랬듯이 그들도 거대권력의 울타리를 공고히 하며 지구적인 철옹성을 쌓고 있다. 그들의 '닫힌 언어'가 '스마트'라는 단어마저 왜곡하고 위장하며 물신의 허위의식(이데올로기)으로 둔감시키고 있는 것이다. 일찍이 스탕달이 "나는 모든 허위의식을 행복의 적으로서 증오한다."고 말했던 까닭마저 무색할 정도다.

하지만 영혼의 발암물질인 편리한 것만을 갈망하는 사람은 바로 그 이유로 인해서 진정한 삶의 의미와 행복을 포기하게 된다. 디지털의 편의와 초연결이 '느림'과 '독존'의 불편과 불안으로부터 도피를 습관적으로 부추기는 사이, 영혼은 도리어 그만큼 더 녹슬어 갈 수밖에 없기 때문이다.

●

"삶에 대한 죄악이 있다면, 그것은 삶에 대해 절망하는 것이
아니라 삶의 냉혹함으로부터 도피하려는 것이다."

까뮈의 말이다.

기술적 실업의 만연이 초래할 가장 큰 위협 앞에 노출될 수밖에 없는 미래의 변태적인 신인류에게 삶에 대한 절망과 냉혹함으로부터의 도피라는 죄악은 감당할 수 없는 멍에일 것이다. 일찍이 존 케인즈가 『설득의 에세이』(Essays in Persuasion, 1931)에서 "어떤 나라도, 어떤

사람도 여가의 시대와 풍요의 시대를 두려움 없이 기쁜 마음으로 기대할 능력이 없다. 우리가 즐기기보다 죽어라 애쓰며 일하도록 너무 오랫동안 길들여졌기 때문이다."[161]라고 통찰력 있게 지적했던 이유도 마찬가지이다.

또한 『분노의 포도』(1933)에서 대공황으로 더 이상 일자리를 구할 수 없어 오클라호마에서 캘리포니아로 이주해야 했던 가난한 농사꾼 조드 일가가 경제학자 케인즈의 지적처럼 "국도에서 사람들이 개미 떼처럼 일을 찾고, 먹을 것을 찾아다녔다. 그리고 분노는 날로 익어 가기 시작했다."고 한탄했던 미국의 소설가 존 스타인벡의 생각도 그와 다르지 않았다.

이렇듯 특정인에게만 아편이 되어 온 종교와는 달리 일은 유사 이래 지금까지 모든 인간을 예외 없이 중독시켜 온 가장 강력한 아편이다. 공작인(Homo Faber)으로서의 인간은 누구나 일개미처럼 일(노동)이 곧 삶의 목적이고 의미이며 행복이라고 세뇌당해 왔다. 모든 사람에게는 삶이 곧 일인 것이다. 국어사전이,

●

'삶이란 태어나서 죽기에 이르는 동안 살아가는 일'

이라고 정의하는 까닭도 거기에 있다. 메타버스와 AI라는 물신의

161 대니얼 서스킨드, 김정아 옮김, 『노동의 시대는 끝났다』, 와이즈베리, 2020. p. 316, 재인용.

위협 앞에 직면하기 전까지 누구도 일이 없는 세상을 생각할 수조차 없었다.

그와는 반대로 어떤 인간이나 (빅 나인과 같은) 거대집단들은 여왕 개미라도 된 듯 일의 '전문화'라는 권위적이고 권력적인 일의 칸막이 (파놉티콘)마저 설치하며 영토화 작업을 일생일대의 목적이나 지구적 과업으로 삼아 왔다. 그들에게 환상적인 편의와 초연결의 편익을 초월한 '너 자신의 영혼을 보살펴라'와 같은 철학적 잠언이나 '인간이 우선이다'와 같은 인륜적 책무는 거추장스런 장애물일 뿐이다.

공자가 주장하는 지학(志學: 15), 이립(而立: 30), 지천명(知天命: 50), 이순(耳順: 60), 종심(從心: 70)도 따지고 보면 일과 삶과의 관계에서 욕망의 변화에 따른 인생관의 변화를 미화하는 표현에 지나지 않는다. 삶을 상수로 하는 경우 일은 누구에게나 사회생활을 영위해 나가는 인생에서의 변수이기 때문이다. 그러므로 사회적 구성원으로서 개인들에게 일은 삶의 목적과 의미를 넘어 생존 이유이자 생명의 값어치를 결정하는 조건이나 다름없다.

이처럼 역사적으로도 인간의 조건으로서의 일(노동)이나 직업은 사회의 구성이나 질서의 원천이 되어 오기도 했다. 그 때문에 일찍부터 인간사회는 일하지 않는 나태함이나 게으름을 죄악시해 온 것이다. 심지어 막스 베버는 일(Arbeit)을 가리켜 신의 소명(Beruf)이자 천직으로까지 강조했을 정도다.

하지만 오늘날의 디지털 대중은 1929년 대공황으로 인해 1930년대의 일자리를 잃은 사람들이 삶의 방향을 잃고 헤매며 타인에게 분

노에 찬 악의마저 품은 경우가 적지 않았다는 박탈이론가 마리 야호다(Marie Jahoda)의 사회심리적 연구보고서에 대해서도 아랑곳하지 않는다. 그것은 무엇보다도 그들의 영혼이 상당한 정도로 녹슬어 있었기 때문이다. 영혼의 감지불능이 역사로부터 반사적 되먹임의 기능을 불가능하게 하고 있는 것이다.

그와는 반대로 생물학적 선형회귀의 낙관론을 앞세우는 다윈주의자들처럼 대수학적 선형결합의 신통력에만 매달리는 디지털 대중의 일방통행적 욕망은 여전히 유토피아를 꿈꾸고 있다. 이처럼 선형주의적이고 유토피아주의적인 계기와 인연의 제일성(齊一性: 획일적인 질서)을 광신하는 점에서 오늘날의 다윈주의와 AI알고리즘은 낙관론적 진화론의 한 켤레이다. 그것들은 공리주의자 J.S. 밀(Mill)이 주창하는 공간과 시간의 제일성에서의 돌연변이나 창의적 발명과 같은 '귀납적 비약'을 전제로 하는 동상이몽 속에서 적과 동침하고 있는 것이다.

지금의 세태는 이미 AI의 마조히즘에 중독된 디지털 대중에게서 일과 함께 경제적 소득을 빼앗아 갈 뿐만 아니라 머지않아 삶의 목적과 의미마저도 앗아 갈 것이 분명한 데도 말이다. 그들은 어떤 팬데믹 현상보다도 더 심각한 디지털 마조히즘 증후군에 대한 미래학자들의 진단에 외면하거나 '너의 영혼을 보살펴라'는 소크라테스의 잠언은 물론 '고갱을 보라'는 저자의 주문에도 귀 기울이려 하지 않을 것이다. 몸채우기에 눈먼 편의욕망으로 인해 영혼의 면역력을 상실한 디지털 대중은 AI라는 디지털 바이러스에 속수무책으로 감염된

탓이다. 그들이 AI라는 기계유령의 마술에 단숨에 걸려드는 이유도 거기에 있다.

이미 20세기 말에도 각 분야의 세계적인 과학자들이 일본에 모여 지구의 미래에 대한 비관적인 보고서인 「지오카타스트로프」(Geocatastrophe: 지구파멸)를 내놓아 충격을 준 바 있다. 그것은 기후, 인구, 식량, 에너지, 질병 등에서 지금과 같은 물리적 조건과 환경이라면 인류와 지구의 운명은 21세기를 넘기지 못하고 파멸에 이를 것, 즉 인간이 생존할 수 없는 화성의 모습이 바로 지구의 미래상이 될 것이라는 경고였다. 그런데 안타깝게도 그 보고서 안에는 한 세대도 지나지 않아 불어닥친 인공지능(AI)의 파급과 그 영향에 대한 언급이 미처 들어 있지 않았다.

하지만 오늘날의 'AI세대'라는 디지털 대중은 그리 머지않아 생존의 이차적 조건일 수 있는 영혼의 부식이나 부재와 같은 '정신이완현상'보다도 우선 일차적 생존조건인 일자리의 소멸, 즉 '인력이완현상'의 심화로 인해 사회적으로 '아르바카타스트로프'(Arbeitcatastrophe: 일자리의 파국)를 넘어 정신적으로 '호모카타스트로프'(Homocatastrophe: 인간파멸)에 이르는 사회적 · 정신적 파국의 시나리오를 목도하게 될 것이다.

그렇다면 그러한 위협은 얼마나 멀리에서 우리에게 다가오고 있는 것일까? 현재로서는 1 · 2차의 생존 조건을 망라한 총체적 파국의 도래 여부에 대해서가 아니라 '그런 세상이 오기까지 얼마나 걸릴까?'와 같이 그것의 시기 문제에 대해서만 전문가들의 의견이 서

로 다를 뿐이다. 인공지능의 폭발 현상을 예고하는 미래학자 에이미 웹은 AGI(Artificial General Intelligence: 범용인공지능)의 등장을 예상하는 2040년대가 되면 일자리의 대재앙을 피할 수 없을 것으로 예측한다.[162]

그뿐만이 아니다. 영혼의 부식을 극심하게 만들 '디지털 카스트 시스템'의 구축은 아무리 늦어도 21세기를 넘기지 않을 것이다. 경제학자 대니얼 서스킨드가,

●

"… 기술의 흐름으로 볼 때, 시간이 지날수록 이런 변화가 극심해지지 않으리라고 생각하기가 어렵다. 기술이 지난 80년 동안 진보한 속도대로 앞으로 계속 진보한다면 사람들을 놀라게 한 시스템과 기계가 2100년에는 오늘날보다 무려 1조 배나 더 강력해진다. 이런 생각을 하면 정신이 번쩍 들지 않는가?"[163]

라고 반문하는 까닭도 거기에 있다.

실제로 일자리가 줄어들거나 사라짐으로써 저마다에게 불가피하게 찾아오는 파국을 뒤늦게 깨닫는 순간 그들은 어디에서, 그리고 어

162 에이미 웹, 채인택 옮김, 『빅나인』, pp. 188~190.
163 대니얼 서스킨드, 김정아 옮김, 『노동의 시대는 끝났다』, p. 181.

떻게 일상적 삶의 목적과 의미를 찾아야 할까? 그래도 그들은 AI세상에서의 편의를 즐기며 행복을 노래할까?

한 세기 이전에 니체가 강조했던 것과는 또 다른 '비극의 탄생'은 인공지능과 더불어 이미 시작된 것이나 다름없다. 준비할 겨를도 없이 대중에게 다가온 디지털 리스크가 그들의 삶의 의미를 근본에서부터 옥조이기 시작했기 때문이다. 풍요로운 사회와 경제적 불확실성의 시대에 이어서 디지털이 낳은 이른바 '리스크 시대'의 '리스크 사회'가 도래한 것이다.

4

'리스크 시대'는 제 갈 길을 잃은 시대다. '리스크 사회'는 혼을 빼앗긴 사회, 또는 혼이 나간 사회다. 한마디로 말해 '영혼 없는 사회'다. 독일의 사회학자 울리히 베크(Ulrich Beck, 1944-2015)가 『리스크 사회: 또 다른 근대의 길 위에서』(Risikogesellschaft-Auf dem Weg in eine andere Moderne, 1986)에서 처음 제시한 가장 위험한 '리스크 사회'의 개념은 '세계시민의 연대가 없는 세계화'였다.

그것은 무엇보다도 기후(온난화), 원자력 사고, 테러, 질병, 자원고갈 등의 문제에 있어서 연대가 없는 1980년대까지의 세계가 겪어 온 위험요소들에 대한 걱정에서 비롯된 것이었다. 하지만 그것은 '지오 카타스트로프'의 보고서가 지적하는 '위험한 시민사회', 그리고 '위험한 지구'의 미래에 대한 인식과 기본적으로 크게 다르지 않다.

게다가 그는 1980년대 당시만 해도 초고속의 초연결망으로 이뤄

고갱을 보라

진 디지털 세계화가 가져올 미래 세계의 리스크에 대해서는 제대로 통찰하지 못하고 있었다. 그가 걱정했던 세계적인 리스크의 대비를 위해 마련된 세계기후협약이나 WTO, WHO, IMF와 같은 초국가적, 세계적 기구나 조직들만으로는 해결할 수 없는 초(超)리스크적 디지털 사회가 목전에 다가오고 있는데도 말이다.

환상적인 편의주의를 앞세운 기계의 물신화로 인해 더욱 심각한 오늘날의 리스크 사회는 환상욕망에 기초한 유령사회화가 파국적 시나리오를 향해 브레이크 없이 질주하는 위험한 형국이다. 파편화, 분산화, 개별화를 지향하는 포스트모더니즘과 해체주의가 미처 지나가기도 전에 포스트(안티) 해체주의로서 초연결의 극한을 지향하는 '디지털 싹쓸이'(sweeping) 현상이나 '디지털 블랙홀' 징후들이 세계시민을 직접적인 인간그물 대신 간접적(비대면적)인 디지털망으로 구축되는 포스트국민국가의 주민으로 변신하기를 강요하고 있다. 그 사회에서의 인간관계는 제한적인 '면 대 면'(face to face)의 관계에서 무제한적인 '망 대 망'(net to net)의 관계로 급변하고 있기 때문이다.

연기적(緣起的) 인연의 국제적 연대가 아닌 인공지능이라는 디지털유령을 앞세우는 지구적 초연결 사회에서 '인간(의 삶)이 먼저다'라는 구호는 결국 반향 없는 공허한 메아리일 뿐이다. 제2차 세계대전을 치르며 수많은 무고한 인명들이 희생당하는 당시의 리스크 사회를 '출구 없음'으로 경고한다든지 그 때문에 보편개념으로서의 인간존재보다 '실존적 주체가 선행한다.'는 사르트르의 실존주의 슬로건이 어느 때보다도 지금 더 절실하게 들리는 까닭도 거기에 있다.

하지만 오늘의 리스크는 제2차 세계대전처럼 요란한 광기로 인한 몸과 마음의 직접적 파멸이라는 '시끄러운(noise) 리스크'라기보다 소리 없는 광기로 인한 영혼의 부식과 파괴가 진행되는 '조용한(silent) 리스크'이다. 끔찍했던 아우슈비츠의 광기와 비윤리적 만행에 대한 도덕적 비난과 반성이 즉각적이고 지속적이었던 데 비해 오늘날 AI와 같은 기계유령의 광풍과 무책임한 선동에 대한 윤리적 비난과 반성은 그렇지 못하다.

그것은 무엇보다도 무제한적이고 지구적인 '망 효과' 때문이다. 영혼의 발암물질이나 다름없는 비윤리적이고 무책임한 공범의식의 공유범위가 그토록 무제한적인 탓에 극히 소수자를 제외하곤 누구도 소리 없이 빠르게 진행되는 디지털과 메타버스의 참화를 깨닫지 못한다. 설사 '이루다 쇼크'에서 보듯이 그 비윤리성과 무책임을 눈치채더라도 지금으로서는 그에 대해 반시대적 파레시아(진실 말하기)의 용기를 가질 수 있는 이를 만나기 쉽지 않다. 어떤 파레시아스트도 이미 지구적 권력이 되어 버린 영혼 없는 디지털망의 구속력과 경제력에 저항할 엄두를 낼 수 없기 때문이다.

그런 연유에서도 초연결망을 타고 출몰하는 '요청의 신'(postulated spectre)의 광기가 거셀수록 '망의 윤리학'(Net Ethica), 즉 '이루다'와 같은 인조유령들이 지켜야 할 '정언명법'(Imperative)에 대한 요청은 어느 때보다도 더욱 시급하다. 몸과 마음을 채우기에 '너무나 많은 좋은 것들'이 도리어 '너무나 많은 리스크'를 소리 없이 가져다주기 때문이다. 영혼이 살아 있는 '실존적 주체'가 편의주의적 마술로 일

고갱을 보라

상을 유혹하는 인조유령들보다 우선하기 위해서는 이른바 '페르소나 윤리'의 제도화가 절실한 까닭도 거기에 있다.

어느 때보다도 소리 없이 지구적으로 연대하며 통치권의 행사에만 열을 올리고 있는 인조유령들이 조작해 내는 사회는 오로지 전일주의(holism)를 지향하는 '참가율의 원리'만을 강조하기에 열을 올리고 있다. 그 때문에 거기서는 인간존재의 실존적 의미와 그것의 윤리적 가치에 대한 리스크를 회피할 수 없다.

하지만 전체에 이르기까지의 최대다수의 참가율이 아닌 개인의 실존적 주체성이 사회원리로서 외면받는 메타버스, 즉 '디지털 사해주의'(四海主義)가 그 영혼 없는 구성원들의 삶을 얼마나 행복하게 해줄 것인가?

몸에 대한 철학적 성찰마저도 결여되어 있는 디지털 공리주의는 요청의 신이 아니라 공적 '책임의 윤리학'이나 사회적 '공공성의 철학'을 요청해야 한다. 지구적 꼭두각시놀음(global puppet game)에 빠진 리스크 사회는 초연결망에 대한 욕망실현에 못지않게 최대한의 윤리적 공공성과 공공적 정당화를 위해서 '글로벌 공공성과 윤리'에 대한 재정의(redefining)와 더불어 재편(reframing)의 작업에 주저하지 말아야 한다. 도덕적 기초가 되는 지구적 규모의 초국가적 윤리와 공공성의 철학만이 파국적 사태를 대비하는 윤리적·도덕적 제어장치를 제공해 줄 수 있기 때문이다.

'윤리학을 지참한 빅데이터 결정론'(Big data determinism with ethics), '철학을 따르는 알고리즘'(Algorithm after philosophy)만이 AI

유토피아의 실현을 꿈꾸는 디지털 공리주의의 정당화를 담보해 줄 것이다.

그나마 2020년 6월 15일 인간중심적 인공지능의 발전과 활용을 지지하는 공동선언문을 발표하며 '인공지능에 대한 글로벌 파트너십 (GPAI)' 협의체가 공식적으로 창립된 것은 불행 중 다행한 일이다. 하지만 GPAI는 인간의 천부적 인권, 및 자유와 책임을 최우선의 가치로 내세우기보다 경제성장을 근거로 하여 인공지능에 관련된 다양한 문제들을 다루는 (15개국의) 국제적 '다중이해관계자들의 경제협의체'다. 인권과 자유, 그리고 그에 따른 책임은 온전히 윤리적·철학적 문제일 뿐 경제적 협의나 상업적 흥정의 대상이 될 수 없는 데도 말이다. 자유와 책임은 근본적으로 인간의 정신적(내면적) 영혼의 문제이지 일상적(경제적) 욕망의 문제가 아니기 때문이다.

자유와 책임의 질량에 관한 함수관계에 철저하게 기초한 '책임의 윤리'를 가장 우선시하고, 그것에 대한 위협요소들을 효율적으로 규제할 때만이 초연결 사회의 '윤리적 공공성'을 통한 휴머니즘 공동체의 구축이 가능할 수 있다. 그렇지 않으면 지금과 같은 디지털 초연결망은 편리한 거대감옥에 지나지 않는다. 거기서는 아무리 내 편이 많아도 여전히 외로울 수밖에 없다. 디지털 아미는 아무리 쪽수가 많더라도 영혼 없는 군대일 수밖에 없다. 그들은 기본적으로 홀로서기를 두려워하는 약자들의 집단이기 때문이다.

더구나 그 거대집단이 한 덩어리의 군대인 한 그들에게는 개인의 자유를 기대할 수 없다. 그들은 반려동물이 없이 홀로 견딜 수 없어

하는 우울증환자나 크게 다를 바 없다. 하지만 영혼의 몸인 주체적 자아 대신 인조유령과 같은 집단적 페르소나인 편의기계(무기)에 대한 의존도가 높아질수록 디지털 아미는 그들에게 정신적 홀로서기의 용기나 기회만 더욱 앗아 갈 뿐이다. 심지어 빅 나인은 반려동물의 역할마저 대신하는 인조유령이 판치는 세상을 노리고 있지 않은가!

미국의 사회학자 데이빗 리스먼(David Riesman)이 『고독한 군중』 (The Lonely Crowd, 1950)에서 전후의 산업사회로 진입하기 시작한 당시 도시의 중산층에 대하여 '고독한 군중'이라고 규정했지만 계층을 가릴 수 없는 오늘날 물신의 사도를 자청하고 있는 집단적 페르소나들, 즉 디지털 대중은 그 이상으로 '군중 속의 고독'을 피할 수 없다. 그들을 연결하는 거미줄이 빈틈없이 촘촘할수록 그 기계적 거미줄 속에 엮여 있는 개인의 정신세계에는 도리어 상상의 공간이나 자유의 여백이 그 이상으로 줄어들 수밖에 없기 때문이다.

또한 빅 나인이 경쟁하는 디지털 이기주의(digital egoism)에서도 보듯이 자유와 한 켤레인 '책임으로부터의 회피'나 개인에게 소리 없이 침윤된 '윤리적 도피성'을 외면한 채, 인본주의적 '윤리학이 부재하는 빅데이터 결정론'(Big data determinism without ethics)처럼 편의지상주의적 '기술의 윤리학'이 (플라톤이 『국가론』에서 제기한) 물욕에 대한 '절제'의 덕목을 도외시한 상태에서는 메타버스와 디지털 사회의 편의주의가 아무리 환상적일지라도 그것의 편리성은 일상의 일부에 지나지 않는다. 일상사의 대부분은 여전히 불편하다. 편리함보다 불편함이 곧 '본연(本然)'이고 '순연(純然)'이기 때문이다.

편의에 대한 이기적인 편애가 낳거나 규정해 온 '불편'은 공해(public bads)도 아니고 공공의 악도 아니다. 문명적 편견이 낳은 불편은 본래적이고 자연적인 것이다. 그것은 '죽어 가는 지구와 인류를 되살리자'는 오늘날의 기후협약과 같은 전인류적 반성에서도 보듯이 자연에 대한 이기적인 이해(이기심)나 우월감이 개입되기 이전의, 상업주의가 자연주의보다 우선하기 이전의 것이다.

더구나 불편이 해로운 것은 더욱 아니다. 그와 같은 편견과 오해는 몸채우기(욕구충족) 위주의 이해득실(利害得失)로 편의성 여부만을 가리려는 디지털 상술이나 지구적 거대집단(신인류)의 광기와 다름없는 프로파간다의 술책이 이제까지 본연을 불편으로 푸대접하며 너무나 장기간 부정적으로 세뇌해 온 탓이다. 편의와 불편은 어느새 (최)선과 (해)악의 거짓 덕목으로까지 자리 잡아 가고 있다. 비판적 사고가 작용하는 한, 편의의 중독에 대한 폭로를 막을 수 없을뿐더러 불편은 여전히 미덕이고 미학임을 항변할 것이다.

전지전능한 알고리즘의 신학으로 거대권력의 메커니즘을 구축(構築)하고 있는 편의는 그 잉여의 여지를 끝없이 확장하려 하는 대신 가능한 한 불편의 어떤 여백도 빠르게 지워 버리려 한다. 편의가 초연결의 '빠름'(agility)을 경쟁하려는 속내도 다른 데 있지 않다. 알고리즘의 몸채우기에 성공한 인공지능일수록 불편을 편의로 부지불식간에 중독시켜 버린다. 비판적 사고능력이 마비된 좀비로 만드는 것이 궁극의 목적인 탓이다.

편의를 위한 최적의 방식이고 규칙인 알고리즘은 이렇듯 불편을

일상에서 최대한 구축(驅逐)해야 할 해악으로 간주하고 있다. 이미 편의의 윤리와 도덕을 기대하기 어려운 만큼 불편의 미덕과 미학을 요구할 수 없는 까닭도 거기에 있다.

그러나 디지털 편의성의 대가는 일자리의 상실과 같이 너무나 무책임하고 가혹하다. 초연결망의 편의성만을 좇으려는 사슬충동은 그것이 일상의 욕구충족에서 아무리 무제한적이고 편의적일지라도 내면적 자아(영혼)의 둥지나 거미줄이 될 수는 없다. 그로 인해 눈에 보이는 편의적인 물욕과 보이지 않는 영혼 간의 본말이 전도되었고, 그것들의 경중이 뒤바뀌었기 때문이다.

일상화된 편의기계들이 초문명화되었다 하더라도 그것은 물비늘처럼 반짝이는 개개인의 지혜나 불교가 추구하는 통찰지(panna)와 깨달음(慧根) 같은 지성이상의 정신세계를 뒤덮을 암막장치에 불과할 뿐이다. 두고 보라! 그리 멀지 않아 그것들은 인간의 내면세계를 경작하며 '마음을 챙겨 주는' 염근(念根)으로서의 '영혼의 빛'을 가로막을, 나아가 시간이 지날수록 서서히 그 빛을 잃어버리게 하는 거대한 차광(遮光) 커튼에 지나지 않을 것이다.

디지털 신천지의 도래는 말(馬)에서 자동차로 바뀌는 부분적 편의의 상전이와는 모든 면에서 판이하다. 지구적이고 총체적인 자동통제 시스템인 거대한 하늘 뚜껑이 디지털 파놉티콘을 뒤덮을 것이기 때문이다. 이렇듯 디지털 세상의 창세기(Genesis)는 영혼의 빛을 증언할 '신천지=천년왕국(Millennium)'을 계시할 수 없을 것이 분명하다. 물신(物神), 즉 인공지능이 창세하는 사이비 이상향(pseudo-

shangrila)인 '메타버스=디지털 파놉티콘' 안에서는 근원을 꿰뚫는 통찰지(洞察智)로서의 영혼의 빛이 재현되지 않을 것이다.

5

디지털 세상에서도 알고리즘과 기계지능보다 인간의 생명력 넘치는, 살아 있는 초월언어인 영혼이 우선하는 사회가 형성되기 위해서라면, 유전자결정론 같은 피의 사슬보다 더 무서운 편의사슬(디지털 결정론)을 걷어 내기 위해서라면, 편의주의 욕망의 찌든 때를 씻어 줄 영혼의 정기가 물빛처럼 반짝이며 삶의 내면으로 깊이 배어들게 하기 위해서라면, 무엇보다도 인본주의 의식에 대한 포괄적 이해와 더불어 윤리적 공공의식의 우선적 강조가 절실하다.

오늘날의 물신으로 등장한 빅 나인을 비롯한 국내외의 인공지능 생산기업들뿐만 아니라 그들의 충성스런 신도들인 디지털 대중에게도 눈에 보이는 초연결망의 구축보다 보이지 않는 집단적 도덕운동의 전개가 시급한 이유도 마찬가지이다. 이를 위해서 우선 AI 관련 기업에는 대형병원의 '의학연구윤리심의위원회'(IRB)보다 더 강력하고 직접적인 구속력을 가진, 그리고 광범위하고 종합적인 'AI윤리심의기구'의 구성이 필수적이어야 한다.

디지털 선진국이거나 다국적기업일수록 인공지능에 의한 총체적 파국의 리스크를 대비하기 위해 국가적 차원은 물론 각종 교육기관에게도 저마다 과거의 윤리나 도덕과는 달리 그 '너머의 윤리'(Beyond Ethics)가 요구되어야 한다. 그들 모두에게 디지털 시대

에 맞는 생명윤리, 특히 '공생윤리'(Symbio-Ethics)를 강조하는 '생명 윤리심의위원회'나 '공생윤리연구기구'의 시급한 구성과 실질적이고 (구색 갖추기가 아닌) 책임 있는 역할이 어느 때보다도 절실하기 때문 이다.

이를테면 만연하는 코로나 바이러스(COVID-19)의 교훈이 그것이 다. 빠른 전파와 감염으로 인한 사회적인 패닉 현상에 직면했음에도 21세기의 구세주와 같은 백신마저 제대로 개발하지 못한 채 속수무 책으로 전전긍긍하는 신인류는 오로지 대인간의 원격대면이나 비대 면 전략인 '거리두기 규칙'(distancing rules)과 같은 낯선 사회적 윤리 규범, 즉 생소한 '공생윤리'의 준수와 실천만으로 파국의 리스크를 모 면하고자 했던 것이다.

하지만 디지털 신화로 인한 리스크 사회의 결정적인 취약성을 극복 하기 위해서라면, 나아가 몸채우기에 급급한 디지털 편의성에 의한 영 혼의 부식이나 비자발적인 가출(둥지이탈), 인조유령에 의한 영혼의 배 제나 소격, 나아가 무차별적 광기의 횡포에 의해 염포(殮布)에 싸인 영 혼의 주검만을 목도해야 할 리스크들이 해소되는 자생적 질서의 출현 을 기대하기 위해서라면, 일찍이 인류의 역사에서 '리스크의 일상성'이 만연하는 시대를 경고했던 현자들의 마음챙김과 깨닫기(正念)의 잠언 에 디지털 기업과 대중은 반드시 귀 기울여야만 한다.

싹쓸이(sweeping)의 감염력으로 영혼을 앗아 가는 디지털 바이러 스로 인한 팬데믹의 파국을 극복하는 방도는 '영혼의 백신이자 치료 제'인 '현자들의 시대를 관통하는 초월적 잠언' 이외에 별다른 묘약이

없기 때문이다.

잠시도, 그리고 어디에서도 참을 수 없어 하는 말기의 알콜리스트들처럼 알고리즘과 기계적 편의성에 중독되어 가는 디지털 대중의 집단적 욕망에 대해 비판적으로 사고하지 않는 죄, 비판하지 않는 죄보다 더 큰 죄는 없다. 알고리즘 자본주의가 낳는 '리스크의 일상화'에 대하여 침묵하는 것은 리스크를 '표준화, 최적화'로 위장하며 싹쓸이하려는 집단적 공범의식에서 비롯된 것이나 다름없다. 어떤 향정신성 요소보다도 중독성 강한 알고리즘 자본주의 시대에 착한 알고리즘은 기대할 수 없기 때문에 더욱 그렇다.

역설적이지만 그런 연유에서 시대마다의 리스크(황혼)는 파레시아스트를 요청한다. 헤겔이 『법철학 강요』(1820)에서 "미네르바의 올빼미는 황혼녘에 날개를 편다."(Die Eule der Minerva beginnt erst mit der einbrechenden Dämmerung ihren Flug.)고 주장한 까닭도 마찬가지이다. 제우스와 그의 첫째 아내인 사려의 여신 메티스(Metis) 사이에서 태어난 지혜의 여신 미네르바를 '밤의 새' 올빼미에 비유한 것도 그녀가 트로이 전쟁을 승리로 이끌고 밤에 아테네로 돌아오는 장군 오디세우스를 안내한 탓이다. 황혼을 지나 어두운 밤에 이를수록 어둠을 분간하는 통찰지(영혼)는 지혜(철학)의 날갯짓을 발한다는 의미인 것이다.

일찍이 로마의 황혼 녘에 철학자이자 수사학자인 키케로—카이사르의 독재 권력을 비난하다 그의 양자인 옥타비아누스에게 처형당했

다—가 '영혼의 경작이 곧 철학이다.'(cultura autem animi philosophia est.)라고 말한 이유도 그와 다르지 않다. 영혼을 경작하는 철학자들은 황혼(위기)에 이를 때마다 이렇듯 잠언이나 경구를 백신처럼 외친 것이다. 지식이 지혜를, 물욕이나 권력이 영혼을 눈멀게 하는 당대의 리스크를 비판하던 소수의 현자들이야말로 용기 있는 파레시아스트들이었고, 앞날을 통찰하는 진정한 미래주의자들이었다. 이를테면,

●

"그대들은 욕망의 늪에서 '영혼의 둥지로 돌아오라!' 그리고 '영혼부터 보충해라!' 욕구나 욕망보다 그대의 '영혼을 보살펴라!'"

와 같은 주문들이 그것이다.

현실에서의 편의지상주의를 신봉하는 디지털 대중일수록 이제라도 순연주의자 '고갱을 보라'! 그럼에도 (불편하거나 불리한) 어려운 현실의 초극(극복과 초월) 대신에 (편리함에로의) 손쉬운 도피만을 선택하려 한다면 그대들에게 짜라투스트라는 묻는다. '인간은 초월되기 위해서만이 존재한다. 인간을 초월하기 위해 그대는 무엇을 했느뇨?'라고….

참고문헌

〈국외〉

- B. Guy, The French Image of China before and after Voltaire, Institut Musée Voltaire, 1963.

- F. Nietzsche, Die Geburt der Tragödie, Goldmann Klassiker, 1895.

- Friedrich Nietzsche, Ecce Homo, Wilhelm Goldmann Klassiker, 1895.

- G. Deleuze, F. Guattri, L'Anti-oedipe, Minuit, 1972.

- G. W. F. Hegel, Phänomenologie des Geistes, Verlag von Felix Meiner, 1952.

- Henri Bergson, Les deux sources de la morale et de la religion, P.U.F. 1973.

- Hal Poster, The Premitivist's Dilemma, in Gauguin: Metamorphoses, MoMA, 2014.

- Ingo F. Walter, Gauguin, Taschen, 2017.

- J.J. Clarke, Oriental Enlightenment: The Encounter between Asian and Western Thought, Routledge, 1997.

- Jean-Paul Sartre, L'être et le néant II, Gallimard, 1943.

- Julia Kristeva, Semeiotiké: Recherches pour une sémanalyse,

Seuil, 1969.

- Julia Kristeva, La révolution du langage poétique, Seuil, 1980.

- Michel Foucault, Surveiller et punir: naissance de la prison, Gallimard, 1975.

- Michel Foucault, L'usage des plaisirs, Gallimard, 1984.

- Ortega Y Gasset, La Rebelion de las Masas, Revista de Occidente, S.A., 1984.

- Paul Gauguin, Cahier pour Aline, 1892, Société des amis de la Bibliothèque d'art et d'archéologie de l'Université de Paris, 1963.

- R. Dawson, The Chinese Chameleon: An Analysis of European Conceptions of Chinese Civilization, Oxford University Press, 1967.

- Sigmund Freud, The Interpretation of Dreams, Avon Books, 1965.

- T. Shimomiya, S. Kaneko, M. Iemira, (ed.), Standard Dictionary of English Etymoligy, 『英語語源辭典』, 大修館書店, 1989.

- V. Jankélévitch, Bergson, P.U.F. 1959.

〈국내〉

- 고학수, 『AI는 차별을 인간에게서 배운다』, 21세기북스, 2022.

- 대니얼 서스킨드, 김정아 옮김, 『노동의 시대는 끝났다』, 와이즈베리, 2020.

- 댄 쇼벨, 남명성 옮김, 『다시, 사람에 집중하라』, 예담아카이브, 2020.

- 데이비드 스티븐슨, 김정아 옮김, 『초연결』, 다산북스, 2019.

- 루크 도멜, 노승영 옮김, 『알고리즘으로 세상을 읽는다』, 반니, 2019.

- 마누엘 데란다, 김민훈 옮김, 『지능기계시대의 전쟁』, 그린비, 2020.

- 마크 에드문슨, 송정은 옮김, 『광기의 해석』, 추수밭, 2008,

- 매슈 게일, 오진경 옮김, 『다다와 초현실주의』, 한길아트, 1997.

- 머리 스타인, 김창한 옮김, 『융의 영혼의 지도』, 문예출판사, 2015.

- 박찬부, 『기호, 주체. 욕망』, 창비, 2007.

- 소이경제사회연구소 AI연구회, 『AI와 사회변화』, 엠아이디, 2022.

- 송채수, 『AI의 함정과 이기적인 뇌』, 청람, 2021.

- 신정근, 『논어의 숲, 공자의 그늘』, 심산, 2006.

- 앙드레 브르통, 황현산 옮김, 『초현실주의 선언』, 미메시스, 2012.

- 앨빈 토플러, 하이디 토플러, 김중웅 옮김, 『부의 미래』, 청림출판, 2006.

- 에디스 홀, 박세연 옮김, 『열 번의 산책』, 예문 아카이브, 2020.

- 에이미 웹, 채인택 옮김, 『빅나인』, 토트, 2019.

- 이광래, 『미셸 푸코: 광기의 역사에서 성의 역사까지』, 민음사, 1989.

- 이광래, 『프랑스철학사』, 문예출판사, 1992.

- 이광래, 『방법을 철학한다』, 지와 사랑, 2008.

- 이광래, 『미술철학사 1,2,3』, 미메시스, 2016.

- 이광래, 『미술과 문학의 파타피지컬리즘』, 미메시스, 2017.

- 이광래, 『미술, 무용, 몸철학—문예의 인터페이시즘』, 민음사, 2020.

- 이브 러플랜트, 이성민 옮김, 『사로잡힌 사람들』, 알마, 2022.

- 자크 엘륄, 박광덕 옮김, 『기술의 역사』, 한울, 1996.

- 장–폴 사르트르, 지영래 옮김, 『닫힌 방』, 민음사, 2018.
- 제니 클리먼, 고호관 옮김, 『AI시대, 본능의 미래』, 반니, 2020.
- 조지프 탄케, 서민아 옮김, 『푸코의 예술철학』, 그린비, 2020.
- 조르주 캉길렘, 이광래 옮김, 『정상과 병리』, 한길사, 1996.
- 조지 오웰, 도정일 옮김, 『동물농장』, 민음사, 2019.
- 최재천, 「사회과학, 다윈을 만나다」, 『사회생물학, 인간의 본성을 말하다』, 산지니, 2008.
- 카타리나 츠바이크, 유영미 옮김, 『무자비한 알고리즘』, 니케북스, 2021.
- 칼 포퍼, 이명현 옮김, 『열린사회와 그 적들 II』, 민음사, 1997.
- 페터 비트머, 홍준기, 이승미 옮김, 『욕망의 전복』, 한울, 1998.
- 펠릭스 가타리, 윤수종 옮김, 『기계적 무의식』, 푸른숲, 2003.
- 펠릭스 가타리, 윤수종 옮김, 『카오스모제』, 동문선, 2003.
- 프랑스와즈 카생, 이희재 옮김, 『고갱: 고귀한 야만인』, 시공사, 1996.
- 프란시스코 바렐라(외), 석봉래 옮김, 『몸의 인지과학』, 김영사, 2013.
- 프랑수아즈 카생, 이희재 옮김, 『고갱–고귀한 야만인』, 시공사, 1996.
- 프리드리히 니체, 박찬국 옮김, 『비극의 탄생』, 아카넷, 2007.
- 핼 포스터, 전영백 옮김, 『욕망, 죽음 그리고 아름다움』, 아트북스, 2005.

찾아보기